上海市高原高峰学科建设计划成果

上海戏剧学院 2019 年高水平地方院校创新团队（表导演卓越人才培养）建设阶段性成果

表演教育新思维系列丛书

冯远征

台词训练课

主编　何　雁

整理　郭　俊　许龙华

上海交通大学出版社

SHANGHAI JIAO TONG UNIVERSITY PRESS

内容提要

　　创造鲜明生动的舞台形象是职业演员努力的方向,台词训练是演员的必修课。北京人民艺术剧院表演艺术家冯远征先生的台词训练方法,是融合斯坦尼斯拉夫斯基、格洛托夫斯基,以及他本人多年实践经验总结出的一套简单实用的台词表演训练方法。冯远征强调声音基础训练在表演上的作用,在训练中,通过他设计的简单实用的练习来激发学员的创造力。这些方法也是冯远征对艺术创作和台词教学不断探索的佐证。

　　2017年,冯远征应邀在上海戏剧学院开办台词表演训练工作坊。本书是他完整的教学实录,是学生们在短短10天内从基础训练到最终舞台呈现,面对观众的全过程。

图书在版编目（CIP）数据

　　冯远征台词训练课 / 郭俊,许龙华整理 . —上海:
上海交通大学出版社,2023.6（2023.9重印）
　　ISBN 978-7-313-26977-5

　　Ⅰ.①冯… Ⅱ.①郭… ②许… Ⅲ.①台词—语言艺术 Ⅳ.①J812.3

　　中国国家版本馆CIP数据核字（2023）第069290号

冯远征台词训练课
FENGYUANZHENG TAICI XUNLIANKE

整　　理：郭　俊　许龙华

出版发行：上海交通大学出版社　　　　　　　　　地　　址：上海市番禺路951号
邮政编码：200030　　　　　　　　　　　　　　　电　　话：021-64071208
印　　制：常熟市文化印刷有限公司　　　　　　　经　　销：全国新华书店
开　　本：710mm×1000mm　1/16　　　　　　　印　　张：25
字　　数：409千字
版　　次：2023年6月第1版　　　　　　　　　　印　　次：2023年9月第2次印刷
书　　号：ISBN 978-7-313-26977-5
定　　价：98.00元

丛书总序

 国内艺术院校表演课程系统,几乎都在使用斯坦尼斯拉夫斯基体系(以下简称:斯氏体系)进行基础教学和角色创造训练,这在世界范围内倒是为数不多。斯氏体系在我国被推广和运用,是中国话剧艺术演剧方法发展到一定阶段的必然结果。历经七十多年的发展,以斯氏体系为代表的现实主义戏剧美学原则和创作方法,及其所倡导的心理现实主义表演方法,已在我国的表演教学中占据主导地位,成为国内戏剧影视演员培养的主体和灵魂。斯氏体系使演剧行业更加专业化和系统化的同时,也让众多艺术院校表演专业人才培养方法得以完善。

 随着经济全球化的发展,中西方文化交流日益频繁,国外一些有关表演的论著和训练方法被陆续引进国内。面对新时代文化艺术发展的新趋势、新挑战,我们要继承和发展斯氏体系的优良传统,也要运用丰富多元的演剧观念,采取科学有效的训练方法,与当代表演实践结合起来,抓住新机遇、解决新问题、开拓新思路。目前,一批有见地的表演艺术教育者吸收了各家各派的思想精华与知识营养,并将其应用于本土演员的培养中。在以斯氏体系为基础的多元共生的演员训练观念共同推动下,我国表演教育观念得到了进一步提升,培养方法也获得了较大的发展。客观而言,由于社会发展与科技进步所带来的戏剧影视行业的巨大变革,加之国外众多表演观念和训练方法的影响,现有的表演教育发展不平衡、不充分,已不能满足行业对表演人才的需求。不得不说,我们的戏剧影视表演教育需在坚守传统的基础之上,兼收并蓄,创新发展。构建中国当代戏剧影视表演培养体系,已成为

广大有识之士的共识。

这套丛书，是本人邀请国内外表演艺术实践者和表演教育领域专家在上海戏剧学院授课的成果结晶。其中包括北京人民艺术剧院表演艺术家冯远征的台词训练、意大利罗马国家电影学院（电影实验中心）院长阿德里亚诺·德·桑蒂斯的微相表演训练和法国戏剧大师菲利普·比佐的哑剧表演训练。未来，还将纳入更多优秀的表演方法，如：菲茨莫里斯声音训练方法、迈克尔·契诃夫方法，以及国内的优秀表演训练方法。本套丛书希望以一种具有开放性、包容性的态度，对不同的表演理念和训练方法有鉴别地对待、有扬弃地吸收、有创新地转化，共同服务于我国表演教育的发展。

何 雁

2021 年 8 月 8 日于上海戏剧学院

序

　　这是一个为期十天的台词训练课程，课堂上，我和学生们尝试一起探索一种有中国特色的处理台词的方法。

　　我们常说，声、台、形、表，即声音、台词、形体、表演四项训练，四项都是表演的基本功和组成部分，其中发声和台词的重要性不言而喻。而汉字又有自己独特的吐字归音的方法，所以要说好中文台词，就要找到符合中文发声规范和适合处理中文台词的方式。

　　话剧，顾名思义是一门离不开语言的艺术形式，主要通过舞台上演员间大量的对白或独白向观众叙述人物、表明剧情。任何一种艺术形式都来源于生活，话剧也不例外。话剧表演最基本的要求就是演员在塑造角色时，要建立在生活的基础上去真听、真看、真感受。同样，话剧语言也来源于生活，它经过艺术升华，区别于生活语言，但在运用和训练中又绝不能去生活化。

　　在话剧语言的运用中，演员要做到"真"，创作就不能脱离生活，要懂得深入生活、体验生活、观察生活，从生活中积累创作的素材。生活经历和社会阅历的不断累积，可以帮助演员更准确地去理解和感受角色，寻找到饰演的人物的内心情感，从而激发出演员自身的真情投入，这样观众听到的话剧语言就承载了演员最真实的情感，它一定是自然的语言，是能打动人的语言。

　　"自然"是话剧语言的一个基本要素，舞台上呈现出的语言还要经过艺术工作者的加工和修饰，要比我们生活中的语言更加精确生动，富有更强的表现力和语言的美感，同时还要通俗易懂，容易被观众接

受。这也是话剧演员在舞台语言的运用中，向观众传递出的两个层面，一层是要让观众听清，另一层是要让观众听懂。要做到这两点，必须经过声台形表等多方面的表演专业训练。这里还有一个表演观念的问题，话剧语言虽然表现的是台词，但其实也是表演，台词和表演是不能分家的，所以在演技训练中，台词训练是至关重要的。

20世纪50年代，我们在对斯坦尼斯拉夫斯基教学方法的学习和引进的背景下，开始了中国话剧理论和教学的探索。当今，国际上一些表演流派非常关注身体的表现力，比如中性面具训练，而身体表现力其实是我们传统戏曲艺术中程式化表演所关注和擅长的。因而，不论古今中外，不同的表演体系之间，是存在相近相通之处的。百年话剧，紧跟时代发展的脚步，在我们继承和发扬中国优秀传统艺术门类的同时，还应该注重与国外不同艺术门类的学习交流，继续开拓创新，努力做到融会贯通，发挥表演无穷的想象力和创造力，不断追求表演的更高境界。

近几年，我参与了国内几所电影和表演专业院校以及北京人艺学员班的教学工作，进一步对话剧语言训练做了一些尝试和探索。我在最初接触表演时，学习的是斯坦尼斯拉夫斯基表演体系，之后到北京人艺学习工作，跟着剧院里的前辈艺术家们学习北京人艺演剧学派，后来到德国留学期间，又学习了格洛托夫斯基表演方法。如今，我无法准确地界定出自己的表演中有多少斯坦尼斯拉夫斯基的成分，有多少北京人艺的成分，又有多少格洛托夫斯基的成分，更多的时候是一种综合性的运用。在教学实践中，我也会将自己在不同时期学到的不同表演体系和近40年的表演实践经验结合起来，教给学生多种表演方法。在话剧语言的运用方面，我会要求学生先做到让观众听清，而后再通过自己的身体和语言把对角色的内心感受传达出来，让观众听懂。那么话剧语言如何让观众听清听懂，我认为演员在表演中要重点关注台词的吐字归音和传递方向。

日常我们说一段话的时候，往往强调的是开头，而忽略了结尾，也就是归音。中国语言的吐字归音，不是点对点的直线，而是圆形。

比如说"好"，生活中我们经常说"你好"，但话剧语言如果和生活中的说法一样就不行了，而两者最大的区别就在归音上。话剧语言的"好"字，最后归到汉语拼音"hǎo"这个口型，发音一定是清晰而准确的。也就是如果把一句话的最后几个字或最后一个字强调出来，台词就一定是清楚的。以"我们先说这个草莓事件，真正的事实是，我被人整了，欺骗了，出卖了"这句台词为例，大家分别强调句头和句尾的部分各说一次，是不是发现表达出的意思是有所区别的，如果强调了句尾部分，这句台词就更清楚了。在话剧语言的教学中，我还经常会用腹式呼吸的方法训练学生的发音，意图是教会演员把自己身体两边到后腰的整个腔体打开，台词的字尾归到前鼻音，这时演员发出的声音一定是送出去的。随后再将声音跟随演员最原始的身体感受和内心愿望，用语言的方式寻找到台词所要传递的方向，也就是表演中演员用自己的心灵去完成与观众的交流。

话剧语言的运用和训练都是有过程的，是演员对生活和表演本身循序渐进不断累积的过程，这种累积和台词基本功的训练应该伴随演员的整个职业生涯。但同时话剧语言的运用和训练又很简单，万变不离那一个"真"字，当演员唤醒了内心最真实的愿望，在舞台上就能表达出最真诚的语言。

这十天我和学生们一起在训练中体会、感悟。

我一直认为表演不是教出来的，而是需要和学生们一起训练，并在训练中善于发现他们每个人的问题，进而找出契合每个人的方法，以帮助他们解决各自的问题。即从原发性的潜能中挖掘他们自身的技术。最终让他们用感悟和技术，说出表达清楚、有内容、有力量的台词。

以微知著，其实表演也如是！

目　录

第一讲

时　间：2017 年 4 月 20 日　上午
地　点：上戏图书馆 4 楼

何雁：这是你们仰慕已久的冯老师。这个班的运气特别好，竟然能请到冯远征老师跟大家做和实际联系得这么紧密的工作坊。最近我特别有感触，我刚去西藏招生，他们的文化和剧团负责人直接向我们提出了非常高的要求。他说："你们招生，学生 4 年之后到我们剧院来一定要能演戏。"但是我们培养的学生很大一部分都改行，或者跑龙套，或者说搞灯光了。另外田沁鑫老师也问我们培养的演员能不能演戏，这些演员的台词水平能不能符合剧院的要求。因此，戏剧学院表演专业如何和剧院、社会接轨，现在已经是放在我们眼前的非常重要的课题。我是负责教学的，对我们所有负责教学的老师来说，要培养学生一到社会上立马就能够演戏，这是非常大的挑战。从这个角度出发，我们请了冯远征老师——他是表演艺术家，而且像这样的有深度的艺术家在中国不是很多。另外，虽然中国的艺术家不像德国的艺术家不上课，但是在中国会上课的艺术家非常少。你们在网络上可以看到冯老师对教学深入的思考，因此我们今天把冯老师请进课堂。作为表演系的资深老师和教学管理者，我表示非常高兴，希望你们能在 10 天里好好学习，好吗？

学生：好。

何雁：另外我把我们请来的艺术家和我们自己老师的所有东西整理出来了，我退休之前想干这件事。将来我想把这些东西都整理出来做研究。就给你们提个要求，每天上课必须写 300—500 字的感受。这个感受可以

1

这样说：今天我很有幸参加了冯老师的课程，他上了什么，有什么练习、什么要求都有。之后你们就可以非常实际地说我在哪个练习当中是怎么想的，我的困惑在哪儿，我获得了什么，就这样从困惑开始，或者是豁然开朗，一直发展下去。这样的话我们的讲课更有效，受众也可以更多，最后让读者们看到非常有意思的东西。所以就给你们提出了要求，300—500字，每天都要写一篇好吗？

学生：好。

何雁：这不仅是为了出书，更是为了总结。这本书会有很多人看，因此我们要好好去做这本教材，下面我把宝贵的时间交给你们非常喜欢的艺术家冯远征老师。

冯远征：大家好！我是北京的演员冯远征。现在，我们坐下来先聊一会儿。都让你们准备了台词，是吧？刚才何老师说得很清楚，其实我们剧院这些年招生最大的困惑就是：前年和大前年一个人没招，今年招了两个（本来只想招一个）。但是后来我们剧院改革招生办法，每年9月份招生，今年6月份毕业的学生从前一年9月份开始考试，有半年在人艺的实习期。今年我们上戏就有一个考生，因为有半年的实习，所以我们觉得还可以。虽然我们可以以人艺演员的标准把他先收进来，但其实我们还要考察他一年。原因特别简单：很多学生的台词说不清楚。这次《李白》的演出，我们剧院的年轻演员被观众投诉了。其实这是由来已久的问题，好几年前就是这样，很多观众留言说演员台词说得不好；所以我这次要花10天的时间给你们做发声和台词的训练。我的训练对于你们来说，可能学的时候会觉得很简单，但其实这是我多年的一些总结，也是我从斯坦尼斯拉夫斯基开始到格罗托夫斯基再到今天自己慢慢总结的一些东西。我暂时不希望大家出晨功，每天早上我会和大家一起进行热身和发声训练。我的发声方法可能和你们以前学得不太一样，但我认为这些东西是有用的。一群零表演基础的学生，刚刚结束北京电影学院摄影系的课，学习30天以后直接上台演出。今年演的是《屠夫》，去年演的是《日出》，前年演的是《死无葬身之地》，2013年演的是《哈姆雷特》，而且这些戏都是全本的。今年的《屠夫》被天津大剧院和哈尔滨大剧院邀请去演出，成为他们商业演出的一部分。今年的北京南锣鼓巷戏剧节也邀请他们来演这部戏。专业人士看了以后都觉得还不错，都想象不到只用30天怎么能让一群零表演

基础的孩子上台演戏，而且台词表达得很清楚。

我觉得其实目前我们大部分的训练方法过于复杂，我们的学生可能会产生困惑，所以现在我想和大家聊一聊你们学了这么长时间表演以后的困惑。我希望我听到以后会有好的解决方法告诉大家，无论是表演方面还是台词方面。

学生：我觉得台词应该是心里有了感受才能说出来，可是我当时没有那么强的感受，比如说有一句台词是很悲伤的，如果我带着哭腔去说就会显得很别扭，不知道怎么去处理。

冯远征：记住你自己说的问题。还有谁？

学生：我觉得我可能不敢演，就是说心里面有那种冲动，但不敢表达。

冯远征：这是你目前的状况。

学生：有时候在表演上，我自己没法迅速进入状态，或者说可能自己潜意识不是太想进入状态。

冯远征：为什么？

学生：比如在爱情那方面，虽然在剧本里我喜欢这个男生，但是我根本就不喜欢他。

冯远征：生活中不喜欢他吗？

学生：就是我不爱他，但是要我演出爱他的情景，有时候没法迅速进入状态，可能慢慢地才会进入。

学生：每次读一篇文章或者念一段台词的时候，张嘴的一瞬间不知道以什么样的发声位置发声，有时候一紧张或者是某种情况下家乡话都冒出来了。

冯远征：你是哪儿的人？

学生：东北。

冯远征：这个比较麻烦，我记得戏剧学院曾经有一个班比较有意思，他们上课讲普通话，下课说东北话。结果他们毕业后，许多不是东北人的同学，也满嘴东北话了。

学生：有时候自己在酝酿情绪的时候，感觉很到位，内心充满了情绪，但是说出来的那一瞬间，感觉就没有了。

冯远征：明白了，记住自己的问题。

学生：在台下的时候，感觉自己准备得非常好，但上台表演的时候和台下的准备完全是背道而驰的。

冯远征：你是哪里人？

学生：台湾人。

冯远征：明白了，记住自己的问题。

学生：表演方面知道老师说的什么东西，但是上去开始演的时候，会把老师说的丢掉，一下来之后我知道，老师说的问题我自己都能说出来。

冯远征：就是都明白老师讲的是什么，上台的时候忘了一半。

学生：上台词课的时候，我感觉应该有的东西我自己都有，我感觉自己表现出来了，但是老师一点都没感觉到，他就说感觉不到我的任何东西。我觉得自己心里有，老师感觉没那么强。

学生：有一个很大的问题是，如果在没有老师给我指点的情况下，我就不敢演。

学生：拿到一段台词，经过老师的辅导你会慢慢地找到舞台的感觉，你感觉自己能加入，你自己默念台词的时候也有那种感觉；但是当你读出来的时候，你会感觉和你的想象有很大的差距，我觉得声音和感情都找不到准确的点。

学生：有的时候表演老师给你描述的场景特别好，也特别美好，但是我无法融入，就是我无法进入老师说的场景当中，我很想融入，但是有的时候可以，有的时候不行。

冯远征：记住自己提出的问题和困惑，还有吗？在这之前我和芊澎老师说让你们自己准备台词，基本上都能背下来吧？我们每个人都这样坐着，然后你们每个人把自己的台词轮着说几分钟我听听，还是我一个一个点着来？

学生：是真的，安德烈自从和那个女人在一起之后变得庸俗，人也老了，也憔悴了，他说他想当教授。

冯远征：停，你们听见她说什么了吗？知道自己的问题在哪儿吗？没听清楚他说的什么意思？还是没听清楚说的什么字？

学生：意思。

学生：我，还要活，可是世间万物哪一个不是为了活着？满世界蜂忙蝶乱哪一个不是为了活着？可是人生在世也只是为了活着，人，万物之灵者，亿万年修炼的精魂也只是为了活着。

冯远征：听清楚他说的什么了吗？听清楚了吧，有什么问题？

学生：咬牙咬得厉害。

冯远征：这里（下巴）不放松，是吗？

学生：啊，我的罪恶是上天所不能饶恕的，我杀害了自己的哥哥，夺取了他的王位和王后，我的手上沾满了兄弟的血，难道天上所有的甘霖就不能把它洗得像雪一样洁白吗？祈祷的目的不

是一方面使自己堕落，另一方面使自己堕落的时候得到拯救吗？可是，唉，哪一种祈祷才是我所适用的呢？求上帝赦免我的杀人重罪吗？不，那不能，因为我现在还占有着那些引起我犯罪的东西，我的王冠，我的野心和我的王后。

冯远征：听清楚他说的什么了吗？

学生：听清楚了，但是有点背词的感觉。

学生：嘴皮子的问题。

冯远征：其实他说得很清楚。

学生：他的无谓加深他深沉的睿智，直到他的大勇在恰当时机行动。

冯远征：忘词了，是吧。你的对白是什么？

学生：《日出》。

冯远征：对白。

学生：谁？

学生：我。

学生：小东西找到了吗？

学生：没有找到。

学生：这是我已经料到的了，累了吗？

冯远征：好，停！大家这 10 天在这个班，一定要学会挑对方的毛病，一定要开诚布公，这是作为演员必须做到的。因为你只有学会挑对方的毛病，你才懂得判断。我们学表演最重要的其实是学习这些判断，而不是简单的我就演我的，你演你的，其实表演是一个具有完整性的形式，这种形式需要的是互相之间的信任：演员和演员之间的信任，以及导演和演员之间的信任。在舞台上，特别是演对手戏的时候，一定要充分相信对方，如果你不相信对方，你就会不相信自己。不相信自己，你作为演员一定是没有底气的。所以一定要建立信任感，敢于说对方的问题在哪儿。

这个女生叫什么?

学生:肖露。

冯远征:她的问题在哪儿?

学生:打结巴,张嘴的第一句话有时候含糊不清。

冯远征:生活中也是这样吗?

学生:我生活中不结巴。

冯远征:男生的问题呢?

学生:我平时声音打不开,我注意的时候会这样,有一回,他们突然提醒我说你说话能不能清楚一点?

学生:他昨天和我对词的时候没有儿化音,"一会儿"说成"一会"。

冯远征:你是哪儿的人?

学生:安徽。

冯远征:难怪,安徽话很少有儿化音。

学生:我一个人静悄悄地独坐在床前,院子里林风吹树叶的声音都没有,我把我的灵魂整个都给了你,而你却撒手走了,我们本该共同行走去寻找光明。

冯远征:指住她的问题或者优点,她致命的一点是什么?

学生:说得很平,字没有重音。

冯远征:我觉得她说得很对,其实她是在背台词,这就是最容易出现的问题,一会儿我再说。

学生:是这,我肯定,我开着吉普车,我笑着,黄昏只剩下我一个人了,我只好自己开车带着她,那个女孩儿我真的觉得挺好的,阳光灿烂我就唱歌,我就唱啊,她没有笑,却目不斜视地盯着前方,忽然间我忘了我是来干什么的,我全忘了。

冯远征:停,他的问题是什么?

学生:老师,我感觉我的问题是说话有点不清楚,有点吃字儿。还是你说吧,老师。

冯远征:同学说他有问题吗?

学生:我觉得我们也有同样的问题,说话没有力量,也是嘴皮太松了,说出来是包着的感觉,不是很明确。

冯远征:说实话今天你们谁出晨功了?练的什么?

学生:在看对白。

学生：先气泡音，然后打嘴皮，滚舌头，再是"啊——"。

冯远征：到什么程度？

学生：觉得差不多可以就休息。

学生：我做了一些口部操，10分钟左右。

冯远征：接着来。还有什么问题？

学生：放不开。

学生：轻声的时候听不见。

冯远征：还有呢？

学生：没有真实地感受到台词的意思。

学生：在我面前摇晃，不是一把刀子，来，让我抓住你，我抓不到你，可是仍旧看见你，不详的幻象，你只是一件可见而不可触的东西，或者你不过是刀子从脑子里发出狂妄的意想，你的形状像我拔出的刀子一样。

冯远征：有什么问题？

学生：感觉没打开，有点紧张。

冯远征：大家听清楚他说的什么了吗？

学生：当时老师要求把它背下来，不能细抠。

学生：我叫于北蓓，你们在说什么？马小军脸上印唇印，我来，马小军一步，两步，三步，马小军吓得乱叫，一把推开我，北蓓你没事吧？起开。北蓓我不是故意的。我叫你起开。北蓓我错了，我跟你道歉还不行吗？我盯着马小军的脸又是一口猛亲。不行，今天这事儿我得报仇，我就趁那些男孩去澡堂洗澡的时候，拿着手电筒我就进去了。北蓓你干吗呢？你快出去啊。

冯远征：停，她有什么问题吗？

学生：挺好的。

学生：感觉声音有点浮着。

学生：感觉有点紧张，她是说出来的。

学生：后面没有那么多感觉，前面虽然表达出了那个意思，但是没有真正的感觉。

冯远征：自己有什么想法？

学生：声音浮在上面。

学生：到了，再过一会儿，这树林里就黑得什么也看不见了，这些土人就别想再找到我了。啊，我太累了，气都喘不过来了，不过在那样火热

的阳光下跑过这么大的平原可真不是一件容易的事儿。肚子饿了，我已经预先把罐头放在白石头下，没有，那还有一颗白石头，也没有。我走错路了吗？怎么这里有好多的白石头？

冯远征：停。

学生：嘴巴太松了。

学生：我有时候控制不住会破音。

冯远征：知道自己为什么会破音吗？

学生：没跟上气。

学生：你内心知道要用气，但是你加上停顿和乱七八糟的东西会很不熟练，很不习惯，用在这里感觉特别假，很浮夸的一种感觉。

学生：用不好。

冯远征：清楚自己的问题在哪儿，但是不知道怎么使用。

学生：当他说的时候，我觉得语调说得自然的声音不是那么多，感觉嘴巴很松，你想放松，但是又不能做作地说："哦，是吗？"那样不舒服，但是又会有艺术的表演状态，但是你说得太自然又会太生活化了。

冯远征：挺有意思的问题。

学生：见了又说不出话来，我就一个人闷在房间里，对着您说，说着说着其实您对我笑了，说着说着又觉得我对您哭了，就这么说呀说呀，一个人说到了半夜。忘了。

冯远征：她什么问题？

学生：一紧张感觉嘴巴里有袜子，没有说清楚。

学生："l""n"不分。

学生：注重情感过后，声音就会缺少了语言的清晰感，但是当你投入以后你就会忘掉的。

冯远征：和第一个女生一样的问题，来。

学生：我讨厌这战争，我只是一个普通的农村姑娘，不幸的是我生在边境，当战争来临的时候，我已不可避免地卷入其中。战争永远不属于平民，永远不，那天，又有一些士兵来到我们家，我的手总是不听使唤，眼睛也总是瞪，他的腿旁边好像有一把刀，手里还拿着一支枪，他看起来好像枪法很准。直到有一天，有一个家伙把我扑倒在地，我努力地抗争，反抗。

冯远征：说她有什么问题。

学生：情感没到位。

学生：感觉声音没有放出来。

学生：我发"j""q""x"有尖音。

冯远征：继续。

学生：听说人在死前的一秒钟，他的一生会闪过眼前，其实不是一秒钟，而是延伸成无止境的时间，就像时间的海洋。对我来说，我的一生是躺在草地上看着流星雨还有街道深枯黄的枫叶，还有托尼表哥全新的火鸟跑车，还有詹妮，还有卡洛琳，我猜我死了，应该生气才对，但世界这么美，不该生气，有时候一次看完会无法承受。

冯远征：什么问题？

学生：前后鼻音，会吃字。

学生：好像交流空间就这么一点儿，所以她可能想要把自己的力激发出来，想使劲却又使不上，她说后鼻音这些字永远是很正的。

冯远征：有个新加坡的学员和她的习惯一样，他们不会像北方人开合比较大，因为他们的说话习惯是这样的，他们也说英语，所以他们很难把下颚的挂钩打开。

学生：活着，还是不活？这是个问题。究竟哪样更高贵？去死，去睡，就结束。如果睡眠能结束我所蒙受的千百种痛苦，那真是求之不得天大的好事，去啊，去睡吧，也许会做梦，这就麻烦了，即使摆脱了沉睡，可是在这死的睡眠里又会做些什么梦呢？

冯远征：他的问题是什么？

学生：前后鼻音。

学生：她说"去睡"，我没感觉。可能她还沉浸在框框里，只是表述了一下，没有完全投入。

冯远征：非常好。

学生：我发现好像我们说台词的时候都是自己在说，没有想到身边的人，讲出来的时候可能很大声，但是一点感染力都没有，就感觉是自己在表达，不是想要说给观众听。

学生：老师，我的疑惑是——我为什么要说这个话，我内心要有欲望和冲动才能说出来，但是没有欲望就不明白我为什么要说这个话，我说这个话干什么？就是我觉得我要有冲动和欲望，想要告诉你，我才会表达。

冯远征：你的意思是刚才你不想表达，是老师强迫你。

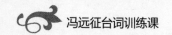

学生：比如台词给了你没有感受的东西。

冯远征：听了一圈下来，有的同学说他认为的问题，并没有说他自己的问题——他实际上在说他听下来的感受。你们每个人有什么感受？

学生：还有大家一定都没出晨功，我感觉我们的音色都不够饱满。

冯远征：一般出晨功的全套过程是什么？先做口腔操，再练气泡音，然后发声。你给我演示一下气泡音。

（学生表演气泡音、发声，a———，i———，张大嘴念"嘿哈"）

冯远征：之后你们会有快口练习？绕口令？

学生：就是很快，听不清。

冯远征：第一，我觉得大家的基本功很差，不出晨功的结果就是这样。你们已经学了很多年，我在给电影学院和表演学院上课的时候，我从来不让他们出晨功，因为我知道他们绝对不会出晨功。这样会影响我的教学，因此我每个上午必须要带着他们做晨功。没办法，也不能拿枪逼着你们出。普遍的问题是不动心！还有对作品的理解！全部看过剧本吗？只看过录像是吗？

学生：对。

冯远征：只看了录像是吗？为什么不看剧本？

学生：因为看剧本理解不了意思，录像能给我一些直观的感受，我能更容易接受一点。

冯远征：看了《日出》的剧本了吗？

学生：看了，我很喜欢，我觉得陈白露挺可怜的，感觉她是为了爱情，我第一次读的时候感觉她是一个虚荣的人，但是后来深深去想是因为她很爱前面的男人，所以才导致了这个结果。

冯远征：从上大学到现在大家看过几本剧本？看过 10 个剧本的有吗？5 个剧本的有吗？3 个剧本的有吗？2 个剧本的有吗？我觉得这是个悲剧，我们戏剧学院的学生不看剧本是普遍的问题。我给电影学院的学生上课，当我带领着他们一起读剧本的时候，一个研究生说他感觉这是他真正开始学习的阶段，他觉得自己之前七年白上了。还有一个学生说读剧本读到两页纸的时候，他已经很反感读剧本了，但当他坚持读完 5 个剧本以后，就非常热爱读剧本。没有剧本的阅读量，我们怎么能当演员？没有剧本的阅读量，我们怎么能理解作者写这个剧本的意义？没有阅读量，怎么能够从剧本当中捕捉人物的东西？首先，你们存在的普遍问题是什么？就

是都不说人话！一张嘴全都是在朗诵！你们演的都是人物，但是为什么你们一张嘴都浮在上面，所有的气息都浮在上面。没练晨功是一个问题，但还有什么问题呢？就是你们对剧本的理解和对人物的理解。不要说对人物的理解，对剧本都不理解，你们又怎么演绎人物呢？所以从今天开始我希望大家能够开始读剧本，喜欢的、不喜欢的、古今中外的都要读。之前我和老师说让大家在准备独白的时候，一定要把全剧读一遍。但是我觉得今天绝大部分人都没有读剧本。你用最简单的方法来看待演出，但是你难道不想想，这个演出当中有人演得好，也有人演得不好。而对剧本的理解是看每一个人在自己单独阅读剧本的时候对剧本的理解，而不是看人家对剧本的理解。因为你要演这个人物，你不能说看冯远征怎么演的我就怎么演。在读的时候，可能一部分是模仿，还有一部分是你达不到的你要做的事情，因此你只能外在地表述这些东西。这段台词说的是什么？

学生： 说的是顾梁汾回来了。

冯远征： 顾梁汾是谁？顾贞观是谁？古代人会有一个字，也会有一个号，就和咱们现在一部分人有一个中文名、一个英文名一样，我们不去讨论这个，关键是这个台词说的是什么？

学生： 他发现自己那么多年的努力换回来的结果是：吴兆骞回来了，但是他已经不是原来的那个他，他变得不像一个读书人，而是会为了一点点利益卑躬屈膝的没有了骨气的那种人。

冯远征： 他为什么要说这段台词？我不再问他了。我为什么要说这个？通过这个大家应该感受得到，就是剧本没看明白。我们看一个剧本，不管是谁写的，可能老舍先生或者曹禺先生写的，我们的阅历可能达不到他当时写剧本的时候对社会认知的那种深度。好比让一个20岁的演员去跟50、60岁的演员比，其实是没有办法比或相提并论的。原因是他有他的社会阅历、生活阅历和其他知识。但是作为20岁的人，你也应该要对戏、对剧本、对文字有一些理解。尽管你的理解是有限的，但是你起码应该有感受。但是我们很少有，原因是什么？原因是我们觉得明星太容易当了！原因是我们绝大部分人认为考上上海戏剧学院就是为了当明星！错了，我们是来当演员的！演员需要的是什么？起码是声台形表——声音、台词、形体、表演。为什么声放在第一个？因为这是天然给予我们最基本的，我们需要用天然的东西作为工具去当演员。台是话，是语言，是

字，所以台要放在第二，因为观众要听得到你在说什么。形是形体，形体是什么呢？肢体表现，说得非常好，我们要以我们的身体作为工具去演绎人物，我们要用身体达到我们所要表达的东西，对吗？表达的人物是什么样的，外在的东西是什么样的，对吗？为什么把表放到最后？没有前面三个，不可能有表演，对吗？好，但是为什么我们不练？因为我们已经考上了，因为我们不练照样毕业，是吗？但是当你不练的时候，你在四年大学的时候不练这些东西，你可能会在这个社会上生存吗？我们心里想，小鲜肉都活着呢，但是小鲜肉能活几年？最近有一部戏叫《人民的名义》，大家为什么喜欢？表演得很好对吗？吴刚，我的同班同学，他45岁左右演了陆桥山，演了铁人，小火了一下。他今年55岁，他被那么多人关注，被那么多观众喜欢，原因是什么？其实你只要功夫在，机会来了你自然就会抓得住它。你没有任何功夫，机会来了你就是眼看着飘过，抓都抓不住。所以我希望在这10天里我们共同努力，我希望你们在这10天里对自己能有认知，我希望你们在这10天里能知道自己的方向在哪里，这10天里我可能会一直强调方向：声音要有方向，台词要有方向，表演要有方向。所以我不希望这10天结束以后，我下次再来上戏看到你们没有任何变化。我不希望创造奇迹，我希望你们认清自己就可以了。我希望10天里我们共同努力。我希望你们在这10天之后，起码有一年的时间会主动出晨功。如果后面的3年你们每天能出晨功，那我谢谢你们，因为中国表演的未来有希望了；如果还和之前一样，我走了你们继续睡大觉，对不起，表演的大门会一扇一扇关上。可能这话有点过了，但是这是实话。这也是为什么我在北京电影学院30天的时间里天天带学生一起出功，天天出现在学生面前。摄影系的学生，其实我没必要教他们成为真正的演员，但是我为什么这么做？原因是希望他们能认清自己。每次我回电影学院上课的时候，那些毕业的学生会全体来看我，不是因为我把他们教成了演员——他们没有一个是演员，而是因为他们在未来的工作当中意识到了这段表演课对他们的重要性。学的时候不觉得，但当他们演出的时候，当他们走向社会的时候，他们发现很有意义。因为他们知道怎样和演员交流了，因为他们知道什么样的表演是最好的，他们用镜头捕捉的时候，感觉自己是内行在捕捉内行的表演，这就是不一样的。更何况我们未来是要做演员的。

　　但是，走到今天，我们已经入学一个学期了。我们说台词的水平甚至

跟我们当时考试的时候水准差不多，这就不对了。所以我们接下来就开始训练。休息 3 分钟，我们之前有热身吗？怎么热？是老师教你们的吗？没有固定的动作吗？休息 3 分钟，缓一缓后咱们开始。

冯远征：形体的东西不教大家了，咱们先做一个游戏，这个游戏叫贴人，玩过吗？围一个圈。如果我逮着他了，他就反过来逮我；如果他不想被我逮着，想歇会儿，就站这个人前头，这个人就跑，那个人就追。明白什么意思了吗？可以在圈里头，也可以在圈外头，起码跑一圈。开始。

一、热身（进行贴人游戏）

二、发声（a——）

距离拉大，我们现在发声。我先讲发声的原理，调整呼吸，深呼吸以后气息下沉，腹式呼吸。尽量少用声带，还有，我们先要找到什么感觉？就是我们坐汽车时睡着了，人一般有什么感觉呢？人是什么状态呢？就是半张着嘴，基本上就是这种状态。

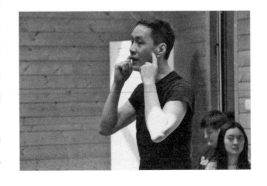

但是我们不能放松到这种程度，我主要讲口腔挂钩这个

地方。首先不要有意识地"a——"，这样的话你张得太大会挤住声带，还有伸头会抻着声带，就是我们坐汽车睡着时口腔自然打开的状态。不要微笑，微笑的时候气会上浮。刚才大家朗诵的时候气都在胸腔以上，你们的胸腔不打开，整个身体不打开的话，你们的台词就不会有穿透力，也不会有共鸣。我们的共鸣不是那种欧美式的，我们就是要打开，打开以后，一定不是（肩膀使劲），那我们往哪里使劲呢？整个腹腔和横膈膜。我们先把底下打开，打开以后怎么发声呢？先闭着眼睛把口腔打开，然后慢慢地睁开眼睛，气息调匀以后，开始发声。（a——），不是我们所说的气泡音，这个时候发"啊"，会使用一点点声带，我们主要靠气息。如果找不到腹式呼吸的方式怎么办？把身体弯下来。（弯曲身体，手搭在膝盖上）

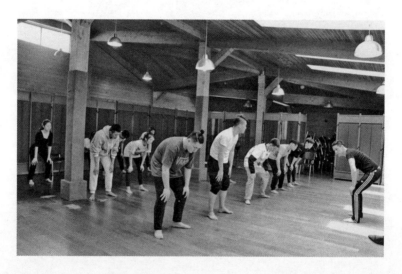

我们现在吸气，哪儿在吸气？腰，对吗？我们腰带的这个部分感觉到紧了对吗？知道怎么呼吸了吧？我们现在就在这种状态下开始我们的发声。（学生弯腰吸气，发声，a——）不许大声，只能用这个声音（中等）。

好，慢慢地起，我们下来，还是开始发声，发声以后我喊"1、2、3"，大家慢慢起来，保持发声，放松，开始吸气，发声，1、2、3起（学生站立发声），不一定求长，但是一定要保持气息。我们站着吸气的时候不要吸到100%，我们吸80%，然后我们保持腹肌的力度，然后开始发声，当我气息不足开始收腹的时候又会被拉住，我们在锻炼横膈膜。肖露的口腔没有打开，不是欧式那样打开，我们是平着"啊"出来，慢慢地来用我

们的气息感知怎么样去触及声带，再慢慢地调高，今天先慢慢地找到腹式呼吸和气息的运用，好吧？

来，如果我们站着找不着感觉就弯腰。如果你觉得自己能站着找着感觉，你就自己站着试一试，好吧？来，吸气，知道哪儿吸气吧？吸满以后，1，2，3（ɑ——）。

还有一个办法，如果用腹式呼吸而气息不够，还有一个办法可以保持住腹式呼吸和长的气息。是这样，手不是为了撑着腰，而是为了搭在腰这儿，让大家感到一撑的话肩膀就紧张的状态。所以我们放松，往上一搭，然后大家吸气试试，往哪儿吸呢？还是腹式的，对吗？然后我们吸气（ɑ——）。

听我说一下，我们吸气也好，呼气也好，起来以后，这样的"啊"，声音要往远走，要有穿透力，穿到马路上去。尽管音量没有很大，但是我的声音能够传得很远——就是那个方向，声音一定要有方向，有了方向说话才能清楚，声音才能传递得更远。声音不在于大，而是在于穿透力，（ɑ——）我相信它能传到这么远，其实它就一定能够传这么远。假如我们半蹲着，声音可以穿到地下，是这样的一个感觉。来，无论用哪种方式，不要把手撑在腿上，这样声带就被挤压了。开始，吸气，穿透力，要会用眼睛。检验我们是不是腹式呼吸很简单，你就"啊"，如果你"啊"没感觉，是用胸部呼吸的，音就会抖，我来检查你们是用什么地方呼吸的。（手指戳学生们的肚子检查）。怎么检查嘴中间的关节？打哈欠都会吧？不要欧式。（张嘴练习，冯老师下去检查学生们的练习）我们现在绝大部分人吸气时肩不放松，气息慢慢就会往上走，所以气息一定要在腹部。虽然力量不够，但是你拼命拽腹的时候还是会有气息，虽然有点抖，但是可以练，我们接着练习。

我简单说一下：第一，一定要学会腹式呼吸。第二，有些同学注意腹式呼吸忘了打开口腔，挂轴这儿一定要打开，放松到感觉脸能摇起来，这是需要我们练的，下午我们接着练。下午一点半来了以后，继续小小的发声练习，之后我再教大家别的，好吧？这两天基本功多一些，可能台词的东西少一点，渐渐地量会大起来。每天上午是基本功的训练，下午是台词的训练。下课吧。谢谢大家。

学生：谢谢老师。

第二讲

时　间：2017 年 4 月 20 日　下午
地　点：上戏图书馆 4 楼

冯远征：谁能告诉我上午讲的发声方法的原理大概是什么？腹式呼吸，放松下巴，嘴唇微张，眼神要有方向。记住了，声音要有方向，台词、眼睛、表演都要有方向，表演的方向其实就是交流。这是我们未来要面对的。按照你们的理解试着发声，我来听一下，不要强调用自己的声带，要用气息，我说过要找腹式呼吸的原理，当你安静下来就可以开始了，开始。（练习发声"ɑ——"）

吸气别吸太满，没有气息的时候再顶上，你就会有余量。如果大家为了检查自己的气息而叉腰的话，就犯了发声容易犯的错误——叉腰肩膀就抬起来了，就紧张了。你看，肩膀是放松的，要垂直放下。如果你这里起来，肩膀紧了，声带一下就噎住了，这样发声的话嗓子也会哑。包括手放膝盖上的时候也只是一搭，为了找感觉。我们发"啊"的时候千万不要特别用力地用声带来发声，你的心想往前找这个东西，所以你才开始"ɑ——"。也不要走口腔后头，口腔后面不要打得太开（像美声发声那样），就像打哈欠快收尾的那个高度就够了。你"啊"的时候挤着声带是不行的，我说了要放松。最主要的是眼睛的方向，非常放松地做出来。大家要放松，对了，这样就对了。

学生：ɑ——

冯远征：大家记住了，我们第一声出来的时候最容易犯的错误就是挤压声带，这个时候你的气息是在上面的。如果我这个时候保持放松的话，

我的气息和声音很容易就出来了。但如果是在紧张的时候，腹部收起来，气息一下子就浅了。我们要先学会腹式呼吸，再说音量的问题。大家不要着急，慢慢来，"啊"的时候一定是心要先出去，这样发声是声带最省力的，我们要尽量省我们的声带，然后多用一些气息。这样的话，将来我们给自己说台词的余量会很大，所以，声音低的时候要尽量用气，声音高的时候也要用气。我有个学生，他是个"小鲜肉"，为了演一个连长，想把自己弄得老一点，就决定抽烟把嗓子抽哑。电话里我跟他说，孩子，你不能这样。如果你抽烟把嗓子弄哑了，你以后嗓子就没了，你要学会用气息。后来他听我的话，用气息来支撑说话，所以他的表演后 2/3 是用气息顶着哑嗓子去说的。这是我刚才给你们示范的，完全用气；如果用真嗓子，5 分钟我的嗓子就哑了。所以大家要学会用气，但是这个用气支撑哑嗓子说话，大家现在先不要练。我们先开始发声，注意气息。

学生：a——

冯远征：现在我们绝大部分人已经基本掌握了腹式呼吸的发声，梁志港的气息还是有些浅。

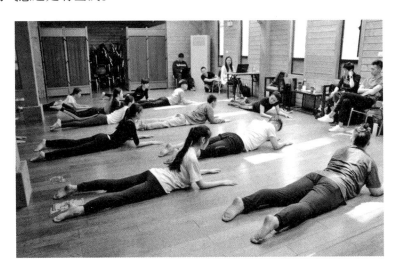

冯远征：我们现在再做一个练习，大家趴下，错位趴开。本来准备 3 天以后做的，现在我们缩短时间。趴下以后手掌向地，肩是非常放松的，稍微立起来一点。能感觉肩是放松的吗？我们现在感觉眼睛前方的地板上有一个洞。我们的脊柱、头和背是平的，保持一条直线。放松身体，千万别让声带挤着，别仰头，也别太低头。在我们眼前有一个洞，这个洞很深

很深，我们要用声音去传递，告诉对方，地球的那头有一个人在听你说话，好吗？我们就用声音去喊给他听好吗？我示范一下，大概是这个样子，现在我们看，这里是平的，感觉身体和头是松的，然后我们现在开始跟地球另一头的那个人互动。就发"啊"。这个时候你会感觉胸部那种很浅的呼吸已经没有了，只有深呼吸，腹式呼吸才可以，这个时候我们就会了。发"啊"，尽量不要用嗓子，要用气，我刚才用的是气。我们试一下，手臂往前，中间有个洞，感觉准备好了，就来腹式呼吸。（趴在地上腹式呼吸）

学生： a——

冯远征： 我们加大力度，要远一些，要有方向感，感觉声音要穿透地球。试一下，准备好了就开始。声音一定不要一开始就起来，要慢慢加强，不要伤到自己的声带。

学生： a——

冯远征： 我们现在休息一下，一个一个来，记住我说的要领。

（学生一个一个来）

冯远征： 什么问题？还是气息，我们的腹肌力量是非常弱的。锻炼腹肌有一些用处，关键是横膈膜要练。你们在腹部气息开始往里收的时候，一定要用腹肌把腹腔向外拉开，慢慢加强，下次就会比上一次的时间长。别看我瘦，腹肌力量还是有的。你们最大的问题就是腹部肌肉没有练，腹部力量太差了。不一定是声音多大才多有方向性，声音小也是有方向性的，也是有穿透力的，明白吗？所以不是有方向有穿透力就得使劲喊，而是逐渐往前走，好吗？

我们第一口气松了，容易一下就泄气，我们的腹部肌肉就撑不住了。尽管很费力气，我们一定要在我们撑不住刚要收回来的时候再撑一下。刚才有几位同学已经做到了。先吸气，不松气，顶住，别松气。有些同学声音抖的原因是气息没有真正吸下来。这样才是真正的腹式呼吸，第一口气不能太松，第一口气出的时候，根本没有放气，而是气息一点一点往外走。嗓子不要太紧，刚一出来就放气的话，说明腹部力量还是不够。

现在我们一圈下来，普遍问题是气息和腹肌的问题，就是腹肌力量不够。这个是一定要练的。我们现在站起来，下面练吐字归音，八百标兵奔北坡，谁演示一下？（三位同学演示说绕口令）大家站三排，我们做喷口

练习。吐字归音练习就是为了练嘴皮子。刚才有个同学在练习的时候有一个问题，就是没有用气息。我们在舞台上，在演电视剧、电影时用不了说那么快的台词，所以我们不用练那么快。

我们练喷口和吐字归音。什么是吐字归音，就是一个字要有字头、字腹、字尾。比如八的字头是什么？"b"！那么"八"要归音吗？其实八也要归音，因为不归音字就不圆。中国字讲究字要说圆，好，"ao"，好（张嘴发音"好"）。

我最后念的"ao"就是最后那个嘴型，这个"好"字才算说全。所以我们生活中，我们演戏时说"好"，你一定要把嘴型跟回来。如果不跟回来就说好了，观众会听不清。我们每一个字都要吐字归音，出去的字就像一个小球一样，而不是像箭一样回不来，归不了音。"八"归音归到哪儿？ba 八。"百"呢？（张嘴发音"百"）最后一定是归音的嘴型，biao 标（张嘴发音"标"）、"兵"，哪个音最重要？

ing（"英"）到最后有一个动作是舌头卷起来顶到上颚是吗？兵（张嘴发音"兵"）。奔（张嘴发音"奔"），舌头顶上颚，舌头从平到起。

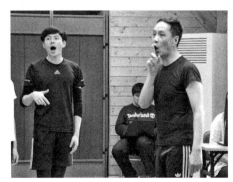

奔，北，坡。接下来我们用气息来练习，我们用腹式呼吸，准备好，然后用喷口"呸"。我们用这个力度发音，"八百标兵奔北坡"。

（学生们挨个练习"八百标兵奔北坡"。大家一个一个练习。）

我们现在归音不用那么使劲，慢了也可以。但如果是练嘴皮子的力度，一定要归得快一点。你们的喷口，绝大部分是没有方向和距离的。我说的方向一定是我要弹到哪儿去。比如我弹到对面的楼上去应该用什么力度？（同学们都在练习发音"八百标兵奔北坡"）有方向性的喷口，面部要打开，你们喊出来时要在口腔里圆一下。用上牙或下牙咬住自己的嘴

唇，把嘴唇咬进去，是这个原理，不要说着这个字的时候去想着下一个字该怎么说，气要通着，不要憋着，一定不要想，要下意识地记住喷口这些过程的原理，一定要找到牙咬嘴唇的原理，马上你就出来了。

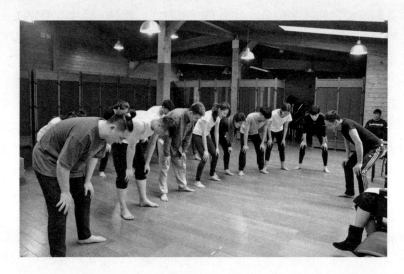

喷口的原理我们知道了，气息和喷口怎样结合的原理也知道了。我们现在练习慢的吐字归音，比如我们一口气，"八"要归音，"八"的喷口一定也要有，是"八"（长音）一口气，我们试一下，记住气息的运用。预备起，（发音"八"）注意归音，ba 八。百，（发音"百"）用气息，别光用嗓子喊，预备起，百。标（发音"标"）。兵（发音"兵"），眼神的方向很重要，预备起，兵，应该是 bing 兵。奔，预备起，奔（发音"奔"），再来，预备起，奔。然后北，预备起，北，归音没归上去，bei 北，要归回来。坡（发音"坡"）。好，就是一定要记住，我们练喷口的时候要有喷口，我们练归音的时候也同样要有喷口，这样才能归回来。

炮兵并排北边跑。预备起，炮，pao 炮（发音"炮"）。兵，bing 兵，（发音"兵"）腹部两侧使劲了吗？使劲才对。注意喷口。并，ing "英"，再来一遍，预备起，并（发音"并"）。排，（发音"排"）归音，两侧使劲，排。北，（发音"北"）再来

一遍，北。边，（发音"边"）边，再来一遍，边。下一个，跑，预备起，跑，（发音"跑"）嘴皮子要有劲儿。

炮兵怕把标兵碰。炮（发音"炮"），预备起，炮。兵，预备起，大点声（发音"兵"）。怕（发音"怕"），预备起，怕。把，（发音"把"）归音把。标（发音"标"），兵（发音"兵"），碰（发音"碰"）。标（发音"标"），兵（发音"兵"），怕（发音"怕"），碰（发音"碰"），炮（发音"炮"），兵（发音"兵"），炮（发音"炮"）。什么感觉？嘴唇比较累，嗓子有点干，肚子有点累。为什么腹肌比较累，因为大家平时没有练，我们的强度比较大。

我们现在手搭手围一圈，还是"八百标兵奔北坡"，我们要在喷口的同时按照刚才快的走，"八百标兵奔北坡"（所有人一起弯下腰练习"八百标兵奔北坡"，以快的节奏练习）。我们一定要这样练，觉得地底下有洞，要向对方喊，开始。别用嗓子，用气，我们再来一遍，预备起（学生快节奏弯下腰练习"八百标兵奔北坡"）。嘴皮子练习因为口腔运动比较大，能量消耗比你们想象得要大。

现在跟着我，咱们"八百标兵奔北坡"，跟着我（围着教室跑步，鼓掌练习）。哪儿难受？

学生：腹肌难受。

冯远征：但是起码我们的声音出来了，地上躺会儿。

（学生开始台词训练）

冯远征：你是什么独白？

学生：《日出》。

冯远征：来一遍。

独白　《日出》　陈白露　方达生　　肖露　梁志港

学生：谁？我。刚回来吗？刚回来有一会儿了，刚看到顾八奶奶在里面我就没进去。我今天在思索一件事情。怎么？你又想，你想到了吗？我就是这么一个人，人与人之间为什么这么残忍呢？这就是你想的问题吗？对，这就是我想的。

冯远征：我觉得比上午好很多，因为我觉得我们松下来了。

学生：24小时？您在跟我开玩笑吧？但如果时间到了听不到我的答复您是不是还要出追杀令？那我也许会自杀。什么？你怎么也用这一条？不，我不会自杀，你放心，我不会因为一个女人自杀，我自己会走，我会走得远远的。对啊，这样才像一个大人说的话，你自己稳稳，我给你倒一杯茶，抽一支烟。我告诉你了三遍我不会抽烟。你心稳了吗？稳了。那么你现在可以走了，在任何情形之下我是不会嫁给你的。为什么？没有为什么，有些东西说不出个所以然来。你对我难道没有一点感情吗？也可以这么说吧。你刚才说的话是真心说的话吗？没有意气作用吗？你看我有吗？竹均，你要干什么？我们再见了。哦，再见了，那么我们是永别了。永别了。你真打算让我走吗？

冯远征：下一组，谁先开始？

对白　《奥赛罗》　奥赛罗　苔斯狄蒙娜　　李汶樯　孙萌

学生：您说这话是什么意思呢？干脆我在一旁看着你，我不愿意杀害你的灵魂。您在说杀人的话吗？但愿你不会把我给杀死。阿门，但愿如此。我很怕你，因为你眼珠这样转的时候，通常你会杀人的，虽然我不知道我有什么罪，可是我怕你啊。好好想想你的罪恶。

冯远征：下面一组。

对白　《家》　鸣凤　觉慧　　张雅钦　王川

学生：活着活着，我在活着，鸣凤。我在这呢。好长的时间，你不知道我多想念你。你还要去钓鱼吗？不，先不，我要在月亮下好好看看你。

学生：你想明白了吗？

学生：嗯，我想明白了。

对白　《原野》　仇虎　焦大星　　梁国栋　方洋飞

学生：虎子，你先坐下，虎子，刚才你那么看我坐什么？我没有。那么你看她做什么？我看她只是我弟妹，怎么？我的头，头里面乱哄哄的，虎子，刚才我走了，我妈就没跟你谈什么？谈了，谈你，谈我，谈金子。

啊？金子？她告诉你什么？什么事？金子她——那么她没有告诉你今天金子在她屋里，虎子，你说她怎么能这么对我做出这样的事儿来？你说我怎么办？怎么办？什么？没有什么？没有什么，没有什么，我喝多了。大清，喝酒躲不了事情。虎子，刚才你看见金子看我的神气了吗？我没有。她看着我厌弃，我知道。为什么？我娶了她三天，她突然对我冷了，我觉出来怎么回事，我不敢说，我总是待她好，我为她做这个弄那个，为她受了好多苦，今天她竟然当着我的面说她外面有了一个人。

（两人搭配躺在地上开始独白）

独白 《雷雨》 蘩漪 杨上又

冯远征：现在你什么都不要去想，也不要把声音放出来，就说这一段，感受这个抛弃你的人，他应该是抛弃你的人，是吗？所以你不要去想我要表演，你就想假如有一个人真的抛弃你，你要先想这个，来试一下，好吗？你可以先把手搭在这儿放松下来，然后想说的时候再说，想一想自己经历过好吗？

学生：我一个人静悄悄地独坐在窗前，院子里连风吹树叶的声音也没有，我把我的爱、我的肉、我的灵魂、我的整个儿都给了你，可你却抛下我走了，我们说好一起走向光明，可你却把我独自留给了黑暗。今年，窗前如果有一杯毒酒，我或许早已在极乐世界里了。当我醒来时，一双双惊恐的眼睛瞪着我，我只需要一个同伴，你说过，你要做我永久的同伴，我不敢放松你，我后悔了。这里有一堵堵墙把我们隔开，它在建筑一座牢笼，把我像鸟儿一样关在笼子里，而每天喂我的，是无穷无尽的苦药，我淹没在这苦海里，你如果真的懂我、信我，就不该让我再过半天这样的日子，我不是逼迫你，可你我的爱要是真的，那就帮我打开这笼子吧，放我走。就算我们的灵魂经过死海，也会永远地结合在一起。我不如娜拉，我没有勇气出走，我也不如朱丽叶，那本是情死的剧，我不想让我的爱在死里实现。其实，我们的距离已经有这般远了。

冯远征：休息一会儿。你来独白。

独白 《麦克白》 麦克白 沈浩然

学生：我的独白是《麦克白》的。

学生：在我面前摇晃，他的柄对着我的手。不是一把刀子吗？来，让我抓住你。抓不到你可是仍旧看见你，你只是一件可视而不可触的东西吗？或者你不过是一把想象中的刀子，从狂热的脑子里发出的虚妄的意

象。我仍旧看见你，你的形状正像我现在拔出的这把刀子一样明显，你指示着我所要去的方向，告诉我应当用什么利器，我的眼睛要不是上了当就是兼备了一切感官的机能。我仍旧看见你的刃上和柄上还留着刚才没有的血。

冯远征：大家听完了以后什么感受？想想自己气息下来怎么样？

学生：感觉放松。

冯远征：我现在不想评价每个人，你们自己去体会十天的过程，演是对的，但是怎么演才是最重要的，咱们上的是什么系？表演系。谁能告诉我什么是表演？你们理解吗？

学生：创造不同的人物形象，通过语言和肢体。

学生：塑造和你生活中截然不同的人，就是你生活中不可能是他，但是你就要去演他，就是表演。

冯远征：其实我们应该下意识地学会说话，说出来，说清楚，像他刚才，我其实听清楚了，为什么我说没听清楚？希望他大点声让所有人听清楚，这是做演员基本的条件，你首先要吐字清楚，要归音表达，还有吗？你们理解得都比我深刻。其实，如果我们从零出发的话，假如我们从 0 走到 100 是一个所谓的重点，其实你们很多人容易站在 100 去看这个点，如果我们想一步一步走向 100 的话，那么应该从 0 开始。所以什么是表演？我们先把这两个字拆开。"表"是什么？表现力、表达、表述，还有什么？表面、表情。我们说了很多和"表"有关系的，说了这么多和"表"有关系的，"表"到底是什么？

学生：表面、皮囊、外在。（还有什么？）表象、表白，它跟外在一定是有关系的。

冯远征："演"呢？

学生：演绎。

冯远征：其实还是和"表"有关系，把表象的东西拿出来，其实"表"是外在的。"演"是什么呢？把内在的东西表现出来，所以表演是什么？作为一个演员在表演。

学生：把内部对人物的诠释用自己的表达演绎出来。

冯远征：说得非常准确，说得非常对。我们有一个特别简单的词，叫"由内而外"，意思是我们了解了人物、剧情这一切之后，我们要把内在的东西表述、表达出来，这是作为演员来理解表演。观众怎么看待表演呢？

我们把这个词翻过来叫什么？由外到内。他们要先看到表象才能带动内部的理念，所以这就是观演关系，观众是由外而内的，通过你的表象、化妆、造型和外在的肢体以及语言的表述，看到你想表达的故事和对人物的塑造以及你内心的需求。我们表演最重要的是什么？往简单想，不要往复杂想。

学生：相信，内外兼备。

冯远征：你们回答的问题基本都很准确，但是我们刚才读了这么一大圈下来我们缺的是什么？我们缺的是"真"，真听，真看，真感受，缺真的感受。你们是真的在想，真的理解，什么是真？假如是独白呢？当然你们年龄还小，让你们去读《日出》《麦克白》《哈姆雷特》这些的时候，其实我们可能在理解上都会有不足对吗？因为我们的阅历在这摆着，想象是从哪里来的？

学生：相似的。

冯远征：还有呢？

学生：分析剧本里面人物的关系，真实的体验。

冯远征：比如说她刚才的表演放下来了，比躺着的时候好一些，为什么？

学生：松弛下来了。

冯远征：真的去想自己经历的东西，其实很多剧本的东西不一定非要我们生活在那个年代，我们可以利用我们的生活，这就牵扯到了一个什么呢？观察生活对吗？所以我们需要不断地观察生活。观察生活是什么？观察生活就是对我们触及不到的生活，我们要通过看，通过感觉以及分析，通过理解来把它吸收到自己身上，放到自己的记忆库里。哪天我们碰到一个角色的时候，可能就会唤起来这部分记忆。

学生：要怎么去接触那些未遇到的生活？

冯远征：这就牵扯到另外一件事情，就是体验式生活。怎么去体验？就是当你拿到一个剧本或者想要了解一个行业，比如说我们要去演绎生活，你如果要演医生，就要去寻找医生，看他的工作状态和他聊天，去分析他，听他讲他自己的故事，明白吗？你触及不到这样的生活，你就要有意识地去接触、理解、寻找到可以让你观察和体验的地方或者人，或者是生活，所以观察生活和体验生活虽然是两个概念，但是其实他们是殊途同归的，就是说我观察了什么、体验了什么，其实都是需要你去感受和感悟

的，悟是非常重要的。

所以今天我们做了半天，我希望大家干什么呢？首先摆正位置，别等到第10天我们开始公开课的时候，大家在台上面面相觑说，我忘词了，那就太可怕了，对吗？其实功课早就和你们说了，也跟芊澎老师说了，不一定非得理解多深，但是起码张嘴就得有，这是最根本的。今天，我觉得我最大的收获是大家都没有腹肌，我最大的感受是大家都没出晨功。你们感受到的是什么？嘴巴累了，嗓子累了，腹肌累了，你们缺乏训练。所以演员是一个终身都需要学习的职业，是终身需要锻炼和训练的职业。当我要去观察一段生活的时候，那我要投入进去。我前两天刚去常州体验生活，因为我要演一个中医医生。当我和一个民间的中医接触的时候，我发现他们和医院里面的中医不一样。脉到底怎么号，中医讲的时候我觉得不可思议，我们需要慢慢去了解。在现实生活中有很多东西可以去挖掘、观察，可以去看和理解，但是怎么去做，实际上是需要我们不断地观察、体验和感悟的。当你找到一家咖啡厅坐在那里的时候，你就应该下意识地观察，很无聊的下午你就可以当作是观察生活，看坐在旁边的人是干吗的，两个男人坐在那聊天聊的什么，你不一定要去听，但是你可以观察他们的表情和穿着。首先可以试着去分析是什么身份、什么人，在谈的是什么。其实这些东西对于我们塑造人物来说非常重要。怎么来做？就是读剧本！我觉得我们阅读太少，怎么办？一定要读。比如怎么理解哈姆雷特活着还是不活？你应该去看，因为在所有的剧本当中因果关系都是有的，但是往往我们会忽视掉。作为一年级的学生，如果让你分析人物，我认为可能性比较小；但是多读剧本，你读10个剧本和5个剧本就会不一样，所以今天我最想说的就是你们剧本读得太少了！怎么办？我们10天的时间今天已经过去一天了，我们怎么去理解、感受？今天一天我们做了游戏也做了发声训练，通过这种发声训练你自己感觉到了什么？能感觉到什么？我们现在还没有做口腔作型练习，这个练习也很简单，但是需要长期的训练。

所以你们可以不出晨功，但你们可以练晚功。几个同学做做游戏，活动活动身体，然后发声。嘴皮子这件事，嘴皮子松，使不上劲是因为我没练，像肌肉一样，你看我们班男生腰上都比较有肉，但是，使不上劲对吧？打不开口腔你怎么着都没有用，上台说不出台词，观众就是听不清，所以北京人民艺术剧院有观众提意见。

学生：看过您写这个的一篇文章。

冯远征：你看了？那感受是什么？

学生：觉得很可怕。那些舞台上很厉害的演员，在舞台背后是怎么样的？他们是怎样在做这件事情的？我想得太简单了。

冯远征：想得太简单了，对，我第一天就想和你们聊这个问题，就是你们干什么来了？

学生：学东西。

冯远征：你考上戏的原因是什么？

学生：从小比较向往，但是进来以后也就那样吧，还是一样，该学学，该吃吃，该喝喝，该玩玩。

冯远征：你呢？说实话。

学生：喜欢，过瘾，最终的目的是成为21世纪改变世界的伟大演员，现在的目标是能吃饱饭就行。

冯远征：说得非常好。你呢？

学生：我原来学导演的，我考上之后没有之前兴奋，因为我上高中的时候没怎么学，但是到了大学之后我变了一点。我真的挺喜欢名人，我觉得当演员的话，如果我能有导演的思想，也是一件好事，多少有一点，不要一丁点自己的思想都没有，那实在是挺不好的，其他的也没什么了，当演员就要什么都会一点。

冯远征：你的最终目标是什么？

学生：没有什么目标，多学学，能做个什么艺术家，挺好的。

冯远征：你目前在上戏期间里想做出什么成绩？

学生：就看看剧本。

学生：我接触表演的时候，刚开始对它不了解，但是在慢慢学的过程中感觉还行，挺有意思的，然后就更深入接触了。但是学得比较晚，对于这些好的学校没有抱什么太大的希望，后来考上了上戏。来到上戏之后，感觉特别特别幸福。

冯远征：你最初因为学习的问题考不上更好的大学，只能想到艺考这件事情，但是你最初的梦想是什么？

学生：先有个大学上。

冯远征：那你的最终目标是什么？

学生：一步一步来，从小做起。

学生：因为我想当演员。

冯远征：为什么？

学生：因为我觉得一个人站在台上的感觉是很美妙的，我喜欢鞠躬台下响起掌声的那种情景。

冯远征：这是你上大学的梦想？

学生：对，其实我是舞蹈学院 2015 届的，我从舞蹈学院退学，复读一年来了这儿。当时我爸妈不同意，觉得不靠谱，之前学那么多年舞蹈说不跳就不跳了，他们问我，就想当演员？我说，对！我想做自己想做的事，朋友圈的师姐现在挺好的，现在我的梦想就是当演员。

冯远征：当什么演员？

学生：话剧演员，因为对舞台太渴望了。

学生：我也是，我文化课没过，家里人担心我心里有障碍，家里亲戚都劝我。在家想了一个暑假，我就去复读了，那一年的时候我特别认真才感觉到我真正在学这种东西，然后我考了上海戏剧学院。刚开始的时候很有热情要怎么怎么的，一股子热血，没过多久就平淡了，上学期就这么过来了。我经常看话剧演员或者电影、电视剧特别牛的演员，演员的技术特别棒，看着特别爽，他一个眼神、一个动作，这么牛，我想如果我能做到这样多好，当时就感觉很好。

冯远征：那目前的终极目标是什么？

学生：我就想成为张艺谋这样的演员。

冯远征：现在怎么样？

学生：现在我很迷茫。

冯远征：后来呢？现在还是迷茫的吗？

学生：不知道从哪儿下手。

学生：我以前是学画画的，之前我本来想考服装设计，后来我朋友跟我说，好像学表演的话文化分低一点？我问了之后真的是。其实之前我确定走这条路的时候我奶奶不同意，她觉得我从小学画画挺好，家里边的人都支持我画画，但是后来家里边的人都听我的，我说我要去上戏，他们说好好学吧。在培训班的时候当时说实话，觉得走这行能当明星，可能来钱快。然后我考上了。考上了之后觉得没有非要干吗干吗，其实我是一个很随性的人，因为我们那边的人信佛，我的思想就是，是你的怎么都是你的，不是你的怎么都得不到。我特别随性，我喜欢的东西就去追求，不喜

欢的就丢了，就这样。以后的生活，我就想好好学，别想那么多，开心就好。

冯远征：挺好的，心态挺好的。

学生：我也考了两年，第一年考的钢琴系，学音乐。我想考隔壁的上音还有央音，最后没考上，就考了上戏。

冯远征：有点像无奈之举。

学生：没有无奈，我觉得演戏比弹钢琴好，练钢琴很枯燥。

冯远征：现在目前来说是怎么想的？比较迷茫？

学生：我当时以为考上戏很简单，考上以后觉得我的人生才真正开始。自从进了上戏以后，我的人生变得非常有正能量。我在没考上的时候拍了两部网剧，进了上戏以后，我想当话剧演员。虽然我知道很难，话剧演员都常吃不饱饭，真的跟影视演员赚钱差很多。我看了《人民的名义》，深深折服了。我自己的梦想是成为给观众树立好的价值观的人，我想自己成为好的代表，然后感动观众，给观众带来积极的正能量。

学生：我比较特殊，一开始，我想考表演专业完全是出于新鲜感，我之前学的是心理学。我爸妈都是老师，从小到大我只有一条路，读书、上学，特别枯燥，我什么技能都没有，只会读书。我高三的时候，以为艺术考试只有美术和音乐，都不知道有表演，11月份离艺考还有 2 个月，我爸让我考导演我才知道怎么回事。临时去学对于我和家人来讲都是天大的事，轨迹完全偏了；突然要去学表演，还是最难考的，我爸爸妈妈觉得根本不可能，毕竟我没什么技能。他们又觉得可能要靠关系什么的，不相信我，所以我也考了两年。第一年没有考上，第二年考，完全是为了证明自己，我觉得选择这个，所有老师、同学、家长都觉得不行，我偏偏要证明给他们看我可以，然后就考上了。考上之后，也是正能量满满，因为对于我来说，这也是一个奇迹，所以说我也要努力加油。但是因为我的专业课成绩不是很好，尤其在形体方面，我顺拐，所以现在短期的小目标就是要在大学内弥补自己在专业上的短处，好好用大学四年时间把知识、技能给学好。至于以后的终极目标，其实我也挺迷茫的，因为我觉得我的三观在不断被刷新，不知道以后的生活是怎样的。但是我对自己也有一个要求，就是我以后一直要努力坚持自己，要养活自己，不做违背自己本心的事情，一定要保持一种属于自己的东西。

学生：其实我觉得表演是一个能让我很专注、投入的事情。做表演的

时候，我不会觉得苦和累，反而特别喜欢镜头下的构图和配乐，我觉得那是一种美感，我看到以后觉得很舒服，会有很放松的状态。大家会把所有的关注都给你，你又透着亮光，我觉得这一定让人非常满足。我没有想太多，我考了 3 年才来到上戏，过程很复杂。第一年学舞蹈，来到这儿想丰富自己，让自己变得更好，我觉得这样等机会来的时候我才能把它更好地把握住。

学生：我很现实，小时候上学喜欢成龙、李连杰，觉得他们太帅了，我就想当武打明星，小学就去学了武术，后来去上戏附中学中国舞。我想，当演员，尤其是好的演员，就必须要有本事，要学很多东西。上戏是全国数一数二的院校，我觉得上戏会给我很好的平台。

冯远征：未来你想当成龙、李连杰？

学生：我之前的想法是当武打明星，就往这个方向走，现在有一点小小的变化。以前我看的都是武打的东西，现在我特别喜欢姜文和张涵予，想往硬汉的方面走。

学生：我之前在歌舞团，周围的人年龄都比我大，都是二十四五岁。我中专毕业就进去了，感觉在歌舞团待得都颓废了，我想学一些新东西。因为我经常给明星伴舞，就觉得假如我站在这里就会更嗨。我在这方面比较冲动，想学习了表演以后，得到更好的机会，来达成我的梦想。

冯远征：目前的终极梦想？

学生：我不想纯表演，想做唱、跳都涉及，表演也不差的那种。

冯远征：挺有意思。我不知道你们私下有没有过这样的交流，其实每个人都有自己的终极目标和理想，但是每个人也都随着成长和年龄的增长而变化，随着环境的改变，在你们越来越临近毕业的时候，会发现其实上学是最美好的时光。为什么我说你们要多读剧本，因为当你真正走向社会的时候，你会发现你缺失的有很多，而这些恰恰都是大学期间本来能够完成的，这种你一定要补回来。一旦缺失，当你有一天走向社会的时候，你发现缺失的一定是很重要的。玩，肯定是要玩的，但是玩的时候也要拿出时间来，在专业上去想想，比如台词、声音这些最基本的，都很重要。为什么要有一二三四的顺序？我的意思是说，你们现在还来得及，一晃到大三、大四的时候，你们会发现时间过得好快。每个人选择的方向不一样，命运不一样，你会发现有的人当时是那样一个小孩，现在已经是一个合伙人了，而有的人还在四处打工。为什么会不一样？这就在于你的能力和机

会。但是能力是第一，机会是第二，为什么呢？因为你没有能力，你肯定抓不住机会。所以道理可能我们都懂，但是做的话必须抽点时间，去把该完成的工作做好。在大学期间如果你没有读够 60 个剧本，那真的是白上。60 个挺多吧，但是一分摊 4 年，你想想，太少了，一个月 30 天读两个剧本太简单了，但是为什么我们读不了？懒。先不说单纯把它吃透，其实只要能单纯读下来就会有感受，越读到最后你可能越能明白剧本讲述的是什么。所以可能 60 个剧本读完以后你会明白过来的。另外，全班读一个剧本的时候，你们去讨论会发现，每个人对人物的理解都是不一样的。所以怎么办？演绎一个人物看似很简单，但是却很难，我们可能采取不同的方式，每个人的表达也可能不一样，如果非得把你的理解强加于我的话，对不起，你先活到我的岁数。

学生：对，人生阅历不一样。

冯远征：所以一千个人演哈姆雷特就有一千个哈姆雷特，我理解的是你有多少就演出来多少。但是要记住，我们不能在不理解的情况下去演它，我们用的是背词的方式，所以感受最重要。你们现在都在感受，但是说台词马上就调到胸腔以上的气息。

学生：为什么我们在表演的时候都突然提气？

冯远征：这和你非要站着演是一样的道理。

学生：老师，想问你刚刚说的观察生活。我们观察一千种，我们要怎么样把它记着？肯定会忘的。

冯远征：观察生活，观察有特点、有意思、有吸引力的生活，你愿意记可以记，如果能把它留在你的记忆库里当然更好。实际上什么是观察生活？观察生活要变成下意识的举动，这就要从主动观察开始，你要有意识地去观察。你站在上戏门口看十字路口的警察吹哨，北京不吹哨。为什么这样？上海人其实说话是挺冲的，我们印象里可能觉得老上海人挺柔弱的，但其实他挺悍的。你要观察这些东西，怎么样去观察？怎么样去演绎这些人物？实际上这是我们对生活的提炼，对吗？怎么做其实非常重要，你们把问题都记起来，10 天，哪怕 8 天之后，你们再看我们的问题是什么，这就很重要，所以光有了问题没有用，还要去解决问题。谁解决？自己。

今天第一天大家回去想想，回去你们还要写一个感受。我觉得学会记笔记是最重要的，你们有一个师姐，有记笔记的习惯，她去比赛了，她演了，她获得了两项大奖，最后的表演大奖是她获得的。她能在 5 个艺术院

校当中脱颖而出成为最好的，说明了什么？心细，说明她回去以后会想，她肯定身上还有问题，这个是必然的，因为她毕竟也是学生。另外，在学校期间学会记笔记其实非常重要，你们的很多师哥师姐都有记笔记的习惯。毕业20年以后，我有一天翻我们家书柜，突然找到一个上学期间的笔记本，非常珍贵，尽管字很烂，但是我在想，那个时候我怎么会那么有思想？所以你一定要现在把自己的一点一滴记下来，二三十年后你会知道它是笔财富，我们现在可能因为年轻而意识不到。我们最重要的是什么？最重要的是我们的人生当中能否有自己的色彩。

前两年我演了个话剧叫《司马迁》，我不知道你们知道不知道司马迁是谁，有一句话是"人固有一死，或重于泰山，或轻于鸿毛"，这句话是谁提出的？就是司马迁，他在《报任安书》里提的。司马迁当时是一个官，当官的人要被处死，可以有三个选择，一个选择是死，一个选择是接受宫刑，或者罚一大笔银子。司马迁说做男人最重要，做阉人是最大的侮辱，但是他为什么最后选择宫刑活命？为了保家里人平安？任安是他的好朋友，但是任安在当时跟太子一头，和皇上对着干，结果太子被皇上杀死了。太子被皇上弄死以后，皇上觉得任安不够意思，因为任安答应保护太子却没出兵，就把任安腰斩了。皇上还是很重视司马迁的，所以任安给司马迁写信，请求他去跟皇上说情，把他救出来。司马迁在任安即将被执行死刑的时候，写了一封信，其中就写了这句话：人固有一死，或重于泰山，或轻于鸿毛。所有的人都认为这句话是司马迁写给任安的，但我在排练的过程中发现，这句话是司马迁写给自己的。我当时一直认为这句话是写给任安的，后来当我在不断排练，大概一个月左右的时候，再读这句话，我突然意识到这不是写给任安的，是司马迁写给自己的！此时，我才意识到他为什么有这个决心接受宫刑。因为之前写史和之后写史，之后他不知道，没有这样写历史的，所以《史记》不仅是史书，还是很多文人要看的书，因为他用记传体的方式记载故事，史学家和文学家都在这里头寻找他们写东西的依据。

所以为什么司马迁要说这句话？就是告诉自己，他所做的事是生命重于泰山的。难道现实生活中我们都是鸿毛吗？可能我们都是鸿毛，但是如果我们在生命中做了一件自认为非常牛的事情，其实就是做了自己生命当中重于泰山的事情。所以在上海戏剧学院真正读60个剧本，我觉得在你们的生命当中就是重于泰山。因为你走出去以后，会发现你读了60本而

他们可能只读了 10 本，那个时候你再说出来是什么感受？好帅！你们今天觉得冯远征很有名，但是你们又知道我曾经的经历吗？请听下回分解。

快 5 点了，下课吧，明天还是 9 点上课，希望大家 8:50 到。每天我都会给大家讲讲故事的，当然是在大家努力的情况下我才会讲故事，希望 10 天以后我们做公开课的时候你们能展示出不同的自己，希望大家明天不要再忘词。谢谢大家，下课。

学生：谢谢老师。

第三讲

时　间：2017 年 4 月 21 日　上午
地　点：上戏图书馆 4 楼

冯远征：先热热身，怎么热？

学生：还是昨天那个吧。

冯远征：先贴人是吧，之后再做其他游戏，争取 10 分钟把身体热起来咱们就做新的游戏。

（做贴人游戏）

冯远征：咱们做一个新的游戏。他蒙着眼睛在中间转，咱们分散，然后他摸，摸出来猜是谁，咱们可以使坏，但是告诉你们，他喊"停"大家就都不能动了，只能动一只脚，右脚不能离开这个点，不能移动，不能跑。大家可以跺脚，也可以指挥。

（做游戏）

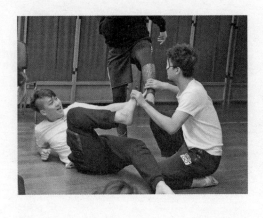

冯远征：休息一下。我们还是练习发声。咱们昨天讲了发声的原理和方法，我们现在不追求发出的声音多大、多高，我们就是要求别损害声带，还有一个就是说我们声音的方向感、方向性，一定要注意方向性，我的声音很小，但是我有方向。我们省着用声带，但不是为了这个就没

有方向，再小的声音我们都要有方向，它就会传递得很远，我们慢慢再去加大声带的力度，这样声音会慢慢起来。开始的时候后口腔不要打开太大，打哈欠快收的瞬间，我们的口腔就是那个高度。我们的声音要到前硬腭，不要到后软腭，要往前走，所以我们在发声的时候一定要用气息。

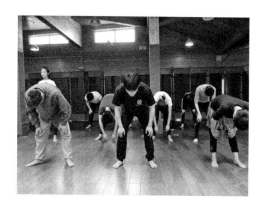

昨天我们知道了要锻炼腹肌，腹肌不是前面单纯的腹肌，而是腹部一圈，特别是两边的腹肌训练一定要加强，还有肩膀要放松。记得我是怎么说的，抬胳膊缓缓地抬起来就对了，掐着不掐着都可以。如果找不到发声位置就俯下身来。呼吸开始，吸气，哪里使劲？腰。我们胸是使不上劲的，吸气完全在腰，吸气、吐气、吸气、吐气，知道气息在哪里了，用80%的气，不要吸满。我们现在可以发声了。

（练习发声：а——）

冯远征：绝大部分同学现在都找到了"腹式呼吸"的方式了，而且非常好，气息也开始有了，经过一天的训练，大家的进步还是有的。但是还是要多练，其实我觉得我们能很快找到说明我们的方法找对了，我们每个同学找对了这个方法，现在就是某些人气息长和短的问题，跟腹肌力量有关系，这个没有办法，起码我们现在学会了省着用声带，用气息，特别是志港，昨天气息都脱节了，但是今天找对了。我觉得大家现在就开始练，还是要坚持，我们再发5分钟再换方法。（练习发声：а——）

冯远征：现在休息一下，喝口水。我说两句，为什么我现在这个发声方法往硬腭走，而不是软腭。咱们学意大利歌剧的时候是往后找声音，我们说的所谓话剧腔调，其实发声方法和原理是好的。但是有一个问题，我们中国字的发声和英文、意大利文等欧洲文字是不一样的。不一样的是我们绝大部分是用唇齿和硬腭发声，比如戏曲中的相声，我们听得非常清楚的原因是我们的字是往前走的。往前走我们会失去所谓的共鸣，所以我们不能把咽腔全部打开，我们打开的是前半部分，还有我们的头部，还有胸部，还有我们的腹部。腹部主要靠气息，但光靠气息也是不行的，字永远发不清楚，所以我们只用胸腔、咽腔和口腔的前半部分说中国话才是最清楚的。比如，我们用英文、意大利文是这样（示范），它的字在那种情况下才能出去，但是中国字在那种情况下就是（示范），不清楚，所以我们要练"八百标兵奔北坡"的喷口，这就是中国字最需要的，而且要圆，不能一个一个像箭一样出去，每个字要像球一样弹出去，这样才会传递到每个观众的耳朵里。中国字要求圆，特别是字尾的处理，如果收住，这个字就是清楚的，而我们太关注字头，你好（示范），没有字头听不清楚，你好、你好（示范）。

（口形有一个收拢和不收拢的区别）

学生："你好"说快了就是"niao"。

冯远征：舞台上我们必须归音才可以传递出去，我们现在缺少的是归音。我们字头、字尾出去如果是一把剑，就是"你好"，和"你好"（有归音）是不一样的，所以我们练的时候可以慢，但是一旦快说的时候还要归音，只有归音了，我们的字才清楚。我们现在做趴着的发声训练。

（练习趴着发声）

冯远征：特别放松，趴着以后起来，但是肩膀是不能这样的，肩膀是放松的，大家都掌握得非常好，放松你的后颈部，跟你的脊椎是平的，看地上一个地方，感觉直视的那个地方，有一个很深的洞，

我们要对地球那边的美国人喊话。如果准备好了，我们用腹式呼吸，先吸两次，吸气，呼气，吸气，知道在哪里吸气了吗？是腹部。我们吸到80%以后开始发声，不要使劲喊，还是按照刚才的（发声），一定要有方向性，然后慢慢加大力度。

（趴着练习发声）

冯远征：休息一分钟，然后咱们再做下一节。累了吧？

学生：老师，为什么我的腰这么疼？

冯远征：那你稍微歇会儿吧。

学生：感觉可能是刚才使劲使的。

冯远征：没闪着腰吧。

学生：没有。

冯远征：那你就是平时很少用，开始用肯定酸疼。不用趴了，我给大家示范一个东西。咱俩背靠背，先坐着，先用背顶着，这也是发声的方法。我们先用背顶着，往前看，之后开始发声，这个时候发声你吸气还是用腹部，你用胸使不了劲，吸气以后我们俩要一起开始准备发声，你先发也行，我先发也行，吸气吸好以后开始。

（俩人背对背练习发声）

冯远征：用声音，我的肩膀跟他接触的时候我从肩发声，脊椎一点一点往下，然后到腰，然后用声音，当然是腿部力量，但是我是用声音跟他对抗，我们一对一地去组队，我们进行声音的对抗性训练。其实这样下来你会发现不会过多用到声带，起来，你要相信我这个地方（腰部）是

发声的，我这个地方（腰部）用声音是可以跟他对抗的。我们的方向性要有，我们在"啊"（音）的时候一定要看准一个方向，用身体去跟他对抗。一个人可以先来，来的时候先用身体去顶另一个人，一旦想发声的时候先是（示范），先去用身体动，想发声再发声，而不是说一下子就发声了，就是我想动了先使劲，最后没办法，想出声了声音就出来了。我前面是身体先动，而不是先发声再动身体。试一下。

（两人背对背练习发声）互相之间先使劲，啊——，看方向，寻找自己的方向，往远看，力量，用自己的声音跟对方对抗，啊——，用声音，声音是有方向的，啊——，用身体顶对方，声音，声音，啊——，声音，方向。

冯远征：休息 1 分钟，喝口水。嗓子疼吗？有嗓子疼的吗？有的话说明发声方式不是很对。现在所有人随便找个地方，躺下，趴下，怎么待着都行，随便，站着也行，跳着也行，玩着也行。现在我们做吐字归音，我们用正常的速度说"八百标兵奔北坡"，什么原理？

学生：喷口、圆、小球、归音、眼神和方向。

冯远征：对了，我们现在开始"八百标兵奔北坡"，基本上是这个速度，但是注意所有的原理。预备，开始。

（学生反复练习"八百标兵奔北坡，炮兵并排北边跑，炮兵怕把标兵碰，标兵怕碰炮兵炮"。）

冯远征：休息。什么问题？哪里累？

学生：腹肌、腰酸，嘴有点儿麻。

冯远征：但是喷口我们做得非常好，因为我们躺下是放松的，所以我们必须嘴皮子使劲才能使自己不喷唾沫。现在大家起来，今天上午我觉得大家还不错，昨天该找到的喷口，该找到的声音的位置，该发声的部分都基本上是找对了。而且也开始学会运用气息了，只要气息找对了，就能够坚持，你们的腹肌力量都是有的，只是可能有强有弱，但是只要找对了气息，就都能达到一定的长度。13:10 上课，下午一一上来稍微热热身，还有其他一些口腔做型的训练要开始了，接着就是台词的训练。现在下课，谢谢大家。

第四讲

时　间：2017 年 4 月 21 日　下午
地　点：上戏图书馆 4 楼

冯远征：身体还热着吗？

学生：冰凉冰凉。

冯远征：冰凉冰凉怎么办？

学生：玩游戏吧。

冯远征：玩什么？

学生：三个字。

冯远征：你们先玩一下。

学生：大家都知道游戏规则

吗？三个字，随便什么三个字。"我爱你"这些什么都行，其他"活"着的人可以救活别人。

冯远征：咱们不抓了。站三排，咱们这里谁英语好？

学生：上又、四凤。

冯远征：来吧。就是让你带着大家来做一个"口腔做型"的训练，咱们用五个元音，这五个音从日语来，从开始"A"就是"啊"（音），这个不行，从 B 开始，E 也不行，好像元音不行，你就照这 26 个字母的顺序，A、E、I、O、U 都不行，咱们从 B 开始，这五个音用气，主要靠什么做型？靠这五个音做型。我先来示范一下，先从 B 开始，就是 ba、bi、bu、bai、bo；da、di、du、dai、duo；ca、ci、cu、cai、cuo。这五个音（a、i、u、ai、o）虽然不如中国四个音的发音，但是这五个音对我们训练口腔

做型非常有用，比我们做所谓的口腔操有用。从现在开始，ba、bi、bu、bai、bo，要使用上腹肌的力量，同时打开胸腔、气息，还有就是口腔做型。再来一遍。

ba、bi、bu、bai、bo，

ca、ci、cu、cai、cuo，

da、di、du、dai、duo，

fa、fi、fu、fai、fuo，

ga、gi、gu、gai、guo，

ha、hi、hu、hai、huo，

jia、ji、ju、jie、jue，

ka、ki、ku、kai、kuo。

再来一遍，再来一遍。这个完了是：

la、li、lu、lai、luo，

ma、mi、mu、mai、mo，

na、ni、nu、nai、nuo，

pa、pi、pu、pai、po，

咱们稍微慢一点。

qia、qi、qu、qie、que，

ra、ri、ru、rai、ruo，

sa、si、su、sai、suo。

再来一遍。

ta、ti、tu、tai、tuo，

wa、wi、wu、wai、wuo、wo，

xia、xi、xu、xie、xue，

ya、yi、yu、ye、yue，

za、zi、zu、zai、zuo。

再来一遍。

口腔做型整个练了一遍，什么意思？其实这么多的字母念下来，我们的口腔做了一个操，不管是舌尖、唇齿、舌中，还是口腔，都有打开。大家每天能够练两三遍的话是非常管用的。你先来，从"ba、bi、bu、bai、bo"开始。

学生： ba、bi、bu、bai、bo，ca、ci、cu、cai、cuo。

冯远征：他的问题是没有方向，再来。

学生：ca、ci、cu、cai、cuo。

冯远征：好多了。下一个。

学生：da、di、du、dai、duo。

冯远征：再来。

学生：da、di、du、dai、duo。

冯远征：好一些。下一个。

学生：fa、fi、fu、fai、fo。

冯远征：不是这样，是这样（示范），好多了，接着发。他的"fi"往下漂，"fa"又飞了。

学生：fa、fi、fu、fai、fo。

冯远征：对了，知道为什么要在底下拽着吗？因为这样拽着，你的嗓子才不会劈，越是高音，底下越要拽住，这样你的声带就不会飞，越是高的音，底下越不拽就越容易飞。下一个。

学生：ga、gi、gu、gai、guo。

冯远征：过了。下一个。

学生：ha、hi、hu、hai、huo。

冯远征：什么问题，他没有"ha"出去，还在嗓子里。往下走，放松。

学生：ha、hi、hu、hai、huo。

冯远征：他有什么问题？还是脱节的，是吧？再来。躺下。

学生：ha、hi、hu、hai、huo。

冯远征：还是有问题，你就闭着眼睛喊吧。

学生：ha、hi、hu、hai、huo。

冯远征：什么问题知道吗？他是上下脱节的，这里也使劲，底下也动了，但是气息在上边，胸腔没打开。肩放松，"ha"打开。

学生：ha、hi、hu、hai、huo。

冯远征：好一些，再来。

学生：ha、hi、hu、hai、huo。

冯远征：他就是胸腔完全没打开。胸腔没打开，声音一定是

浮的；底下拽住，声音打开，底下就宽了。

学生：老师，您这个胸腔打开指的是什么？

冯远征：比如你放松下来，现在说"老师"，你是在这里（示范）说"老师"（示范），你这样喊"hahaha"（示范），你还是往出送的，同时没有打开口腔。ha，口腔打开，ha。ha、hi、hu、hai、huo，慢慢练。下一个，"jia、ji、ju、jie、jue"她有什么问题？声音很大，但是送得还不够，一定要有送的意识。再来，"jia、ji、ju、jie、jue"，很清楚，声音很大，但是还是缺送，一定要是"jia、ji、ju、jie、jue"。来，"jia、ji、ju、jie、jue"还有一点点往回收，学着往外送，"jia、ji、ju、jie、jue"，我们一定要有意识、方向，尤其在演戏的时候，永远要把台词送出去。这里不是说声音大才能说清楚，而是一定要传送、传达。比如当我跟一个人说话，告诉他一件事情的时候，如果没有这个意识，即使我声音再大，他还是照样听不清楚。"jia、ji、ju、jie、jue"，好，现在假设我们在喊一个人，你喊"八戒"，得出去。来试试，"八戒"，再来一遍，好多了，她有方向感。

学生：我觉得开口音比其他的音更容易送出去。

冯远征：不对啊，你再来一遍"jia、ji、ju、jie、jue"。

学生：jia、ji、ju、jie、jue。

冯远征：我知道了，她的字没有在头腔里转。

学生：ga、gei、gu、gai、guo。

冯远征："啊"没有"啊"出去，再走。

学生：ga、gei、gu、gai、guo。

冯远征：好一些了吧。

学生：我没有字腹是吧。

冯远征：字腹、字尾都没有。

冯远征：下一个。

学生：ka、ki、ku、kai、kuo。

冯远征：什么问题？嘴巴懒、用嗓子，出去的方向感没有。你看到华山医院了吗？（注：华山医院位置在上海戏剧学院对面。）

学生：ka、ki、ku、kai、kuo。

冯远征：嘴皮子不够力，这个很难，只是一个做型，底下拽住了"ka"，再往下走"ka"，再往下走。

学生：ka、ki、ku、kai、kuo。

冯远征：好多了吧，她底下拽住了，这是最明显的，是"ka"。她底下拽得很好，往下走，但是我是往外，不是往下走，还要往下送。

学生：ka、ki、ku、kai、kuo。

冯远征：嘴皮子不够力，她是这样（示范）。

学生：ka、ki、ku、kai、kuo。

冯远征：再来，送得不够，指向性错。下一个。

学生：la、li、lu、lai、luo。

冯远征：看见华山医院了吗？我们来。

学生：la、li、lu、lai、luo。

冯远征：什么问题，嘴皮子懒。来。

学生：la、li、lu、lai、luo。

冯远征：最大问题的是（耸肩），再来。

学生：la、li、lu、lai、luo。

冯远征：这不是挺好吗。最大的问题是嘴皮子的问题，他是这样（示范）。

学生：la、li、lu、lai、luo。

冯远征：方向！方向！他是这样（示范），他没有"la、li、lu"，还是这个问题"la"（示范），你先"la""lu""lai"，他是"la、li、lu、lai、luo"。

学生：la、li、lu、lai、luo。

冯远征：要连上说。

学生：la、li、lu、lai、luo。

冯远征：好一些。下一个。

学生：ma、mi、mu、mai、mo。

冯远征：再来一遍。

学生：ma、mi、mu、mai、mo。

学生：靠嗓子喊的，往下了。感觉是有，但是憋在这里。

冯远征：大家最大的问题是往里收。ma、mi、mu、mai、mo，要有方向感，底下要拉住。底下拉住，才能让声音更好地往上走。

学生：ma、mi、mu、mai、mo。

跟刚才一样。

冯远征：你没有"ma"，只有一个"啊"。

学生：ma、mi、mu、mai、mo。

冯远征：好一些了。

学生：ma、mi、mu、mai、mo。

冯远征：好极了。其实大家最大的问题是方向感，就是传出的感觉没有。我们在说的时候一定要有送的感觉，现实生活中说话也是一样，比如说和别人说帮我代拿一个什么东西，就得有送出的感觉。但是一说台词我们就容易丧失送出的感觉，往往这个时候，你越想说清楚反而越说不清楚，因为没有传达。

学生：na、ni、nu、nai、nuo。

冯远征：什么问题？往下拽，归音。来，na、ni、nu、nai、nuo。

冯远征：没有送的感觉是吗？na、ni、nu、nai、nuo，我们都是在归音上有差距，归音上老完不成，老是"na、ni、nu、nai、nuo"（示范），必须"ai"出来，还有"nuo"。

学生：好一些了。

冯远征：好一些了，但是还在嗓子这里。

学生：na、ni、nu、nai、nuo。

冯远征："nuo"（示范）。

学生：pa、pi、pu、pai、po。

冯远征：（示范）pa、pi、pu、pai、po，完全用嗓子在喊，"pa"要往下走。

学生：pa、pi、pu、pai、po。

冯远征：还是用嗓子，弯下腰。

学生：pa、pi、pu、pai、po。

冯远征：躺下来，躺平说，什么都不要想，闭上眼睛想 pa、pi、pu、pai、po。你的"pi"往下走了，是这样（示范）。

学生：pu、pai、po。

冯远征：再来。

学生：pa、pi、pu、pai、po。

冯远征：是"pa"（示范），还是嗓子用得多了。

冯远征：你的胸腔没有打开。她的发声跟我们不一样，"pa"往下走，

而不是说"啊",你先打开胸腔,往下走。

冯远征:舌头舔一下上颚,pi。你现在跟我发"yi",不对,往下走,先"yi",用气往上顶,你先撑住就紧住了,是"yi"(示范)。你为什么这里(脖子)使劲?要腹肌使劲。你为什么在抖?因为你身体是僵的,放松,"yi",好一些。不叉腰试试,你现在吸气,一点点放气,吸气,放气,一定要是吸气,腹肌顶住,浑身紧张吗?

学生:没紧张。

冯远征:为什么上身抖?

学生:用力。

冯远征:你还是浑身紧张。
pa、pi、pu、pai、po,小点声
开始说。

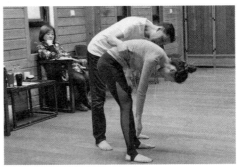

学生:应该是"pa、pi、pu、
pai、po"一口气一个。

学生:pa、pi、pu、pai、po。

冯远征:前面对了,后面不对,"pa"的同时吸气、出气,不是吸好气"pa",再来。

学生:pa、pi、pu、pai、po。

冯远征:好一些。

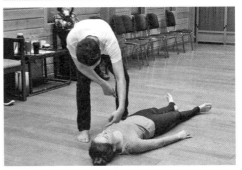

学生:我有一个问题,我现在吸得很快。

冯远征:对啊,吸气当然要快。别害怕。(示范"pa、pi、pu、pai、po")这不是很好吗,再来,别去想。

学生:pa、pi、pu、pai、po,我知道了。

冯远征:别想吸气的事,稍微歇会儿。该谁了?

学生:佳钰。

学生:qia、qi、qu、qie、que。

冯远征:她有什么问题?没有送出去。就是在说"qia、qi、qu、qie、que"(老师示范)时,别用肩膀,再来。

学生:qia、qi、qu、qie、que。

冯远征:她有什么问题?还是送的问题。

学生：qia、qi、qu、qie、que。

冯远征：腹部肌肉是这样（老师示范），是这种感觉，不要一口气，用所有的力量 qia、qi、qu、qie、que，但是缺什么？（老师示范）qia、qi、qu、qie、que，站着来。

学生：qia、qi、qu、qie、que。

冯远征：她还是在喊，肩膀不能动（老师示范），qia、qi、qu、qie、que，刚才送不出去是撑着声带了，眼睛看"qia、qi"往外送。咱们不要一口气连着试试。

学生：qia、qi、qu、qie、que。

冯远征：什么问题？有问题吗？歇一会儿，她气息没有问题，她的问题就是吐字的归音归不回来，北京人说话就这样。下一个。

学生：ra、ri、ru、rai、ruo。

冯远征：后面的音稍短一点 ra、ri、ru、rai、ruo，绝大部分人的嘴皮子还没有意识。使劲！

学生：ra、ri、ru、rai、ruo。

冯远征：好一些，但是你都往里面收，归音一定要往前归，往硬腭上归。

学生：ra、ri、ru、rai、ruo。

冯远征：有什么问题吗？你觉得呢？

学生：我刚刚听她最后那一下好一些。

冯远征：基本上还是挺好，这个东西刚刚练。咱们刚刚练可能大家还掌握不了，我每天都要练这些东西，也希望大家有时间练习。

学生：当晨功练吗？

冯远征：出晨功其实是为自己出，去喝口水。

学生：练嗓子早和晚有什么区别？

冯远征：其实过去我出了两年晨功，有时是晚上演出前开开嗓子。我觉得你出晚功也可以，反正都是为了训练出一种下意识，比如我们说话的下意识，所以你什么时候练都可以。中午你有时间也可以练，只要有时间我们就可以练，关键是你得练，不练根本不行。我经常练，可有的时候吐字归音依然有问题，还会"吃螺丝"，更不要说我不练。比如我现在在街上一说话，别人就容易跟我说"小点声"，这就变成下意识了，你没有意识到自己的声音已经很大了，所以这就是下意识。如果要说我们平时不练，而非要到那个时候再出声，那么第一可能你的嗓子会哑，第二你的声

音会劈，第三你抓不到这个台词，你咬不住这个字——这些都是因为你不练嘴皮子。但我们光练那些太快的也没有用，因为快口练习或者吐字归音、绕口令的练习，都是嘴皮子越松越快，嘴皮子越紧越慢。"吃葡萄不吐葡萄皮"，嘴皮子越快越松。所以练这种绕口令千万不要练快，越慢越好。"吃葡萄不吐葡萄皮"跟"八百标兵奔北坡，炮兵并排北边跑，炮兵怕把标兵碰，标兵怕碰炮兵炮"不一样，如果真是每天来 10 遍"八百标兵"，一个月以后你会发现你跟一个月前完全不一样，每天 10 遍就可以。但是我说的 10 遍是对你们最低的要求，起码有半个小时到 40 分钟的台词的晨功那是最好。你们把这一套练一遍，qia、qi、qu、qie、que、za、zi、zu、zai、zuo。其实练一遍跟不练就会不一样，如果能练两遍那就更不一样。所以我们需要的是基本功，要保证每天练这些东西，这样你演人物的时候语言才不会成为你的负担。如果你吐字归音都不清楚，你在演戏说台词的时候那就更不清楚了，那就成负担了。所以翻回来说，每天的基本功训练对我们来说是必需的，起码上学期间，即使你打好基础，靠"童子功"可以吃十年八年；但是不继续练的话，时间长了还是会有问题的。有些演员好长时间不演话剧，不怎么练的时候，再演话剧的头一个星期，他的嗓子准是哑的，因为他必须喊出来，喊一喊嗓子会充血，充血就会发炎，得练一周以后，他嗓子结实了才可以。所以在上学期间我们有时间一定要练，就像我昨天给你们发的几个剧本，如果有时间看最好，没有时间看咱们找时间集体来这里读一下也好，起码你读了剧本。

今天咱们说说独白吧。听听谁的独白？我们就坐着来。我先听听独白，因为还没有背下来呢，我对大家没有信心。

学生：我的罪恶是上天所不能饶恕的，我杀害了自己的哥哥，夺取了她的王位和王后，我的兄弟……

冯远征：你说什么呢？大家听明白他说什么了吗？你们听清楚他说了什么吗？转过来，朝着大家，不要用话剧腔说，看着那位同学说，你小声一点，用正常说话的声音跟他说。

学生：我的罪恶是上天所不能饶恕的。

冯远征：你说什么？你在忏悔吗？你跟谁说呢？你说这个话的意思是什么？"我"是有罪恶的对吗，"我的罪恶是上天不可饶恕的"是怎么说的？

学生：我的罪恶是上天所不能饶恕的。

冯远征：对，但是我没听见态度。

学生：我再来一遍。

冯远征：来。

学生：我的罪恶是上天所不能饶恕的，我杀害了自己的哥哥，夺取了他的王位和王后。

冯远征：你们听出来他在忏悔了吗？

学生：像在念台词，没带感情。

冯远征：你就先来一遍，我们听一下。

独白 《哈姆雷特》 克劳迪斯 梁国栋

学生：我的罪恶是上天所不能饶恕的，我杀害了自己的哥哥，夺取了他的王位和王后，我的手上沾满了兄弟的血，难道天上所有的甘霖就不能把它洗得像雪一样洁白吗？祈祷的目的是一方面使自己堕落，一方面在自己堕落之后得到拯救吗？可是，唉，哪一种祈祷才是我所适用的呢？求上帝赦免我的杀人之罪，不，因为我现在还占有了那些引起我犯罪的东西，我的王冠，我的野心和我的王后。啊，像死亡一样黑暗的心胸变得柔软些吧，它越是挣扎越是不能解脱，天使们救救我吧，跪下来，像钢丝一样的心弦。

冯远征：完了？

学生：背错了。

冯远征：为什么背错了。

学生：乱了。

冯远征：为什么乱了。

学生：不知道，突然乱了。

冯远征：你歇会儿，你来。如果大家台词再背不下来，9天之后不能展示公开课了，咱们得跟学校道歉。我们对待这个东西一定要认真。来，你是（演）什么？报一下。

独白 《琼斯皇》 琼斯 方洋飞

学生：啊，气都喘不过来了，我太累了，不过在那样火热的阳光下跑过这么大的平原可真不是一件容易的事儿。饿了，我已经预先把罐头放在白石头下，没有？那还有一颗白石头，也没有？我走错路了吗？怎么？这里有好多的白石头？发疯了，这四周的景象一点也不像我之前所看过的，我意识到我迷路了，赶快离开这里，我在这树林里跑了好久，这晚上好长啊，等到了明天早上，我跑出了这个树林子，到了海边上，那个法国的军舰就可以把我带走了，我早就做好了离开这里的准备。我把钱都存在了外

国的银行里，口袋里有了大笔的钞票就什么都不怕了，哈哈哈哈，你这个傻瓜吹口哨干吗，你害怕别人听见吗？我听见了什么古怪的声音？那里好像有一个人，喂，你是谁？啊？你是杰夫，你不是被我杀死了吗，你怎么在这里，你是鬼，我打死你，什么也没有啊，鬼？这世界上没有鬼，怎么？那里有好多人，都是犯人，你是看守，你为什么打我？我打死你，那里还有条鳄鱼，我也打死你，主啊，饶恕我吧，我知道错了，我是个犯罪的可怜的人，请听我祷告，我知道错了，我因为杰夫在赌场骗了我，我到星期一就把他杀了，后来我又越狱逃跑，从美国跑到这个岛上来，这个岛上的黑人允许我做皇帝，可是虽然我也是个黑人，但我欺骗了他们，搜刮了他们的金钱，我知道错了，请饶恕我吧，主啊，不要再让我看见鬼了。

冯远征： 好。大家说说看有什么问题吗？

学生： 感觉他有点想表现，但是不敢。有些词句很激烈，但是他自己锁住了。

学生： 有些地方感觉很生硬，比如笑声的"哈哈哈"。

冯远征： 我们在剧本当中经常会有"喂"，这是作者写的文字，我们应该喊"哎"，我们剧本当中遇到这种语气助词一定想想生活中怎么念，怎么去说，而不是说他给我们一个"喂"我们就去"喂"，在生活中谁也不会"喂"，大部分是"哎""哦"。文字的东西化成语言的时候，一定要想生活中我们怎么去说。总体来说他传递得还可以，起码他想传递，但有可能情绪上过于希望这样做，有些生硬，慢慢来，别着急。

独白 《纪念碑》 斯科特 李德鑫

学生： 是这儿，我肯定，我开着吉普车，我笑着，黄昏只剩下我一个人了，我只好自己开车带着她，那个女孩儿我真的觉得挺好的，阳光灿烂我就唱歌，我就唱啊。她没有笑，就那么目不斜视地盯着前方，忽然间我忘了我是来干吗的，我是来杀她的，我全忘了，然后一切就变得严重起来，我只记得最后移到这儿，我让她下车，我让她把手举起来，我拿绳子拴住了她的手，我把她挂得高高的，我使劲拉，使劲拉，我用我的刀把她的衣服给割开，我琢磨着我可以跟她做那事，我问她你怕吗，她摇头，我觉得她肯定在说谎，她一下车就开始发抖，我觉得我跟她做我可以达到高潮，我不像其他男人那样就只关心着高潮，我在意的是那个过程。

冯远征： 说完了？说有什么感觉。

学生： 他全程都这样。全程都是僵的。

学生：我觉得我是僵的。

学生：我觉得挺符合这人的心态的。

冯远征：吐字归音是另外一件事，台词的状态大家觉得如何？

学生：状态挺好。

学生：一开始有点进不去，但是后面还好。

冯远征：进不去的原因是什么？

学生：自己不相信。

冯远征：中断太多，有点想词的感觉。

学生：我把那个空隙弄得太多了一点，其实没必要。

冯远征：认识到问题就好。下面是对白，是吧？

学生：我没弄过话剧的东西。

冯远征：弄的什么？

学生：散文之类的。

对白 《日出》 方达生 陈白露 梁志港 肖露

学生：这还要感谢你，我不大明白你的意思？你似乎有些后悔了。

学生：不，我毫不后悔在这里多住几天，你的话是对的，我应该多观察观察他，现在，我看清楚他们了，不过我看不清楚你，我不明白你为什么跟他们混在一起，难道你看不出来他们是鬼，是一帮禽兽，我看到你的眼很厌恶他们，但是我看到你天天故意欺骗你自己。

学生：你？你这样看我干什么？你似乎很相信你自己的聪明。

学生：竹筠，你又来了，不，我不相信，但是我相信你的聪明，你不要瞒我，你心里痛，请你看在老朋友的份上，不要再跟我倔强了。我知道你嘴硬……

冯远征：歇会儿，下一个。没事，别紧张。

独白 《哈姆雷特》 哈姆雷特 王川

学生：活着还是不活？这是个问题。究竟哪样更高贵？去死，去睡，就结束。如果睡眠能结束我所蒙受的千百种痛苦，那真是求之不得的天大的好事，去啊，去睡吧，也许会做梦，这就麻烦了，即使摆脱了沉睡，可是在这死的睡眠里又会做些什么梦呢？真得想一想，就这点顾虑使人受着终身的折磨，谁甘心忍受鞭打和嘲弄，受尽侮辱和侵蚀……

冯远征：大家谈。

学生：没听懂什么意思。

学生：这是《哈姆雷特》的独白吗？这是哪一个版本的翻译。

冯远征：它有很多版本，我今天发给你们一个版本，"生存还是毁灭"那个。大家要敢于说。

学生：没听懂意思。

冯远征：还有什么问题。

学生：不知道跟谁说。

冯远征：还有呢？

学生：可能他觉得这个台词不适合他，感觉这个（台词是）很宏大的那种。

学生：这个版本的翻译就怪怪的。

学生：你就是很柔的感觉。

冯远征：不如"生存毁灭"那个版本，如果你愿意的话就把那个版本看一下，我今天在群里发了，那段台词比这个清楚。

学生：白色的阳光在高高的山上，在那儿激烈的战斗正在进行，傍晚那青铜的军号悲壮地响起，冲锋的军号以庄严的声音鼓舞我们的士兵。一个青年，我们团里的新兵，飞也似前进，子弹在他脚下扬起缕缕烟尘，而在山岩后一个日本军曹迎面上来，于是……

冯远征：你朗诵的是小说吗？

学生：小说后面没背完。

冯远征：你背的是什么？

学生：独白是《灵魂拒葬》。

冯远征：刚才王川和她的问题在哪里？

学生：没有传达他们要说的话。

冯远征：包括国栋刚才说的，你知道他们共同的问题是什么吗？不说人话。感觉是下意识地朗诵，而不是在说。现实生活中我们不会去这样说话（老师示范），为什么不会？是因为我们要表达，我们要表达的是内心的东西，我们要表达内心的愿望。我们在说愿望的时候不会去注重腔调，我们是为了说清楚，那么重音自然而然就会去放在那个位置。所以现在这个阶段，我们不要去注重每句话的重音是什么，我们只要把愿望说出来，我们的重音自然而然就有了。你歇会儿。

学生：老师，我是电影独白。

冯远征：没关系的。

独白 《美国丽人》伯哈姆 杨凯如

学生：听说人在死前的一秒钟他的一生会闪过眼前，其实不是一秒钟，而是延伸成无止境的时间，就像时间的海洋，对我来说我的一生是躺在草地上看着流星雨还有街头上乌黄的枫叶，还有奶奶手指一样的皮肤，还有托尼表哥那辆全新的鸵鸟跑车，还有珍妮，还有卡罗琳，我猜我死了应该生气才对，但世界这么美，不该一直生气，有时候一次看完会无法承受。我的心像胀满的气球一样随时会爆炸，但是后来我记得要放轻松，别一直想要紧抓着不放，所有的美像雨水一样洗涤着我，让我对着卑微、愚蠢的生命在每一刻都会充满感激。你们一定听不懂我在说什么，不过放心，总有一天你们会明白。

冯远征：听明白了吗？

学生：总有一天我们会明白的。

学生：我念这个独白没有画面，他就是讲他死掉了以后的事情。

冯远征：没画面没关系，你前面说了很多托尼表哥的事，你要有画面感，明白吗？你在叙述、在讲述的时候，必须看着讲述的对象，即使没有画面，即使是一个旁白，你在表演的时候也要有画面的。假如我死了，你要去告诉他。

学生：我盯着别人看会不会很奇怪？

冯远征：你可以跟他说一句，（再）跟他说一句。

学生：我在思考一个问题，有时说话的时候会盯着别人，但是有些人会沉浸在里面。

冯远征：你自己回忆必须要有这个画面，你只是在那里想台词，不是在想事，想事跟表述是容易让人产生画面的，或者产生一种理解。但是你是这样（老师示范），台词的节奏感是均等的。

学生：节奏感要怎么产生？

冯远征：就是你要说话。好，你说。

独白 《哈姆雷特》哈姆雷特 王川

学生：生存还是毁灭，这是一个值得考虑的问题；默然忍受命运的暴虐的毒箭，或是挺身反抗人世的无涯的苦难，通过斗争把它们扫清，这两种行为，哪一种更高贵？死了，睡着了，什么都完了；要是在这一种睡眠之中，我们心头的创痛，以及其他无数血肉之躯所不能避免的打击，都可以从此消失，那正是我们求之不得的结局。死了，睡着了；睡着了也许还

会做梦；嗯，阻碍就在这儿：因为当我们摆脱了这一具朽腐的皮囊以后，在那死的睡眠里，究竟将要做些什么梦，那不能不使我们踌躇顾虑。人们甘心久困于患难之中，也就是为了一个缘故；谁愿意忍受人世的鞭挞和讥嘲、压迫者的凌辱、傲慢者的冷眼、被轻蔑的爱情的惨痛、法律的迁延、官吏的横暴和费尽辛勤所换来的小人的鄙视。

冯远征：说说？我觉得大家一定要敢于表述自己的感受，因为只有感受你要表述的内容，你才能清楚正确的是什么。

学生：感觉整体有点平。

冯远征：对，我觉得说得非常好，在于哪里？你有强烈的欲望去表述，但是你的每一句都是像质问，缺少思考，缺少沉下来，缺少茫然。我们可以强烈，但是这种强烈背后，是哈姆雷特在做决定，他在犹豫，他在彷徨，同时他希望下一个决心。奥菲莉亚来了，最后他决定断绝，所以他最后说"去尼姑庵吧"。这段其实是蛮有意思的，想读好这段，不是说用一种方式就可以，用一种方式就错了，因为每个人不同的生活阅历其实读起来感觉不一样。但是我们不要因为它是《王子复仇记》，因为他是哈姆雷特，我们读的方式就都是一个样子。虽然王川他们有一种朗诵腔，但起码他还有一点东北味的哈姆雷特，我觉得挺有意思。

学生：我有两个片段，（主人公）爱的是同一个男人。

独白　《雷雨》　蘩漪　　杨上又

学生：我一个人静悄悄地独坐在床前，院子里，连风吹树叶的声音都没有，我把我的灵魂整个都给了你，而你却撒手走了，我们本该共同行走去寻找光明。可你却把我留给了黑暗，今晚如果有一杯毒酒在镜前，我恐怕早已在极乐世界了。醒来的时候，一双双惊恐的眼睛瞪着我，我只求一个同伴，你答应过要做我永久的同伴，我不该放你离开，我后悔啊，这里如一堵堵墙把我们隔开，它在建筑一座牢笼，把我像鸟一样关在笼子里，而喂我的是无穷无尽的苦药，你要是真的懂我，信我，就不该让（我）再过半天这样的日子，我并不逼迫你，可你对我的爱要是真的，就把我打开这笼子，放我出来。即使渡过死的海，你我的灵魂结合在一起，我不如娜拉，我没有勇气独自出走，我也不如朱丽叶，那本是情死的剧，我不想让我的爱在死里实现。几时我们竟已变成这般陌生的路人，我在梦里呼喊着，我冷啊，快用你热的胸膛温暖我，我倦啊，想在你的臂腕里得到安息，可醒来时面对我的还是一碗苦药、一本写给你的日记。心里火热，可

浑身依然是冰凉的，眼泪就流下来了，这一天的心情又没有了。

冯远征：好，说说感受。

学生：不知道从何下手。

冯远征：为什么？

学生：我刚刚一进来，她说那你帮我打开这笼子，感觉有点做作。

冯远征：还有吗？这段台词到底说的是什么，这整个剧本我们看过没有，这段台词为什么在这里出现？我们现阶段最大的问题是我们没有看剧本，或者我们看了剧本但是并没有思考这段台词为什么在这里出现，我们只是把它背出来。但是要记住，这段台词是有层次的，要知道什么地方该怎么样去说。繁漪这个角色，在朗诵她的独白时，我们往往容易掉到一个情绪当中，而且这种情绪从开始一直到结束，贯穿着整个独白，我们就会悲到自己作状（老师示范）。它缺少一种抗争，但是又回到一个无奈之举。就像喝药似的，"太苦了我不喝""喝！萍儿，你让你母亲给喝下去"，然后她一下爆发了，她的爆发是递进的。我们千万不要为情绪而演戏，还是要用心，用心感受你才会说。"生存还是毁灭，这是一个值得思考的问题"，用心去感受你就知道为什么哈姆雷特要纠结这件事。当奥菲莉亚上来的时候，他说"去吧，到尼姑庵去"，他要决断了。来，丫头，还没背下来？

独白 《三姐妹》 伊丽娜 孙萌

学生：是真的，安德烈自从和女人一起生活，浑身都变得庸俗，人也憔悴了，也老了下来，他说他还想当教授，可是昨天一当了地方自治会议委员，他不是觉得他已经了不起了吗？地方自治会议的委员，全城到处都在讥讽取笑这件事，可是只有他一个人什么也不知道，什么也没看见。就说现在，什么人都跑去救火了，可是只有他，只有他一个人每天把自己关在屋子里什么都不想，他整天拉小提琴，这真可怕，这太可怕了，我受不下去了，赶我出去吧，赶我出去吧，过去的一切都去哪儿了，莫斯科，我想我们再也回不去了，我想我们再也回不去了。

冯远征：来，大家说说。

学生：听不见。

学生：呆若木鸡，没有表情。

冯远征：还有什么？

学生：没有进去，很快出来了。

冯远征：其实刚才有一点点进去的时候，她突然自己跳出来了。说得好，还有人吗？你先休息，该你来了。

独白 《麦克白》 麦克白 沈浩然

学生：在我面前摇晃着、它的柄对着我的手的，不是一把刀子吗？来，让我抓住你。我抓不到你，可是仍旧看见你。不祥的幻象，你只是一件可视不可触的东西吗？或者你不过是一把想象中的刀子，从狂热的脑筋里发出来的虚妄的意象？我仍旧看见你，你的形状正像我现在拔出的这一把刀子一样明显。你指示着我所要去的方向，告诉我应当用什么利器。我的眼睛倘不是上了当，受其他知觉的嘲弄，就是兼备了一切感官的机能。我仍旧看见你，你的刃上和柄上还流着一滴一滴刚才所没有的血。没有这样的事；杀人的恶念使我看见这种异象。现在在半个世界上，一切生命仿佛已经死去，罪恶的梦境扰乱着平和的睡眠，作法的女巫在向惨白的赫卡忒献祭；形容枯瘦的杀人犯，听到了替他巡哨、报更的豺狼的嗥声，仿佛淫乱的塔昆蹑着脚步像一个鬼似的向他的目的地走去。坚固结实的大地啊，不要听见我的脚步声音是向什么地方去的，我怕路上的砖石会泄漏了我的行踪，把黑夜中一派阴森可怕的气氛破坏了。我正在这儿威胁他的生命，他却在那儿活得好好的；在紧张的行动中间，言语不过是一口冷气。我去，就这么干；钟声在招引我。不要听它邓肯，这是召唤你上天堂或者下地狱的丧钟。

冯远征：说说。

学生：前面进去，后面出来了。

学生：节奏一直是这样。

学生：一直盯在地上。

学生：搞不清楚表达对象是谁。

学生：没有对象。

冯远征：没有对象就有对象，你就对你自己说啊。但是你有描述啊，你有一些描述，还有什么问题？

学生：没有情绪变化。

冯远征：还有吗？

学生：我倒感觉挺专注的。

冯远征：还是有一些问题，比如朗诵，我们没有说话。还有一个就是视像，尽管你是在跟你自己说，但说的都是有内容的。刀刃上的血，你一定要看到才行，是这么拿的还是这么拿的，刀在这里还是那里（示范），

是不一样的。包括你所做的事情，需要这个视像的每一部分都是清楚的。"生存还是毁灭，这是一个值得思考的问题"，为什么？我活还是不活，不管翻译如何，但是怎么办？我现在要怎么办？你所说的这一切，你只要把前期捋一下就清楚了。你的叔叔做了一件什么事情，跟你的母亲结婚了；你遇到了一个什么鬼魂，父亲的灵魂告诉你这件事情的前因后果。所以在这段台词的图像在脑海里了，你也就清楚了。我们现在最大的问题是心里没有这些东西，我们就是在说，对吗？就像你们自己在叙述怎么考试的时候，你们很清楚你们表达得非常清楚，原因是什么？因为你们都有视像，为什么一到台词就不清楚了？是因为我们没有想清楚。当初我跟芊澍老师通微信的时候，我说一定要让他们通读剧本，这样才知道这个剧本的故事发生了什么，为什么要在这个地方说这些话，对吗？下一个，请你来"活着"。

话剧独白 《知己》 顾贞观 李汶樯

学生：活着，还要活着，是呀，可世间万物，谁个不是为了活着！蜘蛛结网、蚯蚓松土为了活着，缸里的金鱼摆尾、架上的鹦鹉学舌为了活着，满世界蜂忙蝶乱、牛马奔走、狗跳鸡飞谁个不是为了活着！可是人呢，人生在世也只是为了活着，人，万物之灵长，亿万斯年修炼的形骸，天地间无与伦比的精魂，也只是为了活着！哈哈哈，活着！读书人，悬梁刺股、凿壁囊萤、博古通今、学究天人，也只是为了活着！哈哈哈，活着，活着！顾贞观为吴汉槎屈膝，也只是为了活着！顾贞观，愚蠢呐！偷生，偷生！哈哈哈哈哈哈！我顾贞观就是个苟且偷生的人，我真羡慕那扑火的飞蛾，就是死，也死得辉煌！

冯远征：好了，说说。

学生：听汶樯说这个，正式地说，有三四遍了，每次节奏都一样，他说第一句话的时候我就知道第二句话的节奏是什么。

学生：你每次说的时候感觉你全都在这里（示范），特别难受。嘴部张大了说。

冯远征：你们听过好几遍是吗？咱们就拿这个做例子，因为是我演过的角色。我们来分析一下。你先讲一下这段台词是在什么情况下说的？等一下，她还没来过。你先来。朗诵什么？

独白 《阳光灿烂的日子》 于北蓓 肖露

学生：我叫于北蓓，你们在说什么？往马小军脸上一唇印，我来，一步，两步，三步，马小军吓得乱叫，一把推开我，北蓓你没事吧？起开。

北蓓我不是故意的。我叫你起开。北蓓我错了，我跟你道歉还不行吗？我盯着马小军的脸又是一口猛亲。不行，今天这事儿我得报仇，我就趁那些男孩去澡堂洗澡的时候，拿着手电筒我就进去了。北蓓你干吗吗？你快出去啊。

学生：挺放开的，但有的时候感觉有演的痕迹，而且你说错词以后尴尬了、脸红了。

冯远征：还有什么？还挺好是吗？

学生：我感觉没有什么不舒服的感觉，还蛮投入。

学生：还是注重说话的表现。

冯远征：还有吗？下一个。

学生：你现在还好吗……

冯远征：听不见。

独白 《山楂树之恋》 静秋　　张雅钦

学生：你现在还好吗？我已经在这里等了你三天了，这三天中我感觉仿佛回到了1974年那个初春，我的脑海中不断地闪现那个春天的一幕又一幕。我记得那天阳光很好，我在河边洗演出服，一个不小心我的演出服差点漂走了，这时候你突然出现在我面前，在阳光下面对着我笑。我多么渴望此刻你也出现在我面前啊，可现在你在哪儿啊，你给我带来了很多很多的快乐，我不能让你就这么孤单地走。我和你在一起两年了，但是我们真正在一起的时光只有十次，我掐手指头算过只有十次。我记得第一次的时候是你帮我赶走那些小痞子，特别勇敢，特别威武，特别帅，你告诉我贫困和困难是可以造就人的，从此我觉得你为我的人生打开了一个窗户。最后一次是知道你得了绝症，我想和你在一起，可是你把我的未来完好无损地留给了我自己。你给了我太多太多宝贵的东西，可我什么都没来得及做。

冯远征：说一说什么问题，不错，还是很好？

学生：有感情时声音变小了。

学生：嗓子哑了。

学生：这个故事很感人，但是不知道为什么我感动不起来。

学生：一开始我们就知道之前喜欢的人死了。

学生：她前面一说我就知道这个人已经死了。

冯远征：还有什么？

学生：我感觉感情蛮投入的，但是有一个问题，因为一直一成不变，后面有点跳戏，就会觉得一直都是一样的，到后面就没有情绪了：她演得没有层次。如果有层次的话，会更让人动心吧。

学生：表情比较多。

冯远征：还有？没了？

学生：其他蛮好的。

冯远征：仁者见仁，智者见智，现在非常好，大家开始敢于表达自己了。表达自己的态度有一个好处，能够增长一些东西，从他人的缺陷和问题当中，我们能够弄清楚如果我遇到这段独白或者台词应该怎么做，起码我们知道容易掉到一种情绪里去。如果没有这种认知，我再读一段有感情的独白的时候，你还是容易掉进去。我觉得她的情绪还是可以调动起来一些东西的，但是问题是没送出去，没方向。我们演戏是要送给大家听的，要送出去。即使是我演电影和电视剧的时候需要收敛，我也不能像话剧那样收敛，还是要送，而且方向要清晰、清楚。比如她到了情感的地方往回收了，但是话还是要送出去，这样观众才听得清楚对吗？当然有些处理可以是收，有些处理可以是放。这段东西很有意思，它是一个开放式的，可以是悲的，也可以是轻松的，但是中间一下把自己情绪调动起来的时候，那"一下"可能更触动观众。（你刚刚那段独白里的）那个人离开你多长时间了？

学生：应该已经离开很久了。

冯远征：离开很久了。其实可能我们在演戏时往往会把所有的事情都当作是第一次来表演。有一个问题，比如一个刚刚离开我们的亲人，跟你很亲的人，你一想起来就会难过；但是离开我们一年的亲人，可能你在某个特定的时候才会难过；离开我们10年的亲人，你基本上可以再谈论他，可以再说他，有的时候说得可以感动别人，但你却不一定那么感动，原因是什么？时间消磨了。也许在某一瞬间，当你的情绪一下子触动你内心的时候，你会难过一下，但也不是说在所有的情绪下你都会难过。我给你们举一个我例子，我父亲在2005年去世的，我当时是在去北京人艺的路上，那天要演《茶馆》。那天我走到一个路口，接到我哥哥电话说我爸报病危了，问我在哪里，我说我在路上，他说你赶紧来医院，我说不行，我要演出。那时是4点多，我说我在东四，他说离医院很近，在这个路上左转是医院，右转就是人艺，我说不行，我要演出，之后我去了人艺。当时我的

感受是，我不能去医院，一是我觉得我父亲只是报病危，还有救，二是如果我去了医院，我父亲真的在这个时候离开了，我要怎么演出？所以我只能放弃，我就右转。到现场我给我爱人打电话，我说你赶紧去医院，我说晚上10点半之前不要告诉我。10点半我们这个戏结束，之前报了几次病危我都没有说这个话。我后来在想，也可能是我父亲冥冥之中告诉我，我就去了剧院了，我就尽量放松，尽量去忘掉这个事情。演出完之后，最后一幕没有我，我只等着谢幕。我坐在那里想这件事情要怎么办。我拿起手机看了一下，我想了想，要不我给家里打个电话。如果爱人没有到家说明我父亲好起来了，如果到家了就说明我父亲走了，所以我拨了家里的固定电话。电话响了两声被接起来，我一"喂"那头就慌了，她说你怎么了，我说怎么样了，她说没事我一会儿去接你吧。这时我已经意识到我父亲走了，我说你告诉我他是不是已经走了，她沉默了一下，说，嗯，已经走了。她说要接我，我说为什么你要来接我，我可以自己开车回去，她说那好吧，我就把电话挂了。挂了以后我就坐在那里，眼泪就开始流。我后面是吴刚，他一抬头从镜子里看到我在那里哭，他说你怎么了，我说我父亲走了。因为他跟我是同学，所以他说，你赶紧回家，赶紧去看看，我说我还得谢幕，他说你还谢什么幕赶紧走。我一想好吧，我擦完眼泪出来了，正好看到濮存昕，我说我父亲走了，他说走哪儿了去哪儿了，我说去世了，他说赶紧走，我就回来开始卸妆，卸完以后我开着车走了。我上了车以后在想，我可能会在车上号啕大哭，但是我没有，我在车上非常冷静。我开着车到了我们家，跟我爱人打电话说你下楼吧，我们开着车去医院，我爱人跟我说，父亲抢救的时候插了管子，可能会很难看，所以你做好心理准备，我说放心吧，我还是没有任何眼泪。我到了医院以后，到太平间，太平间的人说，你这么晚才来，我说，麻烦你了谢谢你，接着他就带我找到抽屉。拉开拉锁的那一瞬间，我看到我父亲就像睡着了一样，比较安详。他给我留下的这最后一瞬是对我最好的安慰，我看着他的时候，眼泪终于"哗"地下来了，然后我亲了他的额头，在我记忆当中，这是我第一次亲我父亲。后来我祭祀父亲的时候，我在心里默默地说：爸，对不起，那天为了演出我没有办法送你，我只能跟你阴阳两隔地告别，希望你能原谅我。之后我眼泪一直在掉。那个时候，在我父亲去世的前三个月，我只要一想起这个画面就会流泪。第二天我到剧院去，停下车走进后台的时候，其他演员像是有默契一样，都跟我说"远征节哀"。我当时就想我

为什么要节哀,但是我还是说"谢谢,我会好好的"。走到后台化好妆,该演啥演啥,第一幕还好,第二幕时,我上台,看到濮存昕化的老妆,我当时眼泪"哗"地就下来了,他让我想起了我的父亲,尽管他跟我父亲不像。这场戏我从来不会掉眼泪,但那时候突然看见这么一个老人的形象,我一下就想到了我的父亲。但你们看我现在再讲我父亲的时候就没有那样,尽管这一幕依然会在我眼前出现。

今年春节初一早晨10点多,我岳父去世了,但是我爱人初二晚上有演出,还同时要演两个角色。刚知道消息时,我爱人也没有哭,她只说,怎么办,我要回广州。我马上查机票,只有中午1点多的飞机,到广州(是)4点多,如果飞机准点,再坐上车去医院就是将近6点,可能看岳父一眼就得返回北京。我说你不能回,如果今天晚上航班取消,那就只能等第二天,万一第二天你赶不回来的话,可能会耽误晚上演出。就算一大早坐高铁,从广州到北京也得晚上6:10才到,北京人艺开幕时间是晚上7:30,很难说来不来得及,对不起,只能不回家。后来我跟她说,你没有在你父亲去世的那一瞬间(陪)在他身边,又还要演出,不如在初七、初八没有演出的时候再回广州送他,我初三(先)回广州去帮你办理一切后事,最后她说那好。这一天她都没有哭,她就一直在说,我为什么没有回去,为什么没有在我父亲身边。第二天下午4点钟,我开车送她去剧院,当时最大的感受就是"残酷"。我父亲去世的时候我没有想到这两个字,但是我送她去剧院的时候,我的脑子里就突然冒出来这两个字。亲人的离开对一个还要上台演戏的演员来说,非常残酷。那天我一直在外面守着她,当她化好妆走上舞台,我就站在侧幕条看她,有好几次我的眼泪都"哗哗"地流下,但我不能让她看出来,就不断偷偷地擦。第二幕下来以后,她换了装,看着没什么事,第三幕我看她下去了,已经很难过了。当时正好谁要跟我说句话,还正说着,我就突然听到楼道里"哇"的哭声,我赶紧跑出去,我问她怎么了。她说没事,你让我哭,其实她在发泄自己的情绪。哭了以后我拉着她(要走回去),她突然停住了,她说你放开我,你让我安静一下,我说行。这就是演员。这一切对于你们来说,可能现在还早,可能你们没有经历过这些,但是对于我们,对于人艺包括国话任何一个演员,可能都有机会经历这样的事情。

所以我想说什么?我想说,我们在做独白和朗诵的时候,在演一个人物的时候,我们要很丰富地去思考。比如刚刚那个朗诵,如果说它是一段

10年的经历，或者5年的经历，就是说这个人已经离你很远的时候，你的情绪应该是什么样子的？如果你在独白当中的某一点寻找一个激发点出来，之后又把它收回去，再在结尾用一种超脱一点的情绪的话，可能这段独白更感人。

说了这些，我的意思是，当我们在讲述离我们很远的这种悲痛时，即使我们是用很理智的情绪去讲，但在这个过程中，别人心里可能依然会很有感触，当我在讲述离我很近的悲痛时，我没办法做到心平气和。我真的不想在你们面前表现出这种悲伤，但是它控制不住，因为它离你太近了。我的爱人站在台上，她没感到"残酷"，而我，作为她的亲人，站在侧幕条看着她时，我能够感受到她那种至亲离去的痛苦，对我而言，那是更深一层的难受。所以表演其实是我们可以在生活中寻找到的东西，它一直在我们的记忆库当中，当我们遇到某个角色、遇到某段台词的时候，它可能会自动跑出来。这时候我们要把记忆库打开，把它调出来，这样才能让观众感受到你对人物的理解和传递，才容易打动观众。也就是说，除了我们学习的一些技术和技巧以外，生活的沉淀和我们对生活的感悟都可以被我们放到表演当中，这才是最有意思的，这才能让观众感受到你内心的"真"。这个"真"，除了要真听、真看、真感受以外，更多的是需要真诚、真的东西。多少不管，只要真了我们就能感动观众、打动观众。比如我们真的去欢笑，真的发自内心地高兴，观众也会高兴。当然这里面也包含技巧的部分，但这种技巧性的东西对我们来说，目前还达不到。像我们这样的演员，我们有我们的真诚、简单、纯真，这一切都是我们的财富。

这里还要说一点，年轻人不怕犯错误，年轻人不怕摔跤，犯错误和摔跤没关系，拍拍土继续走。我不行，我不敢摔，我怕摔跤以后骨质疏松了，所以我不敢摔跤，我指的是职业方面。作为一个50多岁的人，摔倒以后再爬起来？爬不起来，所以我要小心翼翼完成每部戏，小心翼翼完成每个角色，我不能在这上面跌跟头。但是年轻人演错了可以从头再来，对吗？所以翻回来说，如何让自己有所提升？要勇敢，要敢于犯错误，敢于去把自己的态度表述出来，别人告诉你表述错了，你才能知道什么是正确的；你表述的是正确的，得到了他人的肯定，起码你是有自信的，所以要敢于表述自己。

表演是一个集体的行为，没有对手，你自己演独角戏也是要有心理视像和态度的，（大家）互相之间要信任。导演和演员之间要信任，演员跟

演员之间更需要信任，如果没有信任，这个表演一定是失败的。所以除了互相了解、培养默契以外，最重要的是信任。翻回来说，我们做训练和做台词的时候，我要听你们每一个人都说一遍，我要知道你们每个人的问题是什么，然后针对你们每个人采取不同的训练方式，让你们完成表演和台词，同时感受以后在做这些东西的时候用什么方法是最直接、最简单、最便利的。

为什么要跟你们讲这些？一是因为将来你们早晚有一天会经历这些，二是告诉你们一个演员在面对困难的时候，他应该如何面对。在舞台上我们经常会遇到事故，如果你慌了，你就完不成这个表演；如果你有应对的方式或者你有一些经验，慢慢地，你会从容地面对舞台上的事故，观众可能就发现不了这些事故了。举个例子，演《哗变》的时候，我有一个 8 分钟的独白，独白之前有一个 20 分钟的戏，结果那天演检察官的演员不知道为什么突然把最后一句话说出来了，20 分钟的戏没有了，但是在他说完那句词之后不到 1 秒钟的时间里，我那 8 分钟的独白就接上了。具体情况是，有一个法官，他在那里听着，突然间张嘴"呃"了一声，因为法官在台上可以带剧本，他发现检察官台词说错了，演检察官的吴刚是我们的同学。台上本来有几个陪审员在那里听，法官一下"呃"，把所有人都惊出了一身冷汗。吴刚说完我只能接词，他就转身，我就开始说这 8 分钟。我知道八分钟之后他一定会把这 20 分钟找回来。果然，到我只剩 3 句词的时候，他就已经跃跃欲试了，然后他就把前面的词接出来了，我又把前 20 分钟演了一遍。我后 8 分钟一定不会再来了，我只能把那段独白的最后那句台词在他 20 分钟演完之后再说一遍，这样法官才能接台词。那天也有朋友来看戏，他说演得太好了，我说，你知道我们今天在台上出了大事故吗？他说没看出来。这就是默契，一旦出了问题，我就能够在 1 秒钟的时间内反应过来，把词接上来，弥补了这个错误；但是懂戏的、长期看戏的人，包括我们的舞台监督都愕然了。如果这场戏提前 20 分钟结束了，那戏就不清楚了。所有的舞美也愕然了，全在两边等着，想着这场戏怎么办，（戏）结束之后大家才松了一口气。舞台事故就是这样，如果演员没有经验，这 20 分钟可能就真的没有了，戏可能就砸了。所以，演员之间是有信任的，因为我信任对方，对方也信任我，我直接接了词吴刚肯定知道"坏了"，我就知道他肯定会把这 20 分钟找回来。我们在舞台上会遇到各种各样的事情，一定要想办法处理掉。所以翻回来说，我们现在学这

些，凭的是热情，凭的是我们在理念和认知当中，认为朗读、朗诵就应该是这样，而问题恰恰就在这里——我们被一个概念化的东西禁锢了，怎么样去解放、打开它，这是我们接下来要做的工作。

在这几天当中，大家有问题赶紧问，千万别想先存着。只要你们提出问题，我们就有解决问题的方法。现在谁还有什么问题？没有了？

学生： 我比较不懂什么是"人话"。

冯远征： 你现在说的就是人话。

学生： 老师您说台词就是人话吗，台词都是"天哪""上帝啊"等，我们在生活当中不会用到这些词语。如果我们用平常生活的语调去处理这些台词，就会显得不自然，那就不是人话；我现在说得就很自然，我觉得这才是人话，但是我没有办法把这种语调带到台词当中。怎么办？

冯远征： 你理解这段台词吗？你把刚才的台词说一遍我听听。按照你对朗诵的理解来说一句。

独白 《哈姆雷特》 克劳迪斯 梁国栋

学生： 我的罪恶是上天所不能饶恕的，我杀了自己的哥哥，夺取了他的王位和王后。

冯远征： 他说的是人话吗？

学生： 不是，因为我感觉他没有把他当作那个人。

学生： 如果把自己哥哥杀死了肯定不能那样说。

学生： 他会想起血啊那些。

冯远征： 我让你说，你就坐在那里想了一下再说，你在想什么？

学生： 我也不知道，我想着我应该静一静，沉一沉。

冯远征： 你为什么要沉。

学生： 不知道，这可能是一种习惯吧。

冯远征： 你们俩过来，面对面坐着，你看着他的眼睛，你狠狠地说3遍这句话。现在就说，不要想。

学生： 我的罪恶是上天所不能饶恕的，我杀了自己的哥哥，夺取了他的王位和王后。

（反复三遍）

冯远征：你们听见他说什么了吗？

学生：第三遍最好。

冯远征：为什么？

学生：感觉有情绪在里面了，有重音在"杀"字上。

冯远征：（站）起来。后面的话会说吗？

学生：我记得。

冯远征：你现在说。

学生：我的罪恶是上天所不能饶恕的，我杀了自己的哥哥，夺取了他的王位和王后。

冯远征：（不停地推他，用力地推他）再说，再说，再说。

（表演）

学生：感觉有一个人在质问我，在逼问我，问我内心最不想接触的东西，我想对抗它，但是我对抗不了，他不断地在揭露我、撕碎我，但是我不想被他撕碎，但是我没有办法，但是他一直在逼我，他在"虐待"我，"强奸"我的思想。

冯远征：你自己舒服没有？

学生：我觉得很爽。

冯远征：那就很好。记得住这个感觉吗？

学生：再来一遍。

冯远征：跟他来吧，你想怎么来怎么来。（给他压迫感，攻击他）你对每个人说一句话，但假设你又害怕跟他们说，你来试试。

独白 《哈姆雷特》 克劳迪斯 梁国栋

我的罪恶是上天所不能饶恕的，我杀害了自己的哥哥，夺取了他的王位和王后，我的手上沾满了兄弟的血，难道天上所有的甘霖就不能把它洗得像雪一样洁白吗？祈祷的目的是一方面使自己堕落，一方面使自己堕落的时候得到拯救吗？可是，唉，哪一种祈祷才是我所适用的呢？求上帝赦免我的杀人之罪，不，因为我现在还占有了那些引起我犯罪的东西，我的王冠，我的野心和我的王后。啊，像死亡一样黑暗的心胸变得柔软些吧，

它越是挣扎越是不能解脱，天使们救救我吧，跪下来，像钢丝一样的心弦。

学生：好舒服。

冯远征：他后面的气息用得非常好，这就是人物了。

学生：您觉得这个人他在说这个独白的时候，一定要一直饱含这种恐惧和杀戮的心态吗？

冯远征：对。这是我上学也提过的问题。我们在表达一段台词的时候，除了要有起承转合，心态也要有变化。我1985年进人艺，1986年从学员班调出来演曾文清，当时我怎么都演不出来，导演一直说不对，我也不敢问我到底哪里不对，我就找我们班主任看这个台词。我讲了我对这个台词的10种理解，但每种意思怎么表现，我不知道，以至于看了这个词直犯愁。他说，你作为一个年轻人你想了这个台词，理解出这么多意思真的挺好，但是你要让我把这段台词说10种意思，根本说不出来。后来他说最主要的是用一个态度表现出来，因为1 000个人看戏，比如我们剧院有1 000个座位，你这一段台词如果让1 000个人去看的话，一定有1 000种理解，你怎么可能把1 000个人的理解都表现出来？（所以）你表现出你的态度、你对这台戏的理解就可以了，至于别人，那都是他们基于自己的生活阅历和知识结构，以及对整个生活的认知所理解的。你让一个小学生去理解《哈姆雷特》，他只能觉得哈姆雷特是个帅王子，奥菲莉亚很漂亮；你让一个中学生理解，可能相对深一点；你让20岁的人理解，可能只是一个仇杀故事；但是你让40岁的人去理解，可能就会理解它的深刻性。

你问为什么他只有一种情绪，当一个人想在恐惧当中寻找一个方向的时候，情绪是要贯穿的，但是他的语言可以有变化。咱们就说《哈姆雷特》刚才那段独白，你的那段独白，"生存还是毁灭"，你表现的是什么？你在朗诵这段台词的时候你的心态是什么样的？

学生：很纠结。

冯远征：你怎么理解这段台词？

学生：因为这是一个决定，所以就很纠结。

冯远征：他纠结了吗？

学生：他在质问自己。

冯远征：你在质问的是自己吗？

学生：感觉是在质问大家。

冯远征：这段台词你究竟是在说什么？"生存还是毁灭？这是一个值

得思考的问题"，对吗？你在跟谁说？（面向其他学生）他在演的时候在跟谁说？

学生：他想跟谁说（但是没有人）。

冯远征：想了吗？

学生：那还是比较接近质问。

冯远征：他在质问所有的人。他可以去问，但是"问"不是他的态度，我感觉他有几句的态度是不一样的，"生存还是毁灭，这是一个值得思考的问题"，这和"生存还是毁灭，这是一个值得思考的问题"（老师语气有变化）不一样。你有没有去思考，所有的停顿需要有一个思想过程。所以，起码我觉得他刚才整体是完整的，他是有态度的，他是有心理依据的，同时令我很兴奋的是他的气息非常好，他的停顿、他的一切都让你觉得他就在这里，没有断。刚才他是有忘词的阶段，之后他重复了（台词），但是没关系，他情绪没有断。作为一名学生，讲这段台词，我认为他目前的状态已经可以了，毕竟他的阅历在那里。如果我来讲这段台词，可能又不是这样，因为我比他多活好几十年。

咱们再说（《知己》里）"活着"（那一段台词），大家感觉出来他的问题在哪里了吗？

学生：节奏感太强，模式化。

冯远征：为什么？你能讲讲你自己的心理状态吗？

学生：没有什么状态。

冯远征：为什么？

冯远征：（因为）说了几百遍了。我也说了几百遍了，这对一个演员来说特别有意思。话剧演员似乎在重复，但其实不是，虽然一部话剧可能会演一百场，但如果你是一个观众，每一场都走进剧场去看，你会发现你看了100场话剧，原因是什么？一部话剧不可能在一年内演完，它可能需要3年、5年甚至10年，所以一个话剧演员演这一个角色，从第一场到第一百场他可能演了10年。

学生：这十年里会发生什么事？

冯远征：会发生很多事，（因为）你的感悟不同。如果你从第一场看到第一百场，你会发现你看了100场话剧，因为10年之间他变化了。我是1984年拍的第一部电影，如果你当时看了，那就是我1984年的水平，有好，有遗憾，永远都落在荧幕上了，不会有任何变化了，但是如果你看

我几年来或者10年前到今天（的表演），（会发现）我已经不是当初的顾贞观了。台词还是这个台词，人物还是这个人物，但因为我经历了很多，我心智成熟了，我会把这些经历放在这里面，台词和人物虽然相同，却发生了很大的变化。所以翻过来想，你的"活着"是"要活着"，为什么要咬着牙说？因为你太年轻了，你没有理解一个人在一个地方跪了10年只为等待一个人或乞求这个人回来的感受，这个人终于回来了，你却发现他已不是当初那个人了。当你最悲痛的时候，旁边你的知己告诉你他要活着，你想不明白为什么他到了宁古塔还要活着，对吗？所以你应该怎么去说这句词？

学生：活着，还要活着，世间万物都是为了活着。

冯远征：世间万物是什么。

学生：什么都有。

冯远征：但是你感受到了倾诉吗？有这种倾诉吗？

学生：倾诉给谁？

冯远征：倾诉给我。你现在追着我说这个话，你必须要追着我说这句话。

（学生边跑边说台词，追冯远征老师）

学生：好累。

冯远征：来，再来一遍，站着说一遍。

独白 《知己》 顾贞观　　李汶樯

学生：活着，还要活着，是呀，可世间万物，谁个不是为了活着！蜘蛛结网、蚯蚓松土为了活着，缸里的金鱼摆尾、架上的鹦鹉学舌为了活着，满世界蜂忙蝶乱、牛马奔走、狗跳鸡飞，谁个不是为了活着！可是人呢，人生在世也只是为了活着，人，万物之灵长，亿万斯年修炼的形骸，天地间无与伦比的精魂，也只是为了活着！哈哈哈，活着！读书人悬梁刺股、凿壁囊萤、博古通今、学究天人，也只是为了活着！哈哈哈，活着，活着！顾贞观为吴汉槎屈膝，也只是为了活着！顾贞观，愚蠢呐！偷生，偷生！哈哈哈哈哈哈，我顾贞观就是个苟且偷生的人，我真羡慕那扑火的飞蛾，就是死，也死得辉煌！

冯远征：能明白什么意思吗？

学生：明白多了。最开始学这篇的时候，看的是两个片段，一个是录像片段，一个是您上的一个节目，然后脑子里就固定了你在节目里说的那个模式，我说我读了要嘶吼，我那时就把自己关在教室里读这段台词。"活着"原来是这个意思。

学生：老师，我的那个怎么样？

冯远征：别着急，一个一个来，起码在解决这些东西的时候，我们要先摒弃一切附加到我们身上的概念。分析剧本的时候我们如果掉入概念化的东西里，比如重音在哪里，我们就容易忽略台词的意思和剧本所要表述的意思。你为什么要在这里说这个话，剧本里都有，但是如果我们忘掉了，我们没有去做，没有去理解，没有去细读，我们只会念这段台词的话，那就麻烦了。

曾经有一个加拿大人来上我的课，她做主持，也做演员，她在国内学习的时候学了《阮玲玉》的独白，我说不对啊，卜导演是个菩萨心肠的人，怎么这段独白听起来那么凶狠？她说他老师就是这么教的，我说你们老师让你们看全剧本了吗，她说没有，只看了这段独白，她的老师说这段独白讲了很多角色仇视的人，所以这段词就用仇视的语气。我说不对，我说你看看《阮玲玉》的剧本。看完以后她恍然大悟，原来她读了十来年读的都是错误的，因为她没有看剧本。而她的老师也没有看剧本，犯了十几年的错误。要知道，没有看剧本是不可能读准确的，你起码要了解这段故事是什么，所以我之前强调，你们作为学生一定要通读剧本，能读两遍就不要只读一遍，这样你才能明白剧本所表述的是什么意思，对吗？比如他说"活着，是啊，活着还要活着"，他第二句话就错了，为什么？原因是他看了录像，他看录像的时候可能没有字幕。

"活着，是啊，他要活着，人生在世谁个不是为了活着，蜘蛛结网、蚯蚓松土为了活着，缸里的金鱼摆尾、架上的鹦鹉学舌为了活着，满世界蜂忙蝶乱、牛马奔走、狗跳鸡飞，谁个不是为了活着！"

细节的东西咱们不争了，还是强调要看剧本，看了剧本你就知道台词的准确程度。

学生：还是不能看录像，因为录像里总会掺杂别人的东西。

冯远征：（下午）5点了，今天的课上到这里，谢谢大家。

第五讲

日　期：2017 年 4 月 22 日　上午
地　点：上戏图书馆 4 楼

学生：他是个诗人，这个人思考起来很聪明，做起事就很糊涂。让他一个人说话他最可爱，多一个人谈天，他简直别扭得叫人头痛。他是个最忠心的朋友，却不是个体贴的情人，他骂过我，而且他还打过我。

冯远征：你爱他吗？

学生：嗯，我爱他！他叫我离开这儿跟他结婚，我就离开这儿跟他结婚。他要我到乡下去，我就陪他到乡下去。

冯远征：你看，你现在是在回忆，但是你没有诉说的状态，我说的是送出去，有方向的状态。他叫我跟他结婚，我就跟他结婚，他叫我陪他到乡下去，我就陪他到乡下去（示范）。

学生：要说出来。

冯远征：不是要说出来，而是你的愿望。"他是个诗人，他要我跟他结婚，我就跟他结婚，他要我陪他到乡下去，我就跟他到乡下去"，就是说我的一切都依着你（示范）。这就是这个时期的陈白露。所以她在经历了这么多之后，方达生要带她离开这儿的时候，她突然说我不能走。于是方达生说你总得结个婚试试吧，她说我试了，这就是过来人的态度。而往往我们演这段戏的时候，是哭着去说这段台词的，错了。错在哪了？因为"释然"，虽然没有完全释然，但是她在回忆自己过去的时候，特别是在回忆一段美好经历的时候，为什么要哭？对吧？可能你们还小，但像我们所谓的过来人，比如我，我可能有一段刻骨铭心的恋爱，而且可能是悲

剧收场，而且分手分得可能很惨烈。但是现在你要让我回忆起来，我回忆的一定都是美好的，再坏我也觉得我释然了。尽管伤害很深，但是对于我来说，那段时光其实还是给了我很多美好。所以我现在再回忆起这个人的话，我会想到她的很多美的东西、好的东西。因此陈白露的这段台词一定是这样，只有到什么时候，说后来绳子断了，孩子死了才会去哭。

美好是什么？美好是你愿意去说的，对吧？比方说我问你家在哪儿？你说在台北，我特别喜欢台北的小春卷。但是台北的夜市哪个最好？

学生：都好。

冯远征：你看，她马上用眼神说"都好"，她就一下子想到了那个场景。尽管她没有那么往前送，但是她会告诉你都好，她的思绪一下子就回到了那个美好的场景。所以其实翻回来说，这段台词我们有的时候会忽视。就像昨天说的，他（哈姆雷特的叔父）的这段台词很丰富。但他用了一个最简单、最直接的（办法），对自己内心的剖析也好，恐惧也好，或者什么也好，实际上他昨天就做到了。我觉得很丰富，是，很丰富，但是如果他用了无数个丰富，每一句都在丰富自己的态度，每一句换一个态度的话，那这段台词就没法听了。就像《知己》似的，这段台词到底是什么态度？绝望了，对吗？为一个自己所谓的知己，跪了10年，地上跪出两个坑，这个人回来以后连他都不认识了，变得像个奴才似的，去舔人家，就差去舔纳兰明珠的靴子了。这个放到生活当中来说，一个有气节的人，不可能去做这样的事，但是由于他被关在宁古塔10年，他回来以后就变成这样的奴才了，变成奴才以后，顾贞观接受不了了。那这段台词就是绝望，对吗？他指着那个牌子就说顾贞观愚蠢，然后给打掉了。他突然看到自己在桌子上写的两个字，叫"偷生"。那么"偷生"完了以后，他说我顾贞观就是个苟且偷生的人，他把自己在这10年当中，在这下跪说成苟且偷生。郭启宏老师这段台词写得很美，他就说我愿意做那扑火的飞蛾，就是死也要死得辉煌。他觉得10年白来了。但是这个戏后头，你要看后头的话，他话锋一转，他要告别的时候，所有人都在骂吴兆骞的时候，他说不，他说你我都没有去过宁古塔，你怎么知道他是坏人呢？如果你我都去，可能我们连他都不如，我们都是畜生，然后他走了，他释然了。

所以说我们光看剧本，我们光看这一段独白的话，我们有的时候会因为他的台词、他的情绪、他的内容误读它，所以为什么我们必须看剧本呢？为什么要看全剧呢？所有的，此时此刻的台词，无论是前和后，剧本

当中都是有交代的，我们寻找它有什么用？我们可以为人物做一些心理上的准备，但是我们没必要为这段台词在剧本之外去寻找所谓的心理依据。我们作为学生来讲，我们先学会从剧本中寻找心理依据，寻找每一句台词的依据，其实就够了，我们没必要说他说这句话时我们要联想到外部，我们可以用我们的生活去给台词一些有依据的东西。我没有生活在那个时期，我不知道那时候的人是什么状态，但是我可以用我现在的经历去为自己这段台词寻找新的依据。但是我们绝不能说非要从剧本之外的跟我们没有任何关系的一些东西里去寻找心理依据，没有用。我们无论用外部刺激也好，还是用剧本当中或者台词当中的东西寻找依据也好，必须在这个范围内，不能超过。包括《北京人》当中有一段愫方的台词，可能你们没有看过这个戏。我演的曾文清，这个男主角是有家室的，但是跟他的表妹在没结婚之前两个人就爱慕，这个表妹因为他就没有结婚，一直在这个家里住着，像一个下人似的服侍老爷子的起居生活。但是就是暗恋，他们俩经常在练琴棋书画的时候去传情。他的老婆思懿很厉害，老在抓他们俩的"奸情"，抓也无非是两个人独处的时候被抓到了，说两句风凉话。瑞贞是这个家里的儿媳妇，她是向往新生活、革命的，她就跟愫方说你太苦了，你又不结婚，你就伺候一个老棺材瓢了，你干吗还要这样。很多女演员在演这段的时候，都是流着眼泪在说这段台词，讲述自己喜欢和他在一起，喜欢看他，我在这个家里服侍老人我觉得挺好，只要这个人在我眼前晃一下我就觉得很好。但是反过来想，现在可能觉得太苦了，但是那个时期的女人就认为自己很幸福。我当时不太理解，后来我就理解了，导演要求演愫方的女演员要很幸福地说，其实很苦，但是很幸福。所以她说她特别幸福的时候，你就越会觉得她悲惨，这就是戏剧反差。现实生活中其实也是这样的，有时候我们看到这个人很惨，生活各方面都很惨，但是他并没有觉得很惨，他甚至觉得自己愿意接受这个现实。这就需要我们去寻找人物的解读，对台词的解读。我们往往用了很多方法，我觉得我们可以先用加法寻找每一段台词或者每一句台词的内涵，我们加了很多以后，理解透了以后我们再用减法，我们寻找最简单、最直接的方式去表达就够了。因为我昨天说过，一千个观众就有一千种理解。陈白露这段台词有人听了会觉得她很幸福，有人听了就会流泪，因为她觉得是我自己，有人听了很木然，因为跟我的生活没关系。所以其实每个人理解不一样，每个人生活状态不一样。比方说这个女孩新婚，正处在幸福的时候，她可能听了前半段

觉得这就是我，但是听后半段她就觉得这不是我，对吗？有的人是经历过了，听前半段反而觉得全都很假，听了后半段觉得这就是我，就哭了。所以每个人经历不同、理解不同，他对这些东西的分析，包括感受都是不同的。我还是说我们先做加法，最后我们真正演的时候，说台词的时候一定要做减法，用最直接的态度把这段戏表现出来就够了，理解是观众的事，跟我们没关系。

当然我老说那种例子，这种例子你们将来实践就会遇到，我在台上遇到过。我们一般在演出前，其实有一个传统，就是不吃韭菜、不吃蒜、不吃生葱，这种刺激性很强的不吃。但是有那种不自觉的人，上台前就吃那个，那你真的上台打一个韭菜嗝，那还是人物吗？我作为对手来说，你迎面过来打一个韭菜嗝，那我此时此刻绝对不是人物了，人物肯定出来了，我不骂他一句心里肯定会觉得别扭，但是我还得演戏，这就没办法。所以表演永远是在跳进跳出的状态，永远不会完全投入。这个咱们之后再说，今天因为讲到陈白露这段，她在擦地的时候我突然跟她搭过一句词，因为我演过方达生，她就说怎么说人话。其实说人话很难，但是心理依据找对了就可以。包括昨天我觉得他那段节奏非常好，但是我不知道他是否记得住。

咱们开始热身，咱们先摸人。

（蒙眼摸人）

冯远征：记住咱们发声的原理，气沉到下边，咱们的脸要放松，打开的是前头，后上颚不要打开，声音从腹部出，气息往下沉。先深呼吸一

次，吸气吸到腹部，然后呼气。如果我们找不到呼吸的办法，就垂下来。之后沉下来，把气息调匀，把气息调到腹部，声音不要一下出来，声音要往前送，一定要让声音有方向。当你自己准备好了，自己想出声的时候就可以出声了。

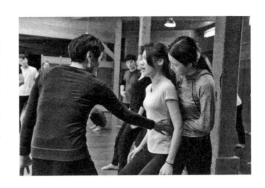

学生："a——"

冯远征：注意眼睛的方向。

学生："a——"

冯远征：我们还像昨天一样一对一、背对背的。我们先发力，顶得必须出声了我们再出声，用顶的位置出声，当然还是嗓子，我们实际上是找这个感觉，两个人慢慢较劲，顶不住了再用声音给予自己力量。

学生："a——"

冯远征：找方向，每个人的眼睛要找方向。

学生："a——"

冯远征：休息 1 分钟，有嗓子疼的吗？

学生：不是疼，有点哑。

冯远征：那就是嗓子用多了，休息 1 分钟。佳钰来带"八百标兵奔北坡"。

学生：八百标兵奔北坡。

冯远征：我们不是"八"，我们是要往出弹，像一个球一样往出弹，是有弹性的，最后一个字一定要归音，"八百标兵奔北坡"，然后再讲第二句。喷口再喷一个。上牙咬住下牙往外喷。

学生：八百标兵奔北坡，炮兵并排北边跑，炮兵怕把标兵碰，标兵怕碰炮兵炮。（重复）

冯远征：好，休息一下。

学生：感觉嗓子痒。

冯远征：那是嗓子使劲使大了。你看他的问题是什么，听他说这个。

学生：八百标兵奔北坡。（气声）

冯远征：什么问题？气息浅是一个问题，还有就是送得不够，我们要用身体带，我们练这个的时候一定要用身体带，"八百标兵奔北坡"（气声）。我们跑着来一次。八百标兵奔北坡，炮兵并排北边跑，炮兵怕把标兵碰，标兵怕碰炮兵炮。（重复）

（带大家练口腔作型。）"ba、bi、bu、bai、bo"，声音一定要往前穿，方向一定要准，要圆。

学生：ba、bi、bu、bai、bo。

冯远征：稍微停一下，我杵了杵好几个人的腹部，好几个人没站住。我们不能站直了，站直了你是没有重心的。应该稍微有一点点弯曲，我这样子你们看不出来我弯，你的前脚掌是着地的，你等于在地上扎了个根，

当有人杵你的时候你稍微一动就可以了；但是如果你站直了，你就倒了。稍微弯曲，前脚掌在地上扎根。而且在演戏的时候，当你说大段独白的时候，如果你站直了，气息就容易往上走；稍微有一点点弯，气息就是下来的。你在说话，在使劲喊的时候，就可以用腹部的力量。来"ca、ci、cu、cai、cuo"，一个练5遍。

学生：ca、ci、cu、cai、cuo。（重复）

冯远征：下一个，"da、di、du、dai、duo"，一定要注意口腔做型，幅度要大。

学生：da、di、du、dai、duo。（重复）

冯远征：再来，往前走，"fa、fi、fu、fai、fuo"。

学生：fa、fi、fu、fai、fuo。（重复）

冯远征：下一个。

学生：ga、gi、gu、gai、guo。（重复）

冯远征：下一个。

学生：ha、hi、hu、hai、huo。（重复）

冯远征：打开一定要大。

学生：jia、ji、ju、jie、jue。（重复）

冯远征：下一个。

学生：ka、ki、ku、kai、kuo。（重复）

冯远征：下一个。

学生：la、li、lu、lai、luo。

冯远征：大家现在的最大的问题是第一个口腔做型幅度不够，比如说"la"一定要拉到口腔的极限，"lu"一定要最小，"lai"又回来了，"luo"，就是练大家嘴型的开合度，这样吐字的话，将来发声的话，你们口腔能够打开得足够大。

学生：la、li、lu、lai、luo。（重复）

冯远征：下一个。

学生：ma、mi、mu、mai、mo。（重复）

冯远征：下一个。

学生：na、ni、nu、nai、nuo。（重复）

冯远征：下一个。

学生：pa、pi、pu、pai、po。（重复）

学生：qia、qi、qu、qie、que。（重复）

学生：ra、ri、ru、rai、ruo。（重复）

学生：sa、si、su、sai、suo。（重复）

学生：ta、ti、tu、tai、tuo。（重复）

冯远征：我们尾音容易声散了，"tuo"往下走，腹肌拉最后一个字，往下走，再把"ta、ti、tu、tai、tuo"来一遍。

学生：ta、ti、tu、tai、tuo。（重复）

学生：wa、wi、wu、wai、wo。（重复）

学生：xia、xi、xu、xie、xue。（重复）

冯远征：下一个。

学生：ya、yi、yu、ye、yue。（重复）

冯远征：下一个。

学生：za、zi、zu、zai、zuo。（重复）

冯远征：好，休息两分钟。对台词，《家》是你们俩的，你们俩留在中间，鸣凤跟觉慧，坐在对面，两个人看着，先来一遍。

　　对白 《家》 觉慧　鸣凤　　王川　张雅钦

A：我活着，我活着，我在活着！鸣凤！

B：我在这儿呢！

A：好长的时间，你不知道我多想念你。

B：您还要去钓鱼么？

A：不，不，先不，我要在月亮下好好地看看你。

冯远征：我怎么感觉你像盲人？

B：三少爷！

A：鸣凤，你想明白了？

B：嗯。

A：那么你……

B：（摇头）

A：怎么？

B：不，我还是不，您知道我多、多爱，可是……

A：鸣凤，你的心里哪装得下这么多忧愁？你别再想了，我们中间并没有什么障碍的。

B：有的，在上面的人是看不见的。您为什么非要想着将来的事呢？

您为什么非要想着将来您娶不娶、我嫁不嫁这些事呢？现在不是很好吗？

A：鸣凤，你这样待下去，太闷了，我不愿意瞒着。我要叫，我要喊，我要告诉人。

B：三少爷，您千万不要告诉人呀，您要是告诉人，您就把我毁了，把我这场梦给毁了。

A：这不是梦。

B：忘词了，有点卡壳了。

冯远征：歇会儿。四凤和周萍，你俩背靠背贴着，你俩必须要让对方感受到自己说的话，以想象中的眼神交流，你要看到他说话。

对白 《雷雨》 四凤 周萍 杨上又 沈浩然

A：凤儿！

B：不，不，不。看看，有人！

A：没有，凤儿，你坐下。

B：老爷呢？

A：在大客厅会客呢。

B：总是这样偷偷摸摸的。

A：哦。

B：你连叫我都不敢叫。

A：所以我要离开这儿。

B：哦，太太也是怪可怜的。为什么老爷每次回来，头一次见太太就发这么大的脾气？

A：父亲就是这样，他的话，向来不能改的。他的意见就是法律。

B：我，我怕得很。

A：怕什么？

B：我怕老爷会知道，我怕。有一天，你说过，你会把我们的事告诉老爷的。

A：可怕的事不在这儿。

B：还有什么？

A：你没听见什么话？

冯远征：你俩面对面说，看着眼睛说"你没听见什么话？"。

A：你没听见什么话？

B：没，什么？

A：关于我，你没有听见什么？

B：没有。

A：从来没听见过什么？

B：没有，还有什么？

A：那，没什么！没什么。

B：我信你，我相信你永远不会骗我。这我就够了。我听你说，你明天就要到矿上去。

A：我昨天晚上已经跟你说过了。

B：你为什么不带我去？

A：因为，因为我不想带你去。

B：这边的事我早晚是要走的，太太，说不定今天要辞掉我。

A：辞掉你？为什么？

B：你不要问。

A：不，我要知道。

B：自然因为我做错了事。太太也许没有这个意思。或许是我瞎猜。萍，你带我走。

A：不。

B：萍，我好好侍候你，你压迫这么一个人。我每天帮你缝衣服、烧饭做菜，我都做得好，只要你能跟我在一块儿。

A：哦，我还要带一个女人，跟着我，侍候我，叫我享福？难道，这些年在家里，这种生活还不够么？

B：我知道你一个人在外头是不成的。

A：不，凤，你看不出来，我现在怎么能带你出去？你这不是孩子话吗？

B：萍，我不连累你，你带我走。如果外面有人因为我说你的坏话，我立刻就走。你不要怕。

A：凤，你以为我这么自私自利么？你不应该这么想我。我怕，我怕什么？这些年，我做出这许多的……哼，我的心都死了，我恨极了我自己。现在我的心刚刚有点生气了，我能放开胆子喜欢一个女人，我反而怕人家骂？周家大少爷喜欢他家里面的一个女下人，怕什么，我喜欢她。

B：萍，你不要离开。你做了什么，我也不会怨你的。

A：你现在想什么？

B：我想，你走了，我怎么样。

A：你等着我。

B：可是你忘了一个人。

A：谁？

B：他总不放过我。

A：哦，他呀，他又怎么样？

B：他又把前一个月的话跟我提了。

A：他说，他要你？

B：不，他问我肯嫁他不肯。

A：你呢？

B：我没有说旁的，后来他逼着问我，我只好告诉他实话。

A：实话？

B：我没有说别的。

A：他没有问旁的？

B：没有，他倒说，要供给我上学。

A：上学？他真呆气！可是，你听了他的话，也许很喜欢的。

B：你知道我不喜欢，我只愿陪着你老。

A：可是我已经快三十了，你才十八，我不比他将来有多大希望，而且以前我做过许多见不得人的事。

B：萍，你不要同我瞎扯，我现在很难过。你必须赶快想出法子，他还是个孩子，老是这样装着腔，对付他，我实在不喜欢。你又不许我跟他说明白。

A：我没有叫你不跟他说明白。

B：可是你每次见我跟他在一块儿，你的神气，偏偏……

A：我的神气那自然是不快活的。我喜欢的女人时常和别人在一块儿。就算是我的弟弟，我也不情愿。

B：你看你又扯到别处。萍，你不要扯，你现在到底对我怎么样？你要跟我说明白。

冯远征：停。感觉他们有什么问题？

学生：感觉浩然缺少情绪，他只是在讲，不知道为什么。

学生：我觉得他俩其实没有听，比如说他在说话的时候，她其实没有在听他讲，没有反应；他也是。所以你们两个感觉就是中间好像没有交流，你们都在说自己的词，没有去听对方的词是什么。

冯远征：你到那个屏风后面去（指），你到那个屏风后面去（指），你们俩说的话必须让对方听见，好吗？不管用什么方法。来，开始。

（学生按照冯老师的要求又说了一遍）

冯远征：停，回来，听清楚了吗？

学生：听清楚了。

冯远征：你们听清楚对方说什么了吗？

学生：听清楚了。

冯远征：为什么？真听、真看、真感受，虽然你看不见，但是你在用心去感受，这就是演戏，你要感受，你感受到我们要听的时候，我们就听进去了。刚才我们听了半天一句话没听进去的原因就是你没有感受，我们坐下来再把前头说一遍，你的声音也放出来了，对吗？

A：凤儿！

B：不，不，不。看看，有人！

A：没有，凤儿，你坐下。

……

B：没有，还有什么？

A：那，没什么！没什么。

冯远征：好，怎么样？好很多了，他们专注了，他们在交流，你在认真看他，认真听他，然后她也认真看着你，认真听，其实这样的表演就是观众要看的，很真挚。我们先不要想技巧和技术的东西，因为表演技巧和技术是通过演很多戏才能够积累起来的，但是我们最开始演戏的时候，一定要真，真听、真看、真感受。还有一个是真心、真诚，我们越真诚，我们越能被观众读懂，我们越用自己的真心感受这些东西，用一些直接的真情去感受的话，观众是能够感到、听到和感受到的。下午接着台词，因为我们没有那么多时间，基本功每天还是得练，我们今天下午开始练台词，每个人都要做到。大家好好休息，13：30之前咱们在这儿集合。谢谢大家。

第六讲

日　期：2017 年 4 月 22 日　下午
地　点：上戏图书馆 4 楼

冯远征：咱们稍微热一下身，贴人，要注意安全。

（贴人游戏）

冯远征：咱们上午两组人做过了，现在往下做。陈白露和方达生。

对白　《日出》　陈白露　方达生　　　肖露　梁志港

A：谁？

B：我。

A：你刚回来？

B：我回来一会儿了，我走到你门口，我听见顾太太在里面，我就没进来。

A：怎么样？小东西找着了么？

B：没有。那种地方我都一个一个去看了。但是，没有她。

A：这是我早料到的。你累了么？

B：有一点，不过我很兴奋，我很兴奋。我在想，这两天我不断地想着一个问题。

A：怎么，你又想，想起来了。

B：嗯。没有办法，我是这么一个人，我又想起来了。尤其是今天一夜，我问你，人与人之间为什么要这么残忍呢？

A：这就是你所想的问题么？

B：不，不尽然。我想的比这个问题要大，要实际得多。我不明白，为什么你们要让金八这么一个畜生活着？

A：你这傻孩子，你还没有看清楚，现在，我告诉你，不是我们允许不允许金八活着的问题，而是金八叫不叫我们活着的问题。

B：我不相信金八有这么大的势力，他不过是一个人。

A：你怎么知道他是一个人？

B：你见过他么？

A：我没有那么大福气。你想见他么？

B：是的，我想见见他。

A：那还不容易，金八多得是，大的、小的、不大不小的，有时像臭虫一样，到处都是。

B：对了，臭虫！金八！他们是一类的，不过臭虫的可怕，外面看得见，而金八的可怕外面是看不见的，所以他更凶更狠。

A：你仿佛有点变了。

B：嗯，我似乎有点变了，但我应该谢谢你。

A：为什么？

B：是你给我这么一个机会。

A：我不大懂你的话，听你的口气似乎有点后悔。

B：不！我不后悔，我毫不后悔多在这里住几天。你的话是对的，我应该多观察观察这一帮东西。现在我看清楚他们了，不过我还没有看清楚你，我不明白你为什么要跟他们一起混？你难道看不出他们是一群鬼、是一群禽兽。竹均，我看着你的眼，我就知道你厌恶他们，可是你故意天天装出满不在意的样子，自己骗着自己。

冯远征：大家先听这么点，谈谈感想。

学生：露露接词接得有点太快了。

学生：感觉是在听对方，其实是在准备自己的，只是到了那个地方感觉该接，其实没有真的听。

冯远征：还有直觉。

学生：我觉得露露前半部分说话有点刻意。

学生：如果是梁国栋就没问题。其实露露说这些话是为了劝他，没有太多劝的意思。

冯远征：还有，我们要学会辨识他们的状态，咱们先说陈白露是什么状态？

学生：表面平静，其实内心有很多波澜。

冯远征：还有她现在处在什么状态？

学生：知道小东西不见了，知道她凶多吉少之后，自己心里有点隐隐不安，开始也为自己担心，我觉得这个地方像一个已经要衰退的点了。

冯远征：好极了，想法都对，理解也都对，还有吗？你在方达生进来之前在干什么？

学生：跟顾八奶奶说话。

冯远征：对，但是刚开始你在干什么？

学生：不知道。

冯远征：没看过剧本？

学生：看过，但是我忘了。

冯远征：喝酒，为什么要喝酒？

学生：她想用酒来麻痹自己。

冯远征：如果说方达生进来的时候，此时此刻前面你都聊完了，方达生进来的时候你问他是谁，问他什么，你应该是什么状态？你试试，不会是质问他吧？声音一定要放开，"谁？是你呀"，声音一定要放开，声音可以懒懒的，非常放松地躺着，然后用自己最大的声音跟他对话。请一位同学上来，你抓他，围着跑，把他的台词说一下。

A：谁？

B：我。

A：你刚回来？

B：我回来一会儿了，我走到你门口，我听见顾太太在里面，我就没进来。

A：怎么样？小东西找着了么？

B：没有。那种地方我都一个一个去看了。但是，没有她。

A：这是我早料到的。你累了么？

B：有一点，不过我很兴奋，我很兴奋。我在想，这两天我不断地想着一个问题。

A：怎么，你又想，想起来了。

B：嗯。没有办法，我是这么一个人，我又想起来了。尤其是今天一夜，我问你，为什么你们要让金八这么一个畜生活着？

A：这就是你所想的问题吗？

B：不，不尽然，我想的比这个问题要大，要复杂得多。感觉我要跑

死了，这人真贼。

冯远征：来，冲着这儿，接着从头开始对词。

A：谁？

B：我。

A：你刚回来？

B：我回来一会儿了，我走到你门口，我听见顾太太在里面，我就没进来。

A：怎么样？小东西找着了么？

B：没有。那种地方我都一个一个去看了。但是，没有她。

A：这是我早料到的。你累了么？

B：有一点，不过我很兴奋，我很兴奋。我在想，这两天我不断地想着一个问题。

冯远征：稍微停一下，我觉得你放松很多了，但是方达生这次回来是为了什么？台词里已经告诉你了，台词里很清楚了，"我很兴奋"。但是他很苦恼，我很兴奋，对吗？你要高兴，你上来就是非常开心的，因为你决定做什么——后面的台词。

学生：他要留下来。

冯远征：要跟金八斗，对吗？所以你是一个斗士了，但是你上来以后说"那种地方我都一个一个去看了"的时候，情绪稍微低落，但剩下的情绪我希望你昂扬一点。再开始，从头。

A：谁？

B：我。

A：你刚回来？

B：我回来一会儿，我走到你门口，我听见顾太太在里面，我就没进来。

A：怎么样？小东西找着了么？

B：没有。那种地方我都一个一个去看了。但是，没有她。

A：这是我早料到的。你累了么？

B：有一点，不过我很兴奋，我很兴奋。我在想，这两天我不断地想着一个问题。

A：怎么，你又想，想起来了？

B：嗯。没有办法，我是这么一个人，我又想起来了。尤其是今天一夜，我问你，人与人之间为什么要这么残忍呢？

A：这就是你所想的问题么？

B：不，不尽然。我想的比这个问题要大，要实际得多。我不明白，为什么你们要让金八这么一个畜生活着？

A：你这傻孩子，你还没有看清楚，现在，我告诉你，不是我们允许不允许金八活着的问题，而是金八叫不叫我们活着的问题。

B：我不相信金八有这么大的势力，他不过是一个人。

A：你怎么知道他是一个人？

B：你见过他么？

A：我没有那么大福气。你想见他么？

B：是的，我想见见他。

A：那还不容易，金八多得是，大的，小的，不大不小的，有时像臭虫一样，到处都是。

B：对了，臭虫！金八！他们是一类的，不过臭虫的可怕，外面看得见，而金八的可怕外面是看不见的，所以他更凶更狠。

A：你仿佛有点变了。

B：嗯，我似乎有点变了，但我应该谢谢你。

A：为什么？

B：是你给我这么一个机会。

A：我不大懂你的话，听你的口气似乎有点后悔。

B：不！我不后悔，我毫不后悔多在这里住几天。你的话是对的，我应该多观察观察这一帮东西。现在我看清楚他们了，不过我还没有看清楚你，我不明白你为什么要跟他们一起混？你难道看不出他们是一群鬼，是一群禽兽。竹均，我看着你的眼，我就知道你厌恶他们，可是你故意天天装出满不在意的样子，自己骗着自己。

A：你……

B：你这样看我做什么？

A：你似乎很相信你自己的聪明。

B：竹均，你又来了。不，我不聪明。但是我相信你的聪明。你不要瞒我，我知道你心里痛苦，请你看在老朋友的份上，我求你不要再跟我倔强，我知道你嘴头上硬，故意说着谎，叫人相信你快乐，可是你眼神儿，瞒不住你的愤怒和你的犹疑，竹均，一个人可以欺骗别人，但欺骗不了自己。

A：可是你叫我干什么好呢？

B：很简单，你跟我走，先离开这儿。

A：离开这儿？你让我离开这儿上哪儿去？我这个人在热闹的时候总想着寂寞，寂寞了又常想起热闹。整天不知道自己干什么才好。你叫这样的我离开这儿跟你上哪儿去？

B：那有一个办法：你应该结婚！你需要嫁人！你该跟我走。

A：你的拿手好戏又来了。

B：不，竹均，我不是在跟你求婚，我也没有说我要娶你，我说我带你走，这一次，我替你找个丈夫。

A：你替我找个丈夫？

B：对，我替你找。

冯远征：好，大家感觉怎么样？

学生：我觉得露露的专注力在他那儿，他说话有对象了。

学生：老师，你让他跑来跑去的目的是什么？

冯远征：是这样，放松有各种方式，这种放松其实就是让他去追他，调动他的内心，同时让他不要僵着自己。刚才他坐在这儿声音很小，不知道传递。当你跑起来的时候就知道传递，这样让她听清楚。当他在跑动的时候，血液循环加快以后，他实际上已经顾不上紧张了，就是这么一个简单的道理，但是他后半部分开始专注她了，她躺在这里把自己全身放松以后，她只能放松去说词，找懒洋洋的感受，其实这是一个方法。下一组接着后面说。

对白 《日出》 陈白露 方达生 杨凯如 李德鑫

B：很简单，你跟我走，离开这儿。

A：可，可我能上哪里去呢？我这个人热闹的时候总想起寂寞，寂寞了又想起热闹，整天不知道自己怎么样才好，达生，我能上哪里去呢？

B：那有一个办法，你应该结婚，你应该嫁人，应该立刻离开这儿。

A：你的拿手好戏又来了。

B：不，竹均，我不是在跟你求婚，我也没有说我要娶你，我说我带你走，这一次，我替你找个丈夫。

A：你替我找个丈夫？

B：对，我替你找。

A：你替我找丈夫？

B：我替你找，你们女人只懂得嫁人，却不知道嫁哪一类人，这次我要替你找个真正的男人。

A：你说你一手牵着我，一手敲着锣，替我找男人？

B：那不是挺好吗？这一次我要替你找一个真正的男人，他一定很结实、很傻气，整天的苦干，就像那些打夯的人一样。

A：原来你叫我嫁给一个打夯的呀。

B：这不好吗？你看他们身上哪一点不像一个真正的男人？你应该结婚，你应该立刻离开这儿。

A：离开？是的，可是结婚……

B：竹均，你正年轻，为什么不试试呢？活着就是不断地冒险，结婚是里面最险的一段。

A：可是这个险我冒过了。

B：什么？你试过？

A：嗯，我试过。但是，一点也不险。平淡无聊，并且想起来很可笑。

B：竹均，你，你已经结过婚？

A：咦，你为什么这么惊讶，难道必须等你替我去找，我才可以冒这个险么？

B：这个人是谁？

A：这个人有点像你。

B：像我？

A：嗯，像，他是个傻子。

B：（冷笑）

A：因为他是个诗人。这个人思想起来很聪明，做起事就很糊涂。让他一个人说话他最可爱，多一个人谈天他简直别扭得叫人头痛。他是个忠心的朋友，可是个最不体贴的情人。他骂过我，而且他还打过我。

B：但是，你爱他？

A：嗯，我爱他！他叫我离开这儿跟他结婚，我就离开这儿跟他结婚。他要我到乡下去，我就陪他到乡下去。他说："你应该生个小孩！"我就为他生个小孩。结婚以后几个月，我们过的是天堂似的日子。他最喜欢看日出，每天早上他一天亮就爬起来，叫我陪他看太阳。他真像个小孩子，那么天真！那么高兴！

冯远征：好，停，大家来。

学生：德鑫有点跳进跳出。

学生：方达生像读书人，文文弱弱的读书人，你这个状态完全不像一个读书人，你像你自己。

学生：但我觉得他很松弛，他很放松。

学生：因为他是李达生，他不是方达生，因为他演的是他自己，所以他放松了。

学生：但我觉得他松弛，听着舒服。

冯远征：还有什么？一个是李达生、方达生的区别；还有放松，很舒服；还有呢？

学生：感觉都在一个调上，最后尾音都是往上扬的。

学生：但是我觉得凯如能让人感受到，哪怕她的台词的调不那么好，但是听到她读，我脑海里会产生一个画面。

学生：我觉得凯如有点像读故事会的感觉，她没有很多传递。

学生：我感觉她刚才说那段台词的时候还是跟昨天有点像，断得太明显了。

学生：我在想词。

冯远征：她自己承认她有点想台词。我们现在要说愿望，你比如说刚才让他俩去练的时候，他俩都要说愿望，愿望是什么？就是他要劝她走。愿望是什么？愿望就是我希望。他俩刚才实际上似乎已经开始进入一种状态，但是他们的愿望不够强烈，愿望不够强烈的原因是什么？因为他们有

距离感，他们觉得这个距离不用再远。但是假如我在舞台上也是这么近的距离，我们要传递什么？要传递给观众，需要观众听见，这说的是舞台，电视、电影就不用了，但是现在是需要这样。我觉得现在对于他俩来说，大家来帮助他俩一下：一半人到这边，一半人到那边，你们几个围住他，不让他出去；你俩要出去，要跟对方说话，想办法出去，出去以后抓着就跑，你俩就跑了。来，开始，你跟她想办法"冲出牢笼"，小心他从底下钻出去，其实你们推他就可以了。试试说台词，开始动，先冲，先往外走再喊，就从刚才那段开始。

（学生又根据冯老师的提示又将台词说了一遍。）

冯远征：大家觉得怎么样？

学生：德鑫像那个人一点。

学生：凯如前面好一点，后面她又陷入自己的演法。

学生：而且她词说得太快了，听不清了。

冯远征：她的习惯。"他骂过我，也还打过我"，一定要把这句台词说慢。

学生：老师我有一个问题，就是你说回忆那段，你说容易陷入自己的情景，我的确在想美好的画面，但是真的很难表达，就是说美好的一段，除了有画面以外，你还要有诉说的方式。

冯远征：你要有愿望，还是要有愿望。就是你的内心希望对方听到的和你自己要感受到的，你要让他听进去。比方说，你希望他帮你对词，他说不行，我要逛超市。

学生：是那种积极的感觉吗？

冯远征：对，你说你为什么要去超市，你要跟我对词。

学生：可是为什么陈白露像讲愿望一样告诉他，她有过美好的回忆。

冯远征：因为他不是让你冒险吗？你告诉他我冒过了，以前是这个样子，他问这个人是谁，我们中间其实多余的东西是删掉了，要不然这段表演太烦琐了。比如说这个人是谁？他是个诗人，你就开始回忆了，对吧？回忆美好，包括他骂过我，也还打过我。这个骂过我和打过我只是回忆，并不是痛苦了，已经是回忆了，淡然，然后你才能再往下说。如果你陷入痛苦，就说不下去了。下面是谁？

对白 《日出》 陈白露 方达生 周佳钰 梁国栋

学生：也是《日出》。

A：24小时，您可吓死我了，可如若是到了您给我的期限，我的答复

是不满意的，您是否还要下动员令，逼着我嫁给你？

A：那……

A：那怎么样？

B：那我也许会自杀。

A：你怎么也学会这一套了。

B：不，我不会自杀，我才不会因为一个女人自杀，我会走，我会走得远远的。

A：这才像一个大人说的话，那你不用再等24小时了。

B：现在？不不不，你先等一等，我心有点慌，你先不要说话，让我把心稳一稳。

A：那我给你倒杯茶，你定定心？

B：不，用不着。

A：抽一支烟？

B：我告诉过你三遍，我不会抽烟。得了，过去了，你说吧。

A：你心稳了？那么你现在就可以走了。

B：什么？

A：在任何情况之下，我是不会嫁给你的。

B：为什么？

A：没有为什么，这些东西说不出个什么道理来的，难道你不明白？

B：难道你对我就一点都没有感觉？

A：也可以这么说吧。

B：你干什么？

A：我要按电铃。

B：做什么？

A：你不是要自杀吗？我好叫证人。

B：你刚才说的都是真心话，没有一点意气作用？

A：你看我还像一个有意气的人吗？

B：竹均。

A：你干什么？

B：我们再见了。

A：嗯，再见了，那么我们是永别了。

B：嗯，永别了。

A：你干什么？

B：我要走啊。

A：傻孩子，你知不知道害羞、眼泪是我们女人的事，好了，我给你擦擦。达生，你先坐下，你看你，让我跟你说一句真心话，你想走，难道你就真的能走吗？

B：怎么？竹均，你又答应我了吗？

A：不不，我不是这个意思，我是被卖到这个地方了。

B：那你为什么不让我走？

A：这个世界上并不是只有你一个人是多情的，我不嫁给你并不是一定要恨你。

B：我一向是这个样子。

冯远征：好，说说感受。

学生：有愿望。

学生：我感觉他俩是在交流。

冯远征：还有呢？有什么问题没有？

学生：我觉得佳钰有点平。

学生：看了开头，感觉有点太爷们儿了，不需要这么爷们儿。

学生：特别凶，感觉说话特别有底气。

学生：因为我记得这里是她刚跳完舞，达生来找她的时候。

冯远征：还有。

学生：有呼吸，佳钰呼吸感觉要少一些，但是国栋的呼吸，刚开始他自己想调动的感觉比较大。

冯远征：但后来舒服了吗？

学生：对，后来舒服了。

冯远征：佳钰还有吗？

学生：感觉陈白露不是这么讲理的人，因为她一直把方达生当成一个孩子，觉得他不懂城里人的这些。

冯远征：还有呢？其实我觉得两个人的节奏还行，但是有一个问题，她的台词有点快，包括有一些判断，其实有时候你已经接受了，但是你觉得太可笑了，有的时候我们会有这种心理，当一个人对这个城市不了解的时候，他来到这个地方，他提一些问题，会觉得很正常的事，怎么在你们那就变成新鲜事，就变成一个很奇怪的事了。之后就说那我们再见了。

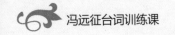

哎，再见了，那么我们永别了。之后要走了，达生你干吗去，我逗你玩呢。你以为什么都是真的？你说走就走，你留下来陪我玩几天，我记得应该有车票，应该撕了，烂了吧？

学生：我不知道。

冯远征：那我们永别了，永别了，然后你的车票，你给撕了，竹均你要跟我走吗？难道我撕了你的车票就是要跟你走吗？我是让你留下来，陪我玩几天，看看城里的生活。我发的剧本你们看一下，说台词的时候我一直强调剧本里都有，剧本会告诉你前因后果。方达生跟陈白露的关系特别有意思，一个昔日的恋人来城市里找她，因为他在农村当教师，他听说了陈白露在那边有些不好的事情，所以他觉得不行，要拯救她，带着一个很宏大的心来了，来了以后发现傻了，发现不是那么回事。他经历了这些，包括小东西丢了，包括到妓院寻找以及他被侮辱了。当他再回到陈白露身边的时候，他已经觉得我不用拯救你一个人，我拯救世界就够了。现在看是挺傻的，但是那时候就是这样的心态，我只要拯救了世界我就把你拯救了。所以这个戏挺有深刻的意义的。我们再去解读他的某一段台词的时候，我们要清楚人物的变化。因为陈白露是一个交际花，她见识太多了。当这么一个昔日恋人出现在你的面前的时候，他已经读不懂你了。但是你很愿意跟他在一起，因为他很单纯，在你现在周围的朋友当中，没有这样的人，没有像孩子那样的人。所以有一段戏，你应该像逗小孩似的。我觉得其实你们俩已经有点意思了，但是缺少的就是更丰富的情感，还有就是你们台词的传递的愿望和方向。

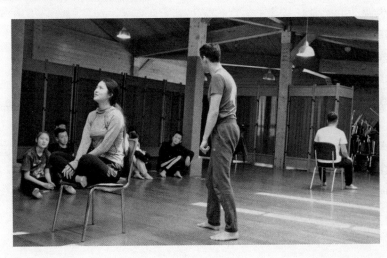

拿两把椅子，你坐那边，然后你们都背过身。从头开始对一下。要感受对方的眼神和表情，你要做给他看。

A：24 小时，您可吓死我了，可如若是到了您给我的期限，我的答复是不满意的，您是否还要下动员令，逼着我嫁给你？

B：那……

A：那怎么样？

B：那我也许会自杀。

A：你怎么也学会这一套了。

B：不，我不会自杀，我才不会因为一个女人自杀，我会走，我会走得远远的。

A：这才像一个大人说的话，那你不用再等 24 小时了。

B：什么？现在？不不不，你先等一等，我心有点乱，你先不要说话，让我把心稳一稳。

A：那我给你倒杯茶，你定定心？

B：不，用不着。

A：抽一支烟？

B：我告诉过你三遍，我不会抽烟。得了，过去了，你说吧。

A：你心稳了？那么你现在就可以走了。

B：什么？

A：在任何情况之下，我是不会嫁给你的。

B：为什么？

A：没有为什么，这些东西说不出个什么道理来的，难道你不明白？

B：可是你对我没有一点感情吗？

A：也可以这么说吧。

B：你干什么？

A：我要按电铃。

B：做什么？

A：你不是要自杀吗？我好叫证人。

B：你刚才说的都是真心话，没有一点意气作用？

A：你看我还像一个有意气的人吗？

B：竹均。

A：你干什么？

B：我们再见了。

A：嗯，再见了，那么我们是永别了。

B：嗯，永别了。

A：你干什么？

B：我要走啊。

A：傻孩子，你知不知道害羞、眼泪是我们女人的事，好了，我给你擦擦。达生，你先坐下，你看你，让我跟你说一句真心话，你想走，难道你就真的能走吗？

B：怎么？竹均，你又答应我了吗？

A：不不，我不是这个意思，我是被卖到这个地方了。

B：那你为什么不让我走？

A：这个世界上有很多多情的人，我不嫁给你就应该恨你吗？你简直是瞧不起我，你还要我立刻跟你走，你还要我 24 小时之内给你答复，就算一个女子顺从得像一只羊，也不可能可怜到这步田地。

B：我一向是这个样子，你知道我不会表示爱，你叫我跪着说些好听的，我是不会的。

A：是啊，那么你陪着我多待两天，你就会了，怎么样？考虑得怎么样了？

冯远征：停，你们俩说说感觉。

学生：我觉得比以前好了，能感觉到他是一个傻孩子，真的是一个傻孩子。我们俩根本不是一个等级的，我比他聪明。

冯远征：还有吗？愿望比原来强烈了，起码愿望有了。其实我们有的时候，我们在准备一些台词的时候，我们千万别先读它，我们千万别先读出来，我们就去看，我们在读小说，我们在读剧本的时候，我们在默读的时候，我们能分清楚男女，我们也能分清楚他的态度，为什么？

学生：脑子里想的东西。

冯远征：还有我们在现实生活中，每句话的重音是不用考虑的，出来就对了。我们看小说、看剧本的时候，我们在用心的时候，所有的重音也是对的，所以用心读很重要。但是为什么一张嘴就不对了呢？因为我们过于刻意强调我这句话是什么意思，我们有愿望。所以在你们这个阶段，读剧本、读小说或者准备一段台词的时候，要先找到说话的愿望，而不是说话的意思。其实愿望就是意思，但是当我们过分强调意思的时候，就会忘

掉我们的愿望，就会只强调那个重音。其实愿望是什么？愿望是身心合一的，最后通过语言表达出来。所以当我们愿望强烈的时候，你的身体会带着能量，听明白了吗？是这种感觉。如果我说听明白了吗？我只是在说一个意思，但是我没有表达我的愿望。所以表演不光是需要台词，不光是需要表情，还有我们的身体，还有我们的语言，所以声台形表四项基本功一定是要都具备的。说如果我们生活中没有那么好的形体动作的话，我们在表达愿望的时候也可以用身体去表达，千万要记住这些。你们俩休息一会儿，还有哪对？是什么？这边一个那边一个，远一点。

学生：《奥赛罗》。

对白 《奥赛罗》 奥赛罗 苔斯狄蒙娜 李汶樯 孙萌

A：谁？奥赛罗吗？

B：是我。

A：你要睡了吗？

B：你今晚有祈祷过吗？苔丝狄梦娜。

A：祈祷过了。

B：要是你想到在你一生之中还有什么不曾被上帝所宽恕，赶快请求他的恩赦吧。

A：您说这话是什么意思？

B：祈祷吧，干脆点，我就在一旁看着你，我不愿伤害你没有准备的灵魂。不！上天禁止这种行为，我不愿伤害你的灵魂。

A：你是在说杀人的话吗？

B：是的。

A：愿上天垂怜我。

B：阿门，但愿如此。

A：希望您不至于把我给杀死，既然您这样说了。可是我怕了，您的眼珠每次这样滚转的时候，您总是要杀人的，虽然我不知道我为什么要害怕，因为我不知道我有什么罪，可是我害怕。

B：好好想想你的罪恶。

A：除非我对您的爱是罪恶，否则我不知道我有什么罪恶。

B：好啊，你必须因此而死。

A：我现在不能死。

B：你必须死。

冯远征：忘词了，大家说说。

学生：汶樯感觉有点吃字。

冯远征：而且汶樯口腔没有打开，他上颚和下颚永远咬在一起说，没放松。还有什么？

学生：感觉没听懂他们在说什么。

冯远征：还有什么？

学生：觉得汶樯太过松弛，不够激情。

学生：他俩没搭上。

冯远征：还有吗？没觉得有什么问题是吗？

学生：听着很困。

冯远征：没有搭上，没有交流上。

学生：让人没有听下去的欲望。

冯远征：再拿两把椅子来，把椅子摆成一排，你俩说台词的时候就这样，你说台词的时候，如果她往这边走你往那边走，你俩不许接触，不许跑，但是要逮住对方。大家接着说下去。

B：你必须死！赶快坦白交代你的罪恶吧。

A：除非我对您的爱是罪恶，我没有任何罪恶。

B：你有，苍天在上，我亲眼看见你的手帕在卡西欧的手上。你这个欺骗神明的妇人，你使我的心变得坚硬。

A：我没有给过他什么东西，我从没给过他什么东西。

B：你给了，你给了，我亲眼看到的，那手帕就在他手上。

A：不。

B：不，好啊，但是他已经承认了。

A：承认什么？

B：承认他跟你发生关系了。

A：非法的关系吗？

B：不然呢？

A：他不会这么说的。

B：他已经闭嘴了，正直的伊阿古已经把他解决了，解决了！

A：我的恐惧叫我明白过来了，他死了吗？

B：他死了，如果他每一根头发都有生命，我复仇的火也会把它们一起吞没。

A：他是无辜的，因为他的罪恶，我的一生就此葬送了。

B：不要脸的妇人！

A：我没有，请你放过我，让我明天再死。

B：不要再挣扎了，你的死已经在眼前了。

A：再给我半刻钟的时间吧。

B：我已经决定了，我已经决定了就不会再迟疑。

A：再给我做最后一次祷告吧。

B：太迟了，太迟了，太迟了！

冯远征：好，感觉怎么样？

学生：太棒了。

学生：看着就爽。

学生：有想看下去的欲望了。

学生：其实我觉得不用把国外的段子一字不差按照顺序说出来。他的话翻译成中文比较别扭——"他听信别人的话以为我和其他男人在一起"。

学生：后面的词基本上大概意思懂了，可能这句在这儿，下句在那儿，我们的词混杂着，但是想到这儿就说出来了。

冯远征：他们交流上了，对吗？尽管词是错的，但是完全交流上了。为什么？

学生：有愿望，他想说了。

学生：他们拉我的时候，我真的好想杀她。

学生：因为他们，感觉自己内心有冲动了。

冯远征：她想冲上去解释这件事情是吗。

学生：老师，凳子是干吗的？

冯远征：隔绝，因为中间不隔的话会穿过去，其实我开始是不想让他们有这么大的力量做这件事，但是我发现他们太理智了，他们缺乏这种爆发的东西，所以我开始拽着萌萌跑，让他开始追，我觉得他的欲望不够，实在不行了，我才去拽他，但我抓不住。还有吗？记住这种愿望好吗？下一对，你俩表演什么？

学生：《原野》。

对白 《原野》 仇虎 焦大星　　梁国栋　方洋飞

A：虎子，你先坐下，虎子，刚才你那么看我做什么？

B：我没有。

A：那么你看她做什么？

B：我看她？你说弟妹？怎么？

A：我的头里面乱哄哄的。虎子，刚才我走了，我妈就没找你谈谈？

B：谈谈？谈你，谈我，谈金子。

A：金子，她说什么？她告诉你什么？

B：什么事？

A：金子，金子她。那么她没告诉你，今天金子在她屋子，在她屋里。哎呀！虎子！你说她怎么能对我这样，做出这样的事情来，你说我怎么办，我怎么办？

B：什么？你说什么？

A：没有什么，没有什么，我喝多了。

B：大星，喝酒挡不了事情。

A：我知道，可是你不明白，我刚才一看见她，我心里就难过得发冷，就仿佛死就在我头上似的。

B：为什么？

A：也说不上为什么，你刚才看见金子看我的那个神气吗？

B：我没有。

A：她看我有厌气，我知道。

B：为什么？

A：我娶了她三天，她突然就跟我冷了，我就觉出怎么回事，但是我不敢说。我总是对她好，我给她弄这个买那个，为她我受了许多苦。今天她，她居然当着我的面跟我说她外面另外有一个人，这太难了，太难了。

B：大星，该出手就出手，男子要有种。

A：没有种？你看我是谁？

B：你是谁？

A：阎王的儿子。

B：那你预备怎么样？

A：我要把那个人抓起来。

B：抓出来怎么样？

A: 我要杀了他。

B: 大星，放下酒杯。

A: 干什么？

B: 你看看我，你看看我是谁？

A: 你是谁？

B: 嗯。

A: 你是我的好朋友，虎子，你要帮我？你要帮我抓他对不？你怕我下不了手，还是以前的窝囊废，还是一个连蚂蚁都不敢踩的受气包。这次我要让金子看看我不是，我不是！我要一刀，你看，我要让金子瞧瞧阎王的种。

B: 可是，大星你没有明白。

A: 我明白，我明白，虎子，我俩是这么好的朋友，你是个血性汉子，我知道，你吃了官司，瘸了腿，哼都不哼，你现在自己的事都还没完，又想把人家的事当作自己的管。

B: 我，大星。

A: 你吃了官司，我爸爸只让我看了你两次，再去看你，你就解走了，也找不着你，今天见了你，你还是我的热诚哥们。虎子，就许你待你老弟好，就不许你老弟有点心了。虎子，这是我一件丢人的事，我不愿意别人替我了。不过我找到他，万一我对付不了他，我不成了，虎子，等我死后，你得替我……

B: 可是……

A: 那你不用说，我知道，万一我有个长短，虎子。

B: 可是你应该认认他是谁，你为什么不去问问金子？

A: 金子护着他，不肯说。不过，一会儿我还得去问问金子，她不说，白傻子会告诉我的。

B: 什么？你找白傻子？

A: 我托人找了他，他，他就来，待会他会同我一起去找，傻子认识他。

B: 他什么时候来？

A: 就来。

B: 来了呢？

A: 就走。

B：事情用不着你想的那么费事，你没有明白。

A：那么你明白？

B：嗯。

A：你说说。

B：你先把这个要人脑袋的东西收起来，它这么搁着我看着胆战，说不出话。

A：笑话。

B：笑话？那就当个笑话讲了，可这个笑话你不一定笑得出来，这个笑话，大星，咱俩得先喝一盅热烧酒，喝了这酒，咱俩的交情，大星。

A：怎么？

B：好，就像这酒似的，该变成什么就变成什么吧。大星，干。

A：干。

B：大星，从前有一对好兄弟，打小就在一处，就仿佛你我似的。

A：也是一兄一弟。

B：嗯，一兄一弟，两个人都是好汉子，可偏偏小兄弟的父亲是个恶霸，仗势欺人，压迫老百姓，他看中老大哥的父亲有一块好田地，就串通土匪，把老大哥的父亲架走，活埋，抢占了那一片好土地。

A：你说的是谁？

B：你先听着，后来小兄弟的父亲生怕死人的后代有强人，就暗暗串通地方的官长，诬赖死人的儿子是土匪，抓到狱里，死人的女儿也被变卖到外县，流落为娼。

A：那、那个朋友小兄弟呢？

B：他不知道，他是个傻子。他父母瞒哄着，他满不知情。那老大哥自然也就不肯找他。

A：你说的这跟我们有什么关系？

B：你先慢慢听。

A：后来那老大哥不顾性命危险逃了回来，还瘸了一条腿，就跟我的腿一样。

A：那他怎么跑得回来？

B：两代人的冤仇结在心里，劈天，天也得开，他要毁了他仇人一家子。

A：不要朋友了？

B：朋友？世界上什么东西叫朋友？接二连三遭遇到这样的事情，在

狱中生活了快十年，快十年的地狱呀！他早什么心思都死了，他现在心里只有一个字——恨。他回到那个老地方，他看到从前下了定的姑娘也嫁给了仇人的儿子。

A：就那个小兄弟？

B：嗯。

A：你这个笑话说得越来越不像真的了。

B：谁说不是真的。

A：那、那个小兄弟怎么能要她？

B：他不知道。

A：他又不知道？

B：是啊，我也奇怪呀，可他妈看他是个奶孩子，他爸当他是个姑娘，连他媳妇儿也不肯把这事告诉他，因为他媳妇儿从第一天嫁给他开始，就嫌弃他，看不上他。

A：什么，她也嫌他。

B：你听，那回来的人看见那小媳妇儿的第一天，第一天！就跟她，就跟她睡了。

A：就那个朋友？

B：朋友？早没有朋友了！朋友就是仇人，他的心里只有恨，他专等那小兄弟回来等了十天，他想着一刀。那小兄弟回来了，两个人见了面，可那小兄弟，那小兄弟是个糊涂虫，他朋友把他媳妇儿都睡了，他还在那跟他谈朋友，论交情，他还说！

A：你？

B：大星，我仿佛就是那个老大哥，你仿佛就是那个小兄弟。

冯远征：很好，国栋昨天开窍了。大家觉得呢？

学生：挺好的，挺舒服的。国栋越到后面越好。

冯远征：还有要说的吗？

学生：我觉得挺好的。

学生：我想跟浩然再来一次，光他好不行。

冯远征：你真想练习吗？我想个招，你围着柱子跑着说。

（学生按照冯老师的提示将台词重新表达了一遍。）

冯远征：什么感觉？

学生：我觉得他经历了一些什么事情。

学生：感觉不是很大。

冯远征：白跑了。

学生：有感觉，我跑的时候有感觉。

冯远征：坐下来没感觉了？

学生：坐下来也有感觉，说不上来。

冯远征：你觉得跑得还不够是吗？坐早了。我觉得还不错，进入状态了，而且状态一遍比一遍好，两个人都在交流，都在表达愿望，非常好，开窍了。你俩不是还要演一下吗？

对白 《家》 鸣凤 觉慧 张雅钦 王川

A：我活着，我活着，我在活着！鸣凤！

B：我在这儿呢！

A：好长的时间，你不知道我多想念你。

B：您还要去钓鱼么？

A：不，不，先不，我要在月亮下好好地看看你。

B：三少爷！

A：鸣凤，你想明白了？

B：嗯。

A：那么你……

B：（摇头）

A：怎么？

B：不，我还是不，您知道我多，多爱你的，可是……

A：鸣凤，你别想那么多，我们中间并没有什么障碍的。

B：有的，在上面的人是看不见的。您为什么非要想着将来您娶不娶，我嫁不嫁这些事呢？能像现在这样多待一天就待一天多好。

A：鸣凤，我不愿意这样待着这样瞒着，不行，我要叫，我要喊，我要告诉人。

B：不行不行，三少爷，您千万别喊，您千万别喊。您一喊，就把我给毁了，把我这场梦给毁了。

A：这不是梦。

B：这是梦啊，三少爷，三少爷我求您，求您，我求求您了，您一喊，梦醒了，人走了，就剩下鸣凤一个人，孤孤单单的，您再让我怎么过呀？

A：鸣凤，我不会走，我永远不会走，陪着你，我会永远陪着你的。

B：三少爷，这不是梦话吗？可是三少爷，我真爱听，您想，我肯醒吗？肯这样令它醒吗？我真愿意月亮老这样好，风老这样吹，我就听呀，听呀，听您这样说下去。

A：鸣凤，我明白你，在黑屋子里住久了的，会忘记了天地有多大，多亮，多自由！

B：我怎么不想，怎么不想，我难道尝不出来苦是苦，甜是甜吗？我多想一个自由的地方呀。

A：那你就该闯一下。

B：您让我这样去闯？要是您不是您，我不是我，我们就是一块儿长大的朋友，兄妹，那该多好啊！

A：那也许不相识呢，不认识呢。

B：就是说呀，常在一起，反倒会不认识了。都是主人就不稀奇了，都是奴婢就不稀奇了，就因为是您是您，我是我，我们……

A：鸣凤，我跟你说过多少次。你为什么还是"您"哪"您"的称呼我呢？你不觉得……

B：我叫惯了少爷，我就是习惯这样称呼您了，我就是一个人在屋里，低低地叫您、喊您，跟您说话的时候，也还是这样称呼呢。

A：你一个人在屋里说话？

B：没有人跟我谈您啊！

A：你都说些什么？

B：见着了，又说不出来了。我真是有好些好些话，我一个人在房间有好多好多话，感觉有说不完的话，说着说着，就觉得您对我笑了，说着说着我觉得我又对您哭了，我就这么说呀，说呀，一个人说到半夜……

A：鸣凤，你就这样地爱！可是这样太苦了你，都是我，都是我你才这样苦的，不，不，鸣凤我还是要告诉人，我跟太太讲，我要，我要娶你！

B：不，不，您千万别去说呀，您不要觉得您害了我，您苦了我，您欺负我，一样都不是。三少爷，是我心甘情愿的，三少爷，您不要告诉任何人。不管将来悲惨不悲惨，苦痛不苦痛，我都愿意，我都愿意。我在公馆这几年，我已经学会忍耐了。

A：可是一个人不该这样认命的。

B：我不是认命，譬如说太太要我嫁人，那我就要挣了。命叫我这样我干，叫我那样我就不干了。我知道我们的身分离得多远，我情愿老远老

远地守着您，望着您，一生一世不再多想。您别难过，您放心吧，我决定了就决定了，不，就不定了，只要您好，我都愿意。

A：也许吧，也许我想得太早了，不过早晚我要对太太讲，我要……

B：您为什么老想着那做不到的事情呢？现在不已经很快活么，为什么为着想将来，您就要把眼前这些快乐给毁了呢？三少爷，您不是说今天晚上要给我讲一段月亮的词么？走吧，您给我讲吧，我们进屋读书去。

冯远征：有什么问题？

学生：我感觉王川应该先跑10圈。

学生：都不走心了，太外在了。

学生：感觉虽然离得近了，但是有一堵墙。

学生：他俩各说各的，又先设定了一个情景，然后一直在里头。

学生：我觉得他们的情绪可能是自己脑子里想象出来的，不是自内心散发出来的。

冯远征：咱们要学会大声说话，特别在排练厅。

学生：我觉得有点不够，就要摸到那个点了，但是又放手了。

学生：王川说不要就是不要，词在那里，他的人却不在那里。

学生：表现的时候特别喜欢控制。

学生：我觉得王川有点问题——做作。我在这边看的时候，她（雅钦）的眼睛很有光，她有一直在注意王川，他们两个有互相的感受，在交流。

学生：我觉得雅钦跟我有点像，我们很容易活在自己的世界说一段台词，虽然很像在关注对方，但是其实并没有在交流。

冯远征：你们站在两个对角，然后你俩一定要看着对方的眼睛，然后他走一步你走一步，不能接触，必须绕大圈，试一下，但是一定要让对方听见台词。

（学生们按照冯老师的提示又将这段台词过了一遍。大家都进入了状态，情感丰富饱满。）

冯远征：说说感觉。

学生：前面根本没有想任何设计，我根本没有想到有时候会有这种变化，但它自然地出来了。

学生：感觉王川还是有一点理智了。

学生：我问一个问题，你那么绝望，怎么哭不出来呢？

学生：伤心一定要有眼泪吗？

学生：没有眼泪不叫哭。

学生：每个人的悲伤不同。

学生：可能有时候情绪上来了，词听不清。

冯远征：而且小声的时候没有传送感，他俩其实在某一瞬间会产生一些交流，而且是很真的感觉，就会让你觉得这两个人很有意思，但是瞬间他们又抽离了。其实愿望，比如说我觉得有几次应该是王川上去抱住她的，但是没有。

学生：没敢上手吧。

冯远征：有压力，但是在某一瞬间，还是有一点点光彩，还不错，但是其实还是应该把包袱放下，真正投入。为什么我让她躲你，让你去找她？因为你们是两个不同阶层的人，你们认为你们两个是没有任何问题的，但其实你们俩是有问题的，你俩不可能在一条路上，你俩只能保持相对的距离去生活。这个东西我其实是希望你们能够再感受的，不过现在已经很不容易了。下一组，四凤。

对白 《雷雨》 四凤 周萍 杨上又 沈浩然

A：凤儿。

B：不，不，看看，有人。

A：没有，你坐下。

B：老爷呢？

A：他在大客厅会客呢。

B：总是这样偷偷摸摸的。

A：哦。

B：你连叫我都不敢叫。

A：所以我要离开这儿。

B：太太也是怪可怜的，为什么老爷每次回来，头一次见太太就发那么大脾气。

A：父亲就是这样，他的话向来不能改，他的意见就是法律。

B：我，我怕得很。

A：你怕什么？

B：我怕老爷会知道，我怕有一天，你说过，你会把我们的事告诉老爷的。

A：可怕的事不在这儿。

B：还有什么？

A：你没听见什么话？

B：没有，什么？

A：关于我，你没听见什么？

B：没有。

A：从来没听见什么？

B：没有，还有什么？

A：那没什么，没什么。

B：我信你，我相信你永远不会骗我，这就够了。我听你说，你明天就要到矿上去。

A：我昨天晚上已经跟你说过了。

B：你为什么不带我去？

A：因为，因为我不想带你去。

B：这边的事我早晚是要走的，太太说不定今天就要辞掉我。

A：辞掉你？为什么？

B：你不要问。

A：不，我要知道。

B：自然是因为我做错了事情。不过，太太大概没有这个意思，也许是我瞎猜，萍，你带我走。

A：不。

B：萍，我好好侍候你，你要这么一个人，我帮你缝衣服、烧饭、做

菜，我都做得好，只要能跟你在一块。

A：我还要带一个女人跟着我、侍候我，叫我享福，难道这些年在家里，这种生活我还不够吗？

B：萍，我知道你一个人在外头是不成的。

A：凤，你现在看不出来，我怎么能带你出去，你这不是孩子话吗？

B：萍，你带我走，我不连累你，要是外头有人因为我说你的坏话，那我立刻就走，我不连累你，你不要怕。

A：凤，你以为我这么自私自利吗？你不应该这么想我，我怕什么？这些年我做出这许多的，我心都死了，我恨极了我自己。现在我的心刚刚有点生气了，我能够放开胆子喜欢一个女人，我反而怕人家骂我？让大家说去吧，周家大少爷喜欢他家里面的女下人，怕什么？我喜欢。

B：萍，你不要离开，无论你做了什么，我都不会怨你的。

A：你现在在想什么？

B：我想你走了以后，我怎么样。

A：你等着我。

B：可是你忘了一个人。

A：谁？

B：他总是不放过我。

A：他呀，他又怎么样？

B：他又把半个月前的话跟我提了。

A：他说他要你？

B：不，他问我肯嫁他不肯。

A：你呢？

B：我一开始没说什么，后来他逼迫我，我只好说了实话。

A：实话？

B：我没有说旁的，我只提了我已经许了人家。

A：他没有问旁的？

B：没有，他倒是说他要供我上学。

A：上学？他真呆气！可是，谁知道你听了他的话，也许很喜欢的。

B：你知道我不喜欢，我只愿老陪着你。

A：可是我已经快三十了，你才十八，我不比他将来有多大希望，而且以前我做过许多见不得人的事。

B：萍，你不要同我瞎扯，我现在很难过。你必须赶快想出法子，他还是个孩子，老是这样装着腔，我实在不喜欢。你又不许我跟他说明白。

A：我没有叫你不跟他说。

B：可是你每次见我跟他在一块儿，你的神气，偏偏——

A：我的神气那自然是不快活的。我喜欢的女人时常和别人在一块儿。就算是我的弟弟，我也不情愿。

B：你看你又扯到别处。萍，你不要扯，你现在到底对我怎么样？你要跟我说明白。

A：我对你怎么样？要我说出来，你让我怎么说呢？

B：萍，你不要这样待我，你明知道我现在什么都是你的，你还这样欺负人。

A：哦，天呐。

B：萍，我爸爸只会跟人要钱，我哥哥嫌弃我，说我没有志气，我妈要是知道了这件事她一定恨我。萍，没有你就没有我，我爸爸、哥哥、母亲他们也许都会不理我。你不能够的，你不能够的。

A：不，四凤，别这样，你让我想一想。

B：我的妈最疼我，我的妈不让我在公馆里做事，如果她知道我说了谎话，并且、并且同你，到时候你又不是真心的，那我就伤了我妈的心了。还有……

A：不，凤，你不该这样疑心我。我告诉你，今天晚上我预备到你那里去。

B：我妈今天回来。

A：那么我们在外面会一会？

B：不成，我妈一定会跟我谈话的。

A：可是明天早晨我就要走了。

B：你真不预备带我去？

A：孩子，那怎么成！

B：好吧，那你让我想一想。

A：我准备先一个人离开，然后再想法子，跟父亲说明白，把你接出来。

B：嗯，那今天晚上你只好到我家里来，我想那两间房子爸爸妈妈一定在外房睡，哥哥晚上总是不在家睡觉，我的房子在半夜里一定是空的。

A：那好，我先去那还是先吹哨，你听得清楚吗？

B：嗯，如果我让你来，我的窗户上一定有一个红灯，如果没有灯，那你可千万不要来。

A：不要来？

B：那我就是改了主意，家里一定有许多人。

A：好，就这样，十一点钟。

冯远征：好，说。

学生：之前练多了，疲了。

学生：就像两个高智能机器人。

学生：浩然有点紧张了。

学生：我感觉他越到后面越紧张。

学生：我觉得浩然前面还好一点。

学生：他有几句台词特别好，但是只限于讲台词的时候。

学生：对，他不讲台词就死掉了。这四凤有点不像四凤。

冯远征：来，一边一个，四凤你追着他说话，但是先不要太快，然后你就躲他，可以随时调配的，但是你是被动的，他是主动的，他追你，不能这么追，必须这么绕着追，不一定非得追上，但是一定是有这种愿望的。

（学生们按照冯老师的提示又将这段台词表现了一遍。）

冯远征：来说说。

学生：浩然很棒。

学生：浩然跑的时候感觉他好很多，但是最后抱得太假了。

学生：没好意思抱。

冯远征：他有女朋友吗？

学生：没有。

学生：他谈过，他大学之前谈过，贼不好意思，他特别不好意思。

学生：我们俩生活中都属于比较害羞的。

学生：我感觉前半部分的词太熟了，也不能说是疲，就是说得有点快了。

学生：因为我们俩练得有点多，一直在快的境界。

冯远征：为什么快？

学生：时间少，我每天回来得很晚，跟他只能对半个小时，所以很快的，只图把词顺一遍，背多了就这样了。

冯远征：刚才动的过程中感觉怎么样？

学生：我说给他洗衣做饭的时候我有点感觉。

学生：跑动的过程，我感觉我面对的就是她一个人，周围像那种模糊了似的，就跟她一个人说。

冯远征：其他人还有什么？

学生：感觉他们两个在互相追的时候，特别是她去追他的时候，她要向他示爱的时候，感觉很真实；但是两个人最后停了之后，心里的机器就停了，两个人又重新回到了那种僵硬的模式。

冯远征：还有什么？

学生：我觉得他俩就是很客气，感觉客客气气的。

学生：太有礼貌了。

冯远征：然后呢？

学生：老师我想问一个问题：一段戏里面，都这么平可以吗？都在一个情绪里面可以吗？这样是对还是不对，还是没有对错？戏里面都是一个情绪。

冯远征：哪个情绪？

学生：都是一种情绪。

冯远征：你说谁？

学生：他俩感觉都在一个调里面，没有什么起伏，听着听着就没了，这个戏不会让我感觉有什么感情，就感觉她一直在求他。

冯远征：别人有一个情绪的感觉吗？

学生：没有，我觉得还是没有特别抓稳内心共鸣的东西。

冯远征：还有什么？没有了？咱们不能说一天把所有的问题都解决，每个人都有一个开路的过程，不是说大家都能齐头并进的，今天他，可能明天他，后天他，但是我觉得起码大家都在动作中去寻找愿望了，这是非常好的。再来一遍《哈姆雷特》，到中间来。

独白　《哈姆雷特》　哈姆雷特　　王川

学生：生存还是毁灭，这是一个值得考虑的问题；默然忍受命运的暴虐的毒箭，或是挺身反抗人世的无涯的苦难，通过斗争把它们扫清。这两种行为，哪一种更高贵？死了；睡着了；什么都完了；要是在这一种睡眠之中，我们心头的创痛，以及其他无数血肉之躯所不能避免的打击，都可以从此消失，那正是我们求之不得的结局。死了；睡着了；睡着了也许还

会做梦；嗯，阻碍就在这儿。

冯远征：就前半部分大家说，有什么问题？

学生：我觉得他是一个失败者，他没有做抉择的那种心态，他负能量太多了。

冯远征：锐气少了是吗？

学生：对。

冯远征：还有什么？

学生：听得见但听不懂。

学生：愿望。

冯远征：所有人围一圈，大圈。我们现在是这样，他在这儿，然后让他转，转完了以后然后他就走，你就走你的，他走到那边就推他，然后你什么时候想说你再说。转。

学生：生存还是毁灭，这是一个值得考虑的问题；默然忍受命运的暴虐的毒箭，或是挺身反抗人世的无涯的苦难，通过斗争把它们扫清。这两种行为，哪一种更高贵？死了；睡着了；什么都完了；要是在这一种睡眠之中，我们心头的创痛，以及其他无数血肉之躯所不能避免的打击，都可以从此消失，那正是我们求之不得的结局。死了；睡着了；睡着了也许还会做梦；阻碍就在这儿。当我们摆脱了这一具朽腐的皮囊以后，在那死一样的睡眠里，我们究竟将要做些什么梦，那不能不使我们踌躇顾虑。人们甘心久困于患难之中，谁愿意忍受人世的鞭挞和讥嘲、压迫者的凌辱、傲慢者的冷眼、被轻蔑的爱情的惨痛、法律的迁延、官吏的横暴和费尽辛勤所换来的小人的鄙视。

冯远征：觉得怎么样？后面大家停下来以后起码愿望是有了，过去你可能是在说一种态度，没有说愿望，态度会有一点点让人觉得缺少那种思考的东西。推推推，你忽然觉得，不行，我必须说了。在推的过程中，其实是一种被压迫的过程，在他说生存还是毁灭的时候才真的再去做决定。你自己觉得呢？

学生：觉得好一点了，我能感受到那种决定，好像在思考，这样不行，那样也不行，最后不知道怎么弄了，生存还是毁灭。

冯远征：但是有一个问题，你的台词还是要出来，有时候我们的愿望要带动台词出来，所以声音要出来，谁还有愿意说的？

今天是第三天，先说说三天来咱们大家的感受吧。

学生：第一天我看了，我跟露露也讲过。我实话实说，我跟露露说过四个字，"人格魅力"，我说我感觉冯老师特别有人格魅力。跟您说实话，我有时候比较懒惰，上课的时候容易散，我要是不动起来，坐一会儿就困了。但是跟您上了两天课我真正动起来了，感觉自己懈不下来，也没有理由让自己懈怠。我还问她，你见过我什么时候这么爱学习吗，她说没有。我感到有说不出来的活力感，特别充实，有点恋恋不舍的感觉，我现在有点想藏起来，不去俄罗斯了。我不知道怎么表达，感觉挺充实，挺敬佩您的，我感觉您大我们这么多岁，跟我们在一起还能这样去全身心投入工作，我挺佩服您的。

冯远征：说自己的收获，别夸我。

学生：我的收获是，从基本功上来讲，我找到了您说的底气发声的感觉，看他们对白，以及您训练我的独白，我认识到了说台词的时候需要有一个方向，也知道了应该从哪儿入手，主要找什么。

学生：我觉得我不是一个会为了专业课爬起来的人，但是上老师的课不一样，我先让自己准备好，再让老师调。上老师的表演课的时候，我感觉老师并不会因为我们真的没有学会表演而嫌弃我们，我感觉我们的问题得到了解决，我也会在私底下排练，让老师帮我们挑毛病，让我们变得更好，因为基本功真的很重要。还有，上老师的课会莫名其妙一直感动，觉得遇到冯老师好幸运。

学生：老脸一红。

学生：平时上课的时候，我们听了老师的感受，做了练习，但是真的在演的时候，却不知道怎么用，学了很多东西都不会用。直到冯老师这几天教我们练台词，才开始接触表演的东西，才知道表演究竟是怎么一回事，才感觉自己真的在学习东西。我不知道为什么会有这种感觉——肩膀的力量在这边才会真正去使用，以前不知道怎么感受，老师调了以后就会感受了。

学生：我觉得我们平时上课的时候，进步是比较慢的。

学生：感觉这几天突飞猛进了。

学生：觉得比之前上课的时候确实有进步，但是确实比平时上课累，但是我认为这是应该的，应该付出这些体力才能获得这些知识。

学生：我觉得最大的收获就是我知道了好几处自己的问题，然后在课堂上会去调、学。就像前面一些基本功练习，腹部发声那些，之前我知道

有（这个发声方法），但我不知道自己具体有什么问题。

学生：我也是，我也感觉到我自己存在很多的问题，以前老师也说过，也教了一些解决这些问题的办法，以前不在意，也不会在乎这些，也没有摸清楚这种能真正解决我这种问题的途径。但是这三天我感觉我们真正掌握了，您教的一些方法真正用到我身上的时候，能让我立刻有感觉。还有您教我们那些台词处理的方法，我以后也会用，这些就是我这三天最大的感受。

学生：通过这三天的练习，听老师您教给我们方法，说您的经历之后，我最大的感受是当演员太难了。您这两天一直在说"方向"，以前我觉得我是有"方向"的，但这三天让我重视了自己。以前想到演员就觉得话剧演员真了不起，有个大体方向，却不知道怎么做。而这三天一直做发声练习，说实话，我觉得真的很枯燥，每天都得"啊"，但是我产生了一个新的看法，以前"八百标兵"越说越无聊，但是现在我开始喜欢这种无聊了，我想一遍遍去探索，我想知道我下一步的声音有没有改变，我可能换了一个看法。还有我这两天一直在思考一句话，"感觉是不可复制的"，就是不要去重复想自己的设计，重复上一遍的感受，或回想你哪一遍特别棒的点。最后我觉得我还是差太多了，还得先从基本功扎扎实实地开始练。

冯远征：她刚才说了感觉是不可复制的。我们演话剧，我前两天说，一百场话剧，你演一百场话剧就是一百场，不是一个话剧，是一个话剧但是一百场是不同的，因为每天你的感受不一样，观众给你的回馈不一样，演员之间的配合也有千差万别，可能同一部戏会有差异，包括你的心情或多或少都会带到表演当中来，每天表演状态一定是不一样的。而且随着这一百场可能演了 3 年、5 年到 10 年的过程中，人会随之成长，在成长的时候他的感觉永远跟前一遍是不一样的。跟演电影、演电视剧一样，拍了一条还会再来一条，如果你是一个聪明有想法的演员，你一定会在细微的地方给自己一些新鲜的东西，这样你才能够保持表演的新鲜感，也许这一遍可能比那一遍更好，又也许是导演希望的，所以其实表演不是一个可以简单复制的东西：因为一旦复制，你就变得机械了；一旦复制，你就会变成一个没有生命力的演员，就是一个表情包。

学生：这几天给了我一种促进的感受，就是像有人推着一样，很长时间都是围绕着一种东西来做的话，我感觉就像有一个人推着我走，让我有

进步的感觉。虽然前两天都是各种不同的发声练习，但是到了第二天就感觉比昨天气息更长一点，或者更有力一点，更加喜欢了，就没有枯燥的感觉了。还有就是虽然这些东西在以前，我都有类似的一个训练方法，但是总的来说，要不就是训练的时间不长，上一节课不是一上上一天，要不就是虽然一上午都在练这一个东西，但是思想走神走一上午，没那么专注。

学生：我觉得我挺明白浩然说的意思的，我觉得我这两天最大的收获就是有了方向性。我们一直都说想做演员，但是没有着手点，不知道到底应该着重于哪一点，从哪开始做。在台词这方面，我们有时候存在一些侥幸心理，觉得一天不出晨功，十天不出晨功或者怎么着，对以后不会有太大的影响，不会觉得日积月累是多么重要。学校老师不会逼迫我们（出早功），大家也没有足够的自觉性。但是这两天老师你教我们这些基础的东西的时候，我们真的觉得这些东西是很重要的，明白了演员的很多能力都是需要日积月累才能达到的，这让我感觉有了方向性，我知道以后到底应该怎么做了，这是我最大的收获。

学生：我补充一下，我们以前也做过相似的腹部的训练，问题在于我们自己，因为您一直带着我们练很长时间，要是我们自己平时练的话，不可能有这么多积极性，我觉得问题就在于我们自己。

学生：我觉得这三天里，那种"兴奋得想要表达，有欲望去表达"的方法在逐渐影响我们，我们之前的表达有时候太过机械，有时候太过模式化，但是如果通过正确的方法来练，就会打破我们循规蹈矩的模式，使我们更加有表达的欲望，能够更加积极地来表达自己，或者说是自己所要表达的某个人物，我觉得这种方法是很重要的。当然，练也很重要，基本功也很重要。

学生：我最大的收获是，整个这个组做下来，学习氛围特别好，进学校以来没有过这么好的学习氛围，感觉每一个人都特别有正能量，都会抽出空余时间练习自己的独白、对白，我觉得这种氛围特别好。而且以前做练习的时候，其实特别枯燥，但是这3天下来，不怎么觉得枯燥，还觉得挺好玩的，因为大家的状态很好，关注度也很高，于是自己也变得特别的投入，我觉得特别充实。我今天还跟萌萌说，我觉得我玩手机的时间少了很多，睡觉还变得特别香，跟我以前好像不一样了，以前挺爱玩手机的，太多时间和关注度都用在了不该用的地方。还有台词，我觉得不论演什么，一个演员的台词真的特别特别重要，就觉得找到腹式呼吸的方法之

后，每天都感到在进步，今天感觉气息更长了，横膈膜更有力了，对自己的一些小小的进步会很开心。总的就是觉得特别充实，这种氛围让我特别享受。

学生：我突然发现我这 3 天总感觉少了点什么，我一想，没玩游戏。

学生：老师，我不知道大家有没有这种感觉，平时吃 6 顿，上你的课我感觉我可以吃 10 顿。

冯远征：因为太累了。

学生：因为平时上课没有这么大的运动量，人只要一专注就消耗体力了。

学生：我们班真的气氛从来没那么好，我们上课都会想晚一点去教室，能拖就拖。中午吃饭的时候，大家吃完饭就睡觉了然后早上能晚起就晚起，可是现在，大家中午吃完饭，都愿意提早半小时先去排练，再给冯老师看。我自己最大的感受是，我们学表演的时候，我自己觉得很迷茫，虽然我很认真地在学，但我每次遇到问题都一直放在心里，没有得到答案。而我感觉这 3 天，我对表演越来越有兴趣了，之前学得特别痛苦，是因为我不知道怎么学好，现在感觉有方向前进了。

学生：一切尽在不言中。

学生：我感觉虽然不是每天都会有特别多的收获，但是我感到每天在这儿，大家一起练各种发声，还有那些口腔的东西，我就觉得大家都在进步，是往上走的，不会想每天都在练什么。然后就是在你以后看独白或对白的时候，虽然说你不能很准确地利用到这些方法，但是你会有一个之前老师说的方向，或者你表达的意愿，都会想记在脑海里，以后就会利用。

学生：我觉得上您的课好开心，也很放松，跟您也没有距离感。

学生：您不知道，一开始您没开始上课的时候，我们还说冯老师上课肯定很凶，第一天课上完以后我还跟浩然说，这才第一天，你再等等。

学生：老师，10 天以后，您还要常回来看看我们。

学生：其实您来上课之前，我害怕老师您会嫌弃我，我还挺焦虑的，不知道该不该来上课，在我还不知道能不能参加这个工作坊的时候我就说我想来您这儿，后来我就来试。第一天看他们上课，没有我想的那些复杂的东西，那就来吧。

学生：前两天给我的一个感觉是，我想在这 10 天过后，把这种咱们这几天上课的学习状态变成我以后的一个习惯，但是这得看 10 天后成不

成了。

学生： 养成一个习惯需要 21 天。

学生： 不成功便成仁。

冯远征： 今天是个小结，因为后面还有 7 天，我希望通过你们的感受来调整我以后的教学的方向，还有课程的方式方法。其实这 3 天是压缩饼干式的教学，这种教学应该花上一周或者 10 天，我们只用了 3 天，因为一共只有 10 天的时间，我希望能够把我更多的东西给予你们，让你们先拿到手，找到一个准确的方向，我希望我离开以后回到北京，这个东西起码能延续一段时间，给你们打一个基础。当它真的变成了一种习惯之后，你们早上晚上练功的时候，你们就知道怎么练了，甚至你们互相知道发声有什么问题，这 10 天，我是在提醒你们，告诉你们一个方向。我一直觉得学生，为什么叫学生？学习，学习什么呢？生活，还有呢？

学生： 生存。

学生： 生产

学生： 生命。

冯远征： 我们不认识的东西，生，我们学习不认识的所有的东西，所以叫学生。为什么叫先生呢？就是因为我比你们生得早，我知道的一些生的东西多一些，我了解了它，我来教给你们。其实我觉得有一些东西是你们可以掌握的，我尽量用你们的方法，无论是追逐的方法，还是控制的方法，我给你们做的这些练习，都是希望你们在未来的排练中找不到方向的时候能够用到的方法，说你来推我，给我点力量，我想想这个台词怎么说。其实这些东西是很直接地借外在的力量让你寻找内心的感受。包括我们推他，我们为什么要集中推他？就是为了给他一种感觉，让他产生一种无助的感觉，最后把台词说出来。就像我昨天推国栋似的，我第一把推他时，我感觉他眼神里有种受侮辱的感觉，我再推他他就想揍我，但是他不敢，我再推他，他有变化了，我再推他的时候，他就开始寻找了，有种一层窗户纸被捅破了的感觉，其实这就是一种进步。你们每个人都可以发生变化，只是早和晚的问题。对于我来说，我尽量在短的时间内，把你们调整到最好的状况，调整到开路的状态，但是这个开路只是一时的，国栋现在早一点开路，可能过一个月两个月他又进到一个死胡同里，那时候还是需要有人给他一个开路的过程。

像我也一样，我走一段时间，也会走到一个误区，2003 年的时候，我

曾经在上海待了 8 个月，拍了 3 部戏。当时我住的酒店首先是在万体馆一个柱子型的楼里，我那个戏完了以后不用打车，我这个戏完了以后就拉着行李打一个车去另外一个饭店。有一天我在现场坐着，突然间就觉得，不对了，感觉到我是在用各种表情包演戏，这场戏我需要哭，我就说着台词哭，那场戏我能笑，我就开始笑，但我发现我从来不动心。然后有一天我爱人给我打电话，我突然在电话中发火了，我说我是神经病，我是傻子，我在这儿干什么呢？因为我每天拍完戏回到饭店闻到饭店的味我很难受，在别人看来在上海拍 3 个戏，一个接一个多幸福。但是我突然间意识到不对了，我嚷了半个小时把电话一挂，我躺在床上特别高兴，因为我发泄了。然后我爱人就疯了，就给我的一个朋友何冰打电话说远征疯了，说怎么疯了？说跟我嚷嚷，说话前言不搭后语，是不是神经病了。我还在床上躺着特别高兴，看电视呢，结果一会儿何冰给我打电话。我说你干吗？他说你在哪？我在上海。你在上海干吗？我说拍戏呢。你最近怎么样？我说挺好的。你没什么事吧？没事啊。你拍什么戏呢？我说什么什么戏。他说上海还有谁在呢？我说我不知道，我说我在这组没有熟的，他说你真挺开心的？我说真的挺开心的。聊了一会儿他跟我说没事了，我挂了，我挺纳闷他给我打电话。然后他给我爱人打电话，说远征没疯。

那个事以后我思考了一个问题，我应该干什么？我觉得我应该放下现在。所以我在第三个戏拍完以后，毅然回北京到我们剧院演话剧。我为什么给你们讲这个？我们每一个人在每一个阶段都需要调整自己，不断地调整。我现在有一个习惯，在每一年的年末年初，我都会想想去年我干了什么，我都会想去年我哪些戏，观众说好，或者哪个电影哪个话剧观众觉得不错，我想完了以后我就觉得，这些是过去的事情，所以我可以把这些表演放下了。我如果再接新的电视剧，比如说我前两年的《老农民》播得特别好，我再接新的电视剧我一定把《老农民》放了，我不要了。为什么？因为那已经是过去式了，如果你重复这个表演的话，你就没有进步了，而你重复 1 次、2 次、3 次、4 次，4 个戏、5 个戏都一样的表演，观众还要看你吗？不会再看了。所以学会把自己放到一个场景中，放掉原来好的东西，重新开始，其实是很难的一件事。但是一旦重新开始了以后你会发现，当你找到那个点的时候，你会很兴奋，你会很开心，你会很爽。但是爽过之后呢？你如果老用这个方法去爽的话，其实你自己也不会爽。

所以我觉得作为一个演员来说，我走到今天还需要去这样做，因为我

对自己有要求。只要你对自己有要求，别人其实是能看到的，别人是能感受到的，而且别人是能够尊敬你的，因为既然你对自己有要求，那么你就一定对别人也有要求。这个要求其实不是无理的要求，而他会感觉到你对事业的认同态度。所以我可以告诉你们，当你们将来走出校门的时候，你会发现两眼开始茫然，如果你在系里红，在系里被导演发现了，去拍戏了，那是另外一回事。你们目前把学习表演这件事情和未来要从事表演这件事情当作什么？如果你当作饭碗，那就是能火赶紧火，还有一个是什么？哪个戏给钱多就去哪个。

如果你当作事业来做，那就有一种选择了。三个戏放在你面前，哪个戏对你未来有好处就选哪个，但是那个可能是三部戏里钱最少的。该怎么样去做，其实每个人内心要有一个目标，要有一个想法。"小鲜肉"好不好？风光吗？但是你看这两年"小鲜肉"还风光吗？原因是他没有把这件事情当作一个事业，因为他只是一个网红。不是说网红不好，但是网红能红多长时间？现在看我们每天的微博微信，发生再大的新闻过了一阵子之后还有人提吗？原因是什么？新闻就是这样，这种事情过去很快。但是什么样的人能长久？陈宝国能长久，陈道明能长久，李雪健能长久，为什么？

学生： 实力。

冯远征： 除了实力以外呢？他们对事业的态度，他们把工作当作事业而不是饭碗。我前两天给你们举过我们剧院吴刚的例子，他最早在北京电视台春晚演过小品，跟郭达演的。他后来放弃了小品，开始认真做演员，在我们剧院演了很多年话剧，但没有人知道吴刚这个人。我一提我们剧院的吴刚，都要解释一下，很多人会问：是叫巫刚吗？有一个演员叫巫刚，我们说不是，叫吴刚，每次都要解释一下。到了将近 10 年前播《潜伏》的时候他火了，还有一个电影《铁人》。他凭借那个戏获得了金鸡奖最佳男主角，但是没有人知道他。10 年后的今天，李达康书记火了，成了表情包了。但是大家对他的火，对他的认可是什么呢？不是因为他的表情包，是因为他的表演。

所以北京电视台的记者采访时让我说说我们班的同学吴刚，他为什么这次火了？我说他必然要火，因为他那么多年在认认真真地演戏，那么多年在认认真真地积累。我们班有 5 个同学叫北京人艺"五虎"，我说这 5个同学你不要给他机会，你给他机会，他只要抓住机会一定会火，因为他

们都是有实力的人。反过来要想，如果不火怎么办？你只要认认真真干，机会一定会落到你身上的，即使你没有那么大火，但是你在剧组中是受人尊敬的。

所以我说这些是什么意思？现在说可能还早一些，但是你们记住，10年以后咱们再坐下来谈今天的话题，你们会认为我说的有一定的道理，所以对于你们来说，如果这3天感悟到了，有收获了，对，那仅仅因为我还坐在这儿，10天以后可能我们挥泪告别，但是11天、12天、15天、30天，半年、一年之后，你们是否还能够再"八百标兵奔北坡"，还能练口腔做型吗？这是一个值得思考的问题。所以我是想告诉你们，不要把今天的这些东西作为一种说"反正你在，你也高兴，我也高兴"就可以了，而是当你真的要认真对待它的时候，当你走向社会的时候，当真正要去考院团也好，或者你走到社会上也好，人家一看这孩子上戏刚毕业的，还真不错。不要让人家说牛，不要说多好，说真不错就是对你最大的认同。因为有多少学院毕业的孩子出去以后被导演骂："会说人话吗，哪毕业的？"难听话多得很。

我们现在到横店去，横店的大特约演员有上海戏剧学院毕业的，有中央戏剧学院毕业的，有北京电影学院毕业的，他们每天拎着一个箱子，背着一个椅子，拿着剧本，拿上说词，说词叫特约，小特约一两场戏，大特约词多一点。他说拍完这个戏，就下一组，他们每天在横店蹿，原因是什么？就是这个行业竞争非常激烈，我们怎么样在这个行业当中、未来的事业当中生存，也是一个值得思考的问题。所以我们需要的是什么？基础、基本功，你的基本功比别人过硬，你站在那就是比别人强。

我们剧院也有年轻演员，前两天跟我抱怨，说老师我来剧院5年了，剧院老让我跑龙套，我说你什么意思？他说我想拿着我的简历去跑组，我不想参加下面的戏，演一个龙套或小角色了。我说你是觉得北京人艺对不起你吗？他说反正我来剧院好几年了。我说你为什么不想想你为什么得不到重视呢？他说我不知道。我说那我告诉你，杨明鑫，你们的师哥，进剧院两年，现在已经演了两个大主角了。为什么？他演了一个小剧场的男主角，前一轮演《日出》，他演方达生。为什么？他就无语了。后来我跟他说，我说其实你们进剧院，所有剧院的人，无论是导演、演员还有院长、负责人，甚至连食堂的大厨都会去看。所以你在舞台上的情况是什么样的，你哪怕演一小角色，哪怕跑一龙套，你在舞台上是什么样的，所有人

都能看到。比如说我们剧院的何冰、于震、杨佳音，我们的一些年轻演员他们后来出名了，他们都是在舞台上演小角色的时候被导演发现的，包括我们剧院还有一个年轻演员叫王雷，最近稍微火一些，都是在舞台上演小角色，被电视剧和电影导演发现了以后请他们去演的。

我说为什么？是因为他们让导演、制片人、剧院的导演看到了说我要给他机会，我必须给他机会。我说为什么你没有让剧院导演看到给你机会的希望呢？他说我明白了，是什么原因呢？是因为你的角色没有光彩。你谁也不能怨，你只能怨你自己。后来他忽然明白了，下午给我发了一个微信的截图，跟他爸爸妈妈的对话，他意思是说我跟冯老师谈了以后我决心好好在剧院演戏，我一定要让我们剧院的导演看到我。其实特别简单，就是说当我们在怨别人的时候，我们先想想我们自己，当有一天你走出上海戏剧学院大门的时候，人家问你是哪毕业的，上戏毕业的，或者当有一天你意识到你的台词这么烂的时候，你可能会想，我4年里早上睡了多少懒觉没起来，我逃了多少课。其实这对于你们来说，时间绝对是能够告诉你们结果的。

我为什么今天给你们讲这些？第一，我觉得我们还有7天，我们要共同努力，我们30号早上有一个公开课汇报，我去不去是另一个事，什么形式我还没有想好，无论来多少观众，来多少人，起码有一些老师会来看我们这10天的成果是什么，而且这是必须要告诉大家的，我必须要给学校一个交代，给老师一个交代，就算差我也要给一个交代，好我要给一个交代，说起码这些学生有悟性。但是之后，当你们真的走出校园，教过你们的每一个老师，真的手把手把你们送出去了之后，你们就只得靠自己去走这条路。我在北京电影学院上课也好，中央戏剧学院也好，我给他们上课的时候说，其实你在学校上课最轻松，我现在就想当学生，想演什么演什么，想怎么演怎么演，演错了没有问题，因为允许你（犯）错误，而你犯了错误，你演错了，老师给你纠正了，你就知道我错在哪里，以后我不去走错的路就是了。但是身在其中的时候我们往往看不到错误，所以我们需要不断反思，不断站在对面看我们自己。你们说今天早上愿意来是因为觉得我的课有兴趣，或者说因为冯远征来了，老师说了你们要来。但是反过来说，不是所有的老师都会有这么一个时间段来给你们上课，因为你们还要学别的，我这像压缩饼干一样给你们压缩这些东西。但是你们自己，如果我10天以后离开了，你能用50%的力量，或者50%的我教给你

们的东西提升自己的话，我觉得你们在 4 年之后，一定会是很棒的。我一直觉得，如何帮助你们去认识自我，这是最重要的，而不是说提高多大的表演技巧。所以我觉得以现在来说，我们还有 7 天的时间，我希望给予你们一些更新的东西和更好的方法，至于你们能不能利用上，那是另外的事情，但是我希望你们重新认识自己，认识自己到底是谁，我到底要干吗，我选择的这条路是不是我要的，我想不想把它做好，这是重点。而不是说冯远征你教给我们技巧了，我们将来拍戏特别方便，那就很麻烦了。如何在未来做好一个人，做一个什么样的人，这才是最重要的。

谢谢大家，下课。

第七讲

日　期：2017 年 4 月 23 日　上午
地　点：上戏图书馆 4 楼

　　冯远征：我们说台词的时候，有时候光注意重音，其实没必要，像我那天说的，读剧本，其实你就看剧本，你的语言是最清楚的，然后你再轻声把它读出来，按照你默读的这一遍，你就知道重音在哪儿，你再读的时候就不用想重音强调在哪儿。像"他要我跟他结婚"，他强调的是"他要我"，但实际上按我们的语言习惯来说，他要我跟他结婚，他第一句话强调的是结婚，我就跟他结婚，跟是行为，结婚是一个结果。他说他要我跟他结婚，结婚是重音，他要我陪他到乡下去，我就陪他到乡下去。前头是一个结果，后头这句话是行为。他让你跟他干吗？完成一个结果，就是结婚，后头你说"我就跟他结婚"，是我的行为，我行使了这个行为，我就跟，他要我陪他到乡下去，我就陪他到乡下去，是"陪"。他让我给他生个孩子，我就给他生个孩子，"生"是动词。所以我们不要去故意在剧本上划重音，我们只要把行为搞清楚。像我们生活中说话一样，我们不会考虑什么，但是你只要有愿望，你就一定说得非常清楚，实际上只要我们先去寻找人的本能、人的原始欲望和你的愿望，再去形容、再去说，就全是对的。我们现阶段先不要这样。我刚才给你们讲的就是技术性的，前半部分说得轻和连贯，强调的是哪个。如果说你每个字都跟他强调，你就没有重要的东西了，而且做作了。但是每个字都要清楚，就是我们的吐字、归音的基本功，我们的嘴皮子基本功清楚了，字就清楚了，随时都可以把台词说得清楚，你只能强调一个重音，但是整句话是清楚的。就跟前两天我

说我没听懂你说的是什么，没听懂的原因是什么？因为你背的成分多，可能你熟悉，但你是按照一个我们常规意义上的朗诵去做这个台词的。读也好，或者是念出来也好，都有强调的。比如说包括方达生说，"竹均，你跟我走吧，你跟我走吧！"他的愿望就强了，你第一句话是为第二句话铺垫的，没有必要把所有的重音强调那么清楚，第一句话一定是"竹均，你跟我走吧"，这是一个小的愿望。然后第二个大的更强大的愿望是你跟我"走"（重音）吧，我们说台词的时候，用身体带动我们的欲望是最重要的。我刚才说的时候，我说竹均你跟我走吧，你跟我"走"（重音）吧，你清楚自己的重音在哪儿，你表演的时候形体不一定表现非常强烈，但你清楚你的愿望是什么。而我身体的带动是哪来的？是我心里的愿望。为什么我强调愿望，强调方向？因为只要你有了方向，你的台词、你的行为、你的舞台上的行动就积极了。你只要有了心里的愿望，就有了形体的带动，你就知道台词是什么样的了。就像昨天我问他的内心愿望是什么？我要杀了你，特别简单，说我要杀了你，我的愿望是一样的，虽然我没有使劲说台词，但是我的行为可以帮助我带动这句话的愿望。所以说，台词不能单纯地只去背，你需要默读，你读出来后用身体带动自己的台词去做这件事。

咱们热身，先稍微活动活动，先蹦一蹦。虎克船长的游戏，我说虎克船长他就得观察，他这边得往这边划船，他在那边划船说"嘿咻嘿咻"。如果说错了就罚背你旁边的人，或者女生输了背不动，她可以选择一个男生抱着她跑一圈。还有一个游戏是蒙娜丽莎。比如我说虎克，你得说船长，你也可以说虎克船，别人说长，只要长字就要做船长。还有蒙娜丽莎，莎字就要摆姿势，旁边的人都要指着他。

（热身游戏："虎克船长""蒙娜丽莎"）

冯远征：休息一会儿。咱们准备发声，每个人找一个自己觉得舒服的地方，躺着或者趴着，或者蜷曲着，任何姿势都可以。首先闭着眼睛去想，先缓一下，把刚才的热身忘掉。我们现在开始去想象自己是一颗种子，掉在了地上，这颗种子被泥土慢慢埋上了。然后现在开始下雨，我们被雨水给润湿了，慢慢地我们的种子开始涌动，慢慢地我们开始发芽。其实我们发芽是从根部开始的，我们的根开始往泥土里扎，开始扒动泥土，慢慢地往下延伸、延伸。当你的根抓住泥土以后，抓结实了，那我们的枝丫开始生发出来，开始往上长，开始往泥土外面钻，开始钻。

我们现在身体应该是在往外钻，当你觉得需要的时候，当你钻不出泥土的时候，你开始用声音去寻找，你要找到阳光的方向。无论是从脚还是从腿，还是从腹部、背部，只要哪个地方想开始动，先动起来。当你觉得实在不行的时候，开始出声，声音按照我说的那样，慢慢地出来，然后出来以后去寻找阳光。我们开始动，在需要的时候你就出声。然后我们的胳膊肘要动的时候，去发声，不要躺着发声，要动着发声，用身体顶地板的位置出声。

学生："a——"

冯远征：我们用我们的胳膊，用我们的腿去够阳光。我们身体一部分一部分地离开地板，慢慢地睁开眼睛，去寻找那个方向。我们需要起来的话，可以慢慢起来，寻找方向，慢慢地用声音寻找那个方向。慢慢起，用声音。声音是从脚底下生发出来的，用手去找声音，往前寻找，找声音。

学生："a——"

冯远征：休息一下，这个是用声音寻找方向，为什么要开始给你们讲述那个，就是让你们有一个感觉，每次我在舞台上演戏的时候，我的脚是要扎根在舞台上的，有根你就稳得住，有根你说话就有力量。我现在跟你们说话我是通的，我相信你们说话也是通的。我们现在站起来，每一对对白一起，你们俩每个人找一个角落，分开，我们现在开始用眼睛看着对方，然后我们去发声，我们要告诉对方我所有内在的东西，台词的东西。我们看着对方，想出声的时候不管谁先出声都可以，如果想往前走也可以，他要过来你躲避他也可以，把这段戏用声音传递给对方，互相传递，就用声音，谁想发声就发声，速度快慢大家自己掌握。大家一定要记住，你要感觉这整个空间，整个空间你都应该要占据，你的声音都应该能够占据，要心里感觉这个空间是你的，没有他人，只有对面的那个人，看着对方的眼睛。可慢，也可快，也可不动。

学生："a——"

冯远征：大家定在那别动，看着对方，就看着对方。互相用气声说"八百标兵奔北坡"。要把心里的意思告诉对方，开始。

学生： 八百标兵奔北坡，炮兵并排北边跑，炮兵怕把标兵碰，标兵怕碰炮兵炮。（气声）

冯远征： 可以动起来，注意喷口，用一点点声带，用一点点声音。

学生： 八百标兵奔北坡，炮兵并排北边跑，炮兵怕把标兵碰，标兵怕碰炮兵炮。

冯远征： 声音慢慢起来一点。

学生： 八百标兵奔北坡，炮兵并排北边跑，炮兵怕把标兵碰，标兵怕碰炮兵炮。（重复）

冯远征： 停，看着对方的眼睛，不说了，看着对方的眼睛，想想对方的眼睛里头要告诉你的是什么，你们自己心里明白就行了。慢慢地走向对方，慢点，走得近一点。感受对方，走得近一点。拉起对方的手，两只手。感受双方的手传递给对方的信息是什么，不用说，感受。如果是美好，那传递的就是美好，如果是不幸，你应该从对方手上感觉到不幸，如果是仇视，我觉得也应该感受得到。感受、感受、感受。看着，就看着对方的眼睛，不要走神。不论是爱人、亲人还是仇人，可以互相拥抱一下。感受对方，拥抱一下，感受。紧紧地拥抱一下，感受对方的呼吸，紧紧地拥抱一下，感受。把你所有要告诉对方的通过拥抱全部告诉对方。愿意松开的可以松开，不愿意松开的就抱着。好，可以休息了，我觉得我刚才看到了很多美好，看到了很多。无论你们是在用声音传递给对方还是用"八百标兵"，我希望大家用这些东西传递我们要演的戏和我们内心的一些东西，这些东西其实不用语言也是可以传递出去的。我希望大家能够特别投入，因为这种投入是一种对于双方的尊重，我希望是信任，让你们抱在一起是互相之间感知一下对方，感知一下信任，无论是亲情、友情还是爱情都是可以通过拥抱传递给对方的，包括仇视，两个人之间虽然是拥抱，但那种隔阂是蛮有意思的，只有拥抱的人才能感受到。所以我希望大家投入一下，稍微抽离出来就会把整个气氛破坏掉。

我希望我们接下来做练习的时候投入进去，我们做这个练习是要告诉你们，表演这个东西有时候需要的是投入，这种投入分几个阶段，我后面会告诉你们。但是刚开始进入的时候，一定要全身心地投入，你才能感受到角色或者表演给你带来的幸福感。如果你永远抽离的话，你永远是在外头的话，你永远进去又出来了，用玩笑的方式对待这个事情，观众是能够看出来的，而且观众能够看出来你不够认真，这点我希望我们接下来在做

类似的练习的时候，能够尽量投入，包括我们做对白和独白都是，因为我最后要筛选出在咱们的汇报上谁做对白，谁做独白，这是一个集体配合的东西，包括前面的发声，包括中间的各种训练，我们是集体性的训练，不管我们有没有观众，起码我们要展示我们自己的团结性、集体性。在这个班结束之后，我也希望大家能够形成默契，这种默契在我们接下来的无论是片段也好，独白也好，还有最后的毕业大戏也好，能够让未来的导演、老师看到我们学生之间的默契和我们学生之间互相的尊重。你的认真就是对对方的尊重，同时你的认真也是对观众的尊重，如果你不认真，观众也不会认真，如果你不尊重观众，观众也不会尊重你。你在谢幕的时候，你就知道掌声代表了观众的态度。尽管我们还没有经历这些，但是我相信有一天当你真正站在舞台上谢幕的时候，你会发现观众会给予你什么。休息一下。

　　咱们口腔做型，这一遍喊完就可以休息了，咱们今天坐着练习，分散坐，改变各种姿势发声。今天谁勇敢点带口腔做型训练？记住，坐着的时候也要用腹部的肌肉，也一定不能说只用嗓子，用嗓子那你最悲惨的事情就是坐在后面出不了声了。

　　（学生开始做口腔作型训练，每句五遍）

　　冯远征：我觉得今天我在这儿听，我觉得你们声音这四天以来通了，而且很快通了，已经开始有振耳膜的感觉了，我觉得声音已经找对了，找对了以后要坚持练，这个是一定对你们有好处的。今天上午我觉得大家非常好，慢慢开始去寻找。今天和对手的这种发声练习及说"八百标兵"是为了让你们找到专注和交流的感觉，记住这些东西，慢慢来。其实有些东西可以近可以远，为什么让你们拉开，拉开实际上就是为了寻找对方，像中间心跟心有条线牵着对方，非常有意思。今天我觉得最精彩的是国栋他们两个，整个过程中你只要看到他们，你就发现他们是在专注着去跟对方交流，真的是不错，包括志港，都是非常不错的，包括两个女生。我觉得雅钦是经常会跳出，你会让我们有游离的感觉，我觉得你下次要学会专注。为什么你昨天的表演老抽离出来？其实有几段非常感人，你自己也有了状态，但是为什么同学会说你有时候会跳出，这可能就是你自己有时候不太相信这个规定情景，但是你用你的技术告诉大家我很感动。如果你真的再多动一点心的话，你一下就能把观众带进去。如果你经常笑场，经常跳出来的话，对你将来的工作会有很大影响，因为你可能变成下意识笑

场，那就麻烦了，我们剧院也有这样的演员，演到这儿就下意识地笑，笑到自己抽嘴了都没办法。所以有时候变成下意识就会影响你自己，这个时间段会抽离很长时间。所以从今天开始要控制自己的笑场和控制自己的抽离。其实我昨天有几次觉得这孩子还不错，能够把我带进去。但是带进去一瞬间，刚进去就出来了。其实这个对对手也不好，因为对手不断地在调整自己，这个是特别麻烦的事，这个不是在批评你，我是在提醒你，要学会集中注意力。我说的不是斯坦尼（斯拉夫斯基）的注意力集中，是你要把自己的精力和注意力放在角色和对手上面去，这个回头咱们再单做练习。

今天上午的课就到这儿，谢谢大家。

第八讲

日　期：2017 年 4 月 23 日　下午
地　点：上戏图书馆 4 楼

冯远征：先热身，先来一圈虎克船长。

（虎克船长游戏）

（贴人游戏）

休息一会儿，开始练台词。咱们今天下午先从独白开始，谁先来？

独白　《琼斯皇》琼斯　　方洋飞

学生：哦，到了，再过一会儿，这里的树林就黑得什么也看不见了，那些土人就别想再找到我了。哦，气都喘不过来了，我太累了。不过在这样火热的阳光下跑过这么广阔的平原，可真不是件容易的事。饿了，嘿嘿，我早就预先把罐头放在一块白石头下面了。哎，没有？那还有块白石头，也没有？我走错路了吗？怎么这里有好多的白石头？我发疯了，这四周的景象一点也不像我先前所看见过的，我一定是迷路了，赶快离开这里。

哎呀，我在这树林里跑了好久了，这晚上好长啊，啊，等到了明天早上，我跑出了这树林子，到了海边上。

学生：好怪，我自己都读不下去了。

冯远征：为什么？

学生：没准备好，来得有点突然。

独白　《纪念碑》斯科特　　李德鑫

学生：是这儿，我肯定，我开着吉普车，我笑着。最后只剩下我一个人了，我只好自己开车带着她。这个女孩儿我真的觉得挺好的。天一直

129

是晴的，阳光灿烂，我就唱歌，我就唱啊（唱歌）。她没有叫，就那么目不斜视地盯着前方。我都忘了，我都忘了我是来干吗的，我全忘了。我是来杀他们的！我全忘了。忽然间我感觉我是带着我自己的妞儿出去兜风的。然后一切就变得严重起来，我只记得最后我们到了这儿，我让她把手举起来，我用绳子把她的手捆住，我把她吊在树上，我使劲拉绳子，使劲拉绳子，她被吊得高高的。我拿着我的猎刀，把她的衣服给解开了。我琢磨着，我可以跟她做那事儿，我觉得我跟她做我可以达到高潮，我不像其他那些人，总想着高潮，我在意的只是那个过程。我问她，你怕吗？她摇头，我说你说谎，你一下车你就开始发抖。她的眼睛大大的，像麋鹿一样，水汪汪的。我其实不忍心对她下手，可是我没有办法，让别人知道了，就会把我给杀了。

冯远征：大家说说感受，没人说话，听进去了？

学生：挺投入的。

学生：很相信他说的。

冯远征：还有，有什么问题没有？

学生：还是有点跳进跳出。

学生：你是不是一直习惯这种方式，还是你以前就以这种方式读的？

学生：没有，很多人觉得他是很变态的，但是我觉得读的时候感觉不一样，之前是觉得很变态，但现在觉得他其实不变态，如果你生活在那个环境里面，你也会这样。

冯远征：你呢？没听进去，我知道他读得比那天好一点，他知道往出送了，他知道表达了，他的那种方向性有了，起码他第一天读的时候永远在飘着，不知道他要说的是什么状态。我觉得你在这个过程中无论是什么态度也好，你是出于什么本能也好，你比方说这个人物在离开时还吹着口哨，唱着歌，但你的动机是干什么？你是要杀掉她。

学生：强奸她，杀掉她。

冯远征：一开始的行为是要杀掉她，但是当你到了这个地方，你发现她是个很漂亮的女孩，或者穿得很少、很暴露，你发现你希望可以强奸她，然后再杀了她，这是一个过程。其实你是在叙述这件事情，但是叙述这件事情时其中有一个部分是你说你看着她，吹着口哨，我觉得这又是一个过程。还有一点，比方说你在问她，你说我要杀了你了，她的反应是什么？

学生：她说请你放过我。

冯远征：这个过程中他的态度是什么，你是蔑视也好，你是正常的也罢，可能在此之前也杀过人？

学生：杀过，杀过很多。

冯远征：这个情况下，因为大概所有被你杀的人都会乞求你，请你放过他，每个人都会跟你说同样的话，但是你的态度是不一样的，所以你的动机又是什么？

学生：就是杀那个女孩的动机？就是出于我不杀她，别人就会把我杀了的动机。

冯远征：你对白的对手是谁？

学生：凯如。

冯远征：你一会儿拉着她的手在这里绕着圈说词，想说就说。

学生：是这儿，我肯定，我开着吉普车，我笑着，最后只剩下我一个人了，我只好自己开车带着她，是的，我肯定，我开着吉普车，我笑着。最后只剩下我一个人了，我只好自己开车带着她。这个女孩儿我真的觉得挺好的。天一直是晴的、阳光灿烂，我就唱歌，我就唱啊（唱歌）。她没有叫，就那么目不斜视地盯着前方。我都忘了，我都忘了我是来干吗的，我全忘了。我是来杀他们的，我全忘了！

然后一切就变得严重起来，我只记得最后我们到了这儿，我让她把手伸出来，我用绳子把她的手捆住，我把她吊在树枝上，我把她吊得高高的。我拿出猎刀，解开她的衣服，我琢磨着，我可以跟她做那事儿。

冯远征：把她按地上，你敢吗？

学生：敢。

冯远征：凯如挣扎。

学生：我琢磨着我可以跟她做那事，我用猎刀把她的衣服给解开，我问她，你怕吗？她求我放过她，我说我如果放过你，他们就会把我给杀了。她很美，她的眼睛像麋鹿一样。

冯远征：凯如看他。

学生：我觉得我跟你我可以达到高潮，我不像其他人那样，他们只关心高潮，我在乎的是那

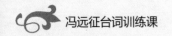

个过程。

冯远征：对不起，凯如，趁热拿椅子过来，再来一遍。

（学生按冯老师的提示又过了一遍台词）

冯远征：你觉得还行吗？

学生：我总觉得差什么。

冯远征：你觉得差什么？

学生：我也不知道，感觉自己还没有完全投入。其实，没有投入到那个人的内心世界。

冯远征：那你刚才跑的过程中呢？

学生：有一点。

冯远征：我们现在还缺少掌控自己的能力。

学生：老师，我其实觉得，这个人的这种感觉可能每个人都有，是人都有欲望，但是人在这个时候，肯定都有羞愧感，正常人只会有那羞愧的一瞬间，而不像他，他因为被那个女孩的妈妈折磨了之后，才变成那样的，我不知道怎么进入这个情境里去，我感觉总欠一点真情实感。

冯远征：对，其实刚才凯如跟你交流的时候你有一些了，为什么我说让你尽快再来一下，是希望你记住这个感觉，但是你往回一坐，又回到你以前朗读独白的状态中了，这是你最大的问题，你缺少那种被人家折磨之后的你的那种内心的反抗，你本来是想杀一个人。

学生：我懂了，你说的是这个意思，"我"可能之前没有想强奸你，但是"我"轻轻动一下你就反抗，"我"就强奸你，强奸定了"我"，你还敢反抗。

冯远征：我是希望你有这种状况。

学生：那我怎么能做到？

冯远征：你接着在这里转圈，把你前头那段话跳着高高兴兴地说，把前半部分当成你去度假的感觉。

学生：是这儿，我肯定，我开着吉普车，我笑着。最后只剩下我一个人了，我只好自己开车带着她。这个女孩儿我真的觉得挺好的。天一直是晴的，阳光灿烂，我就唱歌，我就唱啊（唱歌）。她没有叫，就那么目不斜视地盯着前方。（其他学生按住他）

冯远征：挣扎，说词。

学生：我都已经忘了我是来干吗的，我是来杀他们的，我全忘了！

然后一切就变得严重起来，我只记得最后我们到了这儿，我让她把手伸出来，我用绳子把她的手捆住，我把她吊在树上，我使劲拉绳子，使劲拉绳子，她被吊得高高的。我拿着我的猎刀，把她的衣服给解开了。我琢磨着，我可以跟她做那事儿，我觉得我跟她做我可以达到高潮，我不像其他那些人，他们只关心高潮，我关心的是那个过程。她真的很美，她的眼睛大大的，像麋鹿一样。

学生：我那一瞬间感觉到了，感觉到我如果不杀那个女的，这群人就要把我搞死。

冯远征：要记住这种感觉，突然出现了一种威胁，要记住这种东西。谁还有独白？找个女孩。你的独白是什么？

独白 《雷雨》 蘩漪 杨上又

学生：我一个人静悄悄地独坐在窗前，院子里，连风吹树叶的声音也没有。我把我的爱、我的肉、我的灵魂，我的整个都给了你，而你，却撒手走了。我们本该共同行走，去寻找光明。可你，却把我留给了黑暗。今夜，如果有一杯毒酒在窗前，我恐怕早已在极乐世界里了。当我醒来时，一双双惊恐的眼睛瞪着我，我只求一个同伴，你说过你会做我永久的同伴。我不该放松你，我后悔啊！

这里，有一堵堵的墙把我们隔开，它在建筑一座牢笼，把我像鸟一样关在笼子里。而现在，喂我的是无穷无尽的苦药，你如果真的懂我、信我，就不该再让我过半天这样的日子。我并不逼迫你，可你我之间的恋情要是真的，那就帮我打开这笼子吧，放我出来，即使是渡过死的海，你我的灵魂也会结合在一起。我不如娜拉，我没有勇气独自出走，我也不如朱丽叶，那本是情死的剧。我不想让我的爱到死里实现，几时，我们竟变成了这般陌生的路人。我在梦里呼喊着，我冷啊，快用你热的胸膛温暖我；我倦了，想在你的手臂里得到安息。可醒来时，面对我的还是一碗苦药，一本写给你的日记。心是火热的，可浑身依然是冰凉的，眼泪就又流下了，这一天的希望又没有了。

学生：我觉得她嘴里的繁漪和四凤有点像。

学生：这不像繁漪，繁漪很可怜，我现在听不出来有可怜的感觉。

冯远征：还有什么感受？

学生：还是在一种情绪里面。

冯远征：表演情绪，还有。

学生：有点挤，那个情绪。

学生：我感受不到她。

冯远征：还有吗？没了？

学生：我觉得她是用一种调子诉说这件事情，在她所定的调子里面没有听到她想表达的愿望和欲望。

冯远征：她似乎想表达，她似乎很努力地想放出来，但实际上她说一句断一句，这就是情绪。当然让你理解繁漪是有一定的困难的，但是我觉得，尽管你年轻，你总会经历一些情感，无论亲情、友情还是爱情，在这些情感中或多或少会经历一些东西。这些东西在某些时候可以借鉴到自己的作品上。你今天这一段不如第一天坐在椅子上很静的感觉，我觉得那天有一点感觉是很有意思的，我当时说我们要记住这种感觉，主要是你没有那种挣扎，其实在繁漪的内心当中，是有很强烈的一种挣扎的。你想她在三个男人中间活，一个是周朴园，一个是周萍，一个是儿子，而且周萍又是处在继子和情人之间的关系，这种关系非常复杂。我觉得对你来说，在这段台词中，处理这种关系是很难的。但是我觉得你既然选择了它，就要寻找一点东西，不要只是理解剧本中的东西，先用心把它读出来，我相信你看的时候一定是被这段台词所打动你才选的，如果没有被打动你不会选的，除非老师给你的，老师说你就读这段。如果说是老师给你，那就看你怎么理解，你也试着努力理解它。所以挣扎对一个女人来说是非常不容易的，当你真正到了这个环境当中，可能你才有那种感觉。你自己清楚你现在处在这种压抑的环境中，心里要理解这种感觉，心里必须把这个东西设定清楚才行。但其实对于你来说，选择这段台词有很大的难度，一个成熟的演员都必须下很大的功夫去读。

学生：我自己理解这段词的时候，我这次做了一些改动，我觉得我有埋怨在里面，也有寄托一线希望在里面，虽然说他是我的继子，他年龄比我小，但他是我的爱人，在他面前我就是一种乞求。

冯远征：但是没有听出来。

学生：我对这段词的理解就是这样的，更多的是那种埋怨，但是又不敢说太多，我不敢真的逼他。我之前提的问题就是，我觉得我心里能想到，但是我不知道应该怎么样去表现。

冯远征："周萍"坐到那个角上去，大家让开一条道。凯如你去给杨上又一个阻碍，她往前爬，你阻止她往前爬，你尽量爬过去找他，好吗？

学生：好。

冯远征：好，开始吧，给她少一点力，让她尽量往前走一点就可以，不要让她那么快爬到跟前，给她一点阻碍就行，说词。

（学生又把这段台词过了一遍）

冯远征：累吗？

学生：现在有点难受。

冯远征：你觉得整个过程你有什么感觉？

学生：感觉到那种遥不可及，虽然永远都碰不到，但是我有很强烈的想要过去找他的那种愿望，然后就形成了一种矛盾。

冯远征：记住这种感觉，大家觉得怎么样？起码有很多愿望类的东西往前涌，一定要记住。

学生：后面感觉很好，前面感觉欲望没有很强烈。

冯远征：后面感觉还可以，"周萍"说感觉还行。

学生：我觉得比刚才好了，但她往前冲的愿望还不够，往前冲，她急得就想往前跑过去，我觉得她的欲望还不够强烈。因为在剧本里你是很爱他的，但你没有表现出想急着跟他讲，抓着他不放的这种感觉。

冯远征：慢慢来，别着急。还有谁？

独白 《麦克白》 麦克白　　沈浩然

学生：在我面前摇晃着，它的柄对着我的手，不是一把刀子吗？来，让我抓住你。我抓不到你，可是仍旧看见你。不祥的幻象，你只是一件可视而不可触的东西吗？或者你不过是一把想象中的刀子，从狂热的脑子里发出来的虚妄的意象？我仍旧看见你，你的形状正像我现在拔出的这把刀子一样明显，你指示着我所要去的方向，告诉我应当用什么利器，我的眼睛若不是上了当，受其他知觉的嘲弄，就是兼领了一切感官的机能。我仍旧看见你，你的刃上和柄上还流着一滴一滴刚才所没有的血，没有这样的事，杀人的恶念使我看见这种异象。现在在半个世界上，一切生命仿佛已经死去，罪恶的梦境扰乱着平和的睡眠，作法的女巫在向惨白的赫卡忒献祭，形容枯瘦的杀人犯，听到了替他巡哨、打更的豺狼的嗥声，仿佛淫乱的塔坤蹑着脚步像一个鬼似的向他的目的地走去。坚固结实的大地啊，不要听见我的脚步声音是向什么地方去的，我怕路上的砖石泄露了我的行踪，把黑暗中一派阴森可怕的气氛破坏了。我正在这儿威胁他的生命，他却在那儿活得好好的。在紧张的行动中间，言语不过是一口冷气。我去，

就这么干，钟声在招引我，不要听它，邓肯，这是召唤你上天堂或者下地狱的丧钟！

冯远征：说说。

学生：不知道在干什么，手刚开始是有动作，但是到后面一直在动。

冯远征：沉不住，稳不住是吗？

学生：对。

学生：他在跟我对白的时候也是的，非要走两步，我说话的时候他也非要走两下。

冯远征：稳不住神，还有呢？我觉得声音通了。

学生：比以前好了。

学生：我听过他之前的，这一遍是他读得最好的。

冯远征：说明有进步，还有呢？他除了稳不住神，其实还是挺有意思的。你是要杀谁？

学生：邓肯，现任国王，但是又害怕。

冯远征：犹豫是吗？那你动来动去是对的。你这里头怕谁？你谁都不怕吗？李德鑫坐在那边，看着他，你就往前爬，你老想过去踹他，但是你又不敢踹他，然后把这段词说出来，把自己想成藏獒。

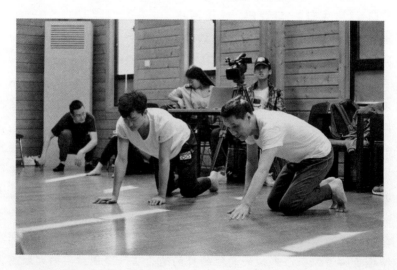

（学生又把台词过了一遍）

冯远征：这次比刚才好很多，起码他用他的形体，用他的行为来帮助他，跟他之间产生了一个压迫感，记住这个感觉，还可以，慢慢记住这个

感觉。还有谁?

学生:我试试,看看会不会
比上一次要好一些。

冯远征:先把愿望说出来。

**独白 《美国丽人》 伯哈姆
杨凯如**

学生:听说人在死前一秒
钟,他的一生会闪过眼前,其实
不是一秒钟,而是延伸成无止境的时间,就像时间的海洋。对我来说,我
的一生上是躺在草地上看着流星雨,还有街道上枯黄的枫叶,或是奶奶手
指一样的皮肤,还有托尼表哥那辆全新的火鸟跑车。还有我最爱的人,卡
罗琳、詹妮。我猜我死了,应该生气才对,但世界这么美,不该一直生
气,有时候一次看完所有的画面,会无法承受,我的心就像涨满的气球一
样,随时都要爆炸。但是后来我记得,要放轻松,别一直想要紧抓着不
放,所有生命的美就像雨水一样洗涤着我,让我对这卑微、愚蠢的生命在
每一刻都充满感激。你们一定都不知道我在说什么,不过别担心,总有一
天你们会明白的。

冯远征:听懂她说什么了吗?

学生:我听到了詹妮,还有卡罗琳。

学生:他已经死掉了,他已经在灵魂飞升的状态上,我一直不知道要
怎么说,我一直在想这件事情,但是真的不知道怎么去说。对白的时候讲
陈白露那个角色,你至少还可以去想那个角色,但是这个是死掉以后,我
真的是没办法清楚地知道情绪到底是怎样的。

冯远征:其实你的每句话都有画面。

学生:这是回忆的吗?

冯远征:不是,它是旁白,这个片子完了以后,后面有一片美丽的大
海,然后开始说这段话。其实每一句话都有画面,怎么样说才行?

学生:不知道。

冯远征:想个什么办法呢?

学生:我看了以后,我知道那个男主角为什么说这句话,但是我还是
不知道怎样表达。

冯远征:什么意思?

学生：就是我知道为什么他要讲这些话，什么原因都知道，但是不知道怎么表达，怎么样说才会让观众感受到我的感觉，我没有办法传达出来。

冯远征：你有感觉吗？

学生：我有。

冯远征：什么感觉？

学生：就是我死掉以后，这些东西都在我脑海里。

冯远征：然后呢？

学生：然后我在回忆。

冯远征：来，回忆一下。

（老师给学生戴上眼罩，并转圈）

（学生又将这段台词过了一遍）

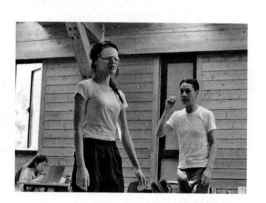

学生：感觉放松了。老师，我有个最大的问题，我总是会上去，一紧张我就会上去。

冯远征：这就是为什么让你练功，慢慢来，别着急，但是好很多。找这种感觉，因为你一直在笑着说。

学生：什么时候？

冯远征：蒙着眼睛的时候。

学生：我没感受到。

冯远征：非常好，不要都带那种情绪，很美好的。

学生：我要怎么克服，平常生活中怎么训练自己不紧张，老师说要汇报作业或者怎么样我就开始紧张了。

冯远征：深呼吸，先深呼吸，然后就当戴上眼罩了，慢慢来，别着急。还有谁？

学生：就坐着可以吗？

冯远征：随便。

独白 《琼斯皇》 琼斯　　方洋飞

学生：到了，再过一会儿这树林就黑得什么也看不见了，那些土人就别想再找到我。我太累了，气都喘不过来了，束缚的皇帝太缺乏训练了。

不过在这样火热的阳光下跑过这么一片大平原，可真不是一件容易的事。肚子饿了，我已经预先把罐头放在一块白石头上了。嗯？没有？那还有块白石头，也没有！天呐！我走错路了吗？怎么这里有好多的白石头？我发疯了？这四周的景象一点也不像我先前所看见过的，我一定是迷路了，赶快离开这里。

我在这树林子里跑了好久了，这晚上好长啊！等到了明天早上我跑出了这树林子，到了海边上，那里有法国的军舰，就可以把我带走了。我早就做好了离开这里的准备，我把钱全都藏在了外国的银行里了，口袋里有了大把的钞票，就什么都不用怕了，哈哈哈。（吹口哨）你这傻瓜，吹口哨干什么？想让别人听见吗？我听见了什么古怪的声音？那里好像有个人，啊！你是谁？啊？你是杰夫？你不是被我杀死了吗？你怎么来到这儿了？你是鬼！什么也没有，鬼？你是个文明人，这个世界上没有鬼的。

那里怎么有那么多人？都是犯人，那是看守，你，你为什么打我？我打死你！那里还有一条鳄鱼，我也打死你！主啊，救救我吧，听我祷告，我是个可怜的犯罪的人，我知道错了，我因为杰夫在赌钱的时候骗了我，我当时一生气就把他给杀了。后来我又越狱逃跑，我从美国逃到了这个岛上来。这岛上的人推举我做皇帝，可是虽然我也是个黑人，但我却骗了他们，我搜刮了他们所有的金钱，主啊，我知道错了，救救我吧，不要再让我看见鬼了。

冯远征： 好，来说。

学生： 中间有几次停顿太不自然了，他说我看到了犯人，然后又说我看到了鳄鱼，很奇怪。

冯远征： 断了。还有？

学生： 我觉得他是不是跟我一样，都感觉没有真正完全相信这种感觉，他说的那些话，看到的那些东西，感觉不是看到那些东西之后真正的反应，我觉得跟我有点像。

冯远征： 你是说在演一些反应。这段台词你自己理解要表达什么？不是说你本人，说这个角色。

学生： 他把钱都骗够了要跑，一帮人在追他，他要跑，然后他就以为自己到了一个很安全的地方，结果到错地方了，然后他就开始幻想，感觉有人要杀他，他神经错乱。

冯远征： 然后呢？

学生：最后受不了了，他就祷告。

冯远征：但是你自己在表现这个心态的时候，你是什么过程？

学生：很放松，前面到了，我安全了。然后突然他就开始找吃的，没找着，这个地方不对，不是之前那地方，赶快跑。我跑着跑着跑不出去，然后他又开始幻想，开始想美好的事；再过一会儿，到明天早上我就安全了，到海边我肯定可以走了。然后很开心，发疯，然后神经又紧张的，吹口哨，又怕别人听到，自己跟自己说话，然后又幻听了，那些画面、那些人突然一个个全出现，他以前搞死过的或者怎样的人，全都出现了，然后他害怕了。最开始他还安慰自己说没有鬼，但是他又看见了，好几次看见然后受不了了，然后开始祷告。

冯远征：躺在这儿说一遍。

（学生躺着说台词，同时另两名同学抓着他的双脚在场内拖行。）

冯远征：自己说说感觉。

学生：整个人发麻了，好麻好麻，很痒。

冯远征：摩擦的吗？

学生：不是，激动的。

冯远征：你俩感觉呢？

学生：我感觉他在忏悔那段害怕了，他跟我说，他在求我。

学生：我认为他们要把我带走，后面开始忏悔那段他们开始掐我，然后我就感觉我再不说我就要被搞死了，会害怕，真害怕。

冯远征：记住这个感觉。每当你再读这段的时候，你在最后的这一瞬

间，你一定要记住这种方式，被人掐着的感觉，给你的力量。其实拽你，就是让你有一种被带着，一个人突然被人控制住的感觉。好，还有谁？佳钰有吗？

学生： 上次那个，"我讨厌这战争"。

冯远征： 你那是小说？

学生： 小说独白。

冯远征： 咱们听听。

独白 《灵魂拒葬》 凯瑟琳 周佳钰

学生： 我讨厌这战争，我只是一个普通的农村姑娘，不幸的是我生在边境，当战争来临的时候，我也不可避免地卷入其中。一队队的士兵从我们的村庄路过、驻扎、开往前线，也有无数的伤员从前面运回来，发出鬼哭狼嚎的叫声。每一次我都堵住耳朵，不敢去听，战争永远不属于我们平民，永远不。那一天，又有一些人来到我们家，我能感觉到他的目光，他的眼神很清澈，也很锐利，我猜他的枪法一定很准。他和那些不三不四的士兵可不一样，我的姐姐总和他们乱闹，有时候还会和他们出去野合。我见了那些人就想躲，真讨厌。可他总是在旁边轻轻地擦枪，弄得我心烦意乱，总是做错事情。

有一天一个家伙喝醉了酒，将我扑倒在地，我拼命地哭喊挣扎，于是他出现了，他拿枪抵着那家伙的头，那家伙立刻站了起来，那家伙愤愤不平地走了，我也慌慌张张地站了起来，轻声说了声谢谢。连头也不敢回地就走了。

冯远征： 忘词了，来说说。

学生： 太平了，里面很多句子是有画面感的，比如推倒她，在我这里都没有画面感，很平。

学生： 我感觉她不想说。

学生： 没有愿望、方向。

冯远征： 为什么？

学生： 我也不知道，其实我还是有那么一点画面的，因为中间突然一下断了。

冯远征： 哪断了？

学生： 我还在回忆这个男的挺帅的，这个事情挺好的，突然下一句就是一个士兵突然扑倒我，想侵犯我，我不知道这个中间怎么换。

冯远征：前头是美好，突然得有一个画面的转换，就像看电影一样。

学生：中间总是卡一下，因为刚才我读的时候也有画面，但是还是会卡。

冯远征：为什么会卡？

学生：我也不知道。

冯远征：其实我觉得你现在没有愿望，你没有说它的愿望，你在沉浸，但是沉浸完了以后，你要把愿望说出来。像我们演戏的时候，经常有导演说这个演员，演员说我有，我心里有，那你心里有什么用？你的心里有多少不管，但是你得让我看到你的愿望，明白这意思吗？你坐到那个角上去，你喜欢谁？不管喜欢谁，你先坐在地上。志港你坐在那个柱子那，你现在说这段台词，从头说，但是不许出声，志港要听清楚她说的是什么。你要用无声的语言、嘴型告诉他你说的是什么。

（学生无声地说台词）

冯远征：你看出她说了什么吗？

学生：我只看出了她后面说的什么。

冯远征：你现在想说话吗？你现在出声再说一遍。

（学生又过了一遍台词）

学生：开始刚张嘴那句，我能感觉到她在跟我说这件事情，还有结尾的时候，被人扑倒，我感觉你在说你的遭遇。

冯远征：愿望强烈起来了。

学生：她有一个对象了，在诉苦。

冯远征：很好，记住这种愿望，为什么让她无声说？就是让她有心里的愿望想说。人在不让张嘴的情况下，内心愿望是很强烈的，所以再让你说出来的时候，你想说。所以为什么说我们说台词的时候，我们的心要先出来，我们的心要先往前走的话，我就会跟他说，我就会要有这种愿望，形体也会被心带着去。下面是谁？

独白 《哈姆雷特》 哈姆雷特　　　王川

学生：活着还是不活？这是个问题，究竟哪样更高贵，去忍受那狂暴的命运无情的摧残，还是挺身去反抗那无边烦恼，把它扫一个干净，去

死，去睡，就结束了。如果睡眠能结束我们心灵的创伤和肉体所承受的千百种痛苦，那真是求之不得的天大的好事。去死，去睡；去睡，也许会做梦，哎，这就麻烦了。即使摆脱了这尘世，可在这死的睡眠里又会做些什么梦呢？真得想一想，就这点顾虑，使人受着终身的折磨。谁甘心忍受那鞭打和嘲弄，受人压迫，受尽诬蔑和侵蚀，忍受那失恋的痛苦，法庭的拖延、衙门的横征暴敛，默默无闻的劳碌，却只换来多少凌辱，但他自己只要用把尖刀就能解脱了？谁也不甘心，呻吟、流汗，拖着这残身，可是对死后又感觉到恐惧，又从来没有任何人从死亡的国度里回来，因此动摇了，宁愿忍受着目前的苦难，而不愿投奔向另一种苦难？顾虑就使我们都变成了懦夫，使得那果断的本色，蒙上了一层思虑的惨白的容颜，本来可以作出伟大的事业，由于思虑就化为乌有了，丧失了行动的能力。

冯远征：来说说。

学生：没打开。

学生：我不知道他在说什么。

学生：没听懂，"我想看着他"，"我想杀了他"都没有这种欲望。

学生：不能激起我们的感受。

学生：他不凶，很文弱。

学生：很"小白"。

冯远征：我们排两排，竖列，我们稍微站开一点，往里一点。趴下，爬过去。（其他同学踢他）说词。

（学生们按冯老师的要求协助王川过台词）

冯远征：感觉怎么样？他太弱了，这些人急于拥抱他。

学生：他急眼的那块最好了，节奏最好了。

学生：中间时不时能接受到那个刺激，但是时不时又出去了，想词了。

冯远征：还是词不熟。歇会儿，还有谁？萌萌，来，别说话了，给萌萌造一个氛围。

独白 《三姐妹》 伊丽娜 孙萌

学生：安德烈自从跟那个女人在一起以后，浑身都变得庸俗，人也老了，憔悴了。他还说他想当教授呢，可是昨天呀，一当了自治会议的委员，他不是已经觉得了不起了吗？地方自治会议的委员，普罗托夫当主席的自治会，全城到处都在讥讽这件事，都在取笑这件事，可是只有他一个人什么也不知道，什么也没看见。就说现在吧，所有人都跑去救火了，他一个人坐在自己的屋子里什么也不管，他成天拉小提琴，他不理不睬，这太可怕了，这太可怕了！

赶我出去吧，把我赶出去吧，我再也受不住了。都去哪儿了？过去的一切都去哪儿了？什么都没有了，我把什么都忘了，我连意大利文管窗子或者管天花板叫什么都忘了，我一天忘得比一天多，可是时间一去，就不会回头。莫斯科，我想我回不去了，再也回不去了。

冯远征：来说说。

学生：声音听不见。

学生：我觉得萌萌这种声音是一种处理方式，但她后面声音有点小了，有很多部分声音小了，但不是一直都很小，我知道她在说什么。我能复述她的故事，我觉得她说话的欲望很强烈。

冯远征：比上次好很多，你自己觉得呢？

学生：确实声音有点小。

冯远征：但你感觉自己说的台词怎么样？

学生：不知道，你感觉怎么样？

冯远征：我感觉挺好，愿望强烈了，声音小是一个问题，但是起码，她现在往前送了，就是她的愿望、方向，当然了就是前面的台词还算清

楚，后面因为情感有了以后，她会自然而然往回收了，我觉得这时候应该往外放。我觉得还有一个就是，你还是应该有一种说的愿望，就比如说刚才我让佳钰做的无声的训练，你可以试一试那个东西，也可以去把声音放开来试一试。你现在起来，然后你就贴着那个屏风走，然后把声音放松，像呼喊一样说出来试试，不用快，就走着说就行，或者想快就快，想慢就慢，但是你必须把声音放出来。

（学生按冯老师的提示又念了一遍台词）

冯远征：听清楚了吧？你自己觉得呢？要寻找一种没有依靠的感觉，要寻找这种东西，因为莫斯科你回不去了。还有谁？

学生：我紧张，有点害怕。

冯远征：哪儿害怕？

学生：心里害怕。

冯远征：怎么害怕了？你现在要说什么，独白是什么？

独白 《山楂树之恋》 静秋 张雅钦

学生：你现在还好吗，我已经在这儿等了你三天了，在这三天里，我感觉仿佛回到了1974年的春天，我记得那天阳光很好，然后我在河边洗演出服，然后一不小心演出服差一点漂走了，这个时候他突然出现了，在阳光底下对着我笑，然后他一笑起来有皱皱的笑纹，然后眼睛眯成了一条缝，还有一口大白牙，就觉得他的那种笑是发自内心的，不是嘲讽你，就是感觉他是在全心全意地笑。可是我挺希望他现在出现在我身边的，但是他现在不在，我也不知道他在哪儿。我跟他在一起的时光特别特别的开心，就特别欢乐，特别想笑。但是我们在一起两年的时光，只有十次是真正在一起的，我还算过，真的只有十次。第一次的时候，我印象特别深的是他帮我赶走那些小痞子，"咣、咣、咣"，特别帅，把他们一个个都打趴下了，特别威武、威猛。最后一次是我知道他得了绝症，我就特别想去找他，找不到他，然后我就想告诉他，我想跟他在一起。但是他就把我自己的将来完好无损地留给了我自己，我觉得他挺自私的。但是他给了我特别特别多宝贵的东西，但是我却什么都还没有给他，连一句对不起都没有。我还记得他曾经问过我，他说你可以等我多长时间呀？当时没敢回答。现在我就想告诉他，我不能等你一年零一个月，也等不到我25岁了，因为那时候25岁，我都半50了，老了。但是我想告诉他，我可以等他一辈子。

冯远征：这个故事就讲完了，听明白了吗？

学生：我以为她在说她自己的故事呢，我还以为她在跟你聊天呢。

冯远征：这其实是让她放松的一个方式，这种放松我觉得是寻找这个东西的一个方法。但是在说这段台词的时候，如果你在真说的时候，我觉得还要真诚一些、真一些，因为往往有的时候，我们在表现这种画面的时候，缺少一些画面感，一些过多的处理会掩盖我们真的东西，所以还是要把这个真的东西提到第一位。因为我们毕竟是初学，我们是一年级，所以我们要把真的东西提炼出来，只有这样你才能慢慢感受语言和台词，你要赋予他什么，其实就是赋予生命，只有有一种真情的东西在，观众听起来才会很真心。

学生：她刚才说得很真，我以为她在说她自己的事情，这个给我感觉是她自己的事情。

冯远征：对，刚才她是用一种没有任何朗诵的方式，没有任何修饰的、很朴素的语言在说。但是中间她有很多克制，这种克制其实有点刻意了，就是我要往回收。其实我觉得没有必要，包括刚才萌萌也是，有些地方她克制掉了，她觉得我下面要说词了。但是，我们为什么有时候把某些情况下的停顿叫作"黄金停顿"？就是说它比金子还贵，这个停顿能使空气都凝固了，所有的观众都在你身上，掉一根针都能听见。所以我们说在剧场里，一个好演员有一个特别好的停顿的时候，真的是剧场掉根针都能听见。我们要敢于先让自己的情感释放，因为当我们有时候触动了真情实感的时候，如果咽回去的话，会卡在这里，朗诵也好，表演也好，我们会卡在这里。你跟佳钰似的，其实她那部分的情感能放出来，但是她又收回去了，这是我们现在存在的一个问题。就是我们永远在想着表演，我在表演，这就是我们现在最大的问题。我在试图给大家寻找一些真的东西，用一些方法。但是我们先放出来，我们先去把情感释放出来，我们再去收。有些地方需要过一些，但是过是说明你有，不够可能我会认为你没有。我们可以把多余的东西往回拿，收回来，但是我们如果不够的话，我们是永远缺那块的。所以情感，包括台词的情绪表露，首先要放出来，首先要敢于放出来，你哭就哭呗，流眼泪就流眼泪，然后我们再学会如何控制一个度，让观众接受起来很舒服的一个度。你现在还紧张吗？

学生：没有那么紧张。

冯远征：王川，来一下，两个人背对背，现在当他是一个不存在的人，但是你想象中他是一个存在的人。把头靠下来，越放松越好，然后你

想象你靠着你爱恋的人，但是他不在你身边，然后你再说这段台词，把声音放出来。

（学生按冯老师的提示又过了一遍台词）

学生：我觉得出不来。

冯远征：你知不知道为什么?

学生：不知道。

冯远征：因为你已经习惯朗诵了，你已经形成了很强的壳，很难敲碎。甚至连"咣、咣、咣"也变成了固定模式，你已经把这一段台词，这一段独白，变成了你所有的东西，你的停顿已经没有意义了，我刚才说的黄金停顿是，你真的在情感上被触动了，但可能说不出来的时候你才有停顿。但是现在你是有一个壳，你没有想象你似乎在那。王川在你身后靠着，我说你靠在他身上，但是他是一个不存在的人，什么状态？是你想象中这个人还存在。我们每个人的经历不一样，在现实生活中，我们也许有这样的经历，也许没有，或许有那样的经历。当我们真正回忆这个经历的时候，当我们回忆一个很遥远的经历的时候，我不会有那么强烈的感动，但是我会说出一些可能让别人有感触的事件，他有想象，他能够想象出确实有一件事情。但是我说离我很近的一件比较悲痛的事情，尽管这件事情不一定发生在我身上，我依然能够被这件事情所触动，是因为我自己心灵上有这种触动。但是对你来说，我个人觉得这一段时间接触下来，你的这种聪明和机灵劲是非常棒的，但是因为你对这段台词的掌握可能已经很熟练了，所以你缺少对它的感受，就是真心的东西。所以为什么在今天做练习的时候你不断地笑，是因为你不相信你可以把它处理成一个真的。

学生：我的内心就是感觉别扭，所以当时笑。

冯远征：为什么要别扭？

学生：就是看着他别扭。

冯远征：你觉得他别扭？

学生：不是他别扭，是我们那种感觉。

冯远征：为什么别人不别扭？他们一个个对手互相说"啊"，互相说"八百标兵"的时候为什么不别扭？因为他们内心相信这件事情，他们在

147

传递这件事情。比如说大星和仇虎，他们两个人一直吸引我的眼球，就是因为他俩投入，他们用"啊"也好，用"八百标兵"也好，他们就是在传递信息，无论是传递仇恨也好，传递一种爱也好，传递一种割舍不掉的真情也好，他们在传递，而他们相信这个传递。所以他们近也好，远也好，都是很认真地盯着对方的眼睛，他们不顾及周围，但是他们可以用他们的感官，我要撞上他了，我稍微回避一下，哪怕真撞一下，他也不在意他的碰撞。但是当有人要碰到你的时候，你会马上跳开，似乎觉得很灵动，但其实你的注意力并没有在你所爱的这个人身上，所以你永远把你所爱的人往外推，所以你们的交流是失败的交流。

我希望你用身体去感受，不要用语音去感受，要用画面去感受，你要想象。你现实生活中没有这种体验，但是这段台词已经有很强烈的一个画面感，能够让你感受到他的存在，能够让你感受到，我们都能听到。像你刚才简单地叙述的时候，你没有加更多的处理的时候，娓娓道来的时候，所有人觉得"这是真事吗？你说的是你的经历吗？"为什么？是因为你没有想那么多。

学生：我刚刚就总是感觉自己在逼着自己读，觉得特别别扭。

冯远征：别扭的原因是因为你不相信，你已经进入了一个固定的模式，像生产一个固定的零件一样，你没有真正手工雕琢这个事情，作为一个演员来说，我要演一个戏，比方说《茶馆》我演了三百多场，如果三百多场现在我每天演戏都是重复这些台词，我不会去真正感受这些东西。当然有一部分技术的东西，作为我这样的演员肯定有一部分技术的东西，但是还有一部分东西一定是真的，一定要让观众感觉到他的真的东西。所以这个事情就是说，你如果说我不断地去重复，那观众就如同在嚼蜡，没有任何味道，而且还很涩。对于你来说，作为刚刚进入戏剧学院的学生，刚刚触及表演的时候，在摸索着往前走的时候，你更需要我刚才说的"真"。你可能之前已经很熟这个段子了，但是当你真正把它打碎的时候，你重新来过的时候，我相信你会有一些真的东西去感受，你可能就会有一些新的体验，而这种体验每一次都要调动自己的真情。就像刚才你说紧张，我让你说说今天你说的什么，你就开始跟我聊，那时候你并没有特意去做。当你躺在他身上的时候，尽管你找了一个舒服的姿势，但我在这儿看依然有点紧张。紧张的原因有几种：一种是这个段子太熟练了，还有一种是"我必须好，我必须要演好，我必须要演到最好"的心态。其实这是我们做演

员最容易犯的毛病，就是我必须不能失败，那结果可能就是失败。就像我们有的时候考试一样，"我必须让老师看到我"，结果你可能做了一个非常变形的表演，那你可能就是失败的。所以和自己斗争特别重要，但是其实你内心是在和别人斗争，你要学会分析自己，为什么你要觉得在和别人斗争？因为今天有这个，明天有那个，大家都可能在进步，所以你觉得你应该比他更强，没有问题，每个人内心都有这种心态，这个不是坏事。但是恰恰是征服自己最难，难在哪儿？就是我怎么克服这个问题，而往往你没有决心克服的东西，你永远觉得我应该是最好的，但是你一旦有一点点小的挫败感的时候，你就会垮塌了。所以我个人认为，你现在就属于垮塌，所以你永远在不自信的状态下，似乎是自信的，但是其实是在不自信的状态下来做这段表演。所以我希望你能够把自己从现在开始打碎，重新塑造自己，重新把自己做一做，从零开始，就有意思了。所以我觉得你需要的是，从内心来说，放在所有以前自己认为好的东西里面，重新开始。

来，还是蒙上眼睛吧。王川拉着她的手，带着她走，然后你想清楚了再说词，好吗？

学生：你现在还好吗？我已经在这儿等了你三天了，在这三天里，我仿佛回到了 1974 年的那个春天。我的脑海里不断闪现那个春天的一幕又一幕。我记得那天阳光很好，我在河边洗演出服，一不小心，那个演出服就给漂走了。这时候你突然出现在我面前，你在阳光下面对着我笑，你笑起来的时候两边有皱皱的笑纹，然后眼睛眯成了一条缝，还有一排大白牙。你笑的时候特别好看，就感觉你是那种发自内心的笑，不是嘲讽，也不是那种装出来的。我就觉得你是在全心全意地对着我笑。

冯远征：谢谢王川。辛苦了，但我觉得释放了，我希望你今天从零开始，重新开始。我觉得很好，尽管台词没有说得那么清楚，尽管她没有很优美的声调，但是我觉得她释放了，所以我觉得她明天可能会更好，从零开始，一定会更好的，释放了。来吧，朋友。

独白 《哈姆雷特》 克劳迪斯 梁国栋

学生：我的罪恶是上天所不能饶恕的，我杀害了自己的哥哥，夺取了他的王位和王后，我的手上沾满了兄弟的血，难道天上所有的甘霖都不能把它洗得像雪一样洁白吗？祈祷的目的，不是一方面预防我们堕落，一方面是使我们在堕落之后得到拯救吗？可是，哪一种祈祷才是为我所用的呢？求上帝赦免我的杀人重罪吧，不，那不能，因为我现在还占有着那些

引起我犯罪的东西，我的王冠、我的野心和我的王后，像死亡一样黑暗的心胸，越是挣扎，越是不能解脱。救救我吧，天使们，试一试吧，跪下来，顽强的膝盖，钢丝一样的心弦，变得柔软些吧，但愿一切都能转危为安。

一想到哈姆雷特，我就痛苦不安，他的神魂颠倒、长吁短叹究竟是为了什么？人们说是为了恋爱。不，我看不像，老臣波洛涅斯躲在王后房间的帷幕里，偷听他们母子的谈话，竟然被他刺死。要是我在那，也会照样被他刺死。要是放任他这么胡作非为，这对我是一个极大的威胁，为了顾全各方面的关系，我要派专人护送他到英国去。对，对！这是一种适宜的策略，为了避免夜长梦多，我要他今天晚上就离开国境，我要在公函里要求英格兰把他立即处死。哈哈哈，照着我的意思去做吧，英格兰，我要借你的手，除去我这心头之患。

冯远征：来，说说。

学生：好累。

冯远征：啥意思，没人说话了？萌萌在笑啥？

学生：好棒啊。

肖英：感觉国栋现在巩固得越来越好，但是有一个问题，有的时候一急，口齿还有一点点不太清楚，这是一点。还有一点就是在第一句话、第二句、第三句话，每个话语之间希望再找一些变化。就是我的思维的逻辑，我说完这句，我怎么会想到第二句，我那句怎么说，第三句我怎么想到那儿去了，我要达成什么。一会儿是你悔恨的，一会儿是你思考的，你的斗争，你的惧怕，很复杂，过程再有一点就更好了，而不是在一个状态下一直绷得很紧，这个状态很好，就再细致一点，找他微妙、细微的这些变化就很好，他有逻辑吗？他自己脑子里想着一个什么逻辑，尽管他的逻辑是混乱的，但是他的色彩是不太一样的。比如他哪一句话是恐惧的，哪一句话是着急的，哪句话是害怕的，哪句话是他的计谋，怎么能去把谁杀了，类似这样就会更好。

冯远征：有些地方可以松下来，比如说想到英格兰，给他写一封信，让他死在那，就放松了。明白吗？如果你还紧，这个人的身份感就放下来了，就是巩固，但是记住新鲜感，千万别最后形成模式，形成模式了就要打碎了从零开始，要上一个台阶，不能说最后退了，一定要有新鲜感，每次都会有新鲜感。这种新鲜感就是我那天给你的刺激，你要找到那种感

觉，必须这样子。

学生：所以就很累。

肖英：但巩固得很好。

冯远征：慢慢去寻找技术，慢慢去寻找真的东西，慢慢来。还有吗？

独白 《阳光灿烂的日子》 于北蓓 肖露

学生：那是夏天，是我的18岁的夏天，我叫于北蓓，蓓蓓？（摇头），宝贝？臭流氓。我还是喜欢他们叫我培培（音），培培听着多带劲啊。你们在说什么呀？往马小军的脸上印唇印吗？我擅长，让我来吧。嘘，你听，他来啦！3、2、1，"mua、mua、mua"，我逮住马小军的脸，一顿猛亲。他一把就把我推开了，他害怕了，他问我："培培？培培你没事吧？"我凶他，"你给我起开！""培培，我不是故意的，你……""起开，我叫你给我起开！"马小军慌了，他害怕了，他知道他惹毛我了。我趁他不注意，"mua！"又在他的脸上一个猛亲，你让那时候的我就这么算了吗？做梦吧你。不行，我得报仇，我趁那帮男孩子洗澡的时候，我就提着个手电筒，我就冲进浴室了。他们被我吓得嗞了哇啦乱叫，他们说："培培，培培你出去！"我不出去，我就不出去，我就是要故意为难他们。后来我看见门口有一堆衣服，我管它是谁的呢，我抱着就往外面跑，这就是我。可现在呢？再见了，我的学生时代。再见了，十八岁的夏天，十八的我和你们。

冯远征：说说。

学生：我觉得她太紧张了，她每说一句话就会噘嘴。

冯远征：紧张吗？

学生：她一点都不紧张，可能是她说话的方式和习惯，她平时也是这样的。

学生：她说那些情景的时候没有画面。

冯远征：我觉得你现在也有这个问题。

学生：其实我为什么一直拖在最后，因为我不怎么会背。

冯远征：那你干吗选这个？

学生：因为这是我自己写的，我觉得它不算是小说片段，也不算独白。我当时看了电影、看了书，特别喜欢于北蓓这人，觉得她特别可爱，然后我当时就写了这个，我就特别想说。但是我越说觉得越奇怪，我觉得于北蓓不是这么一个人，因为书里是这么写的，和电影是不一样的，书开

头说，我看见一个售票员，发票，拿票，发票，拿票，我仔细定眼一看，那是于北蓓，是我小学的同学，马小军是这么说这个人的，比我们都大，18 岁的年纪，8 岁的脑子。我昨天翻书的时候在想，她这么大大咧咧的一个人工作了，长大了，渐渐变得很麻木了。然后我发现我以前说的好像不太对。

冯远征：怎么不太对？你现在说的是十年二十年以后的事，还是说当时的事？

学生：说的是于北蓓回忆他们当时的事。

冯远征：那她是成年人的回忆还是 18 岁的回忆？

学生：成年人。

冯远征：那你必须找成年人的感觉吗？

学生：我想的是找她当时的感觉，她已经经历了这些，她找不回当时的感觉了，她就再怎么想跟大家说我那时候多好多好，她都说不出来。

冯远征：那你觉得你在这点上有点失败是吗？

学生：对。

冯远征：你还想读吗？

学生：我还没有找到我目前特别想的。

冯远征：其实你可以看看她。

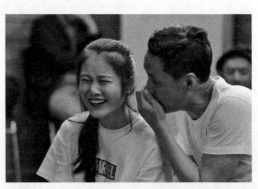

学生：我见着佳钰第一眼我就觉得特别像于北蓓。

冯远征：再来一遍。

学生：那是夏天，是我的 18 岁的夏天，我叫于北蓓，蓓蓓？（摇头），宝贝？臭流氓。我还是喜欢他们叫我培培，培培听着多带劲啊。你们在说什么呀？往马小军的脸上印唇印吗？我擅长，让我来吧。嘘，你听，他来啦！3、2、1，"mua、mua、mua"（亲男同学的脸），我逮住马小军的脸，一顿猛亲。马小军追上来了，"你干吗呀你！"他问我，"培培？培培你没事吧？"我凶他，"你给我起开！""培培，我不是故意的，你，你也知道我……""起开，我叫你给我起开！"马小军慌了，他害怕了，他知道他惹毛我了。我趁他不注意，"mua！"又在他的脸上一个猛亲，你让那时候的我就这么算了吗？做梦吧你。不行，我得报仇，我趁那

帮男孩子洗澡的时候（男同学配合洗澡），我就提着个手电筒，我就冲进浴室了，我把灯全都关了。"培培，培培你出去！"我不出去，我就不出去，我就是要故意为难他们。后来我看见门口有一堆衣服，我管它是谁的呢，我抱着就往外面跑（男同学追），这就是我。这就是我，一个夏天，一个十八岁，只属于我于北蓓的夏天。

冯远征：吓着了？

学生：我以为她会亲，给我吓着了，我还等着看好戏。

冯远征：明白了吗？其实还是可以很生动的，就是有对象，有一个真正的交流对象就可以了，还是可以的，能够让自己达到一个有意思的状态，就是行为、动作，然后你要叙述、讲述，同时有愿望、方向。肖英老师想来段独白。

独白 《梅兰芳》 孟小冬 肖英老师

肖英：畹华走了，我至今都不明白他是真装糊涂，还是真的不明白。当他那天唱起"大王请"的一瞬间，我的心就像被一只无形的手猛地转了出来，然后一点点地把它揉碎。我看见心的碎片洒得满地都是，就像洞房花烛夜的花烛一样，不停地跳动着，跳动着，跳动着！一切都恢复了平静，我觉得随着畹华的离开，我们的心好像在渐行渐远，原本我以为这只是个错觉，我一直以为畹华的心是属于我的，他只是属于我一个人的。但是我面对他身后的那个女人福芝芳的时候，我发现我错了。那是在畹华去美国的半年以后，他的姑母去世了，为尽孝道，我来到了梅家。

冯远征：你们说说，敢于挑毛病。

学生：有的时候还是听不见，听得懂意思，但是我听不清词。

冯远征：吐字归音问题，快了点。

学生：我觉得肩膀这边有点紧，影响到您的情绪释放了，而且您刚才这样弯下来的时候，我觉得一下子把您堵住了。

学生：我觉得挺好的。

冯远征：我觉得咱们这个课大家应该是平等的，无论是老师还是同学，我觉得有问题和没问题都可以开诚布公，因为这是一

个课堂，老师也不一定说十全十美，我也不十全十美，我也会不断检讨自己，我也会不断听取意见。前一段时间我演了一个戏叫《司马迁》，结果有一个演员看完戏以后很客气地给我发了信息。后来我说你跟我说实话，他就给我讲了一些他看见的问题，我还真是回家认真思考了半天。当然这里头有我认为说的有道理的建议，还有时候我们是受电声话剧的影响，很多人带耳麦，我们人艺是没有耳麦的，他看电声话剧，他突然看我们这样的一个话剧，没有麦克风的话剧，他可能会觉得表演的幅度和台词的幅度可能大了一些。但其实这就是话剧，我会去想他为什么会这样说，我也是想了3天才想明白这件事情，因为我戴了耳麦以后，我在舞台上的幅度不会那么大，可能会偏于生活。但是偏于生活，对小剧场来说还好说，但是对大剧场来说想传递给观众是不够的。

比如说我演电影和电视剧的时候，在摄影机前我可能会用一个幅度，但是到了舞台上是形体加台词表现，幅度可能会夸大一些。而演电声话剧的时候，这个人轻声说的话，由音响很清晰地传到他耳朵里了，他会觉得很舒服。但是这种舒服恰恰和话剧有本质区别，话剧强调的是声台形表，而且传递得很远，很清楚，这才是话剧的基本素质和条件。现在再说肖英老师说的台词，她其实在整体上是有处理的，在某些时候，这个处理和真情实感是有一定的距离的，比方说她在前面的处理，她可能是需要情绪的拔高，但是我觉得因为这种情绪太突然了，她只是用一个情绪把这个拔高了，而心里的东西可能少了一些。所以我觉得可能停顿是需要的，"畹华走了"，然后再有一个停顿，接下来可能会好一些，就是所谓的留白，留白就是停顿，但是你内心必须充实才可以。

那么再后面的处理，关于她这个人到底是个什么样的人，孟小冬到底是什么样的人，和福芝芳的区别到底在哪儿。梅兰芳为什么喜欢这个人？是因为她跟福芝芳不一样，而其实福芝芳在现实生活中是很厉害的人，把持着梅兰芳家里的经济大权等方面，她是他夫人。孟小冬跟福芝芳的区别在于她是唱女老生的，她的这个才华对一个演员来说，是非常非常棒的，所以梅兰芳欣赏她，首先是有一种相互欣赏在里面。还有一个是，她的性格恰恰跟福芝芳不同，以至于她最后为了自己的生存嫁给了杜月笙。其实从另一个角度上来说，她是希望保存自己的尊严的。我个人认为，这一段她是放弃了自己的尊严。所以在这种情况下，你再去说的时候，我觉得应该多了一些无奈。现在你过于强调她的悲、她的痛了，但是无奈可能要

大于她的悲和痛。因为她走了多长时间，还是我们要强调的内容——时间性，她是回忆，还是表述她走了一个月、两个月、三个月以后她的心声，这两者是不一样的，它们造成的戏剧效果也是不一样的。很多时候我们传递得过于强，可能就变得过于厉害了。所以我觉得可能用一种无奈，用一种想去够但够不到的感觉，我觉得可能会更好一些。所以我想要你往前爬，你往前够，够着试试，你就这样爬。想说的时候再说。

肖英： 畹华走了，我至今都不明白他是真装糊涂，还是真的不明白。当他那天唱起"大王请"的一瞬间，我的心就像被一只无形的手猛地抓了出来，然后一点点地把它揉碎。我看见心的碎片洒得满地都是，就像洞房花烛夜的花烛一样，鲜艳而红艳地跳动着，跳动着，跳动着！一切都恢复了平静，我觉得随着畹华的离开，我觉得我们的心在渐行渐远，原本我以为这只是个错觉，我一直以为畹华的心是属于我的，他只是属于我一个人的。但是我面对他身后的那个女人福芝芳的时候，我发现我错了。

冯远征： 好很多，自己跟自己的挣扎希望能更清楚一些。

肖英： 我知道这个意思，但是这很难，《梅兰芳》前一场戏是他俩特别好，然后他要去美国了，她要跟梅兰芳一起走，梅兰芳不同意，就走了，她就追，这是个时空的转换，一追到后面，时空就变了，响起汽笛声，轮渡船就走了。这时候我的表演应该是慢慢的，已经是从家那个时空到了这个时空，放下来之后，这个感觉我觉得你说的对，不是当下说，肯定已经是过了一段时间才说。但是难点在于，如果说这场戏过去之后，心

里松得再多一点，我就特别怕这块的戏冷了。因为这块什么都没有，就我一个人追光在说，而且在舞台最后的演区，我自己一个人站在那儿。之前心里的挣扎说得比较平，因为我没有经历过当时的离开。但是又有一个问题，我追着追着，船走了，时空虽然有转换，但是我又似乎感觉到应该接住那场戏的气，我在想，如果我把它松下来，戏会不会冷掉，我想顺着情绪找那个依据，当时他不带我走，喊他的时候他走了，那时候我只有一个人，追光，什么都没有，我还想了很多动作。但是有时候也会像你说的，干、硬。

冯远征：还是我说的转换，一个大的形体的转换，一个大的高潮的转换，一定要有停顿，还有前两天讲的气息的运用。当你追到那个地方以后，一定是在最高潮的时候，可能这个停顿让你的气息也窒息了，然后当你慢慢转过来的时候，你一定有一个（气息），然后停顿，追光给你，不要着急，然后慢慢起来以后，气息一定是带动你的身体起来的，观众看的就是这个。咱们通常的很多表演都是"哇啦哇啦"，一转身以后然后追光，没有任何气息就抬头，说畹华走了。其实缺的是气息，除了其他的，我觉得表演最重要的是一个演员要学会用气息，像我前一段说的，你是能够带动观众的呼吸的，观众的呼吸跟你一致了，观众就会被你牵着，这是非常重要的。如果我们不会用气息，我们只是在说，观众会很干，特别是你的气息均匀的时候，观众是会跟着你的。比如说我转过来以后，观众会跟着我的整个气息落下来，然后低着头，观众一定是想你干吗去了，然后当我（换气），观众会说，哦，他要说话了。

学生：这时候不说话得噎死观众。

冯远征：噎不死，因为他会跟着你屏住呼吸，他会看你要表达什么。

肖英：它是一种强调。

冯远征：实际上，如何把自己的表演真正应用到角色和实践中去，最重要的是，除了声台形表是基本功以外，还有要学会怎样从剧本当中寻找依据。所有语言动作，所有的行为，在剧本当中都会交代，所以先不要找剧本以外的东西，一定要先从剧本当中寻找依据。我觉得大家每天都在不断地给我们一些惊喜，我觉得还好。今天的课就到这儿，谢谢大家。

第九讲

日　期：2017 年 4 月 24 日　上午
地　点：上戏图书馆 4 楼

冯远征：我们开始玩游戏吧。
（虎克船长游戏）
（三个字游戏）

冯远征：每个人找一个自己
认为舒服的地方，躺下、趴下或
者是蜷曲着，都行。

　　然后安静一会儿，我们慢
慢安静下来，慢慢调整自己的

呼吸，均匀地呼吸，躺一会儿。先闭上眼睛，感觉自己在坠落、坠落、坠落。慢慢地被土盖住，我们是一颗种子。下雨了，我们被雨水浸泡了，我们的根开始长出来，开始往泥土里扎，一点一点地扎。抓住了泥，开始扎根，然后种子开始发芽，钻出泥土去寻找阳光，如果你感觉自己伸出去寻找阳光的话，就慢慢地去寻找，去够，去挣扎、破土，用身体去破土。当你感觉自己的身体需要动的时候，就慢慢地动，你用声音去寻找阳光，用声音去寻找阳光。但是前提是在我们的身体里，身体在动的情况下，身体在挣扎的情况下，破土而出的情况下，用声音带动我们的身体去寻找阳光，不要着急起身，先挣扎，眼睛可以慢慢挣开，一定要寻找阳光。

（学生陆续开始发声）

冯远征：你们的声音要有方向，用声音带动身体慢慢地起来。

学生："a——"

冯远征：收一下，非常好，非常非常好。现在咱们开始分散到周围，还是稍微有点发声的感觉，我们站起来面对屏风，每个人对着屏风，我们还是发声，我们回到声音小的状态，然后我们慢慢回来，慢慢转头用声音去找自己认为应该去找的那个声音，我不管你去找谁，我们用声音和眼神

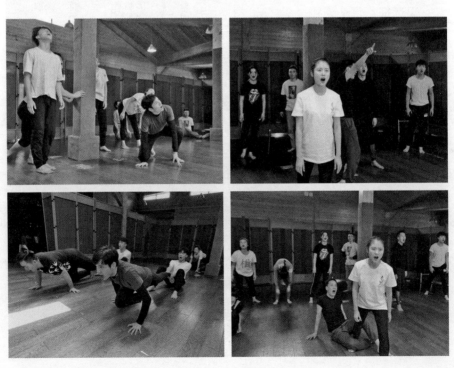

寻找对方，不管找谁都可以，你转过身来看见谁就去找谁，都可以，我们慢慢发声。

学生："a——"

冯远征：如果你想转就转，用声音带动自己的身体。

学生："a——"

冯远征：慢慢平复，慢慢地，慢慢平复，我们慢慢平复，很好，慢慢平复，给对方一个拥抱。去喝水。没事吧？

肖英：这个练习就是可以让自己的形体不再束缚。

冯远征：不用，什么都不用。

肖英：当时我俩懂，就是那个声音。我其实有点想蹲，但是我一直盯着她，我俩一直看着对方的眼睛。

冯远征：其实下一步才是交流，这一步是用声音和眼神交流，下一步才应该用动作交流，但是有的人控制不住。

学生：我想知道发生了什么。

肖英：因为我俩交流之后，其实声音还是有变化的，我不知道你有感觉没有。

学生：我们一开始是没有的，后来有。

肖英：就是一会儿近了，一会儿远了，一会儿退了，有一段我俩退到最后的时候，她就不行了，那个声音就像瀑布一样。

学生：我感觉我俩到最后气息和停顿的那个点都是一样的。

冯远征：对，最后她们的心是相通的。

肖英：就是眼睛始终盯着她，一种说不出来的感觉，有一种情感的

触动。

学生： 外国人做过一个实验，有很多人参与，两个人对视两分钟，很多人都会哭的。

学生： 那个是眼睛酸的。

肖英： 其实我刚才心里并没有想很多很具体的东西，比如说我是想她是我的亲人，她是我的谁，这些我什么都没想，就是我俩眼睛对在一起，有的时候两人声音很响，特别近，有时慢慢分远了，分远了之后声音也会越来越远。但是也有呼吸，因为有时候气息不够了也会换，到最后分开那段时间，又不行了，反正我觉得就是你跟她交流之后的一种心理带动精神，再刺激心理，再带动你的生理、你的声音的感觉。

学生： 我很认真地看您，觉得您像是一个犯了错的妈妈，她一直不要听，你一直在躲，之后你一直往前，之后慢慢地好像又要分开了，你们俩慢慢有回应了。

肖英： 但是我心里没想这么多。

学生： 我也是，所以他们刚刚跟我说你想到了谁？想妈妈了吗？我不知道怎么回答，我确实什么都没想，我好像发现了一个新的肖老师。

肖英： 我好像发现了一个新的肖露。

冯远征： 不用害怕她了。咱们准备吐字归音，我希望刚才是自由组合，其实也有一对一对的片段的组合，我希望大家用声音、眼睛和心寻找方向，还是得有方向。刚才我看了，每一组的发声都很精彩，肖英老师和

肖露比较受关注，因为她们的情绪比较浓，而且她们调度非常大，一直在跑。每一组我都仔细看了，都很有意思，我都知道你们发生的事情，汶樯找不到人，一直是茫然的，后来我说干扰他们，他就开始干扰。一干扰特别有意思，被干扰的一方被他介入以后马上又发生了故事的变化。所以其实可能你们什么都没想，但是你们传递给观众的信息量都是非常非常大的，仁者见仁，智者见智，每一组都有故事。我们现在找个方向坐下来，随便哪个方向都行，占据这整个空间，找个方向。然后当我们开始准备说词的时候，我们小点声，但是我们的嘴皮子和腹肌要使点力量。说"八、百、标、兵、奔、北、坡"。当你找到那个人的时候，我们要爬着过去，这个人也许不找你，他去找别人，别人也许不找他，反正我们一定要找到这个人，始终在爬行过程中，不要起来，也不要坐着。我们现在开始，我们都别面对面，找个自己的空间，谁也别看谁，用声音去寻找。想说的时候可以自己说，可以快说，可以像神经病一样地说，自己根据自己心里的节奏去寻找，也可以一字一顿地说，但是我不希望嘴皮子没有力量。最后声音慢慢变大，先不要着急，先去寻找。

学生："八百标兵奔北坡，炮兵并排北边跑，炮兵怕把标兵碰，标兵怕碰炮兵炮……"

冯远征：慢慢回来，我们刚才看了非常精彩的表演，休息一下，喝点水。

我觉得今天上午大家很有意思，这两个练习大家都更专注、更投入了。其实开始真的交流了，这种真实的交流带动你们抛掉以前的自己、以前自身对表演认知的误区，我要演戏，我要先演戏，我要先提气，先准备，然后我要调整声音。我觉得声音的训练，包括台词的训练，我们最后到了舞台的时候都要变成下意识，我们只有把它们变成下意识，才能更多

专注于对人物的塑造。如果你上台了以后还得先哼两声，再调整声音，那你还没有做好准备去塑造角色，你是在寻找一些初级的东西，而这个东西需要变成下意识。为什么我们每天都要练一些基本功，起码在学校我们要练一些基本功。因为这才是为我们今后演戏，无论是演电影、电视还是话剧，做打基础的准备。

现在我们还有一点时间，我们把台词做一下，还是按照刚才这种形式，所有人还是找一个地方，去找到你自己对白的对手。各自找一个角落，我不管你们，你们就自己用眼神、用声音去跟对方对词，距离多远都要让对方感受到。不要受周围人的干扰，即使别人听不见，你也要专注对方的嘴，像我昨天让佳钰做的无声的练习，看他的嘴，他要说什么，你要回答他什么，谁愿意来谁来，谁先来谁占便宜。

（学生们两两对词）

冯远征：大家稍微休息一下，肖英老师把独白来一下。戴着眼罩，先去想象，想说再说。

独白 《梅兰芳》 孟小冬 肖英老师

肖英：畹华走了，我至今都不明白他是装糊涂，还是真的不明白。当那天唱起"大王请"的一瞬间，我的心就像被一只无形的手猛地抓了出来，然后一点点地把它揉碎。我看见心的碎片洒得满地都是，就像洞房花烛，跳动着，跳动着。一切都过去了，一切都恢复了平静，我觉得随着畹华的离开，我们的心渐行渐远。原本我还以为这只是个错觉，因为我认为畹华是属于我

的，他是属于我一个人的。可是当我面对他身后的那个女人——福芝芳的时候，我发现我错了。那是在畹华去美国的半年以后，他的姑母去世了，为尽孝道，我来到了梅家，姑母过世，小冬理应前来拜见。

冯远征：我觉得比昨天好多了，词乱没关系，我觉得你的气息没有断。我希望你还是放掉一部分，我自己觉得还是有一点点演的痕迹，你就是心碎了，先用心声带动自己的台词。因为现在有一点点东西还是在走设计。

肖英：我原来想着那块台词要说快一点什么的。

冯远征：站起来，全部打碎。现在你要跟什么人说呢？大概有个千米以外的人，你再说这段话，试试，你想想一千米，你就在原地说。

（肖英老师又过了一遍台词）

冯远征：我觉得起码中间有几句让我觉得舒服了。你坐远点，然后跟她说，别出声，看嘴型，你要努力地让她知道你在说什么。

（肖英老师无声表演）

冯远征：现在你把声音放出来，把你刚才那感觉说出来，声音出来。

（肖英老师又过了遍台词）

学生：我听进去了，而且我知道你想说什么，然后刚才你整个打开了，我知道你好难过，我都感觉到好难过。

冯远征：再多一些传递就好了，其实你的情感已经够了，这个时候有些情绪是需要压下去的，但是现在释放出来是对的，就是有，到这儿（指）的时候，然后又咽下去。这个时候是观众期待的，你要流出来，但是当你咽下去的时候，观众的眼泪会流下来。

学生：刚才在那个"跳动着、跳动着"之前的时候，我感觉难受了，但是一到"跳动着、跳动着"的时候，我好像就无感了。

冯远征：因为你"跳动着"有处理，如果你没有处理的话就有问题了。

学生：我觉得刚才在说"跳动着"的时候，老师应该低头的，但她硬

生生在看着。

冯远征：你"跳动着、跳动着"的那个地方其实我觉得你可以尝试一种新的处理。

肖英：我在这儿老打嗝，你们发现没有，有几句话特别诗意，我前面在叙事，有两句说人话，她说他离开了她，她怎么难受。但这块出现了"她的心的碎片像红蜡烛灿烂而显眼地跳动着"，其实挺难受的。

冯远征：因为这段词往实了说要比你往虚了说好，比如说这个心的碎片最容易进行诗化的处理，如果你把一个停顿放在里头可能会好一点。

肖英：那天当畹华唱起"大王请"的那一瞬间，我的心好像被一只无形的手猛地抓了起来，然后一点点地把它撕碎。

冯远征：这句她说的有什么问题？

学生：她太强调"大王请"。

冯远征：完了以后呢？

学生：一点一点地撕碎。

冯远征：再把这句话重新说一遍。

肖英：就那天我跟畹华唱"大王请"的那一瞬间。

冯远征：你这句话的问题在哪儿知道吗？"就像那天在舞台上畹华唱'大王请'的那一瞬间，我的心就像"掉在地上了，停顿了。你如果一上来就说，"就像那天在舞台上畹华唱'大王请'的那一瞬间"（老师演示），你就表演了。

学生：老师，她是不是还带着点恨？

冯远征：不管带什么，你现在是在叙述你的心理，不是在叙述事件。"就像那天在舞台上畹华唱'大王请'的一瞬间"（老师演示），也可以这么说，但是必须是往实了说。

肖英：就像那天在舞台上畹华唱"大王请"的一瞬间，我的心像被一只无形的手猛地抓了一下，然后一点一点地把它揉碎，心的碎片洒得满地都是。

冯远征：这个比刚才说得好。

肖英：就像洞房花烛红艳而灿烂地跳动着。

冯远征：这个比刚才说得好，说的实得多，但是中间一定要有一点点停顿，这个停顿不是定而不说，是气息，"就像满地心的碎片"（老师演示）。

肖英：就像洞房花烛红艳而灿烂地跳动着。

冯远征：就像洞房花烛（停顿），红艳而灿烂地跳动着，这是诗化的，然后往实了说。"红艳"，就是你心里的节奏有了，你再诗化也没有问题，你如果像快口了，那观众一点都听不明白。

肖英：其实我原来这里设计的就是快口，但是后来发现不好，而且一到这儿我自己想使劲，一使劲就往出跳，设计得爬坡了一点。

冯远征：不能往上走，是心要往上走，但是台词的节奏还是要有。别去着急地做处理。

肖英：我在想这一段是跟自己讲的，还是像你说的，跟心里的对象讲？

冯远征：其实你在叙述心声，你跟自己讲，也是跟对面的自己讲。

肖英：还是有个方向。

冯远征：我们在演戏的时候，如果我们有内心独白的时候，我们一定不能自己在那说，你说的全都传递不出去。如果就像汶樯读"活着活着"，他是在跟自己说，所以他是说"活着，是，他要活着，可人生在世，谁还不是为了活着，蜘蛛结网，蚯蚓松土为了活着；缸里的金鱼摆尾，架上的鹦鹉学舌，为了活着（他还是往外说的）。密匝匝蚂蚁搬家，乱纷纷苍蝇争血，也是为了活着；满世界蜂忙蝶乱，牛奔马走，谁还不是为了活着！"

下课！吃饭。

第十讲

日　　期：2017 年 4 月 24 日　下午
地　　点：上戏图书馆 4 楼

冯远征：咱们先热会身，来贴人吧。

（贴人游戏）

（虎克船长游戏）

冯远征：今天早上我们发声都练了，你看着他，看着对方的眼睛，要传送，要传递，注意说的方向，想走的时候就往前走。要感受。不想词，就说愿望。

对白　《日出》　陈白露　方达生　　肖露　梁志港

A：离开这儿。

B：离开这儿？你让我上哪儿去？可是我，我这个人在热闹的时候想着寂寞，寂寞的时候我又想着热闹。整天不知道自己干什么才好。你叫这样的我离开这儿跟你上哪儿去？

A：那有一个办法：你应该结婚！你需要嫁人！你该跟我走。

B：你的拿手好戏又来了。

A：不。

冯远征：从头来，说愿望，不要想词。

A：离开这儿！

B：离开这儿？你让我上哪

儿去，我这个人热闹的时候想着寂寞，寂寞的时候我又想着热闹，我整天不知道该干什么，你让这样的我上哪儿去？

A：那有一个办法，你应该结婚，你需要嫁人，你该跟我走！

B：你的拿手好戏又来了。

A：不，不，我没有说要跟你告白，我也没有说我要娶你，我说你跟我走，这一次我替你找个丈夫。

B：你替我找个丈夫？

A：对，没错，你需要结婚，你应该嫁人，他一定很结实，很傻气，整天只知道干活，就像这两天打夯的人一样。

B：你的意思是我应该嫁给一个打夯的？

A：那有什么，他们有哪点不像一个真正男人，我应该离开这儿。

B：离开，是啊，不过结婚……

A：那有什么，生活不应该有冒险吗？结婚是里面最险的一段。

B：可是这个险我冒过了。

A：什么？你试过？

B：是啊，我试过，平淡、无聊，而且想起来有些可笑。

A：竹均，你结过婚？

B：你这么惊讶干什么？难道你不替我去找，我就不能冒这个险了吗？

A：那个人是谁？

冯远征：一动不动看着对方的眼睛。

B：这个人有点像你。

A：像我？

B：嗯，像，他是个傻子。

A：哦。

B：因为他个诗人，这个人呐，思想起来很聪明，做起事来却很糊涂，你让他一个人自言自语他最可爱，多一个人跟他搭话，简直别扭得叫人头痛。他是最忠心的伙伴，却是最不贴心的情人。他骂过我，还打过我。

A：但是你爱他？

B：嗯，我爱他，他叫我离开这儿跟他结婚，我就离开这儿跟他结婚，他叫我陪他到乡下去，我就陪他到乡下去，他说你应该为我生个孩子，我就为他生个孩子，结婚后的几个月，我们简直过着天堂般的日子。你知道吗，他每天早上最爱看日出，他就每天清晨拉着我的手要我陪着他去看太

阳，他那么高兴，那么开心，有的时候在我面前乐得直翻跟头。他总是说太阳出来了，黑暗就会过去，你知道吗，他也写过一本小说，也叫《日出》，因为他相信一切都是那么有希望。

A：以后呢？

B：以后？这有什么提头。

A：为什么不叫我也分一点他的希望呢？

B：以后，以后他就一个人追他的希望去了。

冯远征：没了？好。

学生：没有上午对视的感觉了，上午想拥抱她，现在没有那个冲动了。

冯远征：愿望，我说的是愿望，不要背词，还是要说愿望。戴上眼罩，你要找露露的方向，还是从刚才那儿来，说词。

（两位学生又演绎了一遍台词）

冯远征：什么感受？

学生：梁志港的小手蠢蠢欲动，马上就要搭上去了。

学生：我想找她，她说每一句话的时候。这是个什么感受啊。

冯远征：什么感受？

学生：就是我心里好着急，只要她声音出来，我就想她在哪儿。

冯远征：心里着急，还有呢？

学生：我想让她跟我走，一开始她跟我说什么我都讲跟我走吧，直到那一段她说她结过婚以后，我听她说她之前的故事，其实挺美好的，就想知道她以前发生了什么事。

冯远征：你们听了感觉前和后有什么变化呢？

学生：他在听，他在寻找。

学生：认真了，没有在想词了。

冯远征：没有戴眼罩的时候你在想我要说什么词，你没有在想，只是在嚷嚷，只是在大声去说。这个剧本我要求你把声音放出来，不过准确度没有，但起码你心里有内容的时候，你的台词就出来了，去寻找，找这种感觉。你们俩把前头那一段来一下。

学生：老师我们能动吗？

冯远征：能动，你想怎么动就怎么动。

学生：我们还是以走路的方式。

对白 《日出》 陈白露 方达生 杨凯如 李德鑫

A：谁？

B：我。

A：你刚回来。

B：嗯，我回来一会儿了，我听见顾太太在里边，我就没进来。

A：怎么样，小东西找到了吗？

B：没有，那些地方我一个一个都去找了，但是没有她。

A：这事我早就料到了，你累吗？

B：嗯，有一点。不过我很兴奋，我很兴奋，这两天我不断地想着一个问题。

A：怎么？你又想起来了？

B：没有办法，我又想起来了，我问你，为什么人与人之间要这么残忍呢？

A：这就是你所想的问题吗？

B：不，不，竹均，我想的问题要比这个大得多，实际得多。我不明白，为什么你们允许金八这么一个混蛋活着。

A：你这傻孩子，你还不明白，不是我们允不允许金八活着，而是金八允不允许我们活着。

B：我不相信他有这么大本事，他只不过是一个人。

A：你怎么知道他是一个人。

B：你见过他吗？

A：我没有那么大福气，那你想见他吗？

B：嗯，我倒想见见他。

A：那还不容易，金八多得很，大的、小的、不大不小的，有时候就像臭虫一样，到处都是。

B：对，金八、臭虫，这两个东西同样让人厌恶，只不过臭虫的厌恶

169

外面看得见，可是金八的厌恶是外面看不见的，所以说他更加凶狠。

A：达生，你仿佛有点变了。

B：我似乎也这么觉得，不过我应该要感谢你。

A：为什么？

B：是你给了我这么一个机会。

A：我不大明白你的意思，你的口气似乎有点后悔。

B：不，不，竹均，我毫不后悔，我毫不后悔在这里多待几天，你的话是对的，我应该多观察观察他们，现在我看清楚他们了，但是我还没有看清楚你，我不明白，为什么你要跟着他们混呢？难道你看不出来他们是鬼，是一群禽兽吗？竹均你不要再瞒我了，你天天装出一副满不在意的样子，可是你不要再骗自己。

A：你……

B：你这样看着我做什么？

A：你很相信你自己很聪明。

B：不，你又来。竹均，不，我不聪明，可是我相信你是聪明的，你不要再倔强了好吗？我求你看在老朋友的份上你跟我走，我知道，我知道你的嘴头上硬，你天天说着谎，叫人相信你很快乐，可是你的眼神软，你的眼神里包不住你的恐慌、你的忧郁、你的不满。竹均，一个人可以骗别人，可是你骗不了你自己，你不要再瞒我了，再这样下去，你会被你自己闷死的。

A：可我能做什么好呢？

B：很简单，你跟我走，离开这儿。

A：离开这儿？

B：嗯，远远地离开他们。

冯远征：好，大家说说，好坏都可以说，感受。

学生：这是他自己理解的方达生，不是剧本里的方达生。

冯远征：剧本里的方达生是什么样的？

学生：剧本里的方达生就是一个书生，文文弱弱的。

学生：白露应该也是那种什么都比较看得懂的人，可他演的像他懂，她不懂。

学生：方达生在里面有点呆呆的，他感觉是很精明的一个人。

冯远征：这一幕走到今天，方达生是什么样的？

学生：他绝对已经变了，他天天看那些傻的东西，他一定会变的，如果我现在让你去黑社会待 10 天，你会是什么样？

学生：我还是个教书的，你只是李达生。

学生：他变了。

学生：我没有感觉，就是听他们在读。

学生：我有感觉李德鑫是在跟她说。

冯远征：还有。

学生：我觉得不如之前，感觉没搭上，只是李德鑫有几句是真的想带她走，还是能感受得到。

学生：我觉得之前他这样跟他说的时候，他们一直在走，就没有听，有时候稍微停下来听一下，这个人在说，那个人一直在埋头走，没有听。

学生：没停顿。

学生：对，我也觉得没停顿。

学生：一直在晃。

冯远征：还有，起码我觉得他们现在是有方向的传递，我觉得我们不可能一下把一个东西解决得那么彻底，但是我还是比较喜欢交错的传递感，我先摆脱方达生是个文弱书生的形象，一开始他木讷、文弱，后来他变得坚强了，他要跟黑社会去斗，我认为这是一个递进，他性格中的改变，要不然他不会说我要留下来，我要跟他们斗，金八不就是个人么。然后陈白露说了，你怎么知道他是一个人？他不是一个人。

学生：我觉得凯如理解错了，她以为金八是一个人，他是一个人，而不是两个人。但是我觉得他只是说他只是一个普通人，而不是一个超人。

冯远征："你怎么知道金八是一个人？"所以反过来说，它的寓意在哪儿，我们研究台词是什么情况，金八是没有出现在《日出》这个剧本里的，一直在谈，从第一幕到第二幕，到最后一幕，到第三幕其实都是有八爷的，妓院那一幕，他的触角伸得很长，从交际花一直到下等的妓女"小东西"，他都能够触及，所以他是一个人吗？所以曹禺写的他是一个人吗？他是一种势力，他代表恶的势力。所以要怎么解读这个剧本？我们不能逐字逐句说这个字说什么，那个字说什么，还是要看整体的意思，所以说台词不仅要传递意思，还要传递心声。我觉得李德鑫有时候在传递意思，凯如停顿看着他这一瞬间还是有点意思的。所以怎么去理解，我觉得需要我们慢慢地去研究这个剧本里人物性格的递进和人物的命运感。方达

生是有命运的，陈白露是有命运的，小东西是有命运的，包括顾八奶奶也是有命运的，她跟胡四还很高兴地说明天早上我们要干什么，但是她的钱已经没了。实际上我们要考虑剧本要传递的是什么，我们演绎人物演绎的是什么，我们说演绎性格，其实最重要的是演绎的人物，一个角色最被大家关注的是什么？是命运。我们在座的现在想想，去年年初考试的时候，谁想到今天坐在这儿了？大家坐在这里聊天，还有很多没坐在这里的，除了缘分以外，如果你稍微有一点疏忽的话，或者老师稍微不留情的话，今天坐在这儿的就不是你了，所以这是什么？

学生：命运。

冯远征：所以很多时候我们演绎一个人物的时候，我们老是寻找所谓的性格，但是我们恰恰没有关注这些命运，那么我们演出来的人物可能就没有那么鲜活，没有让人揪心的感觉。我们往往看一部戏，看一个人，关注一个角色的时候，我们真正关注的是什么？你们仔细想想。

学生：事态的发展。

冯远征：事态的发展是什么？

学生：就是命运。

冯远征：所以陈白露，比方说你演的，我现在没有纠正你的东西，你上来很厉害，"我去哪儿呢！"可是三幕到这儿，你已经没有那么大的力气了，而且我那天说了，她喝了很多酒，"所以你让我上哪儿呢？"如果我是你，我让你去做形体，不让你演人物，只让你说台词的话，我可能先转着，把自己转晕了，先使一个外部的刺激让我晕乎乎地想这些事，可能你再说出来的感觉就不一样了。到什么时候，他开始清醒了？

学生：开始回忆。

冯远征：方达生的命运是：他是一个乡村教师，来到城里找他的初恋情人，他知道初恋情人在这个城市有很不好的口碑，甚至传到了他的家乡，他要找她回去，要跟她结婚。而当他看到这一切，他想带她走，他求婚，结果这个情人不跟他走，他无奈（地）留下来了，遇到了"小东西"，他开始关注这个孩子的命运，而这个孩子的命运把他的命运改变了，他随之在社会当中，在这个城市之中去寻找，他发现拯救"小东西"不是最重要的。什么是最重要的？

学生：拯救所有。

冯远征：和黑暗势力做斗争。所以他决定留下来，他的理想在变大。

什么原因？

学生：他生活的环境改变了，他经历了事。

冯远征：就是改变了自己的命运，所以他决定留下来，但是他能战胜金八吗？

学生：肯定不可能。

冯远征：不能说肯定不可能。很难说，这是一个开放式的结局，陈白露是悲剧的，但其他人物是开放的。所以我们在解读一个剧本的时候，我们应该认认真真地去琢磨它，先用心去感受，不要去咬文嚼字，先用心感受这个台词和戏剧剧本当中传递给你的信息，用心去感受，我们一点点地化到自己的心里的时候，你的心里慢慢就清楚了。还有谁？你们俩想怎么样来？你们俩想跑着来，动着来是吗？

对白 《家》 鸣凤　觉慧　　　张雅钦　王川

A：鸣凤。

B：我在这儿呢。

A：好长的时间，你不知道我有多想你。

B：您还要去钓鱼吗？

A：不，不，先不，我要在月亮下好好地看看你。

B：三少爷。

A：鸣凤，你想明白了？

B：嗯，想明白了。

A：你怎么？

B：不，我还是不，您知道我多爱多爱，可是。

A：鸣凤，你别想那么多，我们中间并没有什么障碍的。

B：有的，在上面的人是看不见的，三少爷您为什么非要想着将来那些娶不娶嫁不嫁的事呢？您不觉得现在就很好吗？现在这样多待一天多好啊。

A：可鸣凤，我不愿意这样待着，这样待下去，这样瞒着就等于是在欺负你，我要喊，我要叫，我要告诉人。

B：你为什么要告诉人呢？三少爷我求您了，您要是喊了，你就把我给毁了，把我的梦给毁了。

A：这不是梦。

B：这是梦，三少爷。三少爷我求您了，求您了，我求求您了，您一喊，人走了，梦醒了，就剩下鸣凤一个人，孤孤单单的，您让鸣凤怎么活呀？

A：鸣凤，鸣凤，我不会走，永远不会走，我会永远陪着你的。

B：三少爷，这不是梦话么，不过三少爷，我真爱听呀，您想我肯醒吗？肯叫您喊醒吗？我真愿意月亮老这样好，风老这样吹，我就听呀，听呀，一直听您这样讲下去。

A：鸣凤我明白你，在黑屋子住久了，你会忘记天地有多大、多亮、多自由。

B：我尝不出苦是苦，甜是甜，我难道不想要一个自由的地方吗？

A：那你就该去闯！

B：你让我怎么去闯呀！对，都是主人就不稀奇了，都是奴婢也不稀奇了，正因为您是您，我是我，我们才可以。

A：鸣凤我跟你说过多少次，你为什么还是"您"呀"您"呀的称呼我？

B：因为我称呼惯了，习惯这样叫您了，我就是一个人在屋子里的时候也是这样叫您的，喊您的，跟您讲话的时候也是这样称呼您。

A：你一个人在屋里说话？

B：因为没有人跟我谈您，没有人。

A：你都说些什么？

B：我现在在这儿我说不出话来，我一个人在屋子里有好多好多的话想讲，我感觉我有说不完的话，可是我说着说着，我觉得您对我笑了，说

着说着我觉得我又对您哭了，您说我是不是有病呀。我就这样说呀说呀，一个人说到了半夜。

A：鸣凤，你就这样地爱。

B：嗯。

A：可这样太苦啊你。

B：我不觉得苦。

A：都是我，都是我，都是我你才这样苦，不，我还是要告诉人，我要跟太太讲，我要娶你，我要娶你。

B：你要娶我？

A：对。

B：你要娶我？

A：对。

B：你要娶我吗？

A：对！

B：您要娶我，对吗？三少爷我求您了，您别这样，您不要觉得您害了我，您欺负我，您对我不好，一样都不是的，我就是这样的倔脾气，我就是这样的，不管将来悲惨不悲惨，苦痛不苦痛，我都心甘情愿，而且我在公馆的这些年我都学会忍耐了。

A：可一个人不该这样认命。

B：我不是认命，比如说太太她想要我嫁人，那我就挣了，可是命运让我这样干，这就是我的命呀，这就是我的命。您知道吗，我愿意这样守着您，望着您，就这样看着您，一生一世我都愿意。您别告诉人好吗？

A：也许，也许是我想得太早了。不过早晚有一天我要对太太讲，我要娶你，早晚有一天我会对她讲。

B：你要娶我，三少爷您不觉得您特幼稚吗，您为着这些将来根本做不到的事，你觉得有意义吗？您为什么为着想将来，就把我们现在的快乐给毁了呢？三少爷，您不是说要给我讲段月亮的词吗？走吧，我们进屋去讲吧，好吗？

A：好。

冯远征：好，鼓掌，说。

学生：挺好的，跟昨天不一样，但是前面的词有点快了，跟昨天的感受是不一样的。

学生：我觉得两个人想要传达的欲望都很强烈，但是因为雅钦可能跟昨天有变化，转换了一种方式，但是感觉看不到她对三少爷的爱，有点狠了。

学生：有点像吵架。

学生：第一天你让我们跑起来，我们觉得完全是很疯狂的。今天上午我们没有再去专门一个词一个词地对，今天上午我们先是练声，眼神在看，我们自然地就跟对方说意思，说得很生活化、很现代化。今天下午我们说我们不要想这个年代，我说我们俩就传递这个话，我们还是想这样轻松的，但是刚刚有很多变化是我们完全没有设计的。比如说我们完全在自己加词，那个意思我们突然就加出来了，自己也会感觉有变化。按照那天的感觉来会比较好一点，今天会有一点不一样的视野。

学生：那天我虽然会把自己投入鸣凤这个角色，但我老进进出出；今天我可能对这个人物表达不够准确，但是我觉得我是在里面的，没有出来。

冯远征：还有吗？说感受，凯如在想什么？

学生：在说话没错，后面好一点，前面因为说我没停顿，我就刻意在听他们说话，我觉得他们在刻意地停顿。我觉得雅钦比以前好了，不那么浮夸，这次她很真实，没有那种词的意思，鸣凤好像没有那么爱三少爷，也没有这么可怜。

学生：她给我的感觉好像是她在报复他，你爱我，但是我就不嫁给你，我气死你。

学生：刚刚他们有一句词我有画面感，她说为什么你要把现在的快乐给毁灭，就想以后的事情。我当时脑子里突然冒出一个画面，什么画面呢？就是他是少爷，她是下人，他早上端着茶杯，穿着古代的衣服从里面出来，她就背着一个包袱站那，他就边喝茶边抛媚眼，瞬间很开心的那种。

学生：觉得雅钦在后面的时候，把自己生活中的倔强放在了里面，我觉得这里其实角色是很害怕的、很胆小的那种，而不是好像理直气壮的感觉。

学生：其实我也在想问题，看一半想一半。

冯远征：其实我自己觉得，他们俩今天放下来是对的，因为只有先放到一定程度再往里收才好收；如果你没有放，你的空间让我没有看出来你放了多少，我不知道你收多少，可能你还没有达到我想要的高度，我会觉得你有所缺失。所以今天我起码觉得"鸣凤"她还是很专注的，她在专注

于这个"少爷",尽管有些态度不一定准确,但是我觉得她已经克服了一些壳的东西,她过去表演的程序化的东西。这是一个突破,我们不要过分要求一个一年级的学生达到多高的表演水准,这是不可能的。但是起码我们在一点一点往前走,起码是在把自己的缺点克服掉,往前走了一步,这个我觉得是进步的,而不是说她必须达到什么水平。而作为鸣凤这个角色来说,她可能离得比较远,但是起码她已经把内心的愿望表演出来了,将来在往回收的时候就会好很多,其实是希望她摆脱表演已经形成的壳的问题。今天前几组对白都有变化,都有提升,而且有提升的空间了,所以大家的方向应该是比较正确的。记住这个,咱们还有时间,慢慢地去调整,还有什么,下面一组谁愿意来?

学生:您对三少爷无感吗?

冯远征:你很好的,我觉得很好的,有说的愿望,非常好,愿望已经有了,先不要管自己是不是这个人物,先让你说出来,再去慢慢地调整,是对人物重新的理解。谁来?

对白 《奥赛罗》 奥赛罗 苔丝狄蒙娜 李汶檑 孙萌

A:谁?奥赛罗吗?

B:是我。

A:你要睡了吗?

B:你今晚有祈祷过吗?苔丝狄梦娜。

A:祈祷过了。

B:要是你想到在你一生之中还有什么是不被上帝所宽恕的,赶快恳求他的恩释吧。

A:您说这话是什么意思?

B:祈祷吧,干脆点,我就在一旁看着你呢。我不愿伤害你没有准备的灵魂,不,上天禁止这种行为。我不愿伤害你的灵魂。

A:您在说杀人的话吗?

B:是的。

A:愿上天垂怜于我。

B:阿门,但愿如此。

A：可是我怕您，每当您的眼珠这样滚转的时候，您总是要杀人的，虽然我不知道我为什么要害怕，因为我不知道我有什么罪恶，可是我怕您。

B：好好想想你的罪恶吧。

A：除非我对您的爱是罪恶，否则我不知道我有什么罪恶。

B：好，你必须因此而死。

A：不，我现在还不能死。

B：你必须死，知道为什么吗？你把我送给你那块我最心爱的手帕送给了凯西奥。

A：不，我用我的生命和灵魂起誓，您叫他来问好了。

B：好人儿，留心不要发伪誓，你的死已经在眼前了。

A：愿上天垂怜于我。

B：阿门。

A：愿您也大发慈悲，我生平从未得罪过您，也从不曾用上天所滥施的爱情在凯西奥的身上，我没有给过他什么东西。

B：苍天在上，我亲眼看见那手帕在他手里。

A：您叫他来问，您在什么地方看到的？让他来，让他供认事实的真相。

B：欺骗神明的妇人，你使我的心变得坚硬，我本想把你作为献祀的牺牲，现在却被你激起我屠夫的恶念来了，我明明看见那手帕的。

A：您在什么地方见到的？我没有给过他任何东西。

B：他已经承认了。

A：承认什么？

B：承认你和他发生关系了。

A：怎么？非法的关系吗？

B：不然呢？

A：他不会这么说的。

B：他已经闭嘴了，正直的伊阿古已经把他解决了。

A：他死了吗？

B：即使他每一根头发都有生命，我复仇的怒火也会把他们一起吞没。

A：他被人陷害，我的一生也就此葬送了。

B：不要脸的娼妇，你当着我的面为他哭泣吗？

A：让我活过今天。

B：倒下，娼妇，倒下！

A：再给我半刻钟的时间吧。

B：不要再有半点挣扎了。

A：让我再做最后一次祷告吧。

冯远征：来说。

学生：我感觉李汶橹前面的铺垫很平，我以为他后面会有爆发，我等得很着急，但是他就在克制，在收，没有爆发。

冯远征：太克制了。

学生：他太害怕伤到她。

学生：李汶橹今天太克制了。

冯远征：李汶橹今天有一个致命的弱点。

学生：他不像奥赛罗，李汶橹今天像黑社会老大。

学生：金八。

学生：他想要那种"我要淡淡说出来，但是欲望很强"的感觉，但是他没有说出来。

学生：因为你们不是说了么，我每次都是在嘶吼，我后来反思了一下，那我就试一下，控制一下，所以我一直在压着，不敢爆发，我怕伤了她。

冯远征：还有什么感受？

学生：萌萌最开始求的时候，我挺相信的，再给我多少时间，最后他已经那么推你了，你还在轻描淡写地说求你给我多少时间。

学生：太突然了，吓着了，他一直很平，突然间这样。

冯远征：你应该回手给他一嘴巴，下意识的。我觉得有一个问题，就是他口腔没有打开，因为他这几天没有发声，所以他忘了发声的记忆了，他嗓子哑了，这就是练功和不练功的区别。大家今天声音基本上是通的，我倒不是希望他一定把声音放出来，但是他已经把发声的方式给忘了，因此他还是咬着牙。你俩到那边去，一边一个坐下，动不动我不管，但是你

俩现在对词，看着对方的眼睛和嘴，一定要关注对方，没有声音，说，记住愿望。听不见就告诉他你说不清楚，我听不见，要告诉他，口腔做型要传递清楚。

（两位学生无声对词）

冯远征： 现在出声。

学生： 有点害怕。

冯远征： 害怕什么？

学生： 跟她说话。

冯远征： 小点声。

（两位学生按照冯老师的要求重新对词）

学生： 我感觉李汶樯在克制，他心里是有的，但是他好像在克制情绪，导致我看到他好像没有给萌萌以足够的刺激，萌萌没有那种感觉，他是有的，但是他没有给到对方。

学生： 我感觉汶樯也是用同一种模式，他读什么全是一样，全是这种状态、这种态度，无论读什么，连我们上台词课的时候，当时读古诗全是一个态度，就是很懒散的状态。

冯远征： 嗓子不行，喊的。

学生： 我感觉孙萌有时候有冲动，想冲出去，但是又给自己收回来了，她是想，但是没有完全放出去，刚想出来，又收回去了。

冯远征： 其实萌萌声音挺好听的，应该要敢于放开。有时候你突然声音一下子收回去了，台词就听不清楚，其实你放出来，你的声音还是蛮好听的，还是要往出放。李汶樯因为这两天嗓子的问题，所以没办法，做训练还会继续伤到他的嗓子，歇会儿再说，还有哪位？

（杨上又与沈浩然开始演绎《雷雨》四凤与周萍的那个选段）

学生：凤！词说串了。

冯远征：就前头大家说说。

学生：浩然形成一种下意识的习惯了。

学生：说错了就跳出来了。

学生：我觉得四凤虽然是在对着他说，但是她没有完全把她的愿望说出来，愿望不够强。

学生：四凤说话有一个固定的调调。

学生：我觉得背词背得挺好。

冯远征：就是说的愿望还是不够。

学生：对，我觉得不太够。

学生：我觉得他俩各怀心事。

冯远征：说的是他俩还是演角色的时候。

学生：人，把自己平时带到了这个状态。

冯远征：是不是直接牵扯到这两个人物的塑造呢？

学生：他们内心有东西抛不掉。

学生：下午有点木。

学生：你一直在想事情，我想知道你在想什么。

学生：我在想你的事情。

学生：我在想我的事情。

学生：我觉得浩然心里有点抵触，浩然害羞，说简单的，浩然就是害羞。最后一幕上又冲过去想抱他，但他一直在拒绝。

学生：我觉得浩然是"直男癌"，就得让凯如多抱抱他。

学生：他说话不敢看我的眼睛。

冯远征：为什么？

学生：因为我感觉不知道说什么。

学生：他会紧张。

学生：假如想说一些东西的话，我会转一下。

冯远征：为什么？

学生：因为我在想，自然反应就转一下。

学生：你生活中就觉得看着人的眼睛说话就忘了是什么，在表演中看别人眼睛也是一样，在生活中就要多锻炼自己去看别人的眼睛。刚刚我觉得我俩在走动的过程中，你在很努力地把我放进心里，在看着我。但是你

平时生活中就没有这样。

冯远征：你真谈过恋爱吗？

学生：上又的意思是你生活中从来没有正眼看过她。

学生：那时候还小。

冯远征：几岁？

学生：初中。

冯远征：初中算谈恋爱吗？

学生：因为初中谈得烦了。

冯远征：什么叫谈烦了？

学生：感觉太烦了。

冯远征：拉过手吗？

学生：拉过。

冯远征：真没谈过？

学生：没有。

冯远征：站起来，戴上眼罩。你先摸摸这个人的脸，男的女的？

学生：男的。

冯远征：然后呢？谁？抱抱他。

学生：志港。

冯远征：你摸摸这个人，直接上手摸，男的女的？

学生：男的，国栋吧。

冯远征：再猜。

学生：王川？不对。

冯远征：你现在摸住这个人的脸，摸住，男的女的？

学生：女的。

冯远征：轻点，谁？

学生：雅钦吧。

冯远征：是摸，别只用手指点。

学生：凯如？

冯远征：拥抱一下。别拍，摸摸脸，你摸过人的脸吗？

学生：雅钦。

冯远征：你抱抱她，你觉得是雅钦吗？

学生：是她，真是的。

冯远征：再摸一个人，男的女的？

学生：男的。

冯远征：摸脸，谁呀？

学生：洋飞吧？

冯远征：是洋飞吗？你再摸摸这个是不是洋飞。

学生：凯如。

冯远征：再想想，再摸摸，摸手，感受一下，是谁？身子都僵了，放松，抱一下，感觉一下，是谁？

学生：是老乡吗？

冯远征：再摸这个，别拍，摸肩，摸手，摸头，感觉一下是谁，拥抱一下感觉是谁？

学生：佳钰。

冯远征：你再摸一下是佳钰吗？这人你摸过吗？

学生：摸过。

冯远征：谁？

学生：应该是我老乡。

冯远征：要不然你拥抱一下。

学生：凯如？

冯远征：是凯如吗？

学生：不是。

冯远征：那是谁？拥抱一下。男生来帮我一个忙，抬两个桌子过来，并排搁在一起，男生都过来，女生也过来。

（信任游戏：一人在高处身子绷直向下躺，其他人接住。）

学生：我觉得浩然很封闭自己，你们两个在交流的时候没有对上，虽然一直在"对白"，但是浩然其实在说话的时候，没有

传达（感情）给上又，所以我觉得浩然应该要更有愿望一点。

肖英： 浩然玩游戏的时候特别可爱，特别解放，鬼点子特别多，这时候像你那个时候就对了，这个时候特别理性，他玩游戏的时候很闷骚。

独白 《日出》 陈白露 方达生　　周佳钰 梁国栋

A：24 小时？你可吓死我了，可如若是到了你给我的期限，我的答复是不满意的，你是不是还要下动员令，逼着我嫁给你啊？

B：那……

A：那怎么样？

B：那我也许会自杀。

A：怎么你也学会这一套了。

B：不，我不自杀，你放心，我不会因为一个女人自杀。

A：这就对了，这才像个大人一样。

B：我自己会走，我会走得远远的。

A：那么你不用再等 24 小时了，我现在就可以给你答复。

B：现在？不不，你先等一下，我有点乱，你不要说话，我要把心稳一稳。

A：我给你倒杯茶你定个心好吧？

B：不，用不着。

A：抽一支烟？

B：我告诉过你三遍我不会抽烟，得了，过去了，你说吧。

A：你心稳了？

B：嗯。

A：那么你现在就可以走了。

B：什么？

A：现在就走。

B：为什么？

A：没有为什么，在任何情形之下，我是不会嫁给你的。

B：可是，可是你对我就没有一点感情吗？

A：也可以这么说吧。

B：你干什么？

A：我要按电铃。

B：做什么？

A：你不是要自杀吗，我叫证人。

B：你刚才说的话都是真心话，没有一点意气作用吗？

A：你看我还像个有意气的人吗？

B：竹均。

A：你干什么？

B：我们再见了。

A：嗯，再见了，那么我们是永别了。

B：嗯，永别了。

A：你真打算要走啊？

B：嗯。

A：哎哟，我的傻孩子，怎么还哭了呀，眼泪是我们女人的事，怎么了呀，哎哟，你瞅瞅你，怎么了？达生，你看你，你让我跟你说句实在话，你想走，难道你就真的能走吗？

B：怎么？竹均，你又答应我了吗？

A：不是，你误会我的意思了，我是一辈子卖到这个地方了。

B：那你为什么不让我走。

A：达生，你以为这个世界上就你一个人这么多情吗？我不嫁给你难道我就应该恨你吗？你简直是瞧不起我，你还让我立刻嫁给你，还让我立刻跟你走，还让我24小时给你答复，就算一个女子顺从得像一只羊，也不可能沦落到这步田地。

B：我一向这个样子，我不会表示爱，你让我跪在地上说些好听的，我是不会的。

A：是啊，所以我让你多待两天，你就会了，怎么样，要不然你跟我再谈一两天。

B：可是谈些什么？

A：话自然多得很，我可以带你看看这地方，好好招待你一下，顺便让你看看这儿的人是怎么样生活的。

冯远征：完了，说说。

学生：周佳钰很有那种意思，他真的把国栋当小孩一样。

学生：还有卖萌卖得有点不像达生。

学生：感觉像妈妈哄孩子。

学生：达生刚来找陈白露，所以他还没有那些想法，心里是白的。

学生：我觉得他很"白痴"。

学生：我只是单纯喜欢她，我想让她跟我走，我没有看到这么一个让我心动的姑娘，就是我想娶她，但是她又拒绝了我。

学生：因为我的事情太多了。

学生：然后我很委屈。

学生：其实什么事都有。

冯远征：然后呢？

学生：我没看，就用耳朵听，觉得佳钰散发了一种母性的光辉。

学生：可能因为是巨蟹座吧。

冯远征：还有什么？没有了？

学生：我觉得蛮好的，我没有别扭的感觉，觉得蛮舒服的。

学生：也是渐入佳境，后面差不多放松下来了，就会更像是在给对方说，前面还是有一点你一句我一句说词的感觉。

学生：我觉得他们能听到别人说，他能听进去。

冯远征：你听进去了吗？

学生：我听周佳钰挺好的，因为国栋平时性格不这样，比较了解，所以他说这个我不太相信。

冯远征：他刚才这段你相信了吗？

学生：不太相信，他有几句话说得没有感觉，周佳钰我觉得挺好的。

冯远征：还有，周佳钰就是有一个问题，台词太快了，北京人说话，没办法，还是要练。

学生：我听您说没办法，我心里咯噔一下，我心想我会一直这样。

冯远征：不是，我是说得练，注意放慢说台词，稍微注意一点。

学生：我刚才其实成心放慢了，但是还是有点快了。

冯远征：其实你只要注意重音，愿望表达就会好一些，台词不一定得让大家每个字都能听得清楚，但是前和后几个字一定要清楚，这样你这句话就清楚了。比如说"达生我告诉你，在任何情况下我也不会嫁给你的"，"达生，我告诉你！在任何情况下，我是不会嫁给你的"。如果"在任何情况"你不强调，你把"不会嫁给你"强调了，这句话就非常清楚了，如果说你按照你自己的说话习惯，"达生！我告诉你，在任何情况下我不会嫁

给你的"，你能听清楚在说什么吗？这么近都没听清楚，为什么？所以说
"达生那我告诉你，在任何情况下，我是不会嫁给你的"这句话，你把后
几个字说清楚以后，这句话的意思就很清楚了。记住，一个是前面，一个
是后面，你一定要这样强调台词才清楚。

学生：老师，有个问题，这个达生我感觉太像小孩了，但是达生自己
不知道自己是小孩，白露认为他是小孩。

冯远征：白露也不认为他是小孩，白露认为他是傻子。所以说你在演
这个的时候，需要表现出你的那种痛苦，你的那种委屈和你那种从乡下赶
过来，到了这儿发现一切不是你想象中的那样，而且她确实是传说中那样
一个坏女人，你希望拯救她，所以给她车票，说 24 小时你给我答复。她
说那好，你的意思就是说我们分手吧，好吧，然后我们永别了，永别了！
这样说才对。

学生：我看了冯老师演的方达生了，说永别了！看了她一眼，毅然决
然走了。

冯远征："嘿，你的车票！"当时这个你们拿掉了，"你的车票，哦，
想起来了。（撕）"，"竹均，你？"他的意思是什么？"你又反悔了，你愿
意嫁给我了？"

学生：他觉得很高兴。

冯远征：然后白露说没有，我撕车票就是让你留下来。然后说，哎
呀，咱俩不能结婚就不能做朋友吗？你非要跟我结婚才行吗？你在这儿玩
两天吧。其实他的这种稚拙，他的这种单纯，他的这种简单，才是方达生
第一幕开始的状态。不是演傻子，不是，是一上来觉得这里太豪华了，我
没来过，这儿不敢坐，怕坐脏了。白露说你进来呀。达生问这儿没人吧？
因为大城市到处都是人，她刚从舞厅回来，很乱，觉得哪儿都是人，这儿
没人吧？没有，这儿也许有人，我不知道。真烦，有什么好烦的，我本来
以为我从乡下到这儿来找你，见到你了，你就可以跟我走了，没想到你带
我到舞厅去跳舞，烦死了，其实心态就是这样的。真正她说你干吗来了？
不知道怎么说。你说吧，好吧！你看乡下怎么传你的，说你很乱，你有很
多男人，说你花天酒地，说了你这么多事，我不相信，所以我来了，我来
了一看真是这样，怎么办？那怎么了？我过的就是这样的生活呀，你不能
这样，这是堕落。他的心就是这样简单，跟我走吧，这是车票。哟，一个
往返的，一个单程的，你还挺有心。我求你嫁给我吧。嫁给你？对呀，嫁

给我。那我得想想，达生。其实他的内心不要过于复杂，这种委屈，男人委屈和小孩的委屈是两回事。

那么我们永别了，永别了！走了，那种内心的难受、委屈，但是男人的委屈又不一样，特别像方达生这种委屈，不是胡四的，不是其他人的，不是李石清的委屈，李石清的委屈是另外一种委屈。包括陈白露，比方说佳钰其实不适合演陈白露，但她怎么样去演，有她自己的方式方法，怎么去抓住这个东西，是你的态度。他带给你的是什么？他带给你的是新鲜感，你见的潘月亭、胡四、顾八奶奶，这一切都没有他真实，他是你年轻时候最美好的那段回忆，所以他来了你是高兴的。

学生：他说那种话我就有想要逗他的感觉。

冯远征：他说那种话你就是觉得很可爱，是吗？真的，他说真的，你不是嘲笑他，你是觉得好玩。24小时？用不着等24小时，我现在就告诉你，这时候还有点玩笑，后面开始正式了，"达生，在任何情况下，我是不会嫁给你的"，这时候是正式的。

学生：还有那句"你看我还像一个有意气的人吗"，那时候我觉得也是有点不自在，突然安静了。

冯远征：对。你看你刚才说的话是真心说的，难道没有一点意气作用吗？然后你说你看我还像是个有意气的人么。这句话你内心是怎么想的？

学生：可能脑海里想，回顾一切，因为陈白露刚把张乔治给哄走，她心里还有好多事没有平复下来，然后他的一句话把她突然拉到了一开始的感觉，我经历了这种风雨，你看我还像有意气的人么。

冯远征：对，其实你说的是真心话，难道不是意气用事吗？他所谓的意气用事是什么？冲动。其实这句话翻译过来是，你说，我还像是个会冲动地说这句话的人吗，其实是这个意思，这句话反而应该很认真地回答才对。这个时候的陈白露只有对他的这种真诚，才是回到了你原本的那一幕。所以为什么最后一幕我要求陈白露是美好的，就是陈白露在跟方达生说"回来了，回来了"时一样的心境，刚才那个词其实有点多余，"刚才我看见顾八奶奶在"，有点多余，就"回来了，回来了"，"小东西找到了吗？""没有，我跑了很多地方都没有找到。最近我想了很多事情，我在想为什么这个社会允许金八这样的人存在。""为什么不呢？"为什么我说往往我们在理解一个剧本的时候，特别是陈白露最后陈述自己的爱情的时候，很多演员为了表现自己的苦恼，为了表现自己的痛苦，要流着眼泪

说，其实不是，最后一幕的陈白露就是美好的。因为她已经被逼迫到了最后的时刻，你如果哭着说，哭到最后陈白露在自杀的时候，观众也就不感动了，她只有在想自己美好的时候，她只有在说"你应该冒险，你为什么不试一试呢？这个险我冒过，和这个险我已经冒过了"的时候，观众才会感动，哪个舒服？

学生：第一个。

冯远征：对，所以有些台词可以稍微拿掉一些，"这个险我已经冒过了，我结过婚"，我们当时因为剧本长，我从剧本中拿掉了一些台词，其实更直接。"你冒过了？你冒过险了？我冒过险了，你结过婚了"和"这个险我已经冒过了"，方达生不是傻子，所以说"你结过婚了"，说"那个人是谁"，就很直接了。"那个人怎么说呢，有点像你"。所以过程是什么？那个人是谁？她看到方达生以后她会说，那个人有点像你。有点像我？都不如看着他说有点像你，像我？"嗯，那个人说起话来什么样，做起事来什么样。你还爱他吗？""我爱他。他让我跟他结婚，他让我离开这儿我就跟他离开这儿，他说让我跟他到乡下去，我就陪他到乡下去，他说让我给他生个孩子，我就给他生个孩子，他是那么的可爱，他最喜欢看日出，他也写了一本小说，也叫《日出》，他曾经说，太阳出来了，黑暗就会在后面。"我觉得这个地方是她释放美好回忆的地方，最后她说完了以后呢？绳子断了，孩子死了，她的情绪是这样变化的。我们往往会用单一的形状、单一的行为、单一的语言、单一的情绪，缺少一种复杂性，但这种复杂性一定不能用5种意思、10种意思体现在一句话或一小段话当中，而是要在一段戏当中。他很清楚，剧本已经很清楚地给你罗列出来了。只是我们很难去寻找那个变化的点而已。

其实在解读一个剧本的时候，我们只要认认真真读几遍剧本，再加上导演、老师帮你，你就能够找到那个变化的点。但是如果我们只阅读一遍剧本，我们只把我们要说的这段背下来，其实你根本不清楚这个人心里的行为线、语言的行为线是什么，那么他的行为就不存在，你只是单一地表述这个段子，还有可能表述不清楚，表述错了。这一段陈白露其实不是在要弄方达生，这一段她其实是在跟他逗，而方达生是真情流露，因为他俩真的年轻时候的纯真的东西在这里。所以爱情也是陈白露在临死之前的一段美好回忆，紧接着就出问题了，紧接着就是金八要占有她，然后她决定离开这个世界。还有问题吗？分析剧本，分析原因，我们慢慢去寻找，其

实都在剧本当中。你俩。

对白 《原野》 仇虎 焦大星　　梁国栋 方洋飞

A：虎子，你先坐下，虎子，刚才你那么看我做什么？

B：我没有。

A：那么你看她做什么？

B：我看她？你说弟妹？怎么？

A：我的头里面乱哄哄的。虎子，刚才我走了，我妈就没找你谈谈？

B：谈谈？谈你，谈我，谈金子。

A：金子，她说什么？她告诉你什么？

B：什么事？

A：金子，金子她。

冯远征：稍微停一下，刚才说"我妈就没找你谈谈"？

学生："谈谈？谈你，谈我，谈金子。"

冯远征：你说"我妈就没找你谈谈"。

学生：你妈就没找你谈谈？

学生：谈谈？谈你，谈我，谈金子。

冯远征：为什么你要接这个谈谈？是不是谈了，那为什么还要你妈跟我谈谈，怎么处理这段？

学生：可笑。

冯远征：为什么可笑？

学生：因为她要我把金子带走，她要我跟金子私奔，她不会告诉警察局的。但是我觉得很可笑，我是来杀你们的，我为什么要把她带走？

冯远征：他说我妈就没跟你谈谈？你怎么接受这个谈谈，你怎么回复这个谈谈？

学生：就是告诉他。

冯远征：他现在的心理是什么？他说来，你坐下。

学生：我怕前面的事，就是金子的事。

冯远征：你是什么心理？

学生：我知道所有事情，但是我看到他的时候，他跟我说他妈跟我谈谈，我说谈谈？我觉得这样舒服。

冯远征：怎么舒服，你们听着舒服吗？

学生：一听能听出来他是在逗他，因为他傻，（所以）他听不出来。

冯远征：你现在的心理状态是什么？你要干什么？

学生：我要杀他。

冯远征：焦母跟你谈完了以后呢，你是什么心理？

学生：我还是想杀他。

冯远征：你见了这个兄弟呢？柔弱的兄弟呢？

学生：我想捅他。

冯远征：但是你为什么没有捅他？

学生：因为毕竟从小玩起来的。

冯远征：你现在的心理是什么样的？

学生：就是想杀他，就是 OK，那我再跟你谈谈。

冯远征：是什么？

学生：就是平复，纠结。

冯远征：乱！是不是乱？你本来下面就要杀他，结果老太太说，来，我跟你聊聊，老太太虽然没看见，但是老太太感应到了，所以她说你可以带金子走，你跑我不会告发你，这样一个妈妈让你带着儿媳妇跑，可以了吧？所以你心里是什么感受？打乱了你的计划吧？

学生：没有想到他们会这样，以为他们见到我之后会直接报警。

冯远征：对，然后你就跑了，所以现在你的心是什么感觉？

学生：乱。

冯远征：所以他跟你说坐下来聊聊，你什么感觉？

学生：你又跟我聊什么？有病吧。

冯远征：这是你现在的解释，然后呢？所以他跟你说什么？你第一句话是什么？

学生：我说虎子你坐下，你刚才那么看我干什么？

学生：我没有。

学生：那么你看她干什么？

学生：我看她？你说金子？你说弟妹，怎么？

学生：我的头里面乱哄哄的，虎子，刚才我走了，我妈就没找你谈谈？

冯远征：谈谈？谈，谈你，谈我，谈他，谈她。就是说你的乱，可以说你接过来了谈谈这个词，但是你脑子里想的是我杀他还是不杀，乱，他妈谈谈让我带金子跑，我可以带金子跑，谈谈，对，谈了，谈你，谈我，谈她。

学生：他感觉已经知道这事了。

冯远征：我只是自己在分析，我只是给你一个提示，如果你把心烦意乱放前头，这段台词就有意思了。所以前头是烦躁的，前头是乱的。然后慢慢进入。

（学生按照冯老师提示重新对词。）

冯远征：来说说。

学生：我觉得洋飞前面的台词有些快。

学生：我看国栋在抓他的时候，因为我跟着他的情绪走，我感觉到他是那么的恨，但你抓他的时候我没有感觉到你的恨，直到最后你抓他，我在想你连在这么恨的时候抓他也不是使劲地抓，而是很松地抓他，我觉得你抓的动作跟你的情绪没有搭上。

学生：我觉得挺好的，我觉得他们说得让我很专注地听，很容易把我带进去。我觉得国栋好像这次跟上次又有不一样的地方，我感觉每次听都有不一样的地方。

学生：我感觉飞飞前面说的时候，他还是在强调台词，感觉身体是在跟他说，但是他没有完全投入，没有真的传送给他。但是后面他放松下来过后，我感觉他在那个情节当中，不对着他说，都有跟他交流的那个意思，前面会感觉光在说词，对方没有真正接收到。

学生：你心里是不是已经有预判了，心里已经知道他说的事了。

学生：我说的时候就把他当我的好哥们，就跟他倾诉，我就跟他说。我到后面越说越像了，他说这件事说这么激动干吗，就是想他为什么会说得那么激动，越说越像，又是好兄弟，又是脚断了，一兄一弟又一样，然后吃了官司什么的。

学生：其实大星也不傻，慢慢地，瘸子、一兄一弟基本都出来了，他也就知道了。

肖英：挺好的，我觉得他俩进步特别大。洋飞你的任务抓住了，欲望特别强，我察觉到你嗓子不好。所以我今天要跟你说，鼓励你，要摆脱你在嗓子上的顾虑，挺好的，真的挺好的。人物关系有了，我觉得国栋好了，因为国栋有好几个人物，我觉得挺不错的，你在里面寻找不同，我觉得特别好。我觉得"方达生"也挺好的，因为你在寻找简单的感觉，这个也很好，冯老师提出之后，你这个复杂的、纠结的情绪始终存在，我是觉得不错的，进步特别大，人物关系有了，然后两边的事件都抓得很紧。当然还有提升的空间，但我觉得进步已经很大了。

学生：我觉得挺好的。我觉得前面的提升空间更大一点，后面他们两个进入状态以后，很多东西不用设计每遍都会不一样，前面我觉得还是需要改进。

冯远征：其实就是我觉得你的单一的要杀人的动作线，被焦母的这条动作线打断了，所以你前面的焦灼也好，乱也好，这些没有头绪也好，其实你不用那么复杂地去表现，就是想"怎么办，怎么办"。哦，谁？她？你媳妇儿？没有，我妈找你谈什么了？谈谈，谈你、谈我、谈她？都谈了。你考虑的是什么，我怎么办，我本来只要杀人就解决了，她又让我带她走，我是带她走还是杀他们？焦母说的是真的吗？这个老东西，我要是真杀了他们全家，或者我真带金子走，她没准现在就告警察去了。

其实这种复杂的东西没必要过于外在地表现，就是犯愣，哦，哦，就可以了。还有一个就是决定要跟他说这个故事，每一次的转折，每一次下决心，每一次不动手，实际上你也挺可怜的，得了我媳妇，但是他是个傻子呀，最讨厌最可恨的是那个瞎老太婆。他太可怜了，啥都不懂，而且金子还嫌弃他。其实这个人物内心的复杂性没必要去演，这么一个阶段，可以表现不同的内心状态。

学生：跟他说完了，我这边呢？

冯远征：你不是挺简单的吗？傻子，挺好的。肖英老师已经说过了，

挺好的。你俩怎么样？

肖英：四凤。

学生：老师你知道我的真名叫什么吗？

冯远征：上又。

学生：我以为你不知道呢。

冯远征：叫你戏里的名字，就是想让你更熟悉四凤。不太想再来一遍？

学生：没状态。

冯远征：没什么状态？

学生：没激情，感觉现在没有状态。

冯远征：那怎么办？

学生：平白无故拉什么手。

冯远征：那你现在什么想法？

学生：明天再说。

冯远征：反正我觉得大家每天都在进步，今天下午其实我想理一遍大家的对白，主要是因为咱们汇报可能有的只是做独白，有的是做对白，或者有的可能都得做，因为我要安排前后顺序各方面，我希望将来大家能够尽量多地展示自己，但是有时候没办法，只能拿掉一些，希望大家有集体意识，不要有什么心理负担。其实很简单，我们的汇报虽然重要，但是我们学习到东西才是最重要的，所以我希望大家不要去介意谁多谁少，因为可能有人多有人少，这是没有办法更好地协调的。但是我希望大家都能够相对平均地去展示自己的实力，另外我觉得别再去想更多的，我们就是认认真真地利用好这个时间，认认真真把能够学到的东西学到手，这才是对我们今后最有用的，而不是说只是为了一个汇报。

我觉得今天上午包括下午，大家通过训练，还都是非常有提升空间的，也进步不小。我希望未来的 5 天，咱们大家共同再往前努努力，往前迈进。

学生：已经上 5 天的课了，过得真快。

冯远征：明天下午休息，下课。

第十一讲

日　期：2017 年 4 月 25 日　上午
地　点：上戏图书馆 4 楼

冯远征：都累吗？脸上都显现出疲劳感了。我们玩个游戏。

学生：有什么坐地上的游戏么？

冯远征：有，丢手绢，来丢一个吧。

（丢手绢游戏）

（贴人游戏）

冯远征：我们开始发声，每个人找一个地方躺下，发声。

还是想象，把呼吸调匀。还是想象，还是要感觉自己是一颗种子，然后落在了地上。然后被土埋了起来，慢慢地，慢慢地，慢慢地。下雨了，被雨水滋润，然后开始生根，扎在了土里。我们的根越伸越长，越伸越长，开始抓住那些土，开始发芽。我们的枝丫去寻找阳光，从泥土里钻出来，去寻找阳光。我们感受自己，我们感受自己的身体，去和土地结合，同时我们要去寻找空气、阳光和水，对吗？当我们需要生发的时候，我们开始和大地接触的同时，我们要开始寻找阳光，去挣扎，往外走，往外钻，钻出泥土。我们在身体和大地接触的时候，我们的声音是从根部慢慢透过我们的身体，去寻找阳光，用声音去寻找阳光。当我们不得不去成长的时候，我们先用声音去成长，带动我们的身体。慢慢地可以出声了。

学生："ɑ——"

冯远征：我们在寻找太阳的时候，眼睛一定要睁开，寻找方向，用声音带动自己。

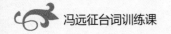

学生："a——"

冯远征：大家慢慢缓一缓，我们现在还有一个练习。我们还是去寻找，我们在寻找的时候，周围有人可以干扰他，我们做一次干扰试一试。还是发声寻找，我要寻找他，这时候大家可以过来干扰他。干扰完了以后，可能他就会被带偏了，那就去寻找下一个对象。咱们试一试，不停地换对象，对象可能本来是很深情的，突然他过来了，我就很愤怒了，我们用声音转换态度，去寻找不同的对象，我们试一下。我们不必上来很大声，小声地去寻找，我们试一试。

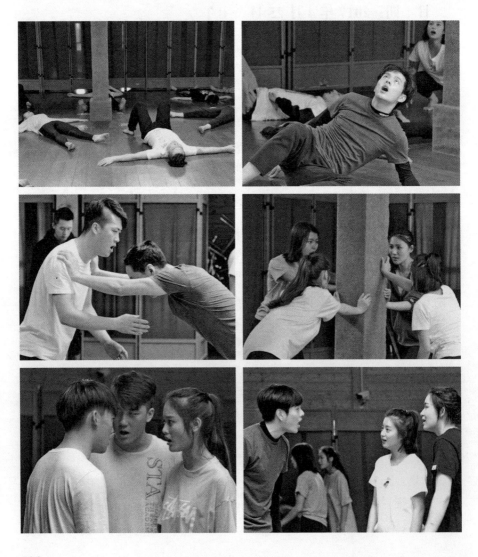

学生："ɑ——"

学生："八百标兵奔北坡，炮兵并排北边跑，炮兵怕把标兵碰，标兵怕碰炮兵炮。"（重复）

冯远征：现在大家不动，我们看看现在的这种人物关系，大家互相看一下，非常有趣的画面，每一组都能看出有意思的故事，非常好。休息1分钟。

咱们这两天一直在做发声和台词的训练，台词现在大家基本上都背下来了，后几天我们可能稍微有一点点重复，因为毕竟我们才刚开始进入台词阶段，这个阶段不是说每天光给你们一些新鲜的东西，光给你们一些刺激，有时候需要磨，所以希望大家过两天在磨的时候别烦。昨天我已经开始给你们做剧本分析的感觉了，比如研究这句话到底怎么说，重音在哪儿或者什么，但是这个重音并不是我们常规意义上的，其实只要你心有了，就可以找到，就像默读似的，本来今天想做默读，但是时间不够，所以我们做一会儿表演的练习。

我们坐两排，两横排，留空。这个训练叫"擦肩而过"练习，我先找两个人，这两个人分别给这两个要做练习的人出一个规定情境或者是人物，咱们比方说你演肖英老师，你演宋老师，这两个角色是你们都不熟悉的，但他们都是特别有特点的人，这个特点可以是职业特点。他俩就迎面走，你就想你的，你就演你的，你要把他交给你的任务演出来，然后你们同时还要观察对方，就在咱俩走过的过程当中，瞬间我演我的，我甚至还要观察他。也许你观察不到他，没关系，然后你们两个分别要说我发现他演的是什么，我们大家分别猜他俩演的是什么，最后我们再向他们俩求证他们演的是什么。这个叫"擦肩而过"，考验我们的表演力和观察力，特别是演的人要很准确地把人物演出来。可以自言自语，但是最好别把职业说出来。特别简单，比方说你卖碟的，你是干什么的，咱就瞎说，或者说一个特定的。

（学生分别进行肢体表演并猜对方表演什么）

冯远征：咱们围过去坐一下，其实今天这种练习是为了让大家都展开自己的想象，发挥自己的表现力。其实这种练习就在一瞬间，特别是王川就在那一瞬间，刚做第一个动作，大家就能猜出他是谁了。有时候要的就是这种你迅速抓住这个人物，然后迅速拿一个特典型的方式把他表现出来。比如说他们去参加学院奖比赛，给了一个题目是一张图片，1分钟之

内你要讲述这张图片跟你的关系，结果很多同学都是在 1 分钟的时候刚刚讲了个开头，他其实完全可以在 1 分钟之内讲述清楚这件事情，我们往往能够在瞬间捕捉到，但是我们在表述的时候，我们缺了一种直接进入的方式，我们开始铺垫，这就是我们在学习的时候需要注意的。有时候我们在现场拍戏，我们拍电视剧、拍电影也好，不可能是从第一场开始拍到最后一场的。我遇到过，一上来先拍我死，那结束了，你怎么办？其实你是要去寻找从剧的开始发展到这一瞬间的感觉。表演有时候就是这样，让你去寻找这种东西。但是你不能说导演你等会儿，我先想我从开头怎么来的，我后来怎么死的，然后我再演死，现场不可能等你，所以你一定是前期工作做这些事。但是这种考试或者这种比赛往往会给你一个东西，比方说当时我有一个印象特别深的画面，一个男孩儿一个女孩儿背着身，旁边摆着一个箱子，你来讲述这个故事。我当时瞬间想到的和参赛选手讲的其实差不多，就是他在北京打工，要告别北京，结果他就开始讲自己怎么来的，怎么艰苦，怎么样怎么样，结果还没讲到我要告别北京时间就到了，停，这个分让我很难打，因为你没有讲述图片的故事。后来我跟他们提建议的时候，我说下次你们找一个嘉宾来点评，第一你讲述图片上的问题在哪儿，第二你应该怎么去讲述这个问题。特别简单，如果是我的话，我可能一上来就说 5 年了，我怀着梦想来到了大城市北京，但是今天我要走了，一下就点明了这个图片了。然后 5 年前我觉得我是一个大学毕业生，我想到这儿来干个事业，但是 5 年来我经历多少，我今天发现不行了，我不属于这儿，所以我想——如果你想传递正能量的话——我想我应该有改变，回到我的家乡，我做一名乡村教师，完了。主题全有了，你的内心的经历也有了，你用不着讲你受了什么样的苦，或者是我的梦想是我要挣到 100 万，我要做百万富翁，但是我经历了这么多以后，我住过地下室，我干过什么，但是最后我还是决定离开了，你可以编另外一个故事，但是我的意思是点题最重要，表演也是这样。当拿到一段戏的时候，拿到一场戏的时候，拿到一个角色的时候，特别演电影、电视剧的时候，你总是要一场一场来，这一场可能你只有 3 句台词，你怎么办？要很精准、很鲜活把他给演出来，就有意思了。你前面再多的眼神、再多的铺垫，最后没有强调，导演就全给剪下去了。所以怎么提炼最好的东西，将来可能是你们参加学院奖比赛也会遇到的类似问题，我们院也是，一上来是一个老人的图片还是什么，还是一个老房子，我记不清了，他说得特别好。他就说这张图片

让我想起了我爷爷，我说这讲得行。结果讲着讲着就讲偏了，还没进入故事，刚进入就停了。其实他开头开得特别好，结果一下子把自己的过去铺垫太长了。我们刚做这样的训练的时候，一定要抓住瞬间的开关的方式，你把这个头开好了，那你就选择最精准的语言把这个图片表达清楚，就可以了。没必要去把自己的历史讲得那么清楚。比方说，还可以怎么讲，一男一女背着身，一只箱子，还可以讲什么呢？你们想想。

学生：送他走吧。

学生：不见得要送他走，万一一块旅游，都可以。

冯远征：但是你必须选择一个，说我们去旅游了，还讲什么？

学生：度蜜月。

学生：错过了车，时间。

冯远征：为什么要错过？一分钟你要讲这个故事。

学生：因为这个女孩要回家了，这个男孩挽留她，最后这个女孩还是决定留下来了，然后这个女孩跟男孩走了，回家了。

学生：这才十几秒。

学生：我说得太快了。

冯远征：你慢点说也说不了 1 分钟，得要有一个主题，我刚才说的是有一个主题的，就是说我告别这个城市，告别以后我引出了一个什么，我在这儿 5 年，我有一个梦想，但是这个梦想 5 年来没有实现，但是我发现了一个自我，那我的价值在哪儿体现？我可以回到农村，回到我的家乡当乡村教师，是最有价值的。他其实谈到了一个什么？人的价值，对吗？还可以说什么呢？我来了！北京！我来了！对吗？我和我的女朋友来了，我们要在这儿开始新的生活，我们有梦想，我要在这儿做什么，我有什么宏大的理想，我将来 3 年之后、5 年之后要达到什么目标，5 年之后我要和我旁边的女朋友成为一家人，我要娶她，北京，我来啦！

学生：当我们下车的一瞬间茫然了。

冯远征：也可以，我找不到方向了，可以通过这个图片去展示你的想象力，但是你要选择最准确的语言和最鲜明的主题，然后在 1 分钟之内讲清楚。你用 40 秒钟讲完，但是讲得很精彩，我觉得也很好。首先我们这个照片给你了一个什么？给你两个人，一个箱子，要么是来，要么是走，要么是你来，要么是他走，哪怕你就说了一段爱情故事也可以，对吗？或者假如说这张照片是我们俩的最后一张照片。

学生：他走了，他是真的走了。

冯远征：来北京第一天我俩偶遇了，他丢了钱包，是我给了他100块钱，后来他告诉我，你把手机号留下来，我会还给你100块钱。我没有抱希望，但是有一天我果然接到了一个陌生电话，他说要约我，请我吃饭，我们见面了，他果真把这100块钱还给我了，由此我们相爱了，但是后来我得了白血病。但是你要强调这张照片是什么情况下照的，各种各样的想象。我觉得第一要有主题，第二要有人物，第三要有开头和结尾，就可以了，但是一定要选择最精准的语言，用最精确的语言在1分钟之内把故事传递出去，其实"擦肩而过"练习也是这种感受。我们一上来还有内外间，跑这跑那，烦琐了，成小品了，"擦肩而过"就是让你们在瞬间找到一个特别鲜明的人物的特点，然后把它表现出来，就够了。如果你能观察到对方的表演最好。所以说，作为一个演员除了要投入人物中以外，应该还可以审视自己的演出，就是所谓的第六感，我们有另外一只眼睛在观察你的演出，这就是说你要学会控制。这一切靠什么控制？是靠我的感官，我的眼睛的余光，甚至我的头发、我的皮肤、我的心。这些感官我都要调动起来。假如我在舞台上演出的时候，副台那边开始动，那我肯定会看到，旁边肯定有事。或者是其他的，反正肯定是有问题了，这个时候要是没有问题的话，副台不会那么热闹，那就不管，我还是要演我的戏。但是可能上来的这个演员会给我传递一个信息，说有一个重要道具找不到了，那就想办法解决。当然这种事情很难发生，但是我说的意思是，作为一个演员，你在现场，特别在拍电影、拍电视的现场，很乱，你怎么集中注意力去演这个角色，同时你还要顾及周边灯光对你的影响，摄影机对你的影响，包括旁边举话筒的对你的影响，你都要排除这些影响，使自己能够达到一个最优秀的状态。做这点练习只是最基础的东西，我希望你们有时间玩玩这游戏，挺好玩的，因为这种东西能够让你瞬间演出你演的角色，最准确地寻找到你要表现的是谁。

其实表演没有那么复杂，我们先去寻找我们最本能的东西，用最基本的东西去做，再慢慢地通过这个剧本，通过大量地读剧本，来提高自己对剧本的阅读能力。你读得越多，你对台词剧本内涵的东西越能有更好的掌控，还有将来你在读陌生的剧本的时候，你能够迅速找到这个剧主要表现的是什么，或者人物最主要的特点，还有他的台词上的要点，这些都能够很清楚地找到。所以多读剧本特别有好处。

因为下午要上英语课，所以今天下午的（台词）课不上了，但是我希望今天下了课以后，大家有时间再看看剧本，再把我们的台词能对一对就再对一对，明天我们还是热身、发声，完了我们肯定要进入调整台词的阶段。我们 30 号上午做汇报，这几天可能就要做准备了，大家辛苦，中午可以休息会儿，谢谢大家。

第十二讲

时　间：2017 年 4 月 26 日　上午
地　点：上戏图书馆 4 楼

冯远征：大家还有什么问题吗？

学生：我们生活里面常常有下意识，我们表演的时候会常常没有下意识。

冯远征：生活当中的下意识，是我们不知道下一秒要发生什么，每个人要说什么，但是表演是剧本设定好的，你必须按照这个剧本确定好的往下进行。所以下一秒都是预知的，但是我们要演出下一秒我们不知道为什么的感觉，所以这是表演。我们往往说未卜先知，就是对手表演的时候，我已经开始知道，他下面要说什么。我们应该做到的是，我们要演出下一秒，他不知道说什么的感觉，所以这样才有意思。所以真听，真看，真感受。我认真听他现在说话的时候，我再用我下意识的感觉，来表演我的未知。然后我再真实地把我最新鲜的感觉，用我现在的台词，用我预知的台词说出来。对于观众来说，可能就是一种新鲜的东西。

如果说他在这儿说的时候我已经开始反应，他说完这句话的结果，观众就会知道，我已经未卜先知了。我们现实生活中其实也有这种情况发生，这是因为两个人太默契，比如说你跟志港很熟，志港一进来你就知道他要干什么，这叫默契，不叫未卜先知。我一看你，因为我太了解你这个人，我就知道你接下来的行为。如果我不了解你这个人，现实生活当中，我跟他说话，我肯定不知道他下面要干什么。

表演也是这样，需要你把一切熟悉的东西放到一个环境当中。演电视剧、电影是另外的事。比如说我演 20 场，我每天都是在重复同样的台词、

同样的剧情、同样的人物性格。如果变成一种机械的东西，我每天到这儿说词，到那儿说词，就没有新鲜感，观众看了就干巴巴的。怎么鲜活？就是我们要把感受放进去。之前我们说过，其实话剧表演每天是不同的，是因为可能我们的心情或多或少会影响我们在表演上的节奏。不是说我们可以排除万难，这是不可能的。一个人在现实生活当中塑造角色的时候，不可能排除万难，投入这个角色当中出不来，不可能的。原因是什么？是因为不同情况有不同的干扰。

比如说，我今天一上台，我发现侧幕边上的灯光有变化，它可能不知道被谁碰了，这个光变了，也会影响我。还有一个，今天这个演员——我们遇到过这种情况，全场几乎都要笑场——穿错袜子了，穿的一黑一白，一上来所有人都会看他的袜子。有人不知道原因，会觉得今天这几个演员怎么老笑，他肯定没有看他的袜子。虽然在演戏，但是他在琢磨，这几个人为什么在笑。他会觉得这几个演员太不认真了，他在台上很愤怒，就是因为这几个演员总是笑。他一回头，他也在笑，差点喷出来，就是因为他也看到这个演员没穿袜子。

《知己》中，纳兰明珠说要放了吴兆骞就先喝掉三大碗酒。明珠最后也喝了，把酒杯摔碎了。紧接着，他摔完这个碗，我站起来看着他，我看着那个碗的碎片，我就走了半个圆场，我一跪就谢他。我们班王刚，这是一千回也不可能发生的事情，在他身上发生了。他那天喝了一碗两碗，他就说台词"倘若失言，犹如此杯"，摔到自己脚上了。关键那个碗砸完，就"噔噔噔"没碎。他砸完之后，所有演员都看着他——砸疼了。我坐在那儿，所有宫女，两边有两个大臣看着他，就开始背着身（笑），宫女就端着酒壶笑。下面就是我的词，我就站起来了，所有人（憋笑）。我过去抬高一个八度声音，动作做得比以前都大，就是为了让观众一下把情绪扭回来。这就是舞台上的小事故，没办法，千分之一。我说你再砸一次自己脚，但是他说砸不到了。你说往这儿摔，往那儿摔，怎么能摔到这只脚。这就是舞台上的问题，他怎么都想象不到，会砸到自己的脚，这就是舞台上意外发生的。作为一个演员，你怎么掌控舞台上发生的任何事情。你怎么让观众，能够陪着你继续往下走。首先你要抚平观众的笑点，观众都看见了，那个碗砸在他的脚上，他自己可能没太注意。但是看到那个碗滚到乐池，还没碎，就听见在底下响几声。怎么办？搁平时我就慢慢这么走，加快之后就跪的来了一下。我那天只能是，这瞬间只是 0.01 秒，瞬间他起

来了，站起来之后我就用大步，我让所有的人看见我的行为。原来站起来一个停顿，停顿之后我慢慢再看到他人的时候，我走过来，然后一跪。那天我首先是坐在那儿，首先，"啪"一站，然后用大的行为，把观众的目光聚拢回来。焦点一下就转过来了。所以表演，在这种千变万化的情况下，你必须学会掌控整个舞台、整个表演。

肖英：我跟你们谈一下我的感觉，我觉得冯远征老师的课程特别可贵，跟别的外教的课程不同，他过来给我们教的都是基础的基础。比如说那天同学说的，他让你们有当下感，让你们有知觉。最可贵的是，冯老师的课能跟文本接轨，他通过基础训练，直接进入人物对白。其实这是我们表演当中最难的，我们之前也有一些班，那些班请了很多外教，他们都是各种练习，他们的练习做得特别好，但是进入大戏阶段就不会演了，因为到大戏阶段它就是剧本了。我们只有当下是不够的，我们会一生发二，二生发三，三生发四，四生发五等。包括你排练有许多生发出来的行为，你不可能全部都是你，那样情况下你就失控了，恰恰跟剧本就是背道而驰了。

冯老师的课就是通过剧本训练的，如何接入文本，这是我们最大的难点。往往外教的剧本训练，做各种练习什么的，但是好像大戏就用不上了。如何通向大戏，怎么通向文本，有些同学练习的时候特别好，大戏就不行了。因为剧本有规定情景，所以我觉得我最大的收获在这里。而且冯老师直接从剧本里面找到你们的感觉，给你们一些刺激，给你们一些行动，激发你们当下的感知，你们当下感知的又是人物的东西，我觉得这一点，是我认为最可贵的。你们要明白，我们任何本能的训练只是基础的基础，千万不要以为这个就是表演。后面就不受控制了，没有知觉演不了戏了。基本功是枯燥的，它没有当下的。练舞蹈的都知道，就是量变到质变，他才能够那么灵活。他们练得强了，但是没有当下感知就没感觉了。这个要让你们特别注意，这个是我的感受，分享给你们。

冯远征：反正是这样，我相信可能这个课快完的时候，大家当初提的那些表演的困惑，我不用解释，你们自己就明白一些了。实际上我希望，通过这10天，你们自己来解答你们自己的问题，而且要学会自己解答自己的问题，将来走到剧院，走到剧组，你们独立面对问题的时候，除了你有心向那些老演员问，以及可以向人请教以外，绝大部分情况下，还是要靠自己悟、自己解决。我希望这个阶段，尽可能给你们一些方法，让你们学会如何解读剧本，学会如何把自己的经历和在生活当中观察和感悟的一

些东西放到剧本和角色当中。这是我希望你们在这么短时间内能够掌握的基本要领。其实对于你们来说，可能很简单，但是非常重要。无论是你台词的方向，还是表演的方向，还是你阅读剧本的方向，还是你理解人物，怎么样表演人物，方向是非常重要的。方向对了，你怎么都对，方向不对，你怎么走，你们要绕很大的弯，你回到正路了，才发现自己走了很长的弯。希望在这次课当中，你们能够自己学会很多东西、很多方法。把这个方法转化成适合自己的方法，阅读剧本，塑造人物，包括技术上的一些东西，这个需要我给予你们一些简单的方法，然后你们用这个方法再形成自己的方法。

其实每个人塑造人物、阅读剧本和表演技巧上的这些方式、方法，都有千差万别，不是用一种方法可以解决的。教给志港的方法，小飞可能就不适用，他的东西可能每个人不一定适用。每个人有每个人的方式、方法，像我的工作习惯，我们北京人艺的工作习惯，先建组，两天回家阅读剧本，最少有一周到10天的案头工作。我们叫案头工作，现在有一个时髦的词叫围读剧本。我们有时候还分析剧本，分析人物，我们探讨。大概10天以后落地，就是把简单的布景搭起来，我们在所谓临时情景当中拿着剧本。我一般不会很快脱口而出，我是一点一点脱的，我可能是我们剧院脱本时间最长的演员。有的时候，你像外请的一些演员到我们剧院，他习惯第二天进排练厅，然后你发现他没有剧本了，他全背下来了。但是等这个戏一上台，你发现他的表演已经固定了。很早就把自己的表演固定下来了，他演10场、20场都是一样的，全背下来了。我不是鼓励大家一直拿着剧本不放，像有的演员很快就脱本了，我一般是一个月之后把本扔在一边。其实我词早就背下来了，我不愿意很早扔掉。

还有，大家要学会记笔记，再年轻，记忆力再好，都不如记在本上。过一段时间，你翻出来看看，你会想起很多东西，所以一定要学会记笔记。工作方法其实是慢慢自己总结出来的，然后才会形成自己的习惯。但是一定要把这个习惯建立起来才有意思，对你的工作才会有帮助。就像我在剧组的剧本是单面的，背面会写很多东西。大家一定要记住，写提示，千万不要写潜台词。这和以前的观念不一样，我告诉你们，写潜台词是会害了自己的。我曾经碰到北京电影学院和上海戏剧学院表演系的研究生，我跟他们俩演戏我觉得别扭。后来我发现，其中那个女孩儿在剧本所有空白处，写的全是潜台词。我说姑娘，你为什么写这个？她说这是我当下人

物的感受。我说你演的时候，是不是先默念一遍潜台词再说台词。她说对啊老师。我当时就崩溃了。当时我觉得她表演（得）不对，但我不明白为什么不对。后来我明白了，她学得太死了，她不会真的感受，她只是鼓励自己：我应该说潜台词。

所以为什么我说默读10遍之后，你不用说潜台词，你就知道要说的是什么。比如说你演陈白露，你一定要把方达生的台词读得很清楚，然后你就知道你的动作是什么。你演方达生，你一定要把陈白露的台词看清楚，少看自己的内容，多看对手的台词了，你就知道自己要表达什么东西。这是我自己总结的经验，但是我教给很多年轻人之后，他们给我的反馈，说自己还是受益的。大家用这个方法试一试，你可以跟我说，冯老师这个方法不适合我，那你可以总结另外一套方法。起码我觉得我现在和所有年轻演员这么说，他们这么做的，反馈回来没有一个说这个方法不好的。反馈都是我不用背词了，不用死记硬背了。这起码是我认为比较好使的方法。

来，我们开始热身。我们做丢手绢的游戏。

学生：什么是提示？

冯远征：就是这个地方，我希望我是什么状态。这些状态台词里都有。尽量少看剧本当中的括号，括号里面经常是"痛苦的"，怎么演？"悲伤的"，"喜悦的"，怎么演？不要看提示，看完之后会误导你。

（热身游戏：丢手绢）

冯远征：我们用10分钟的时间热身。

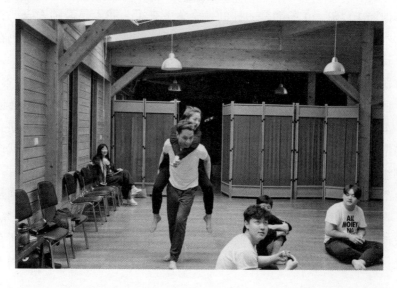

（做游戏热身）

冯远征：好，我们开始。（练习发声）

我们现在找一个地方，不躺着，随便哪一个方向都可以，我们蹲着，然后手可以着地，手着地把眼睛闭起来。这个时候，稍微缓一会儿，把呼吸调匀。当你要动的时候，你可以先用脚用手撑地。撑地的同时，觉得地吸着你，让你起不来，你实在想起的话，就用声音带动你的身体。这个时候你可以移动，但是今天四肢不可以离地。用声音寻找，之前我们是寻找一个方向，现在我用声音寻找我，就像昨天后面那个练习，要找那个人；但是我们是用四肢去找，我们可以离得远。比如说这个人如果过来，我可以躲开他。这个是在动中调整。大家调整一下呼吸，其实是一个反作用力，我拔的时候，我其实是在不断按这个地，我想走，走不了的话，a——（发声），最后把手带起来。刚开始起动是最重要的。

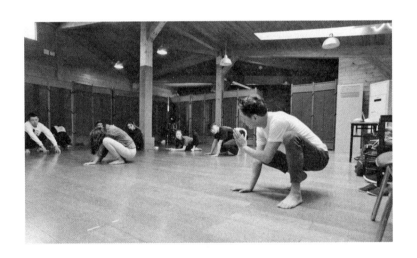

当我们身体想动的时候，我们就开始。（念 a、a、en、en、en、a、a、a、en、en、a、a、a）

（同学蹲着练习发声）

冯远征：抬起头来的时候还是要找方向！

冯远征：慢慢地收声，先别动，缓一缓。休息一下，喝口水。累吗？累不累？但是下次大家很快就可以找到发声的位置和方法，而且很震撼，有些时候你们一起发声的时候很震撼，听得浑身起鸡皮疙瘩，休息 1 分钟，我们喝口水。

我们现在找地方，什么姿势都行，两个人背靠背都行，找到发声的感觉。（同学互相背靠背）

我们前几天学了一个口腔做型练习，飞飞你自己靠着柱子，带领大家，从"ba、bi、bu、bai、bo"（开始），用腹肌的气顶住了，带领大家做口腔作型训练每句5遍。

（同学们一起练习了5遍）

冯远征：好，休息10分钟。来，喝完水，我们坐下说两句就休息，坐地上。

来，介绍一下，这是我摄影系的学生，她是在前年跟我学的表演，她已经毕业了，现在在上海工作。前年我做了30天的表演课，他们表演的是《死无葬身之地》，演得非常好，她姓熊，熊姐，对于你们来说是姐姐。今天我们用了比较长的时间，让大家做游戏、热身。一个目

的——让大家活跃起来。因为我们到了一个疲劳期，这个时候最容易懈怠，离我们汇报还有几天时间，这时候我们需要调整状态，即使大家疲劳我们也要调整状态。但是，我觉得今天非常好，发声的阶段和后来口腔做型的阶段，声音已经占据了空间，并且还有一个往外冲的感觉。在旁边我会看出很多，特别是你们发声的时候我看出了很多故事。今天让你们爬着发声，就是让你们在不同身体状态下都可以发声。不光是我们在演戏的时候站着，我们很多时候站着、趴着的时候，也都知道如何出声。我们在不同体位的训练，就是让你们能够找到发声的方法和发声的位置。

从这几天看，整体上大家都是能够迅速地找到方法和位置的，你们没发现我们发声时间开始短了吗？就是因为我们可以迅速找到这个位置，可以迅速把我们的声带和气息调整到最佳状态。其实，发声不在长短，在于我们是不是可以迅速找到这个位置。因为我们以后除了可能在演出前稍微开声以外，其他情况下是没有时间让你们准备一个小时、两个小时的，除非你自己愿意这样做。其实在我们演戏的时候，没有这样的条件，我们必须迅速在短时间内找到方法，最后变成下意识。我现在演出前我不一定喊，我可能就是无声的，做个气的东西，然后张一张嘴。因为我已经会用我的声带了，所以我只是用气息，随着气息的增加和声带摩擦的增加，我的音量就会不断增大。其实，最主要的就是气息的训练，发声，当然我们这个阶段肯定要进行发声的训练。为什么？锻炼我们的声带，如果我们不练，不使劲练它，它就不会有长进，摩擦稍微多一些就会充血。现在我如果给你们上一天的课，我不用气说话的话，我的声带也会充血，可能两三天都说不出话来。这个需要我们不断练习。

假如说 10 天以后，我们汇报结业了，我希望你们有时间，在这个教室没有人的时候，你们会上来练一练。哪怕三五个人，上来做做互动发声训练。哪怕早上没有时间，晚上我们也可以练练晚功。其实这是我们的一个积累，现在你们是一年级，哪怕你们二年级练一年，你们跟别的同学就会是天壤之别。你们走出去演话剧，你们一张嘴，别人就知道这个孩子有功夫。就用口腔做型练，如果你坚持不了，隔一天练一次。在你考试的时候，一张嘴，大家就会觉得这个孩子有功夫。就像跳舞的，这就是基本功。基本功不在于多复杂。过去我们把基本功搞得很复杂，现在不复杂。我就给你两个练习，先热身、发声，基本功，口腔做型和归音，不需要那

么多绕口令。反过来说，就这么简单的训练，足以支撑你们在基本功上打下基础。

简单的热身以后，我们就进行对白和独白训练，这两天我们要定，怎么个表演顺序，汇报的程序，这些我们要定。那现在我们下课，13：30再见。

第十三讲

时　间：2017 年 4 月 26 日　下午
地　点：上戏图书馆 4 楼

冯远征：我们稍微热会身，我们怎么热身？

（虎克船长游戏）

（休息）

冯远征：现在谁没有独白？就两个人是吗？你的独白是什么？

学生：《纪念碑》。

独白　《纪念碑》斯科特　　　李德鑫

是的，我肯定我开着吉普车，我笑着，最后只剩下我一个人，我只好开车自己带着她。这个女孩儿，我真的觉得挺好的。天一直是晴的，阳光灿烂，我就唱歌，我就唱啊。她没有笑，却目不斜视地盯着前方，我都已经快要忘了。她已经快要忘了，我是来干吗的。突然间，我感觉，我感觉我是带着我的女朋友出去兜风的。我是来杀她的，我全忘了，然后一切就变得严重起来了。我只记得，最后我抱着她，我让她把手伸出来，我用绳子把她的手吊得高高的。

学生：老师，我读不下去了。

冯远征：忘词了是吗？

学生：不是忘词了，就是没有感觉。我再找一会儿，马上就有了。

冯远征：不要了。这是他的问题，包括那天浩然也有问题，我说再来一遍，他说老师我没有感觉了，没有情绪了。如果你遇到一个大导演很好，他宠爱演员可以不拍。但是你在一个电视剧组，今天必须拍，怎么

办？我们在话剧场，一堆人都在这儿，你说老师我演不了，怎么办？会给你这机会吗？要学会调整自己，当然一年级给你们这么大要求，让你必须马上来有些勉强。但是作为演员，你要训练自己，迅速调整自己。就是说，你可以用各种方法，比如说当我进不去的时候，读之前进不去的时候，你可以说老师待会儿，我调整一下。这种调整，就是说你想一想自己这个词的过程。不一定说背词，这个词从1背到1 000字，你就想象画面。吉普车，是在荒山上，还是在河滩上，还是山路上，还是在哪儿。但是你一高兴，把这事儿给忘了。你到了地方，忽然间想我先强奸她再杀她。这些你用画面过一下，其实有时候可以做几次深呼吸，让自己的心情稳定下来。

但是，当你真的没有兴趣的时候，演出之前我遇到一件事，我很烦怎么办？你必须学会调整自己。所以我们在表演过程当中，忘词了就往下接，找一句往下接。千万不要说sorry，就跟我在电影学院表演系刚刚结束的那个班，有一个孩子说台词的时候永远说sorry，我们说你再说sorry就不行了，他慢慢调整了。当然上舞台会比较紧张，但当你一紧张，你就更加没有自信了，你就完蛋了。演员要培养自己，比如说，很简单，你刚才在那儿站着说，如果真说不下去了，你可以改变一种方式。你可以用发泄的方式来说这段台词，你先发泄出来。你可能渐渐就进去了，就像那天我弄国栋似的，他就是进不去，突然一下就带进去了。后来几次做的时候，他起码在进步。我希望你熟练之后，不要变成表演了，还是要变成内心的渴望。

你现在别停，你现在还是来回溜。你把心情调整得特别愉快，在那儿跑、跳都可以。

学生：我刚刚出现一个问题，我突然想到读第一句话的时候，还是用以前那种，我忽然想到你之前跟我们说的。

冯远征：没事儿，慢慢调整，比如说你突然觉得，你找对了一个点，比如说我是来干吗的？我是来杀她的，情绪一下就进去了。那天汇报的时候，我就可以这样，我的情绪不要断，我的步子不要断，但是我完全可以借助外力。

有感觉你就可以接着读，没感觉你可以接着遛。

学生：我开着吉普车，我笑着，最后只剩下我一个人，我只好自己开车带着她。这个女孩儿，我真的觉得挺好的。天一直是晴的，阳光灿烂，我就唱歌，我就唱。（唱歌）。她没有笑，却目不斜视地盯着前方，我已经忘了，我已经快忘了我是来干吗的。

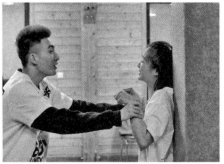

　　我他妈是来杀她的，我全忘了。然后一切却变得严重起来，我只记得，最后我们到过这儿，我让她把手伸出来，我用绳子把她吊得高高的。我用我的猎刀，把她的衣服撕碎，我琢磨着我可以跟她做那事儿。我不像其他男人，他们只顾着高潮，我在乎的只是那个过程。你放了她，她摇头，我说你说谎。她求我放她。我可能放过你吗？

　　我如果放过你，让他们知道，他们就会把我给杀了。她的眼睛很好看，水汪汪的。她让我想起了我曾经的一个女朋友。

　　冯远征：不好，杂念出来了，还有谁有独白。

　　独白　《麦克白》　麦克白　　沈浩然

　　学生：在我面前摇晃着，它的柄对着我的手的，不是一把刀子吗？来，让我抓住你。我抓不到你，可是仍旧看见你。你的不祥的幻象，你只是一件可视不可触的东西吗？或者你不过是一把想象中的刀子，从狂热的脑筋里发出来的虚妄的意象？我仍旧看见你，你的形状正像我现在拔出的这一把刀子一样明显。你指示着我所要去的方向，告诉我应当用什么利器。我的眼睛倘不是上了当，受其他知觉的嘲弄，就是兼领了一切感官的机能。我仍旧看见你，你的刃上和柄上还流着一滴一滴刚才所没有的血。没有这样的事，杀人的恶念使我看见这种异象。现在在半个世界上，一切生命都已经死去。

　　罪恶的梦境扰乱着平常的睡眠，作法的女巫在向惨白的赫卡忒献祭；形容枯瘦的杀人犯，听到了替他巡哨、报更的豺狼的嗥声，仿佛淫乱的塔昆蹑着脚步像一个鬼似的向他的目的地走去。坚固结实的大地啊，不要听见我的脚步声音是向什么地方去的，我怕路上的砖石会泄漏了我的行踪，把黑夜中一派阴森可怕的气氛破坏了。我正在这儿威胁他的生命，他却在那儿活得好好的；在紧张的行动中间，言语不过是一口冷气。我去，就这么干；钟声在

招引我。不要听它，邓肯，这是召唤你上天堂或者下地狱的丧钟。

冯远征：来，说说。

学生：后面还好一点，前面你自己有没有察觉到什么？

学生：我感觉浩然好像不敢表现自己，你不相信你自己。

学生：我觉得这个人物准备杀国王，犹豫过程当中就是不敢。

学生：我觉得他心里有，但是出不来。

学生：他说话还是那个节奏，一会儿上去一会下来。

冯远征：那你觉得应该怎么说？还有呢？

学生：我觉得这一遍比之前稍微收敛一点。

学生：我觉得很平，没有给我震撼的感觉，意思不清楚。

学生：我觉得外国独白，比如说英国话剧，读出来真的没有中国的好懂，我觉得国外那种词感觉很拗口。

冯远征：读到"似"这个字，应该是"似（shì）"的。通过大家的讨论，我觉得大家对台词的评判已经提高了很多，你可以提出自己的见解。浩然现在会传诵了，还有一个，他没有话剧腔，像念书似的腔，起码语句是顺畅的，当然内在的句子，清楚不清楚，作为他来说也有年龄的难处，挑战这样的独白，说实话，一般成年演员都要下功夫才能挑战。我觉得，作为学生来说，挑战这些东西是对的，而且一定是要挑战的，尽管你们理解上，各方面也有差别。你现在挑战了，10 年以后，你真正做了演员，有一天你再拿了台词，你想想当初说这段台词的时候，会觉得很幼稚。但是反过来说，你毕竟挑战了。你再拿起来，你会觉得我当初是这样的，是不对的，但是起码我挑战了，比什么都没看的时候拿起来要好多了。

随着阅历的增长，随着时间（的流逝），随着你知识面的丰富，你肯定会进步。但是我不想教你这句话应该这么读，应该那么读，因为读完之后是我的理解，你只能模仿，你理解不到。就像陈白露那段，"他要我陪他到乡下去，我就跟他到乡下去，他要我跟他结婚，我就跟他结婚，他让我给他生个孩子，就给他生个孩子。"要理解这个词。就像金八，"你怎么知道金八是一个人。"其实金八代表着一种势力，而不是单纯的一个人。

其实，我现在没有让你们故意分析台词、人物的原因，还是希望启发你们本能地对话交流，从心里说出来，你说出来的语言就是人话。你心里感受多少就是多少，就像我感受不到，我只能这样说，如果真感受到了，就又有一个进步了。

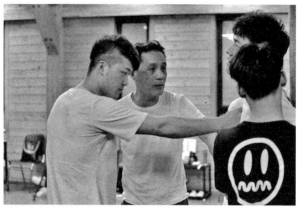

（学生按照冯老师提示重新说了一遍台词）

冯远征： 咱们躺在这儿，你再来一遍。闭着眼睛。

（学生按照冯老师提示重新说了一遍台词）

冯远征： 好了，不错。

学生： 不对，我说话的方式不对。

冯远征： 起码你是在用气息了，很舒服。

学生： 刚开始进去很好。

冯远征： 后面就有杂念了，我们应该学会借力，一旦进入了，应该是顺流而下的。假如当我开始说台词的时候，这段台词我开始进入的时候并不是太好，但当我一瞬间找到感觉的时候，一定是顺流而下，一旦顺流

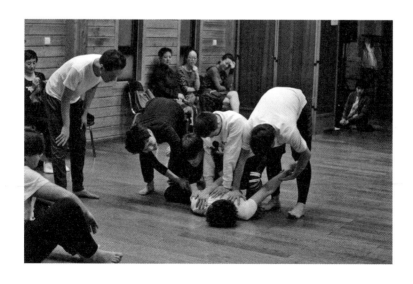

而下就进去了，进去就往里去，不要犹豫，一旦犹豫就会抽离。一定要记住，一旦情绪进入的时候，我马上就顺着这个情绪。一旦你没有顺着这个情绪下去的话，那你在这个过程当中，你就会不断地抽离，不断地抽离。我觉得起码他的气息是好的，他在停顿，他在说。虽然有的地方"努"了一下，但是整体很好。还有谁？

独白 《灵魂拒葬》 凯瑟琳　　周佳钰

学生：我讨厌这战争，我只是一个普通的农村姑娘，不幸的是我生在边境，当战争来临的时候，我也不可避免地卷入其中，一队队的士兵从我们的村庄路过、驻扎、开往前线，也有无数的伤员从前面运回来，发出鬼哭狼嚎的叫声。每一次我都堵住耳朵，不敢去听，战争永远不属于我们平民，永远不。那一天，又有一些人来到我们家，其中有一个人有一些特别，每当我到厨房做饭的时候，他就在一旁擦枪，一边看着我。弄得我心烦意乱，总是做错事情。我的姐姐们，总是和那些士兵们胡闹，为了只是得一些钱和小玩意。我知道，他从来不做那些事情。

有一次士兵也想对我做一些这个那个的，我怕得要命。但我知道他不一样，他的眼神很清澈，也很锐利，我猜他的枪法一定很准。

直到有一天有一个家伙喝醉了酒，将我扑倒在地，我拼命地哭喊挣扎，于是他出现了，他拿枪抵着那家伙的头，那家伙立刻站了起来，那家伙愤愤不平地走了，我也慌慌张张地站了起来"兄弟不过是个女人，你犯得着动枪吗？"他丝毫不为所动。"她是女人不错，可她也是人。"那家伙剥掉他手中的枪。"兄弟你他妈脑子坏了？这他妈是战争，都得死，谁把谁当人看了？"他再次把枪举起来。"是，这是一个狗屁的战争，我们都将死去，只为一个莫须有的名义。"

可那又怎么样呢？肉体是注定要被埋葬的，可难道连灵魂也一定要深藏地下吗？死亡不是终点，更不可以当作理由。那家伙愤愤不平地走了，我也慌慌张张地站了起来，轻声说了声谢谢。连头也不敢抬的就走掉了。但我却记住了他那句话"肉体是注定要被埋葬的，不管在哪里。可难道连

灵魂也注定深藏地下吗？"我想我遇到了一个真正的英雄。

学生：太急了。

冯远征：她代入感还不错。还有？

学生：后面挺好的。

学生：我有种麻木的感觉。

学生：我觉得对于英雄，她的态度不是很明确，是爱，是憧憬，还是仰慕？有点模糊。

学生：我觉得前面有点像朗诵，后面她自己进去了，开始有一个对话的对象了。比如说谁来拿起了枪，她有一个对象，感觉后面真的有画面了。

冯远征：还有吗？你自己觉得你前面茫然是为什么？

学生：我不知道以什么感情来说，我是已经死了在说，还是某一天自己坐在小房间在想，我怎么那么倒霉。

冯远征：比方说，这个人后来跟你有没有干系，这个人后来是不是跟你成了一家人？

学生：没有，他把我妈杀了，我也把他杀了。

冯远征：但是，这个人这段时间保护了你，所以你觉得他是你的恩人、是英雄。这个是进行时，就是一个叙述，你是要以回忆的方式来说这篇小说，还是说以现在时说？

学生：现在时。

冯远征：那你就不能麻木了。但是我个人觉得你是作为一种回忆，因为你只是说这一段，因为我认识了英雄，心烦意乱。包括有人要强奸你，这个人物，也是有回忆的感觉。所以应该怎么样去读这个东西？

学生：就是不能麻木，当时是麻木的，现在回忆起可能就是讲述。

冯远征：讲述，对吧。讲述应该是什么状态？

学生：就一直在想。

冯远征：来，咱们讲述一下。（冯老师给她带上眼罩）你现在想好了，你就跟我说。

（学生按冯老师指导又演绎了一遍独白）

学生：我讨厌这战争，我只是一个普通的农村姑娘，不幸的是我生在边境，当战争来临的时候，我也不可避免地卷入其中，一队队的士兵从我们的村庄路过、驻扎、开往前线，也有无数的伤员从前面运回来，发出

鬼哭狼嚎的叫声。每一次我都堵住耳朵，不敢去听，战争永远不属于我们平民，永远不。那一天，又有一些人来到我们家，其中有一个人有一些特别，每当我到厨房做饭的时候，他就在一旁擦枪，一边看着我。弄得我心烦意乱，总是做错事情。我的姐姐们，总是和那些士兵们胡闹，为了只是得一些钱和小玩意。我知道，他从来不做那些事情。

有一次士兵也想对我做一些这个那个的，我怕得要命。但我知道他不一样，他的眼神很清澈，也很锐利，我猜他的枪法一定很准。

冯远征：怎么样？很不错，一下把自己带进去了。知道为什么吗？

学生：因为天黑了，其实一黑就不至于那么容易看到别的，而且我脑子里的词是我自己的，根本不用想。

冯远征：不用想词了，内心就有，包括对话那段非常有意思。我们为

什么蒙住眼睛？就是用心找，你没有演，不用看，都可以把内心的东西传送出去。当然不是不用看对方，我的意思是你不用想词了，都在心里，说就完了。记住，一定要记住，哪怕没有眼罩，你也可以把它给说出来。很棒。还有谁？

独白 《街道》 杨上又

学生：我非常清楚地记得那条街道，弯弯曲曲的，路边有两排像伞一样的，整整齐齐的梧桐树。那条街道上，很少有车辆经过，偶尔有车过来时，能听见因为路面不平而发出的"轰隆轰隆"的声音。我都数得出来，这条街道上有几个"全家"，有多少餐馆。我甚至还记得，那个对着我吹口哨的小男孩。虽然当时我有点害怕，很快就躲开了，但我还是忍不住，躲在树后面偷看。我这个人吧，有点奇怪，我也说不出奇怪在哪。就是总有些奇怪的事情在我身上发生。

我最近失恋了，他说他不爱我。这，这，这怎么可能呢？我现在走在这条街道上。街道上好冷啊，风呼呼地往我胸口里灌。静静的街道上，就传出了几声响亮的喷嚏，没错，是从我这传出来的。我现在好想那个吹口哨的小男孩啊，说不定他会给我一件外套。我好想告诉他，我不是不想理他，我只是有点害怕。我现在找不到他了，他是谁啊？他在哪儿啊？我又是谁啊？我现在在哪儿？我为什么会走在这条街道上，弯弯曲曲的，怎么连路都不平？

冯远征：来。

学生：虽然很感染我，但是你的故事没有打开。

学生：有一瞬间，我被你带进去了，后来有一段又出来了。

学生：老师，这是我昨天刚写的。

冯远征：才女。还有什么？挺扎心的，还有什么？有什么问题没有？

学生：有些情感压着没有出来。

学生：说的愿望不够强烈。

冯远征：问题是什么，我们要学会判断。

学生：她有感受但是我们看不到。

学生：讲述的节奏一直是相同的。

冯远征：这是你最大的问题，你说一句想一句，似乎你是在想那个画面，但是给听的人的感觉是在想台词。有些东西要连贯，一些东西是要说，说不下去再往下说。说得很淡，挂着树叶沙沙地响，街道上没有人。

她的节奏基本上是这样，风很大，挂着树叶沙沙地响，街道上没有人。我应该去哪？她的语言需要有起伏。你心里其实是有的，但是你恐怕缺少了一个，就是把心里的东西带出来。你兜一圈试一试，你这样，你在外头走我们听，声音要放出来。走到那儿再走回来，读一段给我们听。

（学生又说了一遍台词）

冯远征：完了。大家说说听的感觉。

学生：我觉得这遍没有上遍扎心，我还是觉得没出来。

学生：我觉得有一种努力想进去的感觉。

学生：你知道我那天写这个的时候，我就走在华山路上。当时我就是一个懵的状态，我也不管旁边人，我就一句一句把这个东西说出来，突然脑子里想的，我当时说的时候其实就是一个"da、da、da"的节奏。

冯远征：但是，你不能让听的人断。

学生：其实情绪是没断的，但是你读起来内心是断的。

冯远征：刚才想让你离开我们，其实跟蒙眼睛不一样。为什么让你走，表演这个东西就是这样。30号下午会讲到这个东西，你不要想我心里怎么想，但是我要让你看到。

学生：其实不应该想吗，老师？

冯远征：你不要想我心里想的，但是我要让你看到。作为一个演员，他可能随时会跳进跳出，因为没有办法，他会受到干扰。我不会告诉你，我心里是怎么想的，但是我一定得让你看到，就是戏外面的东西。她是这样的，我心里想得很丰富，但是你看到的是一个断断续续的朗诵。明白吗？

反过来说，如果说我心里其实并没有完全想这个人物的这么深刻的东西，但是我独白出来是让你感动的，是扎内心的。

学生：为什么？

冯远征：这是技术的问题。我相信你们每个人做独白的时候，你们都不会全身心投入进去，为什么给你们做一些对抗的东西？你比如说他，给他做对抗他都进不去。原因是什么？他抗拒。但是他在努力地说，我们似乎也觉得他说的挺好的，他突然断了，说不下去了。

学生：为什么会这样，老师？

冯远征：是因为当一个演员进不去戏的时候，他是不断游离的状态，不断被干扰的状态，但是他没有办法，他只能继续说台词。在你们这个阶

段，你们是做不到的。但是到了一定的阶段，你们会发现我说这个话是特别特别对的，我只不过是提前告知你们。对一个演员来说，你永远会被周围的事物干扰。比如说你演戏的时候，你会发现"啪"一下，一个手机抬上来了。你在剧场会发现，这个手机的光投在你的脸上，那这时候你怎么演？上海话剧中心发生过这样的情况，停下来鞠个躬，说对不起把手机放下来，然后继续演。对于演员来说，他受到了干扰，他内心的愤怒大于对戏的表达欲。我多少次，在演出的时候，走到台前，跪下来。我演司马迁的时候，有一大段的独白，突然下面一个手机举起来。很大地影响到我往下演的情绪，但是我必须要往下演，这就是做演员必须承受的压力。刚才我说的这个话，你不要管我心里怎么想。但是我让你看到的是什么，就是这个意思。

学生：老师，这是靠技术吗？

冯远征：有技术的成分。演员其实到了最高境界，就是技术加真诚。反过来说，刚才那段台词有她内心的感受，在华山路的感受，一句一句下来。但是她今天读的时候，我们似乎刚要被扎心，又被抽离出来。原因是什么？原因是你读的表述。

学生：对！我发现我每说一句话，吸一口气就读了，在这条路上，然后就断了。

冯远征：你的心里有，你的气息就对了。你可以用气息带着观众走，但是我感觉你现在的状态是你说一句，想一句。但是其实你可能不是，因为这篇小文章，你心里已经很熟悉了，你不用想，它已经出来了。但是你的表述让我感觉到你是先想再说的，你再把开头说一下。

学生：我非常清楚地记得，那条弯弯曲曲的街道，路边有两排像伞一样的，整整齐齐的梧桐树。这条路上很少有车辆经过，偶尔有车过来时，总能听见因路面不平而发出"轰隆轰隆"的声音。我都能数得出来。

冯远征：好，什么问题？

学生：感觉跟她平时说话不一样。

学生：她现在太想感动我们。

冯远征：她的问题是每一句话都重新起头，你再开始说。

学生：我非常清楚地记得那条街道，弯弯曲曲的，路边有两排像伞一样的，整整齐齐的梧桐树。

冯远征：她是不是一句一起头？

学生：感觉把那一句话截下来，每一句话都是一个开头。

学生：你录一下。你应该录听一下。

学生：我读的时候，我想不到我是停的，有时候我停完之后我发现我停了，下一句又不行了。

学生：为什么？

冯远征：她就是有一种朗诵习惯，这种习惯变成下意识了。这就需要你主动调整。好，你再来一遍。

学生：我非常清楚地记得那条街道，弯弯曲曲的。

冯远征：现在你就看着这三个人，你就轻轻地说。

学生：我非常清楚地记得那条街道，弯弯曲曲的，路边有两排整整齐齐的，像伞一样的梧桐树。这条路上很少有车经过，偶尔有车过来时，总会听见因为路面不平发出的"轰隆轰隆"的声音，我都能数得出来，这条路上有几个餐馆，有几个"全家"。我甚至记得，那个对着我吹口哨的小男孩。

冯远征：好，什么问题？还是那个节奏，所以她把朗诵变成模式化，她朗诵所有东西，都是在做这样的东西。所以你必须打碎这个。你现在跑起来，现在小跑，萌萌追她。说词。

学生：我非常清楚地记得那条街道，弯弯曲曲的，路边有两排整整齐齐的，像伞一样的梧桐树。那条路上很少有车经过，偶尔有车过来时，总会听见因为路面不平发出的"轰隆轰隆"的声音，我都能数得出来，这条路上有几个"全家"，有多少餐馆。我甚至记得，那个对着我吹口哨的小男孩。

冯远征：她永远是一个节奏是吗？

学生：为什么会这样？

冯远征：为什么会这样，就是她已经变成习惯了，像中学生读课文。

学生：你还不如读那个，那个还好一些。

冯远征：为什么？理智。

学生：感觉自己很难被打破。

冯远征：怎么打破？

学生：我下来自己调整一下试吧，可能因为现在状态（不佳）。

冯远征：什么状态？

学生：很难被撬开。

冯远征：为什么？

学生：因为这个东西，我自己读的时候一开始就这样，让我突然改变它，需要想一下。

冯远征：你前面的独白是什么？来我听听。

学生：我一个人，静悄悄地独坐在窗前，院子里连风吹树叶的声音也没有。我把我的爱、我的肉、我的灵魂、我的整个都给了你。可你却撒手走了，我们本该共同行走，走去寻找光明。

冯远征：我想问一下，你这话是跟谁说的？跟周萍说你为什么没有感觉？你把你的爱，一切都给了对方，对方要抛弃你，你为什么连这个都没感觉？

学生：我刚才可能还没抽离出来。

冯远征：来，肖露。他是周萍是吗？来来来，过来，你们俩必须阻止她，阻止不住就上去抽她，抽他大嘴巴。女的可以，但别太多。

独白 《雷雨》 蘩漪　　杨上又

学生：我一个人静悄悄地独坐在院子里，院子里连风吹树叶的声音也没有。我把我的爱、我的肉、我的灵魂、我的整个都给了你。可你却撒手走了，我们本该共同行走，去寻找光明，而你却把我留给了黑暗。今夜如果有一杯毒酒在面前，我恐怕已经在极乐世界里。醒来时，你用一双惊恐的眼睛瞪着我，我只需要一个同伴，你说过，一个同伴。我不该放走你，我后悔啊。

这里，有一堵堵的墙把我们隔开，它在建筑一座牢笼，把我像鸟一样关在笼子里。而现在，喂我的是无穷无尽的苦药，你如果真的懂我、信我，就不该再让我过半天这样的日子。我并不逼迫你，可你我之间的恋情要是真的，那就帮我打开这笼子吧，放我出来，即使是渡过死的海，你我的灵魂也会结合在一起。我不如娜拉，我没有勇气独自出走，我也不如朱丽叶，那本是情死的剧。我不想让我的爱到死里实现，几时，我们竟变成了这般陌生的路人。我在梦里呼喊着，我冷啊，快用你温热的胸膛温暖我；我倦了，想在你的手臂里得到安息。可醒来时，面对我的还是一碗苦药、一本写给你的日记。心是火热的，可浑身依然是冰凉的，眼泪就又流下了，这一天的希冀又没有了。

冯远征：好，歇会儿，有什么感觉，有没有什么感觉。

学生：她时不时会打破节奏，但是她还是那个节奏。你没有真正地冲

出来。孙萌是这么拉的（演示）。

学生：感觉她说词修饰的东西太多了。

学生：你真正撒泼了，你就不会想那些东西。

学生：你到后面就开始自言自语。

学生：我理解后面就是自言自语。

学生：学会接受。

冯远征：你爆发过吗？

学生：我可能昨天晚上爆发过。

冯远征：怎么才能爆发？

学生：推我，拿我。

冯远征：来，你控制她。

学生：算了。

（沈浩然一直推）

冯远征：你也推她，说词。

（该学生在另一名学生的配合下独白）

冯远征：好一些吧？你觉得怎么样？

学生：有很多瞬间都是感觉我的眼里只有他。

冯远征：然后呢？

学生：很释放，但有很多特别委屈的感觉。

冯远征：委屈，那你为什么不释放出来呢？

学生：你还是觉得我没有释放出来。

学生：我也觉得你没有释放。真的没有。

学生：你太安全了。

（学生冷静几秒钟后，重新说了一遍台词）

冯远征：什么感觉？

学生：绝望。

冯远征：是不是有点绝望的感觉？还有呢？

学生：想去死。

学生：我推的时候，我感觉到你害怕，但是我没有感觉你想出来。我感觉到你害怕，我没有感觉到你受不了。

学生：就是老师说的，她没有抓住那个点，有很多时候，她可以直接进入。

冯远征：你现在把你第二段再读一下。

学生：我非常清楚地记得那条街道，弯弯曲曲的，路边有两排整整齐齐的，像伞一样的梧桐树。那条路上很少有车经过，偶尔有车过来时，总会听见因为路面不平发出的"轰隆轰隆"的声音，我都能数得出来，这条路上有几个"全家"，有多少餐馆。我甚至记得，那个对着我吹口哨的小男孩。虽然我当时有点害怕，很快就跑开了。但我还忍不住，躲在树后面看他。我这个人吧，有点奇怪，也说不出到底奇怪在哪，就是总会有一些奇怪的事情，发生在我身上。

我最近失恋了，他说他，他不爱我。这怎么可能呢？我现在走在这条街道上，这街上好冷啊，风呼呼的往我胸口里灌。于是，清冷的街道上，就听见了几声响亮的喷嚏，没错儿，是从我这儿传出来的。我现在忽然好想那个对着我吹口哨的小男孩啊，说不定他可以给我一件外套。我好想告诉他，我不是不想理他，我只是有点害怕。我现在好想找到他啊，可是我不知道他是谁，他在哪啊。我再也找不到他了，我又是谁啊？我现在在哪？我为什么会走在这条街道上？这街道弯弯曲曲的，连路都不平了。

冯远征：好了？来，萌萌？

学生：有几句好一点。

冯远征：后来又抽离出来了是吧？

学生：对。她刚才看着我说，他是谁啊，后来又回到自己的节奏了。

冯远征：还有？

学生：有几句是带情绪的，有几句，感觉她特别想跟我们说话的时候，就特别容易断，想要用她的方式跟我们讲。

学生：我觉得还是那样。

学生：我感觉她的那种情绪是真的，物极必反。她不是那种幸福，不是那种高兴。

冯远征：你为什么写这段文字？

学生：那句"失恋了"，他不爱你了？

冯远征：你是第一次恋爱吗？

学生：我是第一次那么喜欢，但是被别人甩。那种情感是愤怒、不相信。我也哭不出来，就是这样。

学生：对，老师，今天中午吃饭我觉得她有点精神失常，我跟汶樯两个人在一张桌上，她嘴里就在念东西。她可能在想什么东西，她本来要把饭拿到我们那桌。（表演）

冯远征：但是我觉得，你说这篇可能是你自己有感而发写的，但是我发现，我说你刚才被我们这帮人折磨的，就已经很想死。我说那好，你把那段读一遍，你马上就回到朗诵的状态了。

学生：她比开始说的好了很多。

冯远征：是好很多，但是还是朗诵的状态。你是有感而发，如果是有感而发的东西，特别是你刚刚分手，而不是分手两年了，我不是说非要哭，但是你起码要能够传递给大家那种伤心的感觉。

学生：这些东西，对我来说有点太……不是麻木了，是我不愿意拿出来。如果我拿出来，我昨天晚上就被刺激了一下，我整个人都不行了，我甚至还冲到马路上，后来被同学给拉回来打了一巴掌。

学生：你现在的状态特别好。

冯远征：其实表演有的时候是需要释放自己的情绪的，而且你把情绪在表演当中释放，其实可以让你变得舒服一些。演员为什么会幸福？演员其实是在表演别人的人生，但是可以借助别人的人生，把自己人生的不愉快发泄出来。演员加入了别人的人生，又加上了自己人生的体验。如果你永远在一个理智的状态下寻找一个状态，其实我觉得你反而会让自己很难受。

学生：怎么发泄？

冯远征：就是当你遇到一些事情的时候，无论是高兴不高兴，有些时候你没有办法在现实生活当中发泄的时候，可能你会在表演当中，在你表演当中酣畅淋漓地演出来，把这个角色演出来。

学生：比如说你和萌萌读的那个。

学生：你发泄完要跳出来。

冯远征：比如说你做了些过激的行为，但是这些过激的行为其实伤害的是你的身体。

学生：那一瞬间我就是想冲到马路上，现在想想那一瞬间就是空白。

冯远征：反过来说，你为什么不把自己内心明明已经受伤的东西释放

出来呢？你还要包裹起来？还没结疤呢，这刚几天呢？还带流血呢？你还在抖，你释放出去以后，你再接着抖，但是你释放以后你心里会很舒服。

学生：你们在一起多久？

学生：刚好一个月。

学生：这个人套路你吗？

学生：没有。对我挺好的，他真的对我挺好的，但他说分手就分手了。

学生：我没觉得他对你挺好的，我觉得你对他比他对你好。

学生：她可能一厢情愿。

学生：我知道了，他不喜欢我。

学生：我以为刚才大家在激她，我以为她又要说一遍她的台词。

学生：我觉得对自己的状态没有调整，没有接受。

学生：那天说对白的时候，她在后面哭，人家说的时候她在后面哭。哭哭哭，突然她上了，上了之后她没事了，怎么跟没发生过一样，我以为她会受不了。我以为她会带到感觉里。

学生：第一次她说的时候我很难受，我的难受是不想再听的难受。我刚才推的时候我很使劲，我特别不爽，我想你们就使劲，干吗护着她，倒了就倒了。我以为她就会冲出去，她就推我，我受着。

学生：读梧桐树的时候。

学生：老师，她刚才读最后一遍的时候，我感觉那句话应该出来的时候没出来，我自己内心把她说的话默读一遍，我差点被我自己感动哭了。

学生：我觉得在场每个人都是有故事的人。

学生：我自己都要哭了。我默读，甚至把我变成你，我都在想那个草原的汉子。

学生：放松。

冯远征：现在还有谁要独白？

学生：我来吧。先喝口水吧。

（休息）

独白 《琼斯皇》 琼斯　　方洋飞

学生：到了，再过一会儿，这树林就黑得什么也看不见，那些土人就别想再找到我了。哈哈，我气都喘不过来了。我太累了，舒服的皇帝。不过在这样火热的阳光下，跑过这么宽大的平原，可真不是一件省力的事。

肚子饿了？我早就预先把罐头放在一块白石头下面，没有了？那儿还有一块白石头。没有了？也没有了？天哪，我走错路了吗？怎么这里有好多白石头？我发疯了？这四周的景象一点也不像我先前所看见过的，我一定是迷路了，赶快离开这里。

我在这儿的树林子里跑了好久了，这晚上好长！啊！等到了明天早上我跑出了这树林子，到了海边上，那里有法国的军舰，就可以把我带走了。我早就做好了离开这里的准备，我把钱全都藏在了外国的银行里了，口袋里有了大把的钞票，就什么都不用怕了，哈哈哈。（吹口哨）你这傻瓜，吹口哨干什么？想让别人听见吗？我听见了什么古怪的声音？那里好像有个人，啊！你是谁？啊？你是杰夫？你不是被我杀死了吗？你怎么来到这儿了？你是鬼！什么也没有，鬼？你是个文明人，这个世界上没有鬼的。

那里怎么有那么多人？都是犯人，那是看守，你，你为什么打我？我打死你！那里还有一条鳄鱼，我也打死你！主啊，救救我吧，听我祷告，我是个可怜的犯罪的人，我知道错了，因为杰夫在赌钱的时候骗了我，我当时一生气就把他给杀了。后来我又越狱逃跑，我从美国逃到了这个岛上来。这岛上的人推举我做皇帝，可是虽然我也是个黑人，但我却骗了他们，我搜刮了他们所有的金钱，主啊，我知道错了，救救我吧，不要再让我看见鬼了。

冯远征：好，不错。有说的吗？

学生：他的表演方式很难代入，但是转换的时候，我觉得有点怪怪的，有点让我抽离出来。

冯远征：还有吗？

学生：我觉得挺好的，我在那里冒充鬼吓唬他。

学生：我在外面看到一个人，就很模糊的一个白影，就像一个鬼。

冯远征：很有意思，这就是善于借助外力的刺激，把这个情绪发泄出来。整体感觉是不错的。当然这说到表演了，台词离不开表演课，声、台、形、表应该是一体的。我觉得你在前面应该有一个节奏的变化，比如

说你跑上来，你说我跑了很长时间，我来到这个地方，我饿了，幸亏我把罐头藏在白石头底下了。第一次找，哪去了？那有个白石头，趴下。这个时候，我觉得节奏应该快，这儿这儿，这儿有好多白石头（示范）。这个节奏变化就有意思了，你老在那儿思考，你是要找吃的，饿了，突然发现，地方不对，然后开始跑。我觉得他设计的那个跑挺有意思的，起码把自己的情绪调动起来。这就是我说的，抓住这个点，顺流而下，这个东西就一气呵成了。

学生：我刚才说了脏话。

冯远征：那是另外的事，起码你把情绪发泄出来了，以后控制这些。

学生：之前我试过，其实剧本里面是拿出枪打他，打他一枪，我直接拿枪我就跳戏了，我就拿拳头。

冯远征：这段整体还相对完整，除了志港说的，回头你们俩再交流。我觉得我们现在要不断提高判断力，正确也好，不正确也好，起码我认为有问题，我可以私下和你交流。你下次说哪有问题，你可以和他说，那我们去交流，去探讨。这个作为表演来说，就是需要别人来给你当一个镜子，就是别人给你当一个镜子反射，告诉你的问题和他的感受，就是相互提高和丰富我们的表演。还有谁？

独白 《哈姆雷特》 克劳迪斯　　梁国栋

（李汶樯上前推，梁国栋与李汶樯互推）

学生：我的罪恶是上天所不能饶恕的，我杀害了自己的哥哥，夺取了他的王位和王后，我的手上沾满了兄弟的血，难道天上所有的甘霖都不能把它洗得像雪一样洁白吗？祈祷的目的，不是一方面预防我们堕落，一方面是使我们在堕落之后得到拯救吗？可是，哪一种祈祷才是为我所用的呢？求上帝赦免我的杀人重罪吧，不，那不能，因为我现在还占有着那些

引起我犯罪的东西，我的王冠、我的野心和我的王后，像死亡一样黑暗的心胸，越是挣扎，越是不能解脱。救救我吧，天使们，试一试吧，跪下来，顽强的膝盖，钢丝一样的心弦，变得柔软些吧，但愿一切都能转危为安。

一想到哈姆雷特，我就痛苦不安，他的神魂颠倒、长吁短叹究竟是为了什么？人们说是为了恋爱。不，我看不像，老臣波洛涅斯躲在王后房间的帷幕里，偷听他们母子的谈话，竟然被他刺死。要是我在那，也会照样被他刺死。要是放任他这么胡作非为，这对我是一个极大的威胁，为了顾全各方面的关系，我要派专人护送他到英国去。对，对！这是一种适宜的策略，为了避免夜长梦多，我要他今天晚上就离开国境，我要在公函里要求英格兰把他立即处死。哈哈哈，照着我的意思去做吧，英格兰，我要借你的手，除去我这心头之患。

冯远征：必须抽离才行。

学生：特别一个转换，说到英格兰那里已经很放松了。

学生：祈求什么的，跟之前不一样了。

学生：之前是"噔噔噔"，现在完全不一样。现在感觉把哈姆雷特除掉了，他松下来了，我们也很放松。

冯远征：你为什么一开始进不去？

学生：我在外面一直想跪着祈求你们，我一直深呼吸，但是我做不到。我发现那样的话，我一开始就不能接着说第二个字了，因为我觉得这么说很无聊，但是就是找不到感觉。我还试着在床上辗转反侧，罪恶的心压迫着我。这些方法都试过了，好像就是不行。但是我没想到，暴风雨来得那么激烈，刚开始的时候只是推了三下，为什么延续到今天就要掐死。

学生：我自己刚刚也没注意，说实话我掐着你，有些时候我没有动。

冯远征：我现在分析他的心理状态，现在实际上是什么问题，其实他前几遍还不错，所以他希望更好。那么这是一个什么心理？这是一个自私的心理。我要让大家知道，我最好，所以他需要战胜的是什么？是自我，是自我的那种虚荣心。他说我要辗转反侧，我要祈祷。他做这一切是为了干什么？就是为了好，其实一个演员会很得意。我也会这样。这场演得特别好，我会特别得意。但是当第二天来的时候，这种得意一直压着自己的话，你会发现你不会了。怎么样调动自己的积极性，怎么样调动自己的新鲜感？保持一种正常的心态。

学生：我觉得我没有。

冯远征：你没有是你没有觉得，但是你一定是想做到最好。

学生：谁不想做到最好。

冯远征：对，谁都想做到最好，但是你本身是觉得自己是对的，对吗？

学生：会不会还有一个原因——会不会没有新鲜感？

冯远征：表演这个东西，特别是初级阶段，一遍新鲜感之后就没有第二遍新鲜感了，但是这只是初级阶段，你的初级阶段永远只是在用最新鲜的情感，而且永远都是在用自己的情感投入。但是你一遍两遍三遍，你就会没有新鲜感。新鲜感就用得差不多了，用得差不多，其实这个是一个徘徊的阶段。那么这个时候，实际上就需要提升，而往往这是我们年轻演员最容易出现的问题。比如说我们拍电视剧，拍电影，有一场感情戏，你看年轻演员早就开始酝酿感情。有的时候开拍的时候还挺好的，有时候导演为了照顾老演员，先拍您这边。这个时候和你搭戏的时候，你会发现他搭戏的时候哭得泪哗哗的，之后就没了。一反过来，到我这儿我有经验，我会说导演你先拍他。但是有时候因为光线的原因，我说你先别哭，你跟我搭词就可以了。有的年轻演员还是哭了，到第二遍拍的就没了，她自己苦恼半天。我说我刚刚跟你说什么来着？她说我控制不住。第二遍第三遍，还是哭不出来，她就很着急。最后真需要哭的时候，只能要眼药水。所以年轻演员，首先应该学会把真情实感调动出来，要敢于打开心扉，要释放，就是我说的用心去带动自己才是有意思的，对吗？比如说，如果你没有感觉，但是现在需要你表演怎么办？

学生：使用一切办法，内部外部。

冯远征：对，但是需要你用人物、台词的一些东西。比如说你第一句话是什么？

学生：我的罪恶是上天不能饶恕的，我杀害了我自己的哥哥，夺取了他的王位和王后。

冯远征：这个时候你没有代入感怎么办？

学生：想把自己的哥哥杀了。

冯远征：我没有哥哥。

学生：动作可以。

冯远征：可以，你们最大的问题是前期准备时间太长了，在前面溜达，要张嘴的时候张不开了。

学生：越磨叽越张不开。

冯远征：你前期准备要脑子（里）过一下，可以用一种形体或者外部刺激把自己代入情景，这个代入我说得可能有点模糊，但是实际上就是说……

学生：通过动作找到一个点，顺流而下。

冯远征：对，就像我杀死了自己的哥哥，夺取了王位这些。你完全可以心里紧一下试试，我们每个人可以通过各种手段调动自己的情感，你们都可以，只是你没有想到，或者你没有用到。每个人都会有自己的情绪释放点，哭也是这样，笑也是这样。临近上台，你突然间被一个事情干扰了，你就可以突然不演了吗？你说等两分钟我想一下，台上的演员就疯了。你必须上的时候，你反过来更要调动自己，像他刚才特别好，他一直在跳。为了调动自己，他就跑。他一下把自己代入了。有的时候你还可以在上台之前去听对手的词，演对手戏。为什么我们提前 5 分钟要在幕边上看，等着候场？有经验的演员不用了，你比如说我演《知己》也好，《哗变》也好，我开始 3 分钟、5 分钟，我上台前听，或者我会这么站着，我会听大概还有几句词，然后走，把气息调整好。

我曾经看过年轻演员，刚开始演很紧张，紧张到一直来回溜达，溜达之后，他老想找那个点，上去的时候，气息是不匀的。但是如果你有一定舞台经验以后，你的那些词准备用什么代入？用气息，而不是单纯用一个动作。你发现你在舞台上，在跟人说话的时候——比如说我跟汶樯说一句话——咱们往往是"你听听"，可能是这样。

很多年轻演员不会用气息，就是"你听听，你听听"，我们演戏会这样。我们缺的是什么？心和气息。"你听听，你听听"。我的身体先有一个（倾斜），然后我带着我的态度。而不是简单的"你听听，你听听"。而是说，"你听，你听"，就拽过来，汶樯像一根绳把我拽过去了，而不是简单的下意识地说。为什么？因为我们的心没有动。

学生：我们只顾着走。

冯远征：但是我们的心没有变化，我们的步态是僵的，我们在现实当中，永远不会考虑怎么走路，但是一到舞台上我们很容易顺拐，而且顺得很舒服，原因是你很紧张，杂念太多了。所以，一次好的表演，一个有意思的东西，我们想进入表演状态的时候，我们首先要注意心，首先要动心，我们不要光动脑子记词。

学生：老师，到底要学多久才能学会演戏？

冯远征：每个人不一样，有的人天生就会演戏。

学生：你还不明白吗？老师天生就会。

冯远征：我可不是天生就会，我就是苦练，在家对着镜子练。我当了4年跳伞运动员，本来这辈子理想就是跳伞。我刚刚考完人艺的时候，就是跳伞运动员。她一看就是干过运动员（指孙萌）。

学生：我是举重、田径。

冯远征：你从她跑起来的姿态就可以看出来，她实际上是运动员，走路有运动员的范儿。所以我刚考上人艺的时候，我记得我报到的时候，我走路，一进门，我们老师说"你站直了行吗"。老师说你干什么？我说我原来跳过伞，她说你这样上舞台肯定不行。于是我真的在家里练走路。照着大衣柜的镜子练，北京家里面都喜欢摆大衣柜，照着镜子练走路，就慢慢练，包括形体。当运动员的时候，觉得在运动场上，自己越牛越好，还会骂街，自己跳不好，还去踢、踹什么的。所以如果你真正想做这一行，你要想规范自己，那你就得不断地练。

学生：我有个问题，我在上戏学了半年多，我每天都在上课，但是我感觉上了这几天，才发现自己有很多表演上的东西要学。如果你不在的话。

冯远征：我不在，你这些问题就不是问题了。

学生：就是自己练什么？

冯远征：发声、台词。

学生：那表演上面的东西呢？

学生：你别急，一步一步来。

冯远征：表演上的东西我也给你们讲了。

学生：这些东西只有找人问才会发现问题。

冯远征：首先你要多读剧本，你读剧本的时候不要光读自己的台词，你要读对手的台词，要看他说的是什么东西、什么内容。你再说自己的台词，你就清楚自己要回答的是什么，要讲述的是什么。陈白露的那些台词应该怎么表述，应该怎么分析，其实都给你们讲了。

学生：每个人物说出来都是有理由的。

冯远征：现实生活中也是这样，你说老师你走了以后我们怎么学习表演？这是问题吧，这是你给我的问题，你的意思就是说，如果我离开了，这10天我上完课了，你遇到问题怎么办？你应该怎么继续往这个表演课上走。那还有其他表演老师，你还要继续在这个路上学习，这个学习需要

自己感悟的，这些东西需要自己不断悟。怎么悟？从量变到质变。你从现在起，你花 1 个月的时间，或者 40 天的时间，你读 20 个剧本，你不信 40 天以后，你会发现你再看剧本的时候，你已经跟现在不一样了，因为你阅读量在这儿。你就这么读读读，不信读 20 个以后你看看自己的感觉。20 个下来，休息几天，你再重新把剧本拿出来，你再看，你发现会跟你第一次看不一样。你的理解和你的解读，你发现很多东西不一样了。如果你们几个同学凑在一起，大家说我们拿一个哈姆雷特，你读谁，你读谁，我们分着读一下。今天晚上就花时间读剧本，你读下来会发现每个人理解剧本都不一样。因为每个人理解不一样。不信第一遍你读哈姆雷特，第二遍你读哈姆雷特，第三遍他读哈姆雷特，你发现这几个人对哈姆雷特的理解不一样。原因是什么？每个人的生活环境不一样，所以对哈姆雷特的解读也是不一样的。

你可以看，但是你要看的是什么？

学生：看的不是别人那种演法。

冯远征：他演得好你可以学，可以借鉴，但是他哪演得不好？他演得非常好，为什么演得非常好？这个是需要我们慢慢去想的。对不对？你就说冯远征你的《知己》演得挺好的，但是我问你怎么好？

学生：就觉得好，以后每次读就按照你那个来，刚才他们读的时候，脑子里想的全是你在活蹦乱跳地跟他说。脑子里全是你在读，没有别人。

冯远征：为什么？

学生：我觉得不能模仿，应当理解。

学生：因为一说"活着"就是那样，跪着把那层牌给打掉了，还活着。

冯远征：死在脑子里。如果说你现在就这么坐着，你就自言自语说一下这段台词是什么感觉？

学生：我试过很多次，我都是轻声说的。

冯远征：你读几句给我听听。

独白 《知己》 顾贞观 李汶樯

学生：还要多久？活着，他要活着，是呀，可世间万物，谁个不是为了活着？蜘蛛结网、蚯蚓松土为了活着，缸里的金鱼摆尾、架上的鹦鹉学舌为了活着、密匝匝蚂蚁搬家，乱纷纷苍蝇争血谁都不是为了活着？满世界蜂忙蝶乱、牛马奔走、狗跳鸡飞谁个不是为了活着？可是人呢，人生在世也只是为了活着？人，万物之灵长，亿斯年修炼的形骸，天地间无与伦

比的精魂，也只是为了活着？活着！读书人悬梁刺股、凿壁囊萤、博古通今、学究天人，也只是为了活着！活着，活着！顾贞观为吴汉槎屈膝，也只是为了活着！顾贞观，愚蠢呐！偷生，偷生！我顾贞观就是个苟且偷生的人，我真羡慕那扑火的飞蛾，就是死，也死得辉煌！

冯远征：你们听了有什么感觉？这儿没打开，还有呢？一个调调，没有感受。

学生：只是说了一遍词。

冯远征：没有感受，为什么？

学生：你是不是有点不敢说。

学生：我真不敢说。

学生：其实他想用他的方式说。但是他又害怕说了之后，还是以前的那个，就又成为以前的那个样子。

冯远征：那我也不是那样说的。

学生：不管怎样，我说着说着总会转到你那儿。

冯远征：这就是问题，我们在没有解读剧本的时候，我们看了一个人的表演，因为这个人的表演，我觉得这个人挺好，那我就来吧，来就调到一个没有理解的状态下。

学生：就应该这样，之前我们有个大二师哥，他们演的是大星和金子的那段，我看到的时候，我觉得我脑子里都是师哥。

冯远征：现在不是了吧？摆脱，其实怎么摆脱这个东西？就是你要看剧本。特别简单，他这段台词之前发生了什么事情。

学生：就是吴兆骞回来了，就站在纳兰明珠旁边。他们在大堂里说话。顾贞观那个时候在外边，他就听见里面吴兆骞在阿谀奉承，在取悦纳兰明珠他们。顾贞观觉得他怎么这样了，就回房了。小妾看顾贞观这样，就跟他说，宁古塔是什么地方？黄金都要长锈，吴兆骞是为了活着。啊，活着！

冯远征：那你说你的感受是什么？你在读的时候的感受是什么？前面铺垫的这些感受是什么？

学生：我就很闷，很难受。哪怕以他的角度来理解，这个人为你忍辱10年，在别人家里当个教书的，你回来还说，你在这儿教书好，又有钱，又有吃的，又有房住，好啊！他为了谁？为什么你变成这样，不再是原来那个跟我对诗、吟唱的人了，为什么会变成这样？我认为他自己很不

理解，很难受，也很失望。在这种情绪下，他自己闷着的时候，旁边的侍女跟他说了一句"他就是为了活着"。对啊，我觉得之前那种难受的情绪，还是会延续。

冯远征：他这段台词说的是什么意思？

学生：什么意思？

冯远征：对。你已经很熟悉这段台词，其实这段台词说的是什么意思？

学生：他在问。

冯远征：好！质问。为什么他要问？

学生：因为难受就问。

冯远征：好，难受就问，他问了什么？

学生：问了为什么要活着，活着为了什么。他是为了什么活着？他活着又是为了什么？

冯远征：还有？

学生：问为什么吴兆骞会这样。

冯远征：他问了吴兆骞为什么会这样吗？

学生：没有。感觉每个人每个事物活着，都有他自己的方式，但是他搞不懂人为什么活着，读书人为什么活着。

冯远征：这里面是这么说的吗？

学生：就是读书人付出这么多，到头来就是为了活着？

冯远征：他说的是什么？

学生：你问这个都把我问懵了。

冯远征：所有的台词，剧本当中都有交代，你在任何情况下查就可以了。这段当中的台词是什么？"活着，他要活着，是呀，可世间万物，谁个不是为了活着？蜘蛛结网、蚯蚓松土为了活着，缸里的金鱼摆尾、架上的鹦鹉学舌为了活着、密匝匝蚂蚁搬家，乱纷纷苍蝇争血，谁都不是为了活着？满世界蜂忙蝶乱、牛马奔走、狗跳鸡飞谁个不是为了活着？可是人呢，人生在世也只是为了活着？人，万物之灵长，亿斯年修炼的形骸，天地间无与伦比的精魂，也只是为了活着？活着！读书人悬梁刺股、凿壁囊萤、博古通今、学究天人，也只是为了活着！活着，活着！顾贞观为吴汉槎屈膝，也只是为了活着！顾贞观，愚蠢呐！偷生，偷生！我顾贞观就是个苟且偷生的人，我真羡慕那扑火的飞蛾，就是死，也死得辉煌！"

就是死，也死得辉煌，完了。这里头说了什么？之前铺垫的是什么？

好，前面是吴汉槎很有骨气地走了，还给人色子玩，很帅。那么走了，结果说那怎么办？我去当家庭教师，我给他下跪，喝三大碗酒以后，纳兰明珠说我不可能给你机会。10年以来，忽然一天纳兰明珠说我喝3碗酒，碗一摔放了吴兆骞。吴兆骞回来了，回来以后，他再一见面之后，吴兆骞说你是谁？他说我是顾贞观。他说不可能。回来喝酒的时候，顾贞观突然发现吴兆骞趴在地上给纳兰明珠摘衣服上的草籽。他说这个人还是吴汉槎吗？就说我要走了。他说你干吗？我要回西厢房休息休息。最后纳兰性德说，你不应该谢我，你应该谢顾梁汾。谢他干吗？他对你怎么样，他对你怎么样，为你屈膝什么的，你还记得他们给你写曲子吗？然后说好啊，你就没明白，顾贞观为什么给你活着。

反过来到这时候，紧接着他就回来了，他就说这个人还是吴汉槎吗？他说你怎么了？东去水，无复向西流。我明白了。你不明白。可是吴汉槎他要活着。后面交代这一大段独白。前面他交代的是什么？前面交代的是整个，他为了什么活着，他为了迎接吴汉槎，屈膝到纳兰明珠家当家庭老师。吴汉槎，本来可以中举，但是他没有中，他考试的时候得病了，没有考好，被发现了说他作弊，他的命运改变了。这个地方他所说的活着，是他在问天问地问自己。所以最后他决定离开，可是下一场是什么？

顾贞观在离开京城的时候，他又说了什么？他说你我都没有去过宁古塔，所以你们不要说它。你们说它干什么？如果我们都去了，我们连畜生都不如，连他都不如。这是一个反转，但是这一段是他情绪发泄的最高点。所以他不是在思考活着，他是在质问，他是在质问自己，他说了，他说顾梁汾为吴汉槎屈膝，也只是为了活着，我就是为了活着。偷生，我就为了偷生。所以我为什么要在这儿，没有意义。所以他这一段台词前面都是给你交代，他是无奈，同时他也想不明白。他还没有想明白，直到最后一幕，他想清楚了，所以他决定甩手走了。你太让我失望了，所以这段台词你念一下，来试试。

学生：我一下子打不开。（学生尝试着又说了一遍台词）

冯远征：来，大家说有变化，还有呢？

学生：我觉得他高的点就一直是这样。

学生：他有一个地方高的点是那样"噔噔噔"，但是有些地方的点不知道为什么。

学生：有些时候，你为了活着。

冯远征：好，汶樯？

学生：我觉得蛮爽的。

冯远征：其实反过来分析，他现在最大的问题在哪？还是我说的心，心怎么样随着情绪走？心要带动，比方你前面说活着，他要活着。世间万物，谁个不是为了活着，这句话是跟谁说的？

学生：天。

学生：是对自己说。

冯远征：然后呢？

学生：然后举例子。

（冯老师把上面的台词表演了一遍）

冯远征：是跟谁说？跟天说？前面谁跟你说他要活着。

学生：就那女的。

冯远征：所以你跟谁说。别管她是谁，就说是吗？他要活着。

（学生又按冯老师提示过了一遍）

冯远征：她（指）就是那女的，就这表情看着她。

（学生又过了一遍）

冯远征：起码前面在专注了。其实我觉得汶樯在这段独白当中，最重要的是没有动心，没有感受到"10年"。你生活当中有没有让你失望的事，让你特别绝望或者失望的事儿？一定会有。当你想到这种事情的时候，你会怎么感受？你在说话，说台词的时候，把那个情绪放到这里面是什么感受？

学生：特别失望。

冯远征：绝望，哪怕就是你的一段情感，或者你的一段经历，你会是什么感受？

学生：我感觉就是堵住了，我要是把它拔开，里面不知道什么东西会喷出来，但是我现在拔不开，就一直压在这儿。

冯远征：那怎么办？

学生：我也很倔。

冯远征：那你就偷生，活着。

学生：那就走呗。就不想这些事情。

冯远征：那你必须想这些事情，遇到这些事情怎么办？

学生：就很无奈。

冯远征：如果转化成这个台词是怎么说？

（学生接着过了一遍台词，进入了点评环节）

冯远征：你觉得呢？

学生：我觉得多了一些无奈和无助，态度有转变，后面说顾贞观、顾贞观，我觉得一直都是。

学生：我跳了，我一说顾贞观，我就说这 10 年他经历的。

冯远征：你干吗就跳，顺着 10 年就下去了。

学生：我在想 10 年是什么心情？

冯远征：你想你 10 年前是什么样。跳戏了，但是前面他还是有代入感。

学生：有很多无奈的东西。

冯远征：不要学我，你怎么样的感受，你前面有一点感受了，让你理解一个四五十岁人的经历，让你调整自身经历不一定非要那么深刻。但是我有相似的东西转换出去，其实就能够让人感受到。一定要把经历作为自己的财富，再转换成自己表演当中的一些元素是最好的。

好，记住这些，记住自己的一些经历的东西。咬牙切齿，为什么我们说我们发声像坐汽车睡着的感觉。a——，"a"一定是放松的。a——，这是开的。

所以你是偷生！（语气变化）

学生：我觉得老师可以拿着台词，每一个词都夸张地说着。

冯远征：这两天大家都到了疲劳期，这两天为什么做台词，其实我想把一些表演的东西加进去，我觉得汇报不重要，重要的是过程。但是这个过程，是大家最容易出错的，所以我会反复强调。可能有的时候，大家会觉得有点枯燥，没有那么开放，没有那么刺激，其实我是希望能够多说一些，让你们感受一些表演的东西。让你们起码能够记一些字，将来你们再遇到问题的时候，可以翻出来看一看。

还有一个，我们明天后天开始，就要调整我们汇报的东西了。当然这时候我还会给你们一些新的刺激，因为这个东西——实际上还是我说的——学到比展示更重要。展示，其实我们只要做一个很快乐、很放松的展示就够了，让大家看到，我们就像上一堂课一样，我们不需要表演，不需要在那么多人面前把自己假的东西搬出来。

你们后面还有课，快去上课。对不起！

第十四讲

时　间：2017 年 4 月 27 日　上午
地　点：上戏图书馆 4 楼

冯远征： 坐一下，今天早上我来得稍微早了点，凯如在这儿练，还有萌萌和雅钦。凯如的问题也是大家目前存在的问题，还是送的问题、方向的问题。就是说你的对象是谁，你要说给谁听。昨天我也在想，如果说我们要进入汇报阶段，我们应该怎么做。首先我们要有一个方向感，就是我们在舞台上，观众在这边，舞台在这边的话，我们一定是 45 度角，我们尽量不要正侧演戏，尽量不要背台演戏。假如你们是观众，我在舞台上正中间站，我基本上这样演，我在舞台侧面一定是 45 度。只要站在这个位置，所有的观众都可以看到我的脸。还有对手戏的时候，对手在这个方向上，基本上这个角度就可以了。

那么如果要求是正侧，那么是另外的事情，导演要求你背侧也是另外的事情。就像我《知己》那个戏，有一个同学提出来，导演你那个也是正背身，因为那是一个导演的调度，有一个演员走了。学生就觉得你让我们不背身，你为什么还背身。我现在在舞台这边，观众在这边，我也是 45 度角，大家一定要记住。很多现代戏，如果导演要求你们俩正着对观众说，我们就正着对观众说。所以大家一定要有舞台意识，舞台意识是什么，就是当我到舞台上的时候，我会下意识，比如说我走出来"忙什么呢？""哎呀，我干什么什么。"就会下意识，找一个特别合理的契机，把自己转到正侧。如果一个演员长时间在这边演戏，只有这边观众看到他的侧脸，剩下观众看见他的屁股，谁也不愿意看。

　　除非有那种戏——我们剧院曾经排过一场戏——一个人背着身，审一个犯人。我们称这种戏剧为背光戏，完全靠你的背演戏。完全靠你把形体的东西搞好，通过正面那人的表情和对话，让观众看到你的戏，那是需要功力的。大家一定要记住，我们在舞台上汇报，我要求你俩在这儿正着说，你们就正着说，但是这是形式感。但是我们真正在台上演的时候，我们还是需要45度，下意识寻找45度。在舞台上你只要眼睛余光可以看到观众，那观众一定可以看到你的脸。如果说你余光都看不到，你就出了观众的戏了，基本上是这样的情况。

　　还有就是送的情况，昨天我也发现，有些时候，比如说飞飞就是，他小声说的时候，他缺少送。有的时候送台词不是说我必须大声说，我必须这么说，也不是。比如说像那种小声的感觉，小声的感觉是什么？是感觉，不是一定非要特别的小声。应该是真的像这么说话，观众什么都听不见，这是意识，而不是说"我在跟你说话"（用很短很小的气息说话，听不到）。所以我们在舞台上说话，这么说话如果不带麦克风的话，观众一定听不见。一定是"哎，哪儿去了"。（气息沉，气息往出往远送）

　　来，咱们热身吧，想做什么游戏？

　　（热身游戏：丢手绢、贴人游戏）

　　冯远征：我们找一个地方，手和脚都放在地上，我们找一个自己舒服的位置。

　　（趴在地上练习发声）

　　手和脚不能离地，什么时候想动的话用声音来，昨天大家都做过，非常好。先安静一会儿，把气息调匀。要动，首先是身体要动，但是手掌和脚掌要贴在地上。

（学生们练习发声中）

冯远征：声音的方向。寻找方向，对。

（学生们练习发声）

学生：八百标兵奔北坡，炮兵并排北边跑，炮兵怕把标兵碰，标兵怕碰炮兵炮。

冯远征：停，不许出声了，一动不动，大家注意这个画面，稍微安静一下，注视一会儿。互相看着，好，休息一分钟。

我稍微说一下，刚才我觉得大家发声的时候非常好，可以迅速找到发声的位置。昨天我说过为什么要让你们这样发声，因为我们演戏的时候，形体动作不一定老让你站着演。它需要你能够在不同体位下，都可以打开胸腔。我们在寻找声音的过程当中，就能够很快找到方向。刚才做交流，声音交流和"八百标兵"的交流，我们在下面看可以看到很多故事。我看浩然和肖露那边很好。（浩然哭了）

还有就是志港和上又从发声到"八百标兵"一直在交流，我看到了两个人情感的交流。不管怎么样，用这种方法释放自己的感情非常好，互相可以交流，包括他们几个。你看我刚开始只要告诉一组人，我说你们用"八百标兵"感染他们发声，他们就传染，但是只有肖老师，非常有意思，能够让我们在旁边看得很感动，所以我觉得这个练习，大家以后一定要练。如果有文本的情况下，这种发声，最后转到文本上，你们会发现交流会很真诚，你们会迅速寻找到人物和人物之间的关系，会非常有意思。

来，我们现在做口腔做型，我们各自找一个自己的搭档背靠背靠着。志港还是跟上又。今天谁带？你跟肖老师靠着。

我们要尽量让自己整个人靠着对方，彼此支撑，这样来练习口腔做型。

（学生开始练习口腔做型。孙萌领读一遍，下面跟读五遍。练习过程略。）

冯远征：过两天我们汇报的话，我想是先游戏热身，热身之后发声，发声之后口腔做型，再做"八百标兵奔北坡"，然后进入对白独白这个过程。

今天我觉得大家的状态非常好，可能疲劳劲稍微过去了，因为那个阶段是肯定会这样的。按照格洛托夫斯基的说法，人有两个极限，生理极限和心理极限。生理极限，比如人做运动做累了，会告诉大脑我累了，大脑会说累了就休息吧。这个时候身体告诉大脑说，我累了，但是大脑就是不累，这个时候如果老师不喊停的话，你可能一直在做。就像我们熬夜似的，有一个阶段是特别困的，但是你熬过这个阶段你发现你会很精神，想睡都睡不着，甚至你第二天都可以上课。这个不是每天都可以做到，我只是说人的极限是可以超越的，这就是潜能。

这7天你们发现没有，你们的潜能已经开始显现出来了，自己以前做不到的一些东西，现在已经可以做到了。做演员是一定要开发自己潜能的，潜能开发了，你就有无数种可能。就像你塑造角色也是这样，当你觉得你自己不行的时候，你去告诉自己可以，当然这个也是需要方法的，不能整个人躺在床上说我可以。你要努力做，像一个剧本似的，我并不是说它有多好，但是起码你得在做。你比如说凯如，她有她的问题，有她的台湾口音，但是她每天都在这里做，每天都在努力。她不那么聪明，她总是

在问为什么，她总是在做。可能有一天她捅破窗户纸的那一瞬间，她就有了一个飞跃。接下来结束之后，如果有时间，我们在草坪上玩玩游戏，发发声，其实是很有意思的。

包括说，我们这一段台词，假如说我们找不到人物的感觉，我们可以用"a"的发声方式交流一下。我用我这段戏的台词，我不说台词，然后我用声音寻找，跟对方进行交流。其实在发声中，特别能找到人物之间相互的感觉。声音在传递过程中，有些瞬间是很感染人的，有些瞬间很有趣，有些瞬间你会发现他们之间有故事。所以这个东西是最重要的，无论是发声还是用"八百标兵"还是用其他代替你原来的语言。你会发现你能够从简单的发声和简单语言当中，把你那些丰富的台词转化过来。这个时候当你张嘴说台词的时候，我觉得是非常有意思的。

这两天大家如果有什么问题尽快问，尽快提，我在这边还可以回答你。当然微信上将来也可以，但是我觉得面对面回答，我觉得是更准确、更有意思的事情。我甚至还可以做一些练习帮助寻找。有问题可以问。没有问题，现在我们还有点时间，我现在想看看你。你（李汶樯）贴着那个地方，像刚才发"a"和"八百标兵"一样，你就这样爬着，顺着这个边走，你就这么爬着。一点一点往前爬着走就可以。你就是爬，如果你想说，你就把"活着"说一遍。

独白 《知己》 顾贞观　　李汶樯

（学生顺着墙边爬，同时说台词）

冯远征：如果我们掉入了一种模式当中，我们往往会用这种模式保护自己，包括之前雅钦也有，原因是我们怕打破这种模式，因为打破以后就无所适从了，就不知道抓到哪儿。其实打破以后，从零开始的话，你会重

新寻找一条正确的路。我觉得汶樯最大的问题是缺少真的东西。我相信你会真正打开，有一次你跟萌萌之间的对话很有意思。你们读对白的时候，已经很好了。但是一到"活着"的台词你就缺少真，虽然你的经历、你的年龄没有办法让你支撑这样大的独白。但是怎么样做？其实我觉得

作为 20 多岁的年轻人来说，虽然理解不了那么深刻的东西，但是你可以借鉴一些。我为什么让你这样走？其实如果你再多走半圈的话，你的心理状态可能就不一样了。

我们寻找不到自己心理依据的时候，可以借助外力去做。比如说你这么走，如果你这样走呢？走着走着你会觉得心里可能会想骂，那个时候你再说的时候，可能就会有感觉了，当然我现在寻找这个东西，可能一下就找到了台词的准确度，或者台词的力量。但是当你认认真真想自己什么时候这样干的时候，你可能会有一种不舒服的状态，我就是想让你不舒服。当一个人不舒服的时候，人的心理是有变化的。就像你昨天去掐杨上又一样，我在他眼神中看出一种不舒服，不舒服突然间爆发，就找到一种感觉。昨天你掐他，包括那天我掐他也是，让他有一种窒息的感觉。压迫他，其实是一种外力刺激。当寻找到这个东西时，我为什么一直说记住，记住这种感觉其实特别重要。就像他把自己弄愉快以后，他突然就找不到了。

今天那个谁也是，他永远是在一种所谓的表演状态下，但缺少的是真实，真的东西是什么？我为什么一直跟你说气息？气息非常重要。比方说，你要是把气息调好了，假如你说，活着，是啊，他要活着。人生在世，谁不是为了活着，你有方向吗？没有，没有的原因是什么？没有的原因是你没有问。就是顾贞观这一段台词是在干什么？是在问，是在问自己，问他，问自己。活着，他说了。

为什么要分析这段词。我希望李汶樯在这个时间段，能够意识到自己读台词的问题。比如说前面剧情都告诉你了，吴兆骞为什么被发配？后来他回来以后，你满怀希望却发现他变了，变成了一个卑躬屈膝的小人。你为了他跪了 10 年，跪得地上磨出两个坑来。结果他回来以后，发现他不是想象当中的那样，他甚至都不认识你了，甚至别人说你要感谢顾贞观，他说我为什么要感谢他？他在纳兰明珠家多好？纳兰明珠一高兴还能给他一官半职，我为什么要感谢他？那么他还是觉得，我应该谢的是纳兰明珠，我应该谢纳兰性德，我不应该谢顾贞观。顾贞观不是单纯怨他，他是说我这 10 年是为了什么？当一个人付出了 10 年心血，他是什么感受？

学生：崩溃、无奈。

冯远征：失望、绝望，其实失望是最准确的，崩溃是另外一回事。首先是失望，失望以后他会说什么？他说这个人还是他吗？先问你怎么了，

"东逝水，无复向西流"，这句话什么意思？就是过去了永远不会来了，我们之间的情感和他之间的傲气永远回不来了。那么谁会告诉他说，是啊，他要活着。那顾贞观说，顾贞观是怎么说的这个活？

学生：活着，是啊。

冯远征：你看，你的眼睛是。活着，是啊。应该是什么？怎么说？

学生：活着，是啊，他要活着。

冯远征：你先别用哭腔，你先问。

（学生又过了一遍台词）

冯远征：大家听，但是后面他理智了，理智在哪？他没有明白台词的意思，你告诉我，你从哪开始不舒服？

学生：顾贞观为了吴汉槎屈膝。我一读到这儿就想到你。

冯远征：你为什么不感受？"读书人悬梁刺股、凿壁囊萤、博古通今、学究天人，也只是为了活着！"这个排比怎么说？你首先要感受到，第一你是为了活着，前面人是为了活着，世间万物都是为了活着。缸里的金鱼摆尾、架上的鹦鹉学舌为了活着；满世界蜂忙蝶乱、牛马奔走、狗跳鸡飞，谁个不是为了活着？然后你要问，你要问活着应该是什么？你还是停在上面，因为他是靠他的嗓子喊，所以会哑。但如果说你是用气的话就好很多。

学生：满世界蜂忙蝶乱、牛马奔走、狗跳鸡飞，谁个不是为了活着？

冯远征：他是用什么说的词？就是用气。满世界蜂忙蝶乱、牛马奔走、狗跳鸡飞，谁个不是为了活着？你强调的是什么？

可是人，人生在世也只是为了活着。你的气息在哪？你现在是读书人，读书人悬梁刺股、凿壁囊萤、博古通今、学究天人。你是问出去。你如果是问出去，你的状态就不是这样。我为什么说你要往外诵，问谁？问天问地问自己。这么多年我瞎待了，顾贞观是读书人。所以读书人悬梁刺股、凿壁囊萤、博古通今、学究天人，也只是为了活着，对吗？要问，你看偷生，偷生。

学生：我顾贞观就是个苟且偷生的人！

冯远征：你再试一下我们就下课。你必须问出来才行。

（学生又重复了上面的台词）

冯远征：好多了，情绪起码是对的。他还有一个最需要注意的点，就是我真羡慕那扑火的飞蛾，最后一个字一定要大点，就是死也死得辉煌！

好，下课。

第十五讲

时　间：2017 年 4 月 27 日　上午
地　点：上戏图书馆 4 楼

冯远征：我们先报一下独白，因为有的人不用独白了，有的人先进独白，我们还有一个汇报时长的问题，不能太长，太长大家看得没劲。

学生：《家》的片段，三少爷跟鸣凤（张雅钦）。独白，《日出》（李石清）。

学生：对白，和周佳钰《日出》，陈白露、方达生。独白，《原野》。

学生：对白，《日出》。

学生：对白，我和杨凯如（三方）。独白：《纪念碑》。

学生：《雷雨》。

学生：《奥赛罗》（和孙萌），独白，《知己》。

学生：独白，《三姐妹》。

学生：《山楂树之恋》电影片段。

学生：《街道》（自己创作），独白，《雷雨》。

学生：独白，《阳光灿烂的日子》。

学生：独白，《灵魂拒葬》。

冯远征：我们稍微热会儿身，热什么？贴人吧。

（贴人游戏，休息）

独白　《日出》 李石清　　王川

学生：别说了，别说了，你难道看不出我心里整天难过？你看不出来我自己总觉得自己是个穷汉子吗？我恨我自己为什么没有一个好父亲生来就有钱，叫我少低头，少受气。我不比他们坏，这都东西，你是知道的，我没有

脑筋，没有胆量，没有一点心肝。他们跟我不同的地方是他们生来有钱，有地位，而我生来没钱没地位。我告诉你，这个社会没有公理，没有平等。什么道德，服务，那都是他们在骗人！你按部就班地干，你做到老也是穷死。你只有大胆跟他们破釜沉舟地拼，还也许有翻身的那一天！孩子！要不是为我们这几个可怜的孩子，我肯这么厚着脸皮拉着你，跑到这儿来？

陈白露是个什么东西？舞女不是舞女，娼妓不是娼妓，姨太太又不是姨太太，这么一个贱货！这个老混蛋看上了她。老混蛋有钱，我就得叫她小姐，她说什么，我也说什么。我就觉得有时我是多么地恶心我自己，我李石清，我这么大个人了，我这么不要脸地巴结她，我怎么什么人格的都不要地巴结他们，我做这一切都是为了什么？

冯远征：来说说。

学生：前面那段真没变化。

学生：前面那块有点太快了。

冯远征：有点紧张，他一激动，嘴皮子有点吃字，还是要说得慢一点。你先歇会儿。萌萌。

独白 《三姐妹》 伊丽娜 孙萌

学生：是真的，安德烈自从跟那个女人在一起以后，浑身都变得庸俗，人也老了，憔悴了。他还说他想当教授呢，可是昨天呀，一当了自治会议的委员，他不是已经觉得了不起了吗？地方自治会议的委员，普罗托夫当主席的自治会，全城到处都在讥讽这件事，都在取笑这件事，可是只有他一个人什么也不知道，什么也没看见。就说现在吧，所有人都跑去救火了，他一个人坐在自己的屋子里什么也不管，他成天拉小提琴，他不理不睬，这太可怕了，这太可怕了！

赶我出去吧，把我赶出去吧，我再也受不住了。都去哪儿了？过去的一切都去哪儿了？什么都没有了，我把什么都忘了，我连意大利文管窗子或者天花板叫什么都忘了，我一天忘的比一天多，可是时间一去，就不会回头了。莫斯科，我想我回不去了，再也回不去了。

学生：没有上一次读得好，感觉没有出来。

学生：我觉得比上次好。

冯远征：光说好，为什么好？

学生：她有情感，看眼神就能看出来。

学生：节奏很好，而且你能听清楚她的意思和愿望。

学生：她发泄的同时，也怕她。

学生：中间有一点点跳，从擦玻璃中间有一点点跳。

冯远征：你其实已经进入状态了，你一下抽出来就麻烦了。其实你情绪再往深一点就很好了。其实凯如也有这个问题，她一说天就往天上看，好像必须要往上看似的。但是我觉得萌萌进步很大，起码她跟自己比，她已经跟以前的自己拉开了很大的距离；但是有一点，我觉得这可能是咱们共同要注意的，那天我说了，我们除了每句话开头以外，我们一定要在后三四个字更清楚。你从第一句开始说。

学生：是真的，安德烈自从跟那个女人在一起以后，浑身都变得庸俗了，人也憔悴了，也老些了。

冯远征：如果稍微强调一点，"庸俗了"，这句话就清楚。你们的说话习惯是"浑身都变得庸俗了"，这句话就非常清楚。你再接着说。

学生：他还说他想当教授，可是昨天呀，一当了自治会议的委员。

冯远征：地方自治会议的委员。"他就变了"和"他就变了"（语调不一样）哪个清楚？长的四个字，短的话一定是两个字，要清楚地推出来。不然就会不清楚，你前面说得挺清楚，这句话的意思被你吃掉了，你自己感觉很好，但是你不清楚。就像汶樯上午一样，最后那句话一定要打住，要不然人家以为我们没说完，这句话一定是下意识的，但是我们一定要有意识，把最后 3 个字推出来。下面谁？

独白 《阳光灿烂的日子》 于北蓓　　肖露

学生：我叫于北蓓，蓓蓓？（摇头）宝贝？臭流氓。我还是喜欢他们叫我培培（音），培培听着多带劲啊。你们在说什么呀？往马小军的脸上印唇印吗？这个我擅长，我来。"马小军！"我一把逮着他，"mua"，我在他脸上一顿猛亲。他一把就把我推开了。"培培你没事儿吧？""我叫你起开。"我凶他，"你给我起开！""培培，我不是故意的，你……""起开，我叫你给我起开！""mua"，我趁他不注意，又在他的脸上一顿猛亲，你让那时候的我就这么算了吗？做梦吧你。不行，我得报仇，我趁那帮男孩子洗澡的时候，我就提着个手电筒，我就冲进浴室了。他们被我吓得哧了哇啦乱叫，他们说："培培，培培你出去！""我不，我就不。""培培你给我出去。""我不，我就不。"我走出来的时候，我看见门口有一堆衣服，我管他是谁的呢，我抱着就往外面跑，这就是我的十八岁，属于于北蓓的十八岁。

冯远征：其实我觉得她的声音已经学会往回送了，一个地方要有点变

化，"我提溜着手电筒，'啪'我就冲进浴室了。"这一段，我觉得应该强调出来，就像那天你掐他那样。"我叫于北蓓"，你得表现出真恶心，"我还是喜欢他们叫我培培"。就像周佳钰那样，我不是说学你，就是你身上要有那种愣劲。"马小军，这个我擅长，培培，滚开，起开，没事儿吧？起开。'mua'又一下。"于北蓓身上特有的东西，就是身上要有那种劲，大院小孩儿的劲，她是属于女孩中的哥们儿的感觉。所以你敢跑澡堂子里面把东西拿走，我们再来一次。

独白 《山楂树之恋》 静秋 张雅钦

学生：你现在还好吗？我已经在这儿等你三天了，在这三天里，我感觉仿佛回到了1974年的春天，我记得那天阳光很好，然后我在河边洗衣服，然后一不小心衣服差一点漂走了，这个时候你突然出现了。你在阳光底下对着我笑，你一笑起来有皱皱的笑纹，然后眼睛眯成了一条缝，还有一口大白牙！我有点不敢看你，我觉得害羞，我觉得不好意思。但是我觉得你是全心全意地在对我笑，不是那种嘲讽，不是装出来的，就是全心全意地对我笑。（跑）

可是我挺希望此刻你能在我身边，你现在在哪儿？我找不到你，我们在一起有两年的时光了，但是真正在一起的时光只有十次，一次、两次、三次、四次、五次、六次、七次、八次、九次。第一次的时候，我印象特别深的是他帮我赶走那些小痞子，然后告诉我，贫困和困难可以造就人，当时我就不懂，他为什么跟我说这些，我就觉得他很帅。后来我才知道，无论是对待自己或者别人，都要抱着爱的心态，最后一次，最后一次，我知道你得了绝症。我想告诉你，我想和你在一起，但是你看到了，就像刚刚那样，我找不到他，我连摸都摸不到他，每一次我找到了的时候，我觉得我摸到的是空气。我觉得我有病。我想和你在一起，我连这个机会，我都没有时间告诉你。你不觉得你这样特别地自私吗？你不觉得你自私，你不觉得你自私吗？我摸不到你，我觉得……

我还记得有一次，我跑，你在后面追我，我就觉得好开心啊。我觉得你抓不到我。你就在后面追，我说你可以追我多长时间，我就跑，我愣住了。我不敢动，我也不敢回头看你。我不知道怎么回答你，我想告诉你，我不能等你一年零一个月，也等不到你二十五岁了，我想等你一辈子。

冯远征：累死了。刚才手打疼了吗？志港。

学生：前面很突兀，突然他出现了，声音变大了，一口大白牙，我在旁边吓一跳，没有一个递进的感觉，但是我感觉后面挺好的。

学生：我觉得她在尝试跟以前不同的东西，词儿改变了很多，就是有改变，不会沉浸在上一次里，就挺好。

学生：我喜欢她的几个地方，她转换情绪的时候就直接进入情景了，而且非常相信，那个情绪来了，那个转换一点都不突兀，在中间那段，节奏我觉得蛮好的。不过前面的确有点突然，她后面挺好的。

学生：我觉得她的情绪是断的，刚刚还在一个非常伤心、非常悲愤的情绪之下，突然进入了非常欢快的情绪当中，我觉得使我有点不相信，为什么能转换得这么快；但是她进入每一个情景都很好。如果单个分开的话，不管伤心也好，开心也好，每一个都使我很相信，把它连接在一起，没有一个过渡的阶段，就使我不相信。

学生：我自己有感觉，其实我在想，我要找一个口，怎么样更好地进去。我发现，找到口了，结果发现没拿钥匙，赶紧跑回去拿钥匙，再开发现门换了一个锁，就不爽。

学生：她表达的对象，有点跳跃。

学生：有点懵。

学生：我觉得那一下不舒服。她前面跟那个男的说的时候，她是说给那男的听，突然——对啊，就像你们刚才看到我那样——我就跳出去了。还有刚开头的时候，突然出现，我感觉像一个坏蛋出现了。还要再稍微连接得好一点。

冯远征：其实她现在最大的问题，就是刚才国栋说的，单拿出来每一段你都觉得挺投入，但是你一旦做连接的时候，这一步到下一步是断的，就直接跳入。第一是视象的问题，还有就是急于转换态度，比如说有些美好是在伤心的状态下说的。你是突然变成美好了，你美好就是美好，然后伤心就是伤心，她缺少一个过渡，就是说本来是说，"他出现了"，你就突然说"他出现了"。跟那种突然他出现了，眯着眼睛，有几个纹，还有一口大白牙，就很突然，就感觉镶了一口假牙。大白牙在你心目中，这个大白牙是什么？是可爱也好、美好也好。然后紧接着转换到什么，他帮你打退了一些小痞子，但是你们在一起前后只见了 10 次面。这 10 次面的时候，你说完以后是什么感觉？

学生：就觉得时间好短。

冯远征：现在你说一下，"十次"。

学生：可是我们真正在一起的时光只有十次，只有十次。一次、两

次、三次……

冯远征：你看"可是我们真正在一起的时光只有十次"，和"可是我们真正在一起的时光只有十次"（语气不同）。一次、两次、三次、四次、五次、六次、七次……十次。你数到最后，越数越少，是吧。所以说用什么调度，他已经告诉你这10次，越数越没有，那你的停顿在哪？你要告诉大家的是什么？你告诉大家的不是次数，你告诉大家的是时间的短暂，对吗？我们在一起的时间很短暂，我们没有机会在一起了，是吧？所以我说的是，你在表演的时候，你做这个的时候，你心里要有，你心里只要有你就可以，下面是什么？

学生：然后就开始说第一次，说完第一次就是最后一次。

冯远征：你说第一次那段。

学生：第一次的时候，是他帮我打倒那些小痞子，然后告诉我，贫困和困难可以造就人，当时我就不懂，他为什么跟我说这些，我就是觉得他很帅。后来我才知道，无论是对待自己或者别人，都要有爱的想法。最后一次是知道他得了绝症，然后就像刚刚那样，找不到他，也摸不到他。我特别想跟他说，我想跟他在一起。他就把我的未来完好无损地留给了我自己，我只恨我自己。

冯远征：前面你说，第一次是他帮我打走了那些小痞子，我觉得他太帅了。最后一次，他告诉我他得了绝症。他告诉你他得绝症这件事情，对于你来说是什么？

学生：不敢相信，冲击挺大的。

冯远征：还有呢？现在你讲述的时候是不是已经结束了，所以为什么不敢相信？不应该是不敢相信，应该是说最后一次我们再也见不到，而且已经见不到，怎么会是不敢相信。在我们解读一个东西的时候，我们一直在说，时间的长短，可以鉴别你情感的表达。时间短，那么我情感迸发可能更强烈，时间长，可能我情感的表述很淡，但是这个淡包含着很多的情感。在某一瞬间，你可以触动一下自己的内心。这段台词你不一定哭，但是你一定要让观众感觉到，心里这种酸酸的难受。也许你哭了，都无所谓，但是你的情感一定是真诚地表达才可以。所以现在我觉得，有些时候你的有限真实和你的跳跃，是因为你还有那种演的心理。你如果真真正正想把它说出来的话，可能就有意思了。

比如说你只是松弛地去说，遇到一个什么人，你眼睛里面，没有视

像。你就是跟大家说，我遇到一个小伙子，他太帅了，他第一次就帮我把小流氓打跑了。我们俩在一起特别开心，我们俩就见过 10 次。第一次是什么，第二次是什么，第三次，数到底。最后一次他告诉我，他得了绝症。你可以下来，其实就是气息，我觉得一定要用气息带动你整个的节奏，还有就是心情。你要有说的心，你再把前面试一下。

学生： 你现在还好吗，我已经在这儿等你三天了，在这三天，我感觉仿佛回到了 1974 年的春天，我的脑海里闪过那个春天里的一幕又一幕。我记得那天阳光很好，我在小河边洗衣服，然后一不小心衣服就漂走了。这个时候你突然出现了在我面前，你在阳光下对着我笑，你笑起来的时候，脸上有两条皱皱的笑纹，然后眼睛眯成了一条缝，还有一口大白牙！我觉得你是全心全意地对着我笑，不是嘲讽，也不是装出来的，就是全心全意地对我笑。（跑）

可是我多么希望此刻你能出现在我身边，我们在一起有两年了，但是真正在一起的时光只有十次，只有十次。一次、两次、三次、四次、五次、六次、七次、八次、九次、十次。

第一次的时候，是你帮我打走那些小痞子，然后你就告诉我，贫困和困难可以造就人，我当时就不懂，我不懂你为什么要跟我说这些。但是现在我明白了，无论对自己，对别人，都要有爱的想法。

最后一次，最后一次，我知道你得了绝症。我想告诉你，我想和你在一起。可是你却把我的未来，完好无损地都保存了起来，你好自私，做人不能太自私。你又不在了。

老师，我真的……

冯远征： 出来了。

学生： 我真的坚持不下去了。我告诉自己不能读到一半，但是我发现我出不来，我的词全是靠我想，我的心我感受不到，我想去感受它，但是我感受不到。

冯远征： 比如这段台词，你变成去骂他，你试一试，心里面是在骂这个人。来试一试。

（学生尝试着又过了一遍台词）

学生： 老师，我最后一句出来了。

冯远征： 出来吧，歇会儿。她的问题是在哪？她进入了，但是她不断地去想，去想改变就抽离出来了。但是我说的意思，其实她的内心有一点

点在跟自己较劲，太想把它做好。

学生：做不做好无所谓，你平时就是那种惯性了，所以你要觉得你要怎么样去做才能打破这种惯性。

冯远征：其实她如果打破了，一定是可以再往前走的，但是她现在还是封闭在自己的模式里面。所以她本来刚刚要冲破自己了，结果她又把自己封闭了。

学生：第一次还是挺好的。

冯远征：第一段还是不错的，你现在缺少的是一个女孩子失去了自己的爱的感觉，她这段回忆说，我等你3天了，你为什么还不来？让我想起了1974年那个春天还是那个夏天。我在河边洗衣服，衣服漂走了，我很着急，是你出现了，你把我的衣服捞上来，其实是这样。我看着你的眼睛，眼角还有皱纹，还有一口大白牙，其实这个情绪是很好的。我为什么让你换一个情绪？就是你后面的台词是要有的。你抛下我，我本来要等你一辈子，但是你没给我这个机会，你必须要有自己内心的一条线，一条清楚的线。就是说我只用这么一个单一的态度去回忆这个人，你现在把它想得太复杂，一说美好你就跳，一说生气你就"啊！"这是表演的一个壳，你试着说美好的时候你沉浸在里面，再想那个画面可能会好一些。你不要用一种外在的，感觉上是我快乐和我悲伤，你是真的去想，这10次你们都干了什么。第一次是什么，第二次是什么。你真的有这10次的感觉，到最后一次，他告诉你说，我得了绝症，可能他说的语气是淡淡的，但是对你来说是很悲伤的。

所以把你的独白捋好了，想清楚这个人是谁。你自身的经历，或者是谁，你借鉴一个经历，你想的是志港也好，或者浩然也好。不管是想谁，你起码借鉴一个事情。

学生：我就觉得我脑子里面的是虚化的。

冯远征：你必须是写实的，必须是用真实的人去把这个人物解释。起码知道陈白露长什么样。"陈白露是什么东西。婊子不是婊子，唱戏不是唱戏，要不是潘四爷喜欢她，她算是什么东西。我这么一人，我陪她，我有病？但是我必须陪着她笑，因为我要生活，我要养活孩子。"很清晰的态度就有了，你不想清楚这个人，你虚化这个人，你怎么样怎么样，全是假的。你心里没有，这个东西就是虚的，心里清楚，愿望也要清楚。

独白 《美丽人生》 伯哈姆 杨凯如

学生：听说人在死前一秒钟，他的一生会闪过眼前，其实不是一秒

钟，而是延伸成无止境的时间，就像时间的海洋。对我来说，我的一生是躺在草地上看着流星雨，还有街道上枯黄的枫叶，或是奶奶手指一样的皮肤，还有那个托尼表哥那辆全新的火鸟跑车。还有我最爱的人，卡罗琳、珍妮。我猜我死了，应该生气才对，但世界这么美，不该一直生气，有时候一次看完所有的画面，会无法承受，我的心就像涨满的气球一样，随时都要爆炸。但是后来我记得，要放轻松，别一直想要紧抓着不放，所有生命的美就像雨水一样洗涤着我，让我对这卑微、愚蠢的生命在每一刻都充满感激。你们一定都不知道我在生命每一刻都充满感激。你们一定都不知道我在说什么，不过别担心，总有一天你们会明白的。

学生：还是在自我表达。

冯远征：还有？

学生：我觉得没有画面感。

冯远征：你坐这儿，你就闭着眼睛说。

（学生又过了遍台词）

学生：这遍好很多。

学生：我没想。

冯远征：你还是语言习惯的问题。

学生：说不定让台湾人说会好。

冯远征：为什么闭上眼睛会好很多？

学生：可能闭上眼睛有安全感，是吗？

冯远征：闭眼你就没有那么多的杂念了。你们说的画面感不够，还是说台词，你的画面感不够，还是在表述。

学生：愿望是"为什么说这个"？

冯远征：就是你心里想说不想说。

独白 《日出》 李石清　　王川

（学生又演绎了一遍台词）

冯远征：这一遍，你起码是想跟对方说。李石清是有了，有的地方要隐忍，有的地方要愤怒，你要关注你的环境是什么，你在陈白露的客厅，里面还要打麻将。你说几句前面的台词我再听听。

学生：别说了，别再说了。你难道看不出来我整天难过？你看不出来我总觉得我自己是个穷汉子吗？我恨，我恨我自己为什么没有一个好父亲生来就有钱，叫我少低头，少受气。我不比他们坏，这帮东西，你是知道的。

冯远征：你看，我不比他们坏。

学生：我不比他们坏。

（学生从头过了遍台词，冯老师比较满意。）

冯远征：谁来对白？

对白 《奥赛罗》 奥赛罗　苔斯狄蒙娜　　李汶樯　孙萌

A：谁？奥赛罗吗？

B：是我。

A：你要睡了吗？

B：你今晚有祈祷过吗？苔丝狄梦娜。

A：祈祷过了。

B：要是你想到在你一生之中还有什么罪恶是不被上帝所宽恕的，赶快恳求他的恩释吧。

A：您说这话是什么意思？

B：祈祷吧，干脆点，我就在一旁看着你呢。我不愿伤害你没有准备的灵魂，不，上天禁止这种行为。我不愿伤害你的灵魂。

A：您在说杀人的话吗？

B：是的。

A：愿上天垂怜于我。

B：阿门，但愿如此。

A：可是我怕您，每当您的眼珠这样滚转的时候，您总是要杀人的，虽然我不知道我为什么要害怕，因为我不知道我有什么罪恶，可是我怕您。

B：好好想想你的罪恶吧。

A：除非我对您的爱是罪恶，否则我不知道我有什么罪恶。

B：好，你必须因此而死。

A：不，我现在还不能死。

B：你必须死，知道为什么吗？你把我送给你那块我最心爱的手帕送给了凯西奥。

A：不，我用我的生命和灵魂起誓，我没有给他什么。

B：好人儿，留心不要发伪誓，你的死已经在眼前了。

A：愿上天垂怜于我。

B：阿门。

A：愿您也大发慈悲，我生平从未得罪过您，也从不曾用上天所滥施

的爱情在凯西奥的身上，我没有给过他什么东西。

B：苍天在上，我亲眼看见那手帕在他手里。

A：您叫他来问，您在什么地方看到的？让他来，让他供认事实的真相。

B：欺骗神明的妇人，你使我的心变得坚硬，我本想把你作为献祀的牺牲，现在却被你激起我屠夫的恶念来了，我明明看见那手帕的。

A：您在什么地方见到的？我没有给过他任何东西。

B：他已经承认了。

A：承认什么？

B：承认你和他发生关系了。

A：怎么？非法的吗？

B：不然呢？

A：他不会这么说的。

B：他已经闭嘴了，正直的伊阿古已经把他解决了。

A：他死了吗？

B：即使他每一根头发都有生命，我复仇的怒火也会把他们一起吞没。

A：他被人陷害，我的一生也就此葬送了。

B：不要脸的娼妇，你当着我的面为他哭泣吗？

A：让我活过今天。

B：我让你倒下，你要是再有半点挣扎。

A：让我再做最后一次祷告吧。

B：我已经决定了，不要再迟疑了。

冯远征：来，大家说说。

学生：我觉得他们两个不应该是相互对抗的关系，我认为奥赛罗是要过来质问她，来杀她的。他在这种对话过程当中，他是一个将军，她是他的夫人，我认为在那个社会下，属于一种上下级关系，不在平等地位上的关系。尽管你爱她，但是这还是一种对抗的关系，就是女生太强了，导致我觉得男生不像一个将军。

冯远征：强的原因是什么？

学生：因为她是被诬陷的。

冯远征：我们现在认为女生强男生弱的原因是什么？

学生：因为女生没干过。

冯远征：还有吗？

学生：因为她想活。

学生：我觉得女生解释的欲望不够强。

冯远征：你们说的都有道理，但是你们还没有找到根，这个根就是为什么男生弱女生强？

学生：因为那个男的没有自信，她喜欢的大将军应该是特别帅，他又臭又没钱，是不是这个？

冯远征：你说的是汶樯吗？

学生：那个人物。

冯远征：其实女强男弱的原因是什么？刚才这段表演有什么问题？

学生：男的不强，女的不爱他。

冯远征：刚才这段表演有什么问题？

学生：因为汶樯传达感不够强烈。

冯远征：知道什么问题吗？他在表演。就是他在演奥赛罗，但没有演出一个角色内心的东西是什么。比如你很多时候都是在找这种节奏，但是你内心不够充实。相反萌萌我觉得不是她强或者弱，她在给，她在传递，但是传递给你，你得接受，你接受的是什么？然后你在质问她，手帕没有。没有！你再说，是不是？你要质问他，你缺的是什么？你在玩帅。你似乎是在掌控，但是你缺少一个内心的东西，内心的东西是什么，这个人背叛他。对吗？她背叛了你，你要来杀她，然后你还在玩帅。缺的是什么？愿望，愿望和感受，还是我说的方向。你要做什么，怎么做。但是你现在没有一个愿望，你只是最后走过去把她掐在那儿。

学生：那都是设计。

冯远征：你的台词也是设计出来的。那怎么样改变它？就是要打破自己，就像雅钦，她要打破，她不打破她永远到了一个节点就进行不下去了，你只能靠表演。这个是最大的问题，这种问题需要你，就是我说的从零开始打破自己，放掉所有的一切。就像那天我说的，怎么样去做。

来，你跑起来，你出去（孙萌），萌萌你站在这儿来，你现在看得见萌萌吗？你先说台词。

（两位学生又过了一遍台词）

冯远征：好，你们觉得呢？

学生：忘词了。

冯远征：王川说说。

学生：很多地方都是不用设计的，根本不会想去设计自己的反应了，在交流了。

冯远征：还有呢？来，浩然。

学生：我觉得汶橹还是有固定的东西想表达的。

学生：我觉得汶橹的爆发就是他所认为的爆发，就是他所想的，那段出来的时候，整个那一段全部在上面，我觉得听着很难受。

冯远征：就没有放下来是吗？

学生：是。就是一直在上面。

学生：我觉得萌萌进步挺大，汶橹有的台词接得太快了，预判。

学生：说完这个词，我就知道他下面会说什么词。

学生：他没有真正接受萌萌给他的设计。

学生：我觉得他们俩这样挺和谐的。

冯远征：萌萌听着舒服一些。

学生：我觉得到那儿挺好的，之前他们有这种关系了，到那儿更明显了。那两个，女方知道，他是被诬陷的，你还把他杀了。你还替他辩解，她又有了对生的乞求，从那儿越来越好。

冯远征：起码他在跑动的过程当中，台词愿望已经有了，设计感少了。因为他的惯性已经很强了，要想马上改变，有一定的难度。你要记住，动的过程当中台词的力量，还是要传递。来，还有谁？

（休息，喝水）

学生：虎子，你先坐下，虎子，刚才你那么看我做什么？

冯远征：你看假如是，接他那句话是什么感觉你知道吗？

学生：好像有什么事情会发生。

冯远征：我知道，但是他说你刚才那么看我做什么？

学生：我没有。

冯远征：但是你确实看了。如果你把这个戏接上是什么感受？

学生：我没有。

冯远征：不是。

学生：虎子，你先坐下。虎子。

冯远征：（坐下演示）一下就代入，如果没有，你说我没看，观众说我真没看，但是你确实前面看了，观众一下就会被代入进去。要不然你前面没有代入感，就是停顿，还有就是你要说你的愿望。

对白 《原野》 仇虎 焦大星 梁国栋 方洋飞

A：虎子，你先坐下，虎子，刚才你那么看我做什么？

B：我没有。

A：那么你看她做什么？

B：我看她？你说金子？怎么？

A：我的头，头里面乱哄哄的。虎子，刚才我走了，我妈就没找你谈谈？

B：谈谈？谈你，谈我，谈金子。

A：金子？她说什么，她告诉你什么？

B：什么事？

A：金子她，金子她！那么她没有跟你提，提金子在她屋里，她——哎呀，虎子，你说她怎么能做出这种事，对我这样啊。虎子，你说我怎么办，我怎么办？

B：什么？你说什么？

A：没有什么，没有什么，我喝多了。

B：大星，喝酒挡不了事情。

A：我知道，可是你不明白，我刚才一看见她，我心里就难过得发冷，就仿佛是死就在我头上似的。

B：为什么？

A：也说不上为什么，你刚才看见她看我的那个神气吗？

B：我没有。

A：她看我厌气，我知道。

B：为什么？

A：我娶了她三天，她突然就跟我冷了，我就觉出怎么回事，但是我不敢说。我总是对她好，我给她弄这个买那个，为她我受了许多苦。今天她，她居然当着我的面跟我说她外面另外有一个人，你说，这太难了，太难了。

B：大星，该出手就出手，男子汉要有种。

A：没有种？你看看我是谁？

B：你是谁？

A：阎王的儿子。

B：那你预备怎么样？

A：我要把那个人找出来。

B：找出来怎么样？

A：我要杀了他。

B：大星，放下酒杯。

A：干什么？

B：放下酒杯，你看看我，你看看我是谁？

A：你是谁？

B：嗯。

A：你是我的好朋友，虎子，你要帮我？你要帮我抓他对不？你怕我还是以前的窝囊废，还是一个连蚂蚁都不敢踩的受气包。我要让金子看看，我不是，我不是！我要一刀，你看，我要让金子瞧瞧阎王的种。

B：可是大星你没有明白。

A：我明白我明白，虎子，我俩是这么大的朋友，我知道，你吃了官司，瘸了腿，你是个血性汉子，哼都不哼。你现在自己的事都还没完，又想把人家的事当作自己的管。

B：我……

A：你吃了官司，我爸爸只让我看了你两次，再去看你你就解走了，上十年找不着你，今天见了你，你还是我的热诚哥们。虎子，就许你待你老弟好，就不许你老弟有点心了。虎子，这是我一件丢人的事，我不愿意别人替我了。不过我找到他，万一我对付不了他，我不成了，虎子，等我死后，你得替我……

B：可是……

A：那你不用说，我知道，万一我有个长短，虎子。

B：可是你应该先认认他是谁，你为什么不去问问金子？

A：金子护着他，不肯说。不过，一会儿我还得去问问金子，她不说，白傻子会告诉我的。

B：什么？你找白傻子？

A：我托人找了他，他待会儿会同我一起去找，傻子认识他。

B：他什么时候来？

A：就来。

B：来了呢？

A：就走。

B：你喝多了，糊涂了。

A：糊涂了？

B：事情用不着你想的那么费事，你没有明白。

A：那么你明白？

B：嗯。

A：你说说。

B：你先把这个要人脑袋的玩意儿收起来，我看着它搁在这儿，心里有点胆颤，说不出话。

A：笑话。

B：笑话？那就当个笑话讲了，可这个笑话你不一定笑得出来，这个笑话，大星，咱俩得先喝一盅热烧酒，喝了这酒，咱俩的交情，大星。

A：怎么？

B：好，就像这酒似的，该变成什么就变成什么吧。大星，干。

A：干。

B：大星，从前有一对好兄弟，一小就在一处，就仿佛你我一样。

A：也是一兄一弟。

B：嗯，一兄一弟，两个人都是好汉子，可偏偏小兄弟的父亲是个恶霸，仗势欺人，压迫老百姓，他看中老大哥的父亲有一块好田地，就串通官府，把老大哥的父亲架走，活埋，强占了那一片好土地。

A：你说的是谁？

B：你先听着，后来小兄弟的父亲生怕死人的后代有强人，就暗暗串通当地的官长，诬赖死人的儿子是土匪，抓到狱里，死人的女儿也被变卖到外县，流落为娼。

A：那个朋友小兄弟呢？

B：他不知道，他是个傻子。他父母瞒哄着，他瞒不知情。那老大哥自然也就不肯找他。

A：你说的这个跟我们现在的事有什么关系？

B：你先慢慢听，后来那老大哥不顾性命危险逃了回来，还瘸了一条腿，就跟我的腿一样。

A：那他怎么跑的回来？

B：两代人的冤仇结在心里，劈天，天也得开，他要毁了他仇人一家子。

A：不要朋友了？

B：朋友？世界上什么东西叫朋友？接二连三遭遇这样的事情，在狱里生活了快十年，上十年的地狱呀！他早什么心思都没有了，他现在心里

只有一个字。

A：什么？

B：恨。他回到那个老地方，他看到从前下了定的姑娘也嫁给了仇人的儿子。

A：就那个小兄弟？

B：对。

A：你这个笑话说得越来越不像真的了。

B：谁说不是真的。

A：那么那个小兄弟怎么能要她？

B：他不知道。

A：他又不知道？

B：是啊，我也奇怪呀，可他妈看他是个奶孩子，他爸当他是个姑娘，他媳妇儿也不肯把这事告诉他，因为他媳妇儿从第一天嫁给他开始，看不上他，嫌他。

A：什么，她也嫌他？

B：你听，那回来的人看见那小媳妇儿的第一天，第一天！就跟她，就跟她睡了。

A：就那个朋友？

B：朋友？朋友早没有了，朋友早没有了！朋友就是仇人，他的心里只有恨，他专等那小兄弟回来等了十天，他想着一刀。那小兄弟回来了，那家伙回来了，两个人见了面，可是那家伙，那家伙是个糊涂虫，他朋友把他媳妇儿都睡了，他还在那跟他谈朋友，论交情，他还！

A：是不是你！

B：大星，我仿佛就是那个老大哥，你仿佛就是那个小兄弟。

学生：老师我忘词了，词说串了。

冯远征：不说忘词，先说感觉。

学生：一下忘词就断了。

冯远征：老把自己喊出来。来说说。

学生：我觉得他们就算断了还是专注。

冯远征：飞飞有一个问题，他离你近的时候，你的语言一定要送出去，让观众听见。

学生：洋飞前面那部分，角色就是那种性格，还是他表达出来就是那

种状态？

冯远征：你看出什么来？

学生：着急，有点傻，就是一直那种调调。

冯远征：你觉得不应该是吗？

学生：我不知道是这种性格还是他想演这种效果？

冯远征：好，一会儿你回答他。

学生：我觉得可能感觉他俩卡在这儿，没法儿再有别的层次感，一直是这样。他俩也不知道接下来会发生什么。

学生：我觉得最好的是第一次。

学生：你们看有新鲜感，我们读也有新鲜感。

学生：有一点点，两代人的仇，劈天也得开，我每次说就是"两代人的仇，劈天也得开"，我觉得每次不一定是这种方式。

冯远征：他们还是没有随着心情走。还是固定一个模式，但是总体还行。来，你回答一下浩然的话，大星这个人物是什么？

学生：之前不知道，我以为一直是好哥们，我就跟他说，我着急，因为我怕，我不在家的时候，金子、我妈都跟他说，把这丑事说出去。我就问他看她干什么，看我干什么。

冯远征：大星是什么性格？

学生：大星，其实说他柔柔弱弱也不准确，我觉得他想得不够多。他认为谁好就谁好，有点一根筋，他是我好兄弟，他肯定是我好兄弟，他不会对我怎么样，我跟他说这件事，他会帮我。

学生：我很注意国栋的，我觉得国栋有变化，有几处他突然有变化，我有点不习惯，他是不是断了，尤其是前面，我想不起来是哪，前面是有变化的。我估计不是随着心情，或者他给你的感受而延续，而是之前几次，你们俩对话时候的感觉。你就顺着那种感觉，而不是顺着当下的感觉。

学生：我想起一件事，他们断词了，但其实你在那个情绪里面，因为你在那个词里面，你自己会圆回来，你知道你自己是在说什么。

学生：我们说错词不是串了，而是这句话几个词乱了。

学生：我们下意识都会这样。

学生：我也是，做错动作。

冯远征：你这样不好，在舞台上观众就不相信你了，即使错了，观众没听出来，观众会信任你。下一次，观众就不会再信任你。

学生：观众也不知道你们在说什么，只要你们自己可以圆回来就可以，其实你们到那边，我没有听出来你们错在哪儿。你说你错词了，我才知道，就是情绪是对的，但是你自己弄乱了。

冯远征：还有什么？

学生：我想去尝试一些改变，但是我发现每到这个地方的时候，就会顺着去说，然后忘掉那些改变。

冯远征：不要试图改变，随心情。其实你们俩专注度是够的，但是国栋现在缺的是气息。如果你（演示）加一些气息的东西，你的压迫感可能会更强，愤怒感可能更强，往回咽感可能会更强。说什么，就过去了。好，我给你讲个故事，讲着讲着又愤怒了。一定要把这个态度，越来越往前推。但是有的时候，你需要调整自己。如果你一味愤怒，你等不到愤怒，你就把他杀了，明白吧？等不到那个时候，你可能已经动手了，你为什么没有动手？你可能因为他还是从小长大的好兄弟，但是后面还是忍不住了，说着说着又把自己说愤怒了。

所以这一段，我希望我们还是保持。

学生：老是有那种，我是谁，你是谁，你是我的好兄弟好朋友的感觉。他那种反应，就算我是个傻子，我也会看出来，你的反应太大了。

学生：我觉得在那个地方，他已经把刀拿出来了，我现在想的是你冲我动手，你是不是已经看出来那个人是谁了，我是给你戴绿帽子的那个人，你拿起刀捅我，我才能把你杀了。你说你是我的好朋友，我从满满期待的点，变成零。

学生：你是想帮我，帮我杀他对不对。

冯远征：有两种，一种是我问你，你是谁？给他一种模糊的状态，然后他会说，你怎么样怎么样。还有一种，是模糊的状态。

学生：那样的话，他已经给我很明显的态度了。

冯远征：一个模糊的笑，可能会好很多，观众会看得出来。其实我们表演的时候，对手态度非常不一样，他提出这样，那你必须改变。你不改变的话，他不舒服，他没法儿接这个态度。下一组。露露，我听听你们的。

独白 《日出》 陈白露 方达生　　肖露 梁志港

A：很简单，你跟我走，离开这儿。

B：离开这儿？

A：对，远远地离开他们。

B：可是我这个人，热闹的时候想着寂寞，寂寞的时候我又想着热闹。整天不知道自己干什么才好。

A：那有一个办法：你应该结婚！你需要嫁人！你该跟我走。

B：你的拿手好戏又来了。

A：不，不，我不是在跟你求婚，我不是说我要娶你。我说我带你走，这一次我替你找个丈夫。

B：你替我找个丈夫？

A：对，没错，你需要结婚，你应该嫁人，他一定很结实，很傻气，整天只知道干活，就像这两天打夯的人一样。

B：你的意思是我应该嫁给一个打夯的？

A：那有什么，他们有哪点不像一个真正的男人，你应该离开这儿。

B：离开，是啊，不过结婚……

A：那有什么，生活不应该有冒险吗？结婚是里面最险的一段。你应该结婚，你应该立刻离开这儿。

B：可是这个险我冒过了。

A：什么？你结过？

B：你这么惊讶干什么？难道你不替我去找，我就不能冒这个险了吗？

A：那个人是谁？

B：这个人有点像你。

A：像我？

B：嗯，像，他是个傻子。

A：哦。

B：因为他是个诗人，这个人呐，这个人思想起来很聪明，做起事来却很糊涂，你让他一个人自言自语他最开心，多一个人跟他搭话，简直别扭得叫人头痛。他是最忠心的伙伴，可却是最不贴心的情人。他骂过我，还打过我。

A：但是你爱他？

B：嗯，我爱他，他叫我离开这儿跟他结婚，我就离开这儿跟他结婚，他叫我陪他到乡下去，我就陪他到乡下去，他说你应该为我生个孩子，我就为他生个孩子，结婚后的几个月，我们简直过的天堂般的日子。你知道吗，他每天早上最爱看日出，每天清晨他就会拉着我的手要我陪着他去看太阳，他那么高兴，那么开心，有的时候在我面前乐的直翻跟头。他总是说太阳出来了，黑暗就会过去，你知道吗，他也写过一本小说，叫《日

出 》，因为他相信一切都是那么有希望。

　　Ａ：那以后呢？

　　Ｂ：以后？这有什么提头。

　　Ａ：为什么不叫我也分一点他的希望呢？

　　Ｂ：以后，以后他就一个人追他的希望去了。

　　学生：我进入人物状态太慢了。

　　冯远征：完了吗？这后面不是还有吗？来说说。

　　学生：愿望不够，志港刚开始的时候，"你就该跟我走"。

　　冯远征：愿望不够，还有吗？

　　学生：我感觉，志港已经进步很多了，他之前始终只有一个表情。

　　冯远征：还有什么？浩然？

　　学生：不说了，我就时听时不听。

　　冯远征：为什么？

　　学生：有点干。

　　冯远征：还有什么？

　　学生：跟前几次相比的话，稍微有点变化，但是不是特别明显。

　　冯远征：我先说志港，志港的问题，他这个方达生到了后面已经有变化了，他是已经处在很兴奋的状态，他准备跟这些人斗。所以你在跟她说的时候，（语气变化演示）你应该结婚你应该嫁人，离开这儿。然后她说，嫁人，你又来了。我不是说你跟我，我是要给你找一个。然后她说，找一个？对啊，你不试你怎么能知道，但是具体词我听不清楚。你应该冒险，结婚是最险的那一段，这个险我冒过了。冒过了？你结过婚？那个人是谁，当然中间还有词。

　　那个人是谁？你看白露当时的反应是怎么样的。你应该不看他，（语气变化演示）这个险我冒过，你结过婚？这个人是谁？你现在是"这个人有点像你"（笑）你应该是"这个人有点像你"（语气变化）。然后他说，像我？是啊，他是个诗人，所以你要沉浸，这一段我为什么说你要有幸福感？因为回忆，因为你从那样一个繁杂的，一个非常灯红酒绿的世界，突然回到自己很单纯的世界当中，所以你觉得要美好。怎么美怎么说，他让我跟他结婚，跟他离开这儿，我就离开这儿，他让我陪他到乡下去，我就陪他到乡下去。他让我为他生个孩子，我就为他生个孩子，那时候太美了。所以这个愿望我觉得你要寻找，还有一个就是"送"。有些台词太轻了，观众一定是听不见的。尽管两个人离得很近，我上午说过了，我们的

台词也要送出去，不是说他听见了就可以，观众听不见就不行。还有什么问题吗？你们俩有什么问题没有？

学生： 我感觉进入人物状态很慢。

冯远征： 为什么慢，你是不是每次进入都慢？

学生： 我觉得有点通病。

肖英： 我感觉今天有点疲劳，好像集体疲劳。

冯远征： 我觉得王川好像没有。好，来，凯如，你们来试试。

对白 《日出》 陈白露 方达生 杨凯如 李德鑫

A：离开这儿。

B：离开这儿？你让我上哪去？可是我，我这个人在热闹的时候想着寂寞，寂寞的时候我又想着热闹。整天不知道自己干什么才好。你叫这样的我离开这儿跟你上哪儿去？

A：那有一个办法：你应该结婚！你需要嫁人！你该跟我走。

B：你的拿手好戏又来了。

A：不。

冯远征： 从头来，说愿望，不要想词。

A：离开这儿！

B：离开这儿？你让我上哪儿去，我这个人热闹的时候想着寂寞，寂寞的时候我又想着热闹，我整天不知道该干什么，你让这样的我上哪儿去？

A：那有一个办法，你应该结婚，你需要嫁人，你该跟我走！

B：你的拿手好戏又来了。

A：不，不，我没有说要跟你告白，我也没有说我要娶你，我说你跟我走，这一次我替你找个丈夫。

B：你替我找个丈夫？

A：对，没错，你需要结婚，你应该嫁人，他一定很结实，很傻气，整天只知道干活，就像这两天打夯的人一样。

B：你的意思是我应该嫁给一个打夯的？

A：那有什么，他们有哪点不像一个真正的男人，我应该离开这儿。

B：离开，是啊，不过结婚……

A：那有什么，生活不应该有冒险吗？结婚是里面最险的一段。

B：可是这个险我冒过了。

冯远征： 我觉得你俩谁都没进去。

学生：我感觉很奇怪，感觉走起来很别扭。

冯远征：那你俩站着试试。

（两位学生重新开始对白）

冯远征：好，孩子死了，你不吃惊。

学生：吃惊，不是，我感觉我刚刚想其他的东西了。

学生：是不是我没有让你进入。

学生：不是，就是在感受周围的人，不是感受周围的人，是在感受这个空间了。

冯远征：大家觉得有什么问题？

学生：我还是觉得凯如应该找一个主持系的男朋友。

学生：哪那么好找。

学生：重点在于要教普通话，而不是要找男朋友。

学生：我有一个问题，老师。你说过很多人，凯如姐、雅钦之类的，有时候是一种习惯，是不是自我理解、自我意识，你说的是另外一个，每个人的理解或许是不一样的。但是我觉得作者笔下只有一个人物。

冯远征：你说的是什么意思？我应该按照我的理解说这个事？

学生：有的人是习惯性地说话那么快，有些人是汶樯那种模式，一开始他自我理解就是这样，我理解这个人物是这样，就是他的自我理解是有问题的。

冯远征：自我理解和一种模式化的东西是两回事。什么是模式化？汶樯他现在就是模式化，模式化的东西就变成一种假了。为什么我一直说用心带动形体，带动台词，对吗？他说，结婚是最险的这一段，是生命当中最险的那一段，你应该冒险。你要主动，可是这个险，我冒过了。你结过婚？这是他第一次听说，我本来是傻乎乎地开导你，我怎么着怎么着，懵了，你结过婚，那个人是谁？那是愿望。

所以她说，那个人有点像你，长得也像你，他说起话来怎么样，他是个诗人，很天真很可爱。但是他让我做什么我做什么，他让我跟他结婚我就结婚。他让我陪他到乡下去，我就陪他到乡下去，他说让我给他生个孩子，我就给他生个孩子，他让我做什么就做什么，特别喜欢。他理解方达生是书生。你别忘了是什么书生，城里的书生，乡村的书生，县里的书生，城里的书生也要干农活。但是曹禺笔下的方达生，像我们说一千个观众有一千个哈姆雷特，但是他演的是哈姆雷特，而不是方达生，你把方达

生演成哈姆雷特不对了。每个人理解都没有问题，但是你演的是不是，这个就是问题。无论是说话方式还是什么，他的愿望要清楚。不够强烈的原因是什么？

比方说到后来，他说，到后来新鲜的不再新鲜了，两个人在一起怎么着了。那怎么了？那不是很嗨吗？那后来呢？是怎么回事？他说，绳子断了。孩子死了？是吧？态度不对。

学生：我感觉脑子是懵的。

冯远征：你就没有关注这个女人。

学生：我感觉就是。

冯远征：他是德鑫式的关注。

学生：刚才确实，说到孩子那一段的时候，我开始有点跳了，我感觉其实不叫跳，本来刚刚自己可以进入。

冯远征：其实你的表演，专注不专注，准确不准确，观众是能感受到的，你的心情是怎样的，观众都能感受到。即使你可能塑造人物的能力没那么强，但是你真诚地把每句台词说出来，真心有强烈愿望说出来，那观众是能够感受到的。

学生：老师我感觉到自己紧张，我不知道为什么。

冯远征：你的原因是什么？专注度不够。

学生：我感觉自己在颤抖。

冯远征：总是要紧张？

学生：我一紧张声音都会提起来，我知道要放松，但是我无法放松，我也找不到原因，也在想办法让自己放松。

冯远征：那你动起来就放松了。

学生：你让我单站在那里，我不知道自己行动的目的是什么。我知道我的内容，但是我不知道自己为什么在这里这么说。

学生：我觉得她是想诉说。

冯远征：除了诉说，你知道这段对白发生的环境吗？

学生：因为我没想。

冯远征：剧本看了吗？

学生：看了，我知道是在房间，然后他回来了。

冯远征：你的心情是什么？

学生：心情是累，但是开心。他来的时候我不会不开心，找东西我才

会不开心。

冯远征：你为什么要开心？

学生：因为我觉得方达生在我内心是让我放松的。

冯远征：一个老朋友，一个熟人，跟你很熟的同学，你说很累，很不开心，他进来了你难道也要开心了？来了就来了呗。你回来了，东西找到了吗？没有，我跑了很多地方都没有找到。完了，孩子死了，孩子丢了，对吗？那你开心什么？对，所以反过来说，我们现在所做的这一切——当然现在给你们讲稍微有点难——就是我们一定要学会用心，我们不要考虑塑造人物，我们离塑造人物还有很多距离，但是一定要想清楚我要说的是什么。名著很难，文本很难，但是我要清楚我说的是什么，传递的是什么，无论是态度还是心情，还是内在的一种愿望的表达，要清楚。因为如果我们现在只是觉得我要背词，不管我理解不理解，我把这个台词先说出来再说，当然你有说话习惯这个原因；但是只要你的愿望有了，你就算说得快，你也会把内心的东西说出来。

学生：快吗？那就是我说话习惯的问题。我生活中就是一个非常急躁的人，我平常说话都非常快。

冯远征：现在好吗？

学生：现在我让自己慢下来。很认真的话，我就会说话非常快。老师，我自己觉得，我刚才说的，尤其是后面那两段，我之前练了好几遍，我说的时候特别有情绪，我也想说给他听，但是我感觉离得有点远，还没有连接到他，有点麻木；我自己觉得我听着很舒服，但是大家听着很快，我还是很不走心吗？

冯远征：我还是理解你的，除了开心以外。你开心是在哪个地方，我说这是美好，你把美好想成开心。比如说美好：这个人有点像你，像我？嗯，像你，像你那么傻。你的愿望，然后说他像个诗人，他像个小孩，开心的时候开心得不得了，生起气来没法惹。你在回忆这件事，因为陈白露接下来就要死，你不把美好留下来，你后面的死不会让人感到可惜，但绝不是开心。

学生：美好，就是那段回忆的美好。

学生：老师，她说这段是开心，但是不是回忆以前她就不应该这样。

冯远征：她的回忆是美好的，但是说其他的时候，比如说小东西找到了吗？没有，那就是找不到，她能想象肯定找不到。

再返回来，猜得到猜不到是演员自己理解的，但是你的态度要传递给

观众。那之后，她说孩子死了，什么都断了，孩子死了，最后她一个人。方达生走了。所以实际上这一段是悲剧，在她自杀之前，你们后面没有感情了。她在吃药，一片、两片、三片、四片、五片，吃进去以后，她对着观众讲的时候，她在讲着一段自己的话，真的不算太难看吗？人不算太丑吧，这么漂亮，这么美。太阳出来了，黑暗留在了后面，可太阳不是我们的，我们要睡了。她就说我们要睡了。就是说你的强调是什么？你的重音是什么？你的内心感受是什么？你能够说出自己这么漂亮，这么美对吧？就是在跟声音做这样一个连接。我排这个戏的时候，我对白露说你像自己照着镜子一样，看着自己这么美，一定要笑着这么说。死掉了，一定要给大家一种美的感觉。如果你含着眼泪去说，可能就不会让你觉得可惜。

学生：老师，我想再试一次。

冯远征：现在？ OK。

（两个学生又过了一遍台词）

冯远征：好，说说，起码我觉得她清楚了，他俩的态度基本清楚了，愿望也有了，你俩自己的感觉呢？

学生：我不知道有没有变快，我努力让自己慢下来。

冯远征：挺慢的，比以前慢多了。

学生：我听前面几句，我就觉得他有重音了。

学生：我觉得比之前好，她在想那些美好事情，但是想完之后跟他说话就容易很突兀，就很不自然。但感觉德鑫比之前好多了。

冯远征：剩下还有几组没有上。

学生：对白的时候，有的时候两个人没有进入状态，是不是对方给的刺激或者台词刺激不够？

冯远征：相互刺激得不够，所以你上来就不够兴奋，你再怎么跑你的态度都没有，对吗？"我可以给你找个丈夫，不是跟我。"你的态度，你可以结婚，你是高兴的，你是希望解救她、拯救她的态度。可是这个态度不能是嫌弃，"啊？你结过婚"（语气变化），你态度不能是这样，只是心是这种。你结过婚？那个人是谁？你要新鲜，你要想探究，那个人是比我强吗？对吗？

对方也给你了，但是你回来的时候，想到金八这个事，你决定要做斗争了，所以你的态度是什么？如果你愁眉苦脸要跟他干，你已经觉得这个事是找死的，对吗？明天再把那几件事谈谈，你们下午5点40还有课是吗？

明天还是9点上课，先下课，谢谢大家！

第十六讲

日　期：2017 年 4 月 28 日　上午
地　点：上戏图书馆 4 楼

肖英：我觉得这个课特别好，这段时间大家表现得非常棒，能够全身心投入。慢慢地大家肯定会遇到屏障，让我们先一起热身。我们玩什么？

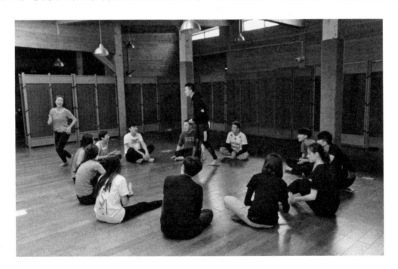

（热身游戏：老鹰捉小鸡、贴人游戏）

冯远征：我们来发声，还是自己找一个舒服的位置，然后发声。发声先不寻找方向，我发指令告诉你们的时候，你们再寻找方向，先自己发自己的，还是手和脚贴着地板，感受地板。安静一会儿，四肢一定要感觉很实的在地上，接触着地，有生根的感觉。

273

发一会儿，我告诉大家用眼睛寻找的时候，我们再去寻找方向。首先自己跟自己的方向寻找，呼吸顺畅以后，在我们想动的时候，感觉到我们身体实在待不住，特别想动的时候，再用我们的声音带动身体。

（同学练习发声 a——）

冯远征：开始不要太大声，声音小一点。感觉地上有很深的洞，往里喊，声音不要太响，主要是方向。

（发声 a——）

慢慢把头抬起来，寻找自己的方向，先别寻找对手，先寻找自己的一个方向，一直送一直送，先别找人，先找自己的方向，先往外送，声音不一定很大，但是声音一定要有方向。眼睛要看出去。用声音带动身体移动，但是先寻找自己的方向，不要和别人交流。

冯远征：去寻找自己喜欢的那个声音然后对话，寻找自己喜欢的那个声音和他对话。

（学生们互相说"八百标兵奔北坡，炮兵并排北边跑，炮兵怕把标兵碰，标兵怕碰炮兵炮"）

冯远征：慢慢安静下来，这时候保持不动，每个人之间的关系都表现

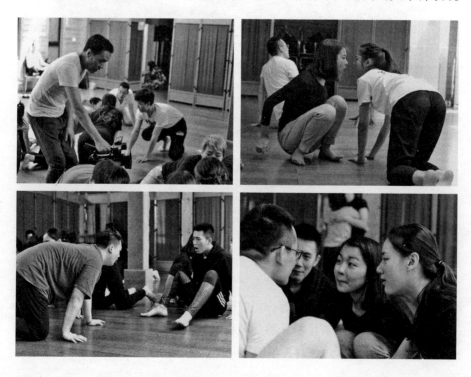

出来，很有意思，稍微安静一会儿。

休息两分钟。

（休息）

冯远征： 来，喝完水就过来了，口腔做型的练习我们必须练一下。咱们还是一对一地找一对，或者愿意靠柱子的就靠柱子。谁带我们？一定要完全相信对方，你来一遍，大家来一遍。

（王川带领大家进行口腔做型训练，过程略去）

（休息）

来，喝完水过来聊会儿天，我们就聊三两分钟。

学生： 老师，你是南方人还是北方人？

冯远征： 我是北方人，出生在北京，但是我（的）祖籍是陕西（韩城）。司马迁是韩城最值得骄傲的历史名人，韩城明清年代有 1 400 多人中试做官。韩城还有一个名人，名气并不大，但大家都应该知道一个事，就是跟和珅的倒台有关，这个人叫王杰，他把和珅弄倒了，韩城人。

学生： 离西安远吗？

冯远征： 走高速的话要用一两个小时。那儿古建筑特别多，但很可惜很多都没有被保护。它有一个党家村，下多大的雨都不会被淹，平时你看不出来，下雨的时候你会看出来。还有一个城堡，只有一个门，全村人进去，可以在里面生活一个月。我忘了要不要买票，应该不会很贵。韩城是在黄河边上，对岸就是山西。

学生： 是不是在西安那边？

冯远征： 离西安还有一个半小时。

学生： 老师，你看到的是山西的哪儿？

冯远征： 我妈妈是山西人。韩城有一个司马迁祠，现在修得很漂亮，你们看司马迁那个墓，一看像一个蒙古包，那是元代修的。他写了著名的《史记》。

今天我觉得挺好，大家的发声并没有像前两天那么强烈，但是大家都很投入，而且对于发声的掌控越来越好。我们后天做展示的时候，这些过程可能都会有，再进入独白和片段。因为有时间限制，所以展示的内容

必须有限度，所以我们会挑一些让大家展示自己的独白。我现在设想 9 点 10 分左右，我们开始在舞台上玩，观众进场，可能我们游戏会延续到 9 点 15，我们慢慢进入声音训练，然后我们进入口腔做型和吐字归音的训练，之后进入对白和独白的展示。到时候我们会安排一下大家先后的顺序。到时候会搬一些椅子在台上摆着，可以坐也可以不坐，因为我们有景，我希望有一些支点的东西。我不希望做成纯表演式的，我们站那儿表演，可能就像溜溜达达的，有人愿意跑，有人愿意站。用 15 个凳子摆出一个阵势来，这样的话我们就做这样的练习。其实我觉得汇报并不重要，重要的还是我们这 10 天得到的是什么。得到的东西我希望我们延续下去，我希望我们几个凑到一起，热热身，发发声，别一开始是这个对白，到最后大学毕业还是这个对白。最后考人艺，还是这个对白，我下面还是回避吧。

这几天大家还是很有进步的，虽然蛮累的，可是这就是做演员必须经历的，将来进组就是这样的情况。我最长的一次是熬了 48 小时没有闭眼睛，一直在现场拍戏。到了第 45 个小时还是第 46 小时，导演说冯远征这个镜头我希望你流眼泪。我说那你等我一会儿，还是流下眼泪了。那是冯小刚拍的最后一个电视剧，叫《月亮背面》。这个戏还是很不错的，徐帆（演的角色）死，我去哭她。所以作为演员来说，在任何艰苦条件下，导演让你去做的话，你就必须想办法，这就是演员，没有办法。可能外景很嘈杂，但是你必须去坚持。就像在横店，我们经常五六十个组在那里拍戏。这个景是这个组，那个景是那个组，你突然听见一声：停！怎么停了？发现那个组喊停了。有时候听见"预备开始"，原来是旁边组开始。有一次宝国老师在里面演戏，一个导游带团说：大家注意陈宝国正在里面演戏呢。你正在演着皇上，外面说陈宝国在里面演戏，很让人无奈，很让人崩溃。

其实做演员就是这样，你会面临各种各样的问题。比如冬天拍夏天的戏，为了没有哈气，大家要吃冰棍。现在好了，能贴暖宝宝。有经验的演员在 9、10 月份，天气热的时候会穿长袖。等到 10 月、11 月份天气变冷的时候，那些穿超短裙的女孩就会羡慕我们。天热的时候，如果我们穿得稍微薄一点，我们很舒服，穿的厚的人会羡慕。但是当时很舒服，后来就会很受罪。演员没有办法，我选择穿多一点，我在夏天会受罪。我穿少一点，我冬天就会受罪。就是你总得占一头，你当然不会全占。当然现在拍摄条件会好一些，但是对于一些刚刚入行的小年轻来说还是有挑战的，比

如前一段时间一个电影学院的小孩儿跟我说，他自己在片场待 20 小时，但是只拍 2 小时，剩下的时间他就得在片场待着。未来你们会遇到很多艰苦的事情，比如分到剧团，考到北京人艺，考到上海话剧中心，国家话剧院，虽然在这样高大上的剧院工作，但是你们面临的可能是工资并不高的情况。你只要演出就有钱，你没有演出工资就不高。

那个时候你可能会接触一些剧院里面有名的演员，他们开着好车，穿着好衣服，拿着名牌包，你可能就羡慕。所以考试的时候，考官说你为什么考北京人艺，你说我的理想就是考北京人艺，可是两年以后还是没有戏，我要租房子，你就会说我要吃饭，我的钱不够。我回去马上会进行工资改革，会给大家提高福利。再怎么提高福利，也不会比你成名以后挣的钱多。说实话，网红也好，一时红起来的那些名人也好，可能开始很有名气，但是不可能很长久。你选择做什么很重要，你选择做明星，就完完全全按照明星这条路走。你要做演员，可能刚开始要艰苦一些；但是真正要做长久一些的话，你可能就会做得越来越好。

就像吴刚，现在红得不得了，但是前 30 年他一直在努力。不能说清贫，但是起码不像现在这样，很多人拿着钱等着他演戏。所以这个是把双刃剑，看你选择什么。这段时间我希望大家除了收获技术、表演上的东西以外，还应该从现在开始考虑你未来要做什么，因为你还有 3 年去准备，你还有 3 年时间可以读很多剧本，你还有 3 年时间去学习很多的技术。就算你将来想做明星，如果你身上有一个很好的技术，表演的东西在你身上不会丢掉的话，或者积累得越来越多的话，那你出去以后一定是最棒的。就像胡歌一样，他为什么留学，他难道不喜欢钱吗？因为他知道，他将来要做演员，所以他在最火的时候放弃一切，因为他经历过车祸，经历过毁容，他再走到今天的时候，他知道自己要的是什么。

所以我希望大家时常想想我要做什么。如果你真选择做明星，我觉得那是另外一回事。如果你真想有一身本事，你既想要做好演员，同时有机会还可以做明星的话，那我觉得是最好的。跟你们说这些，也只是希望我们端正学习态度。因为这 10 天结束以后，你们会回归正常的上学状态。那个时候，可能有更多时间可以玩，可以谈恋爱。我觉得在中国上大学，最好的就是好好玩一玩，谈一场或者两场恋爱。其实我觉得可以拿出更多的时间，特别是搞艺术的，多看看剧本，多想想戏，多跟对手、同学研究研究人物，研究研究剧本，研究研究小品，研究研究跟自己专业有关的东

西，没事儿发发声喊两声。虽然人家会说你神经病，但是我会开心。学习就是这样，学无止境，艺无止境，像我现在每年都在学习，都在改变自己。我觉得你们年轻，年轻就是好，年轻就是资本，你们就有这种资本，一定要珍惜，一定要抓住机会。

好，那下午 1：30 上课。

服装就是黑裤子、白 T 恤就行。

第十七讲

日　　期：2017 年 4 月 28 日　下午
地　　点：图书馆四楼

冯远征：来，我们热身。

（游戏：虎克船长）

冯远征：我先听一听汶樯的《奥赛罗》。

对白　《奥赛罗》　奥赛罗　苔斯狄蒙娜　　李汶樯　孙萌

A：只是为了这一个原因，只是为了这一个原因。我的灵魂，纯洁的星星啊，可是你，造化最精美的形象啊，你的火焰一旦熄灭，我不知道什么地方有那天上的神火，能够燃起你原来的光彩。

B：谁？奥赛罗吗？

A：是我。

B：你要睡了吗？

A：你今晚有祈祷过吗？苔丝狄梦娜。

B：祈祷过了。

A：要是你想到在你一生之中还有什么罪恶是不被上帝所宽恕的，赶快恳求他的恩释吧。

B：您说这话是什么意思？

A：祈祷吧，干脆点，我就在一旁看着你呢。我不愿伤害你没有准备的灵魂，不，上天禁止这种行为。我不愿伤害你的灵魂。

B：您在说杀人的话吗？

A：是的。

B：愿上天垂怜于我。

A：阿门，但愿如此。

B：可是我怕您，每当您的眼珠这样滚转的时候，您总是要杀人的，虽然我不知道我为什么要害怕，因为我不知道我有什么罪恶，可是我怕您。

A：好好想想你的罪恶吧。

B：除非我对您的爱是罪恶，否则我不知道我有什么罪恶。

A：好，你必须因此而死。

B：不，我现在还不能死。

A：你必须死，知道为什么吗？你把我送给你那块我最心爱的手帕送给了凯西奥。

B：不，我用我的生命和灵魂起誓，我没有给他什么。

A：好人儿，留心不要发伪誓，你的死已经在眼前了。

B：愿上天垂怜于我。

A：阿门。

B：愿您也大发慈悲，我生平从未得罪过您，也从不曾用上天所滥施的爱情在凯西奥的身上，我没有给过他什么东西。

A：苍天在上，我亲眼看见那手帕在他手里。

B：您叫他来问，您在什么地方看到的？让他来，让他供认事实的真相。

A：欺骗神明的妇人，你使我的心变的坚硬，我本想把你作为献祀的牺牲，现在却被你激起我屠夫的恶念来了，我明明看见那手帕的。

B：您在什么地方见到的？我没有给过他任何东西。

A：他已经承认了。

B：承认什么？

A：承认你和他发生关系了。

B：怎么？非法的吗？

A：不然呢？

B：他不会这么说的。

A：他已经闭嘴了，正直的伊阿古已经把他解决了。

B：他死了吗？

A：即使他每一根头发都有生命，我复仇的怒火也会把他们一起吞没。

B：他被人陷害，我的一生也就此葬送了。

A：不要脸的娼妇，你当着我的面为他哭泣吗？

B：让我活过今天。

A：我让你倒下，你要是再有半点挣扎。

B：让我再做最后一次祷告吧。

A：我已经决定了，不要再迟疑了。

冯远征：练到很晚是吗？爽吗？非常好，萌萌就是有些台词还要放出来，还有就是他说他已经把他解决了，一定要停顿。"他死了？"一定要有一个接受他的死讯的过程。现在还不够，还有一个，这个你可以轻声，但是气声一定要清楚。"他死了？"一定要诵出来。

汶樯，剧本看完了？

学生：我觉得他很快可以进入状态，因为萌萌有时候会断，他一点都没断。

冯远征：不管，他可能还有其他的问题，咱们不说。但是起码他这一段是淋漓尽致地把自己的表演释放出来了，把内心的东西释放出来了，起码我觉得他现在会有一种幸福感了，尽管是哭了，尽管是流眼泪。

学生：我觉得挺好的，尤其萌萌站起来之后，后面的对话，我感觉是没有断的，我听得很舒服。

学生：但是我自己是断的。

冯远征：因为你是被他抽离出来的。

学生：我从开始练就一直没有进去，前两遍也是。

冯远征：断在哪？一直断？断是可能的，一个是外在的，还有一个可能是汶樯的表演不是那么稳定，他一会儿这样，一会儿那样，可能让你抽离。我觉得作为演员应该给你新鲜感，他给你新鲜的刺激，但是你应该立刻接受他。比方说他今天给你的刺激，他的那种新鲜刺激的东西，你就应该有很强烈的反应。他要杀掉你，你可能没有那种被胁迫、没地躲、没地藏的感觉。

其实你是知道的，你看你自己都能说出来。我觉得这个是对自己的判断，也是对别人的判断，为什么我一个劲要你们说，就是要激发你对别人的评判和他对这个台词的判断，你的评判足以代表你的认知度。你敢于去评判，你敢于说，我认为不好或者哪好，其实你并不是说单纯肯定他或者否定他。你是在提升自己，自己对台词的判断，自己对整个别人的表演的评判，其实是对于自己的一个提升。因为表演这个东西，你将来走入社会以后，你会发现，当你真的很认真地对待这件事的时候，你发现你会和别

人讨论起来，别人也会很坦诚地告诉你，当你愿意和别人探讨这些东西的时候，你也是会得到大家的帮助的。你自己对于一个好的东西的判断，不好东西的判断的准确度，随着你表演是会提升的。我希望大家要学会敢于表达，因为同学之间没有什么不可以说的，你只有敢说，你们互相之间才能信任对方，才能够坦诚地把自己的态度表达出来，双方都是会有提升的。你提出你的态度，对同学是有提升的，同学敢于说你的问题，敢于表达对你的东西的喜爱，对你也是有提升的。

起码汶樯在今天，他往前迈了一步，至于迈进去之后他能不能站实，站稳，那是他接下来要做的功课。起码他往上迈了一步，这一步迈上去了，他就很稳定，尽管还有问题，但在这个问题上起码他不往回走。我们除了高兴，除了游戏以外，我们更多的是要学会提升在表演台词上的认知度。休息一下。还有谁？

对白 《家》 觉慧 鸣凤　　王川　张雅钦

A：鸣凤。

B：我在这儿呢。

A：好长的时间，你不知道我有多想你。

B：您还要去钓鱼吗？

A：不，不，先不，我要在月亮下好好地看看你。

B：三少爷。

A：鸣凤，你想明白了？

B：嗯，想明白了。

A：你怎么？

B：不，我还是不，您知道我多爱多爱，你可是。

A：鸣凤，你别想那么多，我们中间并没有什么障碍的。

B：有的，在上面的人是看不见的，三少爷您为什么非要想着将来那些您娶不娶我嫁不嫁的事呢？您不觉得现在就很好吗？现在这样多待一天多好啊。

A：可鸣凤，我不愿意这样待着，这样待下去，这样瞒着就等于是在欺负你，我要喊，我要叫，我要告诉人。

B：你为什么要告诉人呢？三少爷我求您了，您要是喊了，你就把我给毁了，把我的梦给毁了。

A：这不是梦。

B：这是梦，三少爷。三少爷我求您了，求您了，我求求您了，您一喊，人走了，梦醒了，就剩下鸣凤一个人，孤孤单单的，您让鸣凤怎么活呀？

A：鸣凤鸣凤，我不会走，永远不会走，我会永远陪着你的。

B：三少爷，这不是梦话么，不过三少爷，我真爱听呀，您想我肯醒吗？肯叫您喊醒吗？我真愿意月亮老这样好，风老这样吹，我就听呀，听呀，一直听您这样讲下去。

A：鸣凤我明白你，在黑屋子住久了，你会忘记天地有多大、多亮、多自由。

B：我尝不出苦是苦，甜是甜，我难道不想要一个自由的地方吗？

A：那你就该去闯！

B：你让我怎么去闯呀！对，都是主人就不稀奇了，都是奴婢也不稀奇了，正因为您是您，我是我，我们才可以。

A：鸣凤我跟你说过多少次，你为什么还是"您"呀"您"呀地称呼我？

B：因为我称呼惯了，习惯这样叫您了，我就是一个人在屋子里的时候我就是这样叫您的，喊您的，跟您讲话的时候也是这样称呼您。

A：你一个人在屋里说话？

B：因为没有人跟我谈您，没有人。

A：你都说些什么？

B：我现在在这儿我说不出话来，我一个人在屋子里有好多好多的话

想讲，我感觉我有说不完的话，可是我说着说着，我觉得您对我笑了，说着说着我觉得我又对您哭了，您说我是不是有病呀。我就这样说呀说呀，一个人说到了半夜。

A：鸣凤，你就这样的爱。

B：嗯。

A：可这样太苦啊你。

B：我不觉得苦。

A：都是我，都是我，都是我你才这样苦，不，我还是要告诉人，我要跟太太讲，我要娶你，我要娶你。

B：你要娶我？

A：对。

B：你要娶我？

A：对。

B：你要娶我吗？

A：对！

B：您要娶我，对吗？三少爷我求您了，您别这样，您不要觉得您害了我，您欺负我，您对我不好，一样都不是的，我就是这样的倔脾气，我就是这样的，不管将来悲惨不悲惨，苦痛不苦痛，我都心甘情愿，而且我在公馆的这些年我都学会忍耐了。

A：可一个人不该这样认命。

B：我不是认命，比如说太太她想要我嫁人，那我就挣了，可是命运让我这样干，这就是我的命呀，这就是我的命。您知道吗，我愿意这样守着您，望着您，就这样看着您，一生一世我都愿意。您别告诉人好吗？

A：也许，也许是我想得太早了。不过早晚有一天我要对太太讲，我要娶你，早晚有一天我会对她讲。

B：你要娶我，三少爷您不觉得您特幼稚吗，您为着这些将来根本做不到的事，你觉得有意义吗？您为什么为着想将来，就把我们现在的快乐给毁了呢？三少爷，您不是说要给我讲段月亮的词吗？走吧，我们进屋去讲吧，好吗？

A：好。

冯远征：来说说。

学生：王川有些地方太快了，把很多感觉都吃了，雅钦给了王川反

应，但是他没有接受，只是根据自己的理解做出反应，我觉得他们没有沟通，出来的东西不是雅钦给的，所以感觉很怪。有的只是自己的。

学生：两个人在自己的世界里交流。雅钦在说没错，但是他俩没搭上。他们俩一个在这里，一个在那里。

冯远征：如果我们明天再调整，我觉得，其实你俩这段戏，两个人不应该拉手，一定要保持距离，保持 3 米，最少是 3 米。不是因为声音，是因为这两个人不是一个世界的人。明白吗？你们俩再说什么亲密的话，再说什么都是不可以的。鸣凤很清楚她自己为什么要这样说，只要我在家里想就可以了，你更不要娶我，你娶我就是悲剧。其实别看鸣凤小，她已经很清楚自己的地位，她已经很清楚，只要我在这个家里，可以天天看见你就是最大的幸福。反过来说，这段戏——如果将来你们真是做演出的话——那就一定是两个人，一个是舞台这头，一个是舞台那头，即使再近，也是到一定程度再也闯不过去这个墙，所以需要"送"。你们有时间可以做无声的练习，就是两个人试，信不信再张开嘴你们两个内心的东西全有了。来，下一组是谁？

对白 《雷雨》 四凤　周萍　　杨上又　沈浩然

A：凤儿。

B：不，不，看看，有人。

A：没有，凤儿，你坐下。

B：老爷呢？

A：在大客厅会客呢。

B：总是这样偷偷摸摸的。

A：哦。

B：你连叫我都不敢叫。

A：所以我要离开这儿。

B：太太也是怪可怜的，为什么老爷回来，头一次见太太就发那么大脾气。

A：父亲就是这样，他的话向来不能改，他的意见就是法律。

B：我，我怕得很。

A：你怕什么？

B：我怕老爷会知道，我怕，有一天，你说过，你会把我们的事告诉老爷的。

A：可怕的事不在这儿。

B：还有什么？

A：你没听见什么话？

B：什么？没有。

A：关于我，你没听见什么？

B：没有。

A：从来没听见什么？

B：没有，你说什么？

A：那，没什么，没什么。

B：萍，我信你，我相信你以后永远不会骗我，这就够了。我听你说，你明天就要到矿上去。

A：我昨天晚上已经跟你说过了。

B：你为什么不带我去？

A：因为，因为我不想带你去。

B：这边的事我早晚是要走的，太太说不定今天就要辞掉我。

A：辞掉你？为什么？

B：你不要问。

A：不，我要知道。

B：自然是因为我做错了事情。我想，太太大概没有这个意思，或许是我瞎猜，萍，你带我走好不好？

A：不。

B：萍，我好好侍候你，你要这么一个人，我帮你缝衣服、烧饭、做菜，我都做得好，只要能跟你在一块。

A：我还要带一个女人跟着我，侍候我，叫我享福，难道这些年在家里，这种生活还不够吗？

B：我知道你一个人在外头是不成的。

A：凤儿，你看不出来我怎么能带你出去，你这不是孩子话吗？

B：萍，你带我走，我不连累你，如果外头因为我说你什么坏话，那我立刻就走，你不要怕。

A：凤儿，你以为我这么自私自利吗？你不应该这么想我，我怕？我怕什么？这些年我做出这许多的，我心都死了，我恨极了我自己。现在我的心刚刚有点生气了，我能够放开胆子喜欢一个女人，我反而怕人家骂

我？说周家大少爷喜欢他家里面的女下人，怕什么？我喜欢她。

　　B：萍，你不要离开，无论你做了什么，我都不会怨你的。

　　A：你现在想什么？

　　B：我想你走了以后，我怎么样。

　　A：你等着我。

　　B：可是你忘了一个人。

　　A：谁？

　　B：他总是不放过我。

　　A：哦，他呀，他又怎么样？

　　B：他又把一个月前的话跟我提了。

　　A：他说他要你？

　　B：不，他问我肯嫁他不肯。

　　A：你呢？

　　B：我一开始没说什么，后来他逼我，我只好说了实话。

　　A：实话？

　　B：我没有说旁的，我只提了我已经许了人家。

　　A：他没有问旁的？

　　B：没有，他倒是说他要供我上学。

　　A：上学？他真呆气！可是，谁听了他的话，也许很喜欢的呢。

　　B：你知道我不喜欢的，我只愿老陪着你。

　　A：可是我已经快三十了，你才十八，我不比他将来有多大希望，

　　B：萍，你不要同我瞎扯，我现在很难过。你必须赶快想出法子，他还是个孩子，老是这样装着腔，我对付他，我实在不喜欢。你又不许我跟他说明白。

　　A：我没有叫你不跟他说。

　　B：可是你每次见我跟他在一块儿，你的神气，偏偏……

　　A：我的神气那自然是不快活的。我喜欢的女人时常和别人的男人一块儿。就算是我的弟弟，我也不情愿。

　　B：你看你又同我瞎扯，你不要扯，你现在到底对我怎么样？你要跟我说明白。

　　A：我对你怎么样？要你我说出来，你那么让我怎么说呢？

　　B：萍，你不要这样待我，你明知道我现在什么都是你的，你还这样

欺负人。

A：哦，不，凤，你让我好好想一想。

B：萍，我爸爸只会跟人要钱，我哥哥看不起我，说我没有志气，我妈要是知道了这件事她一定恨我。萍，没有你就没有我，我爸爸、哥哥、母亲他们也许都会不理我。你不能够的，你不能够的。

A：四凤，不，别这样，让我想一想。

B：我妈最疼我，我妈不愿意我在公馆里做事，我妈如果知道我说了谎话。如果你又不是真心的，那我，我就是拿我妈的性命。还有——

A：不，凤儿，你不该这样想，我告诉你，我今晚是要预备到你那儿去的。

B：不，我妈今天晚上回来。

A：那么我们在外面好吗？

B：不成，我妈一定会跟我谈话的。

A：可是明天早上我就要走了。

B：真不预备带我去？

A：孩子那怎么成？

B：那你让我想一想。

A：我先一个人出去，之后再想法子把你接走。

B：那今天晚上你只好到我家里来，我想两家屋子，爸爸跟妈一定在外屋睡，哥哥总是不在家睡觉，半夜里我的房子一定是空的。

A：好，我去还是先吹哨，你听得清楚吗？

B：如果让你来，我的窗户一定有一个红灯，如果没有，你千万不要来。

A：不要来？

B：那就是我改了主意，家里一定有许多人。

A：好，就这样，11点钟。

B：11点钟。

学生：我听不到一点爱，只是增加了说的技巧。

学生：他们俩身体是僵硬的，上下身属于一块，感觉都不知道胳膊是胳膊，腿是腿。浩然没有归音，我一直在听。

学生：我感觉上又还是断句断得很奇怪，还是跟以前一样。

学生：还是设计好的，就是在一种什么情绪里面，他的情绪还是有规

律的。

学生：我觉得上又比浩然好，她比较想积极表达。

学生：浩然敢看她了。

冯远征：浩然这两天缺拥抱了。

学生：我觉得浩然给我的感觉比以前好多了，他可以给我带来很多自信，我觉得能跟他交流上。

学生：你俩是不是没看剧本？

学生：读了。

冯远征：从另一个角度来看，我觉得大家说得都对，大家开始有判断了，而且判断得非常准确，我觉得很好。起码我觉得，他们两个有进步，而且相对于之前来说进步非常大。当然刚才鼓励了你们让你们大胆说，我觉得你们说的都是对的，判断力都是好的，他们这一队相对来说，真的进步很大。起码，身体僵硬也好，什么也好，这个不可能说一天两天三天四天就可以解决的，这个还需要时间，但是他们还是相对有充分的时间的，他们需要更多的时间，给他们一些训练的方式。

但是有一点你们发现了没有，你们吃了一个大亏，你们都吃了一个大亏。来之前我让你们读全剧本，你们绝大部分没有读，当你们真正想起来，知道自己要读的时候，我们还有两天就要上台了。所以记住，要做这些事情一定要提前做功课，哪怕你只看一遍，我一直说台词当中所有的事情，剧本当中都是有的，台词中说的所有的事情，剧本都是有交代的，说的都是有据可依的，往往我们不看剧本的时候，我们就不明白这个台词到底是什么意思。下次记住，一旦遇到这一类，假如你们下学期进入台词课的时候，老师会让你们选择台词的时候，一定要先看剧本，不管我选哪一段，就像刚开始你们记不得了，我说过我一个班有一个加拿大人曾经学过表演。她把这个台词读错了，十几年她一直是这样，我说你这个不对，这个人是好人。她说，啊？他是好人吗？我们老师就这么教我，她说好像是个好人。这个问题就在于，我们一下误读那么多年，知道的人告诉你的时候你已经在犯错误了。这个一定是经验，因为我也是第一次遇到这样奇葩的事情。尽管以前，可能说很多学生没有读过全剧，但是起码他没有犯这样很低级的错误。所以大家下学期如果真正进入台词、片段课的时候，一定要先读全剧，这样你自己就知道依据在哪，老师问你的时候，大家就知道这个发生在什么位置，大概是什么事。来，再来两位。

对白 《日出》 陈白露 方达生
周佳钰 梁国栋

A：爱情，什么是爱情？你是个小孩子，我不跟你谈了。

B：竹均，我看，我看这两天的生活，已经快把你消耗一半了。不过，不过我来了，我看你这样不行，我不能让你这样，我要感化你。我要……

A：什么？你要感化我？

B：好吧，竹均，我现在也不愿意跟你多辩了，我知道你以为我是个傻子。从那么远的地方跑到这儿来，只为和你说一堆傻话，但是我最后还有一个傻请求。我还是希望你能嫁给我，我给你24小时，希望你给我一个明确的答案。

A：24小时？你可吓死我了，可如若是到了你给我的期限，我的答复是不满意的，你是不是还要下动员令，逼着我嫁给你啊？

B：那……

A：那怎么样？

B：那我也许会自杀。

A：怎么你也学会这一套了。

B：不，我不自杀，你放心，我不会因为一个女人自杀。

A：这就对了，这才像个大人一样。

B：我自己会走，我会走得远远的。

A：那么你不用再等24小时了，我现在就可以给你答复。

B：现在？不不，你先等一下，我有点乱，你不要说话，我要把心稳一稳。

A：我给你倒杯茶，你定个心好吧？

B：不，用不着。

A：抽一支烟？

B：我告诉过你三遍我不会抽烟，得了，过去了，你说吧。

A：你心稳了？

B：嗯。

A：那么你现在就可以走了。

B：什么？

A：现在就走。

B：为什么？

A：没有为什么，在任何情形之下，我是不会嫁给你的。

B：可是，可是你对我就没有一点感情吗？

A：也可以这么说吧。

B：你干什么？

A：我要按电铃。

B：做什么？

A：你不是要自杀吗，我叫证人。

B：你刚才说的话都是真心话，没有一点意气作用吗？

A：你看我还像个有意气的人吗？

B：竹均。

A：你干什么？

B：我们再见了。

A：嗯，再见了，那么我们是永别了。

B：嗯，永别了。

A：你真打算要走啊？

B：嗯。

A：哎哟，我的傻孩子，怎么还哭了呀，眼泪是我们女人的事，怎么了呀，哎哟，你瞅瞅你，怎么了？达生，你看你，你让我跟你说句实在话，你想走，难道你就真的能走吗？

B：怎么？竹均，你又答应我了吗？

A：不是，你误会我的意思了，我是一辈子卖到这个地方了。

B：那你为什么不让我走。

A：达生，你以为这个世界上就你一个人这么多情吗？我不嫁给你难道我就应该恨你吗？你简直是瞧不起我，你还让我立刻嫁给你，还让我立刻跟你走，还让我24小时给你答复，就算一个女子顺从得像一只羊，也不可能沦落到这步田地。

B：我一向这个样子，我不会表示爱，你让我跪在地上说些好听的，

我是不会的。

A：是啊，所以我让你多待两天，你就会了，怎么样，要不然你跟我再谈一两天。

B：可是谈些什么？

A：话自然多得很，我可以带你看看这地方，好好招待你一下，顺便让你看看这儿的人是怎么样生活的。

学生：感觉方达生有点傻傻的，但是没有这么傻。

学生：有点难受，感觉有点刻意的傻。感觉不是很舒服。

学生：感觉佳钰没有之前好，感觉她这次有点不舒服。没有让我进去。

学生：周佳钰说话有点小声，国栋我最不舒服是卖萌那段，不是说他卖萌丑，我说实话，真觉得那段感觉是设计出来的。

冯远征：还有吗？

学生：可能是周佳钰情绪不明确，我不知道她到底是什么样的心情，她反反复复，没有一个明确的情绪。

冯远征：还有？

学生：我在想，我感觉没那么怪。有怪的地方，但是也没有那么怪。其实我感觉……我再想想，老师。

冯远征：我说一下，我就觉得他们俩最大的问题，是没有真听真看。什么叫没有真听真看？你比方说，陈白露说，在任何情况下，我都不会嫁给你。你应该是什么态度？为什么！？要问他！而白露说，你说我要你嫁给我，白露是个什么人？交际花，那个年头叫交际花，我们现在也有这种人，各种大派对、各种晚会、各种高档的场所，她永远会出现，好听点叫名媛。当一个你小时候的初恋情人，土了吧唧地来找你，当然他有纯真的另外一面，他来了你也很开心，因为他是一阵清风。你生活当中很长时间没有这样的人出现了，所以他出现在你面前你很开心。但是他说我要你嫁给我，你什么想法？周佳钰什么态度？

学生：笑他。

冯远征：怎么笑？你们和他们都已经把你的态度说出来，但是陈白露呢？怎么笑？

学生：嘿嘿。

学生：陈白露她真的觉得很搞笑，她真的是发自内心。

冯远征：起码是觉得你太逗了。

学生：你跟我说。

学生：我还是希望你能嫁给我，我给你 24 小时，希望你给我一个明确的答案。

冯远征：但是起码我觉得你态度有了。我说的是你对这个人物的理解，你们之间的这个感觉，比如说要走了，那我们永别了，永别了就别回来了。达生，回来了，你要真走，你回来，你的车票。哦，你只是想回来拿车票，我要走人。什么意思？你带了？是吧？你俩是错位的，他一撕车票你答应了。不是答应，我就想让你留下来玩几天，我不玩，不行，我必须走，我要到旅馆取我的行李。就是你没有真的感受到这个人行动的东西，所以除了卖萌，你没有感受。

学生：老师我突然想到一点，不知道是不是正确。那个时候达生刚刚从乡下来，他什么都不知道，他的人生观、价值观都是乡下那一套，说不定他不是傻子，他就是想以前他的那一套。

冯远征：反过来说，当我们缺少对行动线的这种判断的时候，我们演的时候就容易一段一段演。比如说我向你求婚就是求婚，我要走我就是走，回来他撕车票——他撕车票是重大的事情。

学生：你要有反应。

学生：你怎么了。

冯远征：所以反过来说，那佳钰那边呢？

学生：你怎么。"她就这样，你不懂？"这是问句吗？

冯远征："你不懂"和"你不懂"（两声不一样的语气），哪一个是对的？

学生：怎么你又答应我了？

学生：我刚才撕的是你的车票，又不是我的卖身契。

冯远征：刚才的态度对了。我听听王川的李石清。我现在有个想法，我想把两段《日出》，你俩不是一样的吗？我想让你们有一个对话的感觉，4 个人同时说这段台词。比方说开始是凯如和你（德鑫）在说，说着说着突然间，你们俩对话，再接的时候就是肖露，肖露之后就是他接了，我觉得这种错位一定很好玩。两个陈白露，两个方达生错位对话。比方说，他说他让我离开他，我就离开，他让我离开这儿。他让我陪他到乡下去，我就陪他到乡下去，他让我给他生个小孩，我就生个小孩。肖露马上就这样，像二重唱一样，就接上去了，我觉得在我们的汇报当中，我希望有这

样的错位，这样的错位可能很有意思。

学生：规定了我们说哪些话还是不规定？

冯远征：规定，你们回头分一下，这段稍微长一点没有关系。你们先想想。

（休息）

来，我们听一听。

独白 《日出》 李石清 王川

别说了，别说了，你难道看不出我心里整天难过？你看不出来我自己总觉得自己是个穷汉子吗？我恨我自己为什么没有一个好父亲生来就有钱，叫我少低头，少受气。我不比他们坏，这帮东西，你是知道的，我没有脑筋，没有胆量，没有一点心肝。他们跟我不同的地方是他们生来有钱，有地位，而我生来没钱没地位。我告诉你，这个社会没有公理，没有平等。什么道德、服务，那都是他们在骗人！你按部就班地干，你做到老也是穷死。你只有大胆跟他们破釜沉舟地拼，还也许有翻身的那一天！孩子！要不是为我们这几个可怜的孩子，我肯这么厚着脸皮拉着你，跑到这儿来？

陈白露是个什么东西？舞女不是舞女，娼妓不是娼妓，姨太太又不是姨太太，这么一个贱货！这个老混蛋看上了她。老混蛋有钱，我就得叫她小姐，她说什么，我也说什么。我就觉得我有时是多么地恶心我自己，我李石清，我这么大个人了，我这么不要脸地巴结她，我怎么什么人格都不要地巴结他们，我做这一切都是为了什么？

学生：我觉得王川如果气息再稳一点就好了。

学生：我容易激动。

学生：他憋气感觉好严重。

学生：后劲无力。

冯远征：你后面的字就吃进去了。你看，"陈白露算什么东西，舞女不是舞女，娼妓不是娼妓"。

学生：娼妓不是娼妓，姨太太不是姨太太，就这么个贱货！老混蛋有钱，我就得叫她小姐。她说什么我也说什么。

你难道就看不出这时候我是这么地恶心自己吗！我李石清这么大个人了，不要脸地去……

冯远征：但是你要注意这个要有意识地慢。你起码慢下来说，把后面几个字传递出来。志港总结性发言。

学生：挺好玩的。

学生：尾音很重要。

冯远征：来，我听听上又的。

独白　《雷雨》　蘩漪　　杨上又

我一个人静悄悄地独坐在院子里，院子里连风吹树叶的声音也没有。我把我的爱、我的肉、我的灵魂，我把我的整个都给了你。可你却撒手走了，我们本该共同行走，去寻找光明，而你却把我留给了黑暗。今夜如果有一杯毒酒在面前，我恐怕已经在极乐世界里。醒来时，你用一双惊恐的眼睛瞪着我，我只需要一个同伴，你说过，一个同伴。我不该放走你，我后悔啊。

这里，有一堵堵的墙把我们隔开，它在建筑一座牢笼，把我像鸟一样关在笼子里。而现在，喂我的是无穷无尽的苦药，你如果真的懂我、信我，就不该再让我过半天这样的日子。我并不逼迫你，可你我之间的恋情要是真的，那就帮我打开这笼子吧，放我出来，即使是渡过死的海，你我的灵魂也会结合在一起。我不如娜拉，我没有勇气独自出走，我也不如朱丽叶，那本是情死的剧。我不想让我的爱到死里实现，几时，我们竟变成了这般陌生的路人。我在梦里呼喊着，我冷啊，快用你热的胸膛温暖我；我倦了，想在你的手臂里得到安息。可醒来时，面对我的还是一碗苦药，一本写给你的日记。心是火热的，可浑身依然是冰凉的，眼泪就又流下了，这一天的希冀又没有了。

学生：老师我想问一个问题，是不是不是她断不出来，而是她情绪

断，显得她断不出来？有可能不是你断了，而是你情绪断了。

冯远征： 在整个读的过程当中你是什么感受？

学生： 有些地方我是觉得情绪应该转变一下。

冯远征： 你为什么一句一断？

学生： 总要有停顿吧？

冯远征： 那你就有无数个黄金停顿。为什么要有黄金停顿？你自己不知道。

学生： 有一点点感觉，吸气的时候觉得停了。

冯远征： 比如说你说一句话眼神变一下，再说一句，眼神变一下。你在思考。

学生： 她每次说话，说到中间的时候就有到结尾的感觉，每次都收住了。感觉你，哎呦起来了，一起来就没了；但是我觉得比上次要好。

学生： 以前根本不敢放出来，现在情绪有放出来。

冯远征： 她能放出来。

学生： 对，有几句。

冯远征： 上又，进去。你想说的时候，你就跟我们说，但是你得让我们听见。萍呢？过来。你就这么推着，有一个距离感。想说你就说，不想说你就在里面待着。

（上又待在空调壳里面独白）

冯远征： 她这里面有几段还是可以的，有感情了，但是她没有释放自己。你还是没有释放自己，你要释放自己。你要敢于释放自己，其实她刚才在挣扎，在敲的时候其实是有感觉的对吗？但是有些地方，你想出来的时候，那种感觉特别好，反正我听着挺好，对于他来说，咱们不能说。对于单个人来说还是不错的，但是反过来说，你应该放，你释放一次你就知

道了，像汶樯一样，一释放它就知道之后畅快的东西。还是需要突破自己。来，拥抱一下，你堵人半天了。我觉得她还是有一定的突破，对于她个人来说真的是不错的。

冯远征： 德鑫，开始《纪念碑》。

独白 《纪念碑》 斯科特 **李德鑫**

我开着吉普车，我笑着，最后只剩下我一个人，我只好自己开车带着她。这个女孩儿，我真的觉得挺好的。天一直是晴的，阳光灿烂，我就唱歌，我就唱。(唱歌)。她没有笑，却目不斜视地盯着前方，我已经忘了，我已经快忘了我是来干吗的，我还以为我是带着自己的妞，出去兜风的，我全忘了。

我是来杀她的，我全忘了。我问她你怕吗？她说她不怕，她求我放过他，求我放过她，我可能放了你吗？如果我放了你，他们就会把我给杀了。然后一切却变得严重起来，我只记得，最后我们到过这儿，我让她把手伸出来，我用绳子把她吊得高高的。我用我的猎刀，把她的衣服露出来，我琢磨着我可以跟她做那事儿。她的皮肤很光滑，我用我的猎刀，把她的衣服给解开。我想我如果跟她的话，我可以达到高潮。我不像其他男人，他们只关心高潮，我在乎的，我在乎的只是那个过程。但她真的很好看。她的眼睛很好看，水汪汪的，像麋鹿。她让我想起了我曾经的一个女朋友。

冯远征：来，说说。

学生：我觉得前面的感情转得太快了，但是最后你那个感情转得很舒服，有那个过程。尤其后面结尾的时候，你那个感情转不过来了。

学生：我不是特别懂中间那个停顿，你是在调整吗？

学生：对，我在调整。

学生：你前面特别开心，就是那种很单纯的，我觉得到后来，他突然转到，我是来杀她的，从这个到那个，他不知道怎么转。

学生：那一瞬间我有点措手不及，我努力地想。

学生：他要重新拉镜头。

学生：我是不是刚开始有点太高兴了。

冯远征：其实可以，因为毕竟是一个年轻人，他突然忘了，一个美女在自己旁边，他突然忘了自己的行为，台词都有。但是其实你可以。接着说。

学生：他读完之后，我觉得他是个好男孩。

学生：我觉得还好，我觉得他前面那样子，就像刚才那样说的，就是一男一女出来坐在车上就感觉很轻松的感觉，他那样我觉得可以。就是转的那一下，转大了，你没有控制住，你只需要稍微转一下。

学生：应该再缓一缓。

学生：对，你稍微来点准备。

学生：我刚才从停顿那儿开始听的，我觉得后面还挺好的。

学生：我感觉他的一些动作让我有了想象，比如"拉绳子"。

冯远征：还有呢？

学生：我觉得你有对象的时候发挥得比较好，跟我对白那次，我觉得那是你最好的一次，整个感觉，都好像有个地方让你发泄了，但现在好像你自己在给自己找感觉。

冯远征：你自己觉得转换的时候，你遇到什么问题？

学生：我感觉读到那儿，我突然想转换，我是来杀他的时候。其实我当时停顿很久，我在想，我很努力地让自己拉回去。因为我感觉我太开心了，如果突然那样的话，我感觉后来有点（难以转变）。你又说要用动作什么的来带动情绪，然后我就那样了。

冯远征：你怎么让你的动作带动情绪？比如说你特别高兴，你们很愉快地去旷课，你特别愉快，你又突然想起来我要上课。

学生：我觉得应该有一个害怕的过程。

冯远征：是把我的主要任务忘了，我是来杀她的，所以这个时候你怎么办？

学生：如果突然想到的话……

冯远征：你再从头来一遍。

（学生又过了一遍台词）

冯远征：你开始是希望自己很愉快，我一个人开着车，然后呢？

学生：是这儿，我肯定我开着吉普车。最后只剩下我一个人，我只好开车带着她。

冯远征：只剩我一个人了。

学生：主要是只剩我一个人了，肯定就只有我带着她，开着车。但是在那种荒原上面，天气很晴朗，阳光明媚的，旁边这个女孩儿特别漂亮，特别好看，我当时真的很快乐，我一边开着车，一边看着她，对她笑，我突然开始唱歌，就对着她唱歌。

冯远征：你一开始的目的是什么？

学生：就是杀她。

冯远征：你开车觉得这个姑娘很漂亮的时候，你就很开心，这个过程当中，你先是开着车对不对？所以你开车是什么状态，你会开车吧？

学生：我不会。但我知道怎么开车。

冯远征：因为你是一年级，刚刚上学，这个阶段的时候，你说你要马上达到一个很成熟的独白的水平是有一定的难度的，你可以先坐在那儿。

学生：其实老师，以前我自己读这个的时候，我都有很多动作。

冯远征：你可以先感觉内心，然后你可以外化。我一个人开着吉普车，天气很晴朗，阳光很好。就是说因为你是杀人的，你不是一个好孩子。

学生：是不是我缺乏刚刚开始的那种狠。

冯远征：而且缺少稍微痞一点的感觉。

学生：那我就把平时那种样子拿出来，要痞的话我太痞了。

（学生带着"痞"又过了一遍词）

冯远征：后面又回去了，你为什么要回去？

学生：回哪去？我也不知道。

冯远征：你最后一句话是什么？

学生：我说完最后一句话，怎么能这样说出口呢？

冯远征：应该怎么说？"她让我想起了以前的女朋友。"

学生：我感觉最后一句，我说完，"她让我想起了以前的女朋友了，但是我没有办法不杀她"，我说得太平淡了。我不能这么说。"她让我想起了以前的女朋友，可是我没有办法不杀她。"（语气转换）这样一下就有感觉了。

学生：还来啊？老师，我知道为什么了。我刚才想女朋友的时候，我根本没有想以前的女朋友，我内心没有感觉。我再来一次。

（学生又过了一遍台词）

冯远征：最后这句话起码是打住点了，来说说。后面其实他有点抽离出来了。

学生：刚开始有点不耐烦。

冯远征：但是比上一次好一些，起码他有起伏了，你自己觉得呢？

学生：我自己觉得比之前好，就至少会来感觉。

学生：每次他说到前女友的时候，我觉得还差一口气，但是我不知道

差了什么。

冯远征：其实就是你视象当中有没有，我要放了你，那帮当兵的就得杀了我。你再看看，真挺好看的。她眼睛大大的，像麋鹿，你可能又可以进到一个画面和情景当中了。

学生：我知道问题在哪了，我完全没有看。看我也只是盯着这个木头看，没有看那个女孩的感觉。

冯远征：你说的时候，你有时候要跟他们说，要跟观众说，正面对着观众，要跟他们说。把她绑在树上，拿绳子拽拽拽，拿钩子挑着她的衣服。

学生：我终于知道了，老师，我知道我哪里不对了。

冯远征：两个陈白露，两个方达生。那我们就晚上接着来。你们两对先对一下词。一人一句对，我听听。

肖露：谁？

梁志港：我。

肖露：刚回来吗？

梁志港：刚回来一会儿了，我听见顾太太在里边，我就没进来。

肖露：怎么样，小东西找到了吗？

梁志港：没有，那个地方我一间一间去看了，但是没有她。

肖露：这事我早就料到了，你累了？

梁志港：有一点。不过我很兴奋，我很兴奋，我很兴奋。这两天我不断地想着一个问题。

肖露：怎么？你又想起来了？

梁志港：没有办法，我又想起来了，我问你，为什么人与人之间要这么残忍呢？

肖露：这就是你所想的问题吗？

梁志港：不，不，竹均，我想的问题要比这个大得多，实际得多。我不明白，为什么你们允许金八这么一个混蛋活着。

肖露：你这傻孩子，你还不明白，不是我们允不允许金八活着，而是金八允不允许我们活着。

梁志港：我不相信他有这么大本事，他只不过是一个人。

杨凯如：你怎么知道他是一个人？

李德鑫：你见过他吗？

杨凯如：我没有那么大福气，那你想见他吗？

李德鑫：嗯，我倒想见见他。

杨凯如：那还不容易，金八多得很，大的、小的、不大不小的，有时候就像臭虫一样，到处都是。

李德鑫：对，金八、臭虫，这两个东西同样让人厌恶，只不过臭虫的厌恶外面看得见，可是金八的厌恶是外面看不见的，所以说他更加凶狠。

杨凯如：达生，你仿佛有点变了。

李德鑫：我似乎也这么觉得，不过我应该要感谢你。

杨凯如：为什么？

李德鑫：是你给了我这么一个机会。

杨凯如：我不大明白你的意思，你的口气似乎有点后悔。

冯远征：你接（志港）。

梁志港：不，不，竹均，我毫不后悔，我毫不后悔在这里多待几天，你的话是对的，我应该多观察观察他们，现在我看清楚他们了，但是我还没有看清楚你，我不明白，为什么你要跟着他们混呢？难道你看不出来他们是鬼，是一群禽兽吗？竹均我看 你的眼，我就知道他们欺骗你。可是你天天装出一副满不在意的样子，可是你不要再骗自己。

肖露：你……

梁志港：你这样看着我干什么？

肖露：你很相信你自己的聪明。

梁志港：不，竹均，我不聪明，可是我相信你是聪明的，你不要瞒我，我知道你心里痛。我求你看在老朋友的份上你跟我走，我知道，我知道你的嘴头上硬，你天天说着谎，叫人相信你很快乐，可是你的眼神软，你的眼神里包不住你的恐慌、你的犹豫，你的惶恐。竹均，一个人可以骗别人，可是你骗不了你自己，你不要再瞒我了，再这样下去，你会被你自

己闷死的。

　　肖露：不过你叫我干什么好呢？

　　梁志港：很简单跟我走，先离开这儿。

　　肖露：离开这儿？

　　梁志港：嗯，远远地离开他们。

　　肖露：可是我这个人，我热闹的时候想着寂寞，寂寞的时候又想着热闹，我整天不知道干什么，你说这样的我，该上哪去呢？

　　梁志港：那有一个办法，你应该结婚，你需要嫁人，你该跟我走！

　　肖露：你的拿手好戏又来了。

　　梁志港：不，不，我没有说要跟你告白，我也没有说我要娶你，我说你跟我走，这一次我替你找个丈夫。

　　肖露：你替我找个丈夫？

　　梁志港：对，没错，你需要结婚，你应该嫁人，他一定很结实，很傻气，整天只知道干活，就像这两天打夯的人一样。

　　肖露：你的意思是我应该嫁给一个打夯的？

　　梁志港：那有什么，他们有哪点不像一个真正男人，我应该离开这儿。

　　肖露：离开？是啊，不过结婚。

　　梁志港：竹均，那有什么，生活不应该有冒险吗？结婚是里面最险的一段。

　　肖露：可是这个险我冒过了。

　　梁志港：什么？你试过？

　　肖露：是啊，你这么惊讶做什么？

　　冯远征：我觉得这个地方可以这样试着。（演示）"结婚是最险的一段，可是这个险，我冒过。"你说，（杨凯如）就重复，然后他说你结过婚，然后你说你结过婚，我们试试，像二重唱似的。

　　梁志港：那有什么，生活不应该有冒险吗？结婚是里面最险的一段。

　　肖露：可是这个险我冒过了。

　　杨凯如：可是这个险我冒过了。

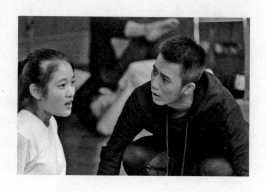

梁志港：什么？你结过婚？

肖露：你那么惊讶做什么？

杨凯如：你这么惊讶做什么？

肖露：你这么惊讶干什么？难道你不替我去找，我就不能冒这个险了吗？

杨凯如：你这么惊讶干什么？难道你不替我去找，我就不能冒这个险了吗？

梁志港：那个人是谁？

李德鑫：那个人是谁？

肖露：这个人有点像你。

杨凯如：这个人有点像你。

梁志港：像我？

李德鑫：像我？

肖露：嗯，像，他是个傻子。

杨凯如：嗯，像，他是个傻子。

李德鑫：哦。

肖露：因为他是个诗人，这个人呐，思想起来很聪明，做起事来却很糊涂，你让他一个人自言自语他最可爱，多一个人跟他搭话，简直别扭得叫人头痛。他是最忠心的伙伴，却是最不贴心的情人。

杨凯如：他骂过我，而且还打过我。

李德鑫：那你爱他？

梁志港：那你爱他？

肖露：嗯，我爱他，他叫我离开这儿跟他结婚，我就离开这儿跟他结婚。

冯远征：你们俩把这段重复说。

梁志港：那你爱他？

肖露：嗯，我爱他。

杨凯如：他叫我陪他到乡下去，我就陪他到乡下去。

肖露：他说你应该为我生个孩子，我就为他生个孩子

杨凯如：结婚后的几个月，我们简直过着天堂般的日子。

肖露：你知道吗，他每天早上最爱看日出，他就每天清晨拉着我的手要我陪着他去看太阳，他那么高兴，那么开心，有的时候在我面前乐得直

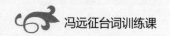

翻跟头。

杨凯如：他总是说太阳出来了，黑暗就会过去，你知道吗，他也写过一本小说，也叫《日出》，因为他相信一切都是那么有希望。

李德鑫：以后呢？

肖露：以后？这有什么提头。

杨凯如：这有什么提头？

梁志港：为什么不叫我也分一点他的希望呢？

李德鑫：为什么不叫我也分担一点他的希望呢？

肖露：以后他就一个人追他的希望去了。

肖露：之后他就一个人追他的希望去了。

梁志港：怎么说？

肖露：你不懂。新鲜的渐渐不新鲜了，两个人相处久了就觉得平淡了，无聊了，但还都忍着。直到有一天，他忽然说我是他的累赘，我也忍不住，我说他简直是讨厌。

杨凯如：从那天以后，我们就不打架也不吵嘴了，他也不骂我，也不打我了。

李德鑫：这样不是很好吗？

梁志港：那不是很好吗？

肖露：不不不，你不懂。

杨凯如：不不，你不懂。结婚最可怕的事情，不是穷，不是嫉妒不是打架，而是平淡、无聊、厌烦，两个人互相觉得对方是累赘，懒得再吵嘴打架，只盼望哪一天天塌了等死。于是，我们仿佛捆在一起，扔进水里，向下沉沉沉。

梁志港：你们逃出来了？

肖露：那是因为那根绳子断了。

梁志港：什么？

肖露：孩子死了？

梁志港：你们就分开了？

肖露：嗯，他也一个人追他的希望去了。

冯远征：完了吗？这段，你们觉得怎么样？我觉得长度是够的。

学生：老师，她俩说的话不是一样的吗？

冯远征：这样，她不是后面说两个人捆在一起向下沉沉沉，你再重复

一遍。向下沉沉沉，然后你说两个人仿佛捆在一起，向下沉沉沉。我觉得挺好，你们觉得呢？志港？

学生：有点怪怪的。

学生：我觉得很好。

学生：先适应一下。他进的时候，你关注他就可以。

冯远征：露露你说刚才最后说的那几句话。你最后那个，她之前那段话。

学生：两个人在一起，新鲜的渐渐不新鲜了，两个处久了但是都忍着，有一天他对我说我是他的累赘，我也忍不住说他简直讨厌。

冯远征：再前面。以后他就一个人追他的希望去了，这里一定要有一个"送"。首先是接受。那以后呢？以后？这个就不用看他了。以后他就一个人追他的希望去了。

学生：以后。

学生：那以后呢？

学生：以后？

冯远征：想他哪去了？

学生：以后他就一个人追他的希望去了。

冯远征：好极了。以后，他就一个人，无奈，分开了，他走了。本来你们俩是特别美好，特别美好，最后大家乐，逃走了，然后他拿着包就走了，你要有这种视象的感觉。你们捋一捋，你们再对一遍。

（4 位同学又过了一遍词）

冯远征：我觉得还是比较舒服。

学生：有一段我们好尴尬，好像我们在等。

冯远征：就等。先休息吧。

第十八讲

时　间：2017 年 4 月 29 日　上午
地　点：端均剧场

　　冯远征：我首先说舞台，舞台基本上分 4 块，前面有两个演区，后面有两个演区。假如说你到了前演区的话，基本上到这个位置是最舒服的，这边肯定是这个位置最舒服，观众看你也是最舒服的。如果说我让你到后面演出的话，你也要寻找最舒服的，也是观众最能看到的位置，在这边站一点，这边观众就能看见，在这边站一点，还不如站在舞台中间，观众的整个舞台审美是这样。细分的话，舞台分成 3 个部分，前演区、中演区、后演区。前演区，如果你站在这个位置，1/3 线的这个位置，不如往前一点，或者说不如往后一点，观众对你整个比例和舞台空间的比例是比较束缚的。再细分一点的话，也是分成 3 个演区，你一定要站在线的左右，你区分这 4 个演区，一定是站在 1/3 线的位置是最舒服的。剩下的就是往中间站，你往边上站一点，站在这儿演出的话，观众会觉得很别扭。两个人对手戏，两个人站的一定是这个位置才是最舒服的。如果两个人都往后的话，站这儿是很舒服的，除非有特殊调动，那是另外一回事，还有景的配合。这样演出的话，可能两个人的距离感也会有。所以舞台上，基本上是这样的。

　　还有，假如说我到了这个舞台，到了这个剧场，我的音量应该怎么办？你到任何一个剧场，如果你想知道自己用什么音量说台词的话，你简单站在舞台中间，站在正中间前 1/3 的位置，打开双臂，你只要把双臂打开，我现在自然而然就知道我用什么音量说，如果这样的话，我知

道我音量会小一些，这样的话我音量会大一些。正好我双臂打开，必须这样拥抱剧场会大一些，如果3层剧场的话，你一定是往中间那一层打开双臂，你发现你胸是打开的。这个时候把全部音量放出来，它就是你需要说话的音量。大家站这儿试一试。是以观众席大概估算的，所以你不用这么说话，这么说话的话人家会觉得难受。（大声）来每个人试着感觉一下。

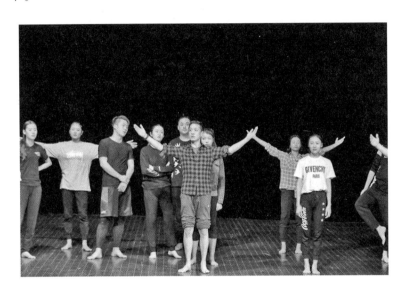

（同学们轮流试声音）

冯远征：大家知道了，一会儿肖英老师来，咱们今天上午不练功，什么都不玩，我们就走一下调度，把所有的凳子先拿出来，我们排一下在舞台上的位置。

（拿凳子）

前面4个，中间4个，后面4个。你们每个人余光只要能看见观众，观众也能看见你。你目光能看到的座位上的观众都能看见你。首先不要在这个位置候场，在这个位置候场，所有人也都能看见你。要在这儿候场，千万不能随便没事儿探头。这个是大忌。错着好，我们就先这么错着。后面加一点光，再铺一点。就是平光是吧？

（冯老师给同学调整舞台上的座位）

基本上是我们热身之后，大家贴上这个点，等我们热身，发声之后，大家就把椅子摆好一坐。或者有的时候，我们演的时候，也许就站着，也

许我们把第一排腾出来,前面给他们做支点。假如说我需要什么就演了,第一排最好都给大家留出来,有的人希望穿梭就可以穿,有时候我们全下来,就留一排空椅子。

肖英:冯老师大概给我们定了一下顺序,有些可能要删。第一,张雅钦《山楂树之恋》;第二,王川的《日出》;第三,李汶樯和孙萌的《奥赛罗》;第四杨上又的《雷雨》;第五,沈浩然的《麦克白》独白;凯如《美国丽人》,你算4.5,这个到底要不要,我们再看;第六,王川、张雅钦的《家》;第七,肖露的《阳光灿烂的日子》;第八,方洋飞的《琼斯皇》;第九,李德鑫、肖露、凯如和志港的《日出》,你们4个交错;第十,孙萌的《三姐妹》;十一,李德鑫的《纪念碑》;十二,杨国栋、方洋飞的《原野》;十三,周佳钰的《灵魂拒葬》。

就这13个,加上凯如是14个,凯如那个我们再算一下。像国栋大概好几个,周佳钰和国栋那个就没上,但是周佳钰后面那个挺好的,再有什么我们之后再说。

(贴人游戏)

冯远征:热身够了,我们发10分钟的声。当我们想动的时候,用声音带动身体,起来以后还是别寻找自己的声音,还是把自己的声音送出去,听我的提示,再寻找自己和谐的声音。

(学生发声)

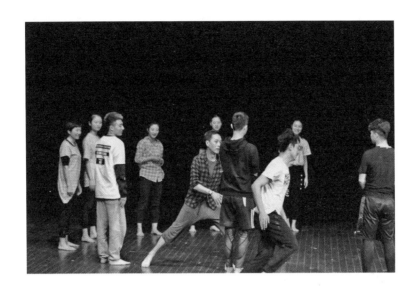

冯远征：用声音寻找另一个声音。

（学生发声，同时说"八百标兵奔北坡，炮兵并排北边跑，炮兵怕把标兵碰，标兵怕碰炮兵炮"。）

（休息）

冯远征：来，把椅子摆上来。

（同学坐到下面）

独白 《山楂树之恋》 静秋　　张雅钦

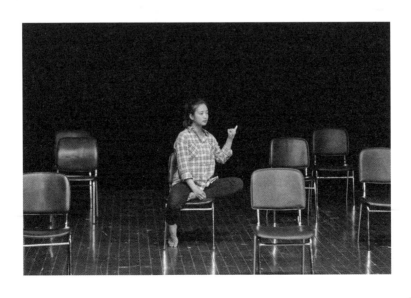

独白 《日出》 李石清 王川

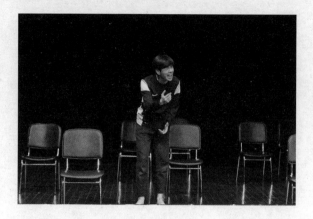

对白 《奥赛罗》 奥赛罗 苔斯狄蒙娜 李汶樯 孙萌

独白 《雷雨》 蘩漪 杨上又

独白 《美国丽人》 伯哈姆　　杨凯如

独白 《麦克白》 麦克白　　沈浩然

学生：在我面前摇晃着，它的柄对着我的手的，不是一把刀子吗？来，让我抓住你。我抓不到你，可是仍旧看见你。你的不祥的幻象，你只是一件可视不可触的东西吗？或者你不过是一把想象中的刀子，从狂热的脑筋里发出来的虚妄的意象？我仍旧看见你，你的形状正像我现在拔出的这一把刀子一样明显。你指示着我所要去的方向，告诉我应当用什么利器。我的眼睛倘不是上了当，受其他知觉的嘲弄，就是兼领了一切感官的机能。我仍旧看见你；你的刃上和柄上还流着一滴一滴刚才所没有的血。没有这样的事；杀人的恶念使我看见这种异象。

冯远征：是忘词了吗？

学生：对。

冯远征：那你先休息一会儿，下午的时候你先来。

对白 《家》 觉慧 鸣凤 　王川 　张雅钦

冯远征：你俩，可以这样，只要有隔阂，甚至于我到这儿了，我说了又说，就利用这个椅子，因为给你们摆出来，就是为了让你们充分利用上面的支点。

独白 《阳光灿烂的日子》 于北蓓 　肖露

冯远征：下午1：30见。

第十九讲

时　间：**2017 年 4 月 29 日　下午**
地　点：**端均剧场**

独白　《麦克白》麦克白　　沈浩然

冯远征：下一个。
独白　《琼斯皇》琼斯　　方洋飞

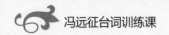

对白 《日出》 陈白露 方达生　　肖露 梁志港/杨凯如 李德鑫

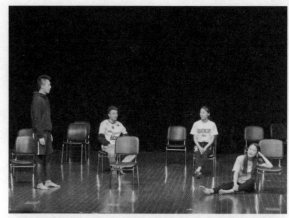

对白 《三姐妹》 伊丽娜　　孙萌

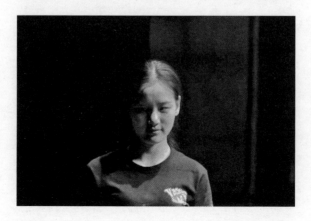

独白 《纪念碑》 斯科特　　李德鑫

对白 《原野》 仇虎　焦大星　　梁国栋　方洋飞

独白 《灵魂拒葬》 凯瑟琳　　周佳钰

独白 《哈姆雷特》 克劳迪斯 梁国栋

冯远征：这都结束了，是吗？德鑫，你再来一遍，记得昨天说的那些东西。德鑫，别想别的。

（德鑫又说了一遍自己的独白）

冯远征：都上台，我有个想法，我们一会儿试一下。我们都完了之后，撤回空台，先有一个人在后面说"八百标兵奔北坡"，我们最后回到原点。我们先用气说"八百标兵奔北坡"，从气声到小声到大声，然后各自找自己的位置，最后一个人跑到哪儿，一个人接一个人，最后坐齐了，我们坐在这儿看观众。"八百标兵奔北坡"，然后音乐起，我们按一个一个的顺序，第一排过来鞠躬，一个一个上来，到最后我们站一排谢幕。谢完幕之后，立身。来，我们试一下。

学生：八百标兵奔北坡，炮兵并排北边跑，炮兵怕把标兵碰，标兵怕碰炮兵炮。（接龙）

冯远征：我们一会儿练一遍，要不然的话就忘了。

（学生伴随音乐谢幕）

冯远征：坐下以后，我们先静静地看着观众。基本上就是这个意思，一会儿我们再练一下。

学生：八百标兵奔北坡，炮兵并排北坡边跑，炮兵怕把标兵碰，标兵怕碰炮兵炮。

冯远征：4个人的《日出》再来一遍。

对白 《日出》 陈白露　方达生　　肖露　梁志港/杨凯如　李德鑫

冯远征：肖英老师说一下顺序。

肖英：第一没变，第二没变，第三没变，第四独白《雷雨》的杨上又没变，第五没变，第六变了。凯如你跟他们讲一下，他们俩接在你后面。第七《阳光灿烂的日子》，第八《麦克白》，第九《家》，第十《琼斯皇》，第十一《三姐妹》，第十二《纪念碑》，第十三穿插《日出》，

第十四是梁国栋，第十五是佳钰。

我稍微说一下，雅钦，你数数的时候冯老师觉得你数得太慢了。王川，"那一天，翻身那一天"，"那一天"的读法。不要强调"一"。汶樯那个生字，那个后缀音注意一下。萌萌，刚开始冯老师说奥赛罗刚进场的时候，从这边调过去的时候，你要有一个反应，你调过去可以跟他对。你们俩最好不要站得太后。我们不要指望后面的灯，后面基本上比较暗。萌萌极个别的声音听不清，基本上都很好，还是要往前，用上这个地方的力量。

冯远征：特别是汶樯离你很近的地方，你不仅要和汶樯说，还要给观众说。

肖英：你俩的结尾稍微收一下。

冯远征：我觉得衔接有一个问题，萌萌站起来向下走的同时，后面的同学那时候就要上，接上来。哪怕你在台上静一下，都要把视线拉上来。

肖英：凯如那个，不要停下来，跑的时候就要说。浩然那段可以。王川和雅钦，还是那个问题，不要往后走得太多，你俩总是转圈，因为这就是你俩的空间大，你俩可以穿梭，穿过去又过来。一会儿我们会早结束，你们做一下。有时候你说话的欲望靠前了慢慢再往后，而且一调往前三排，调度得再灵活一点，说话的欲望再往后撤，不要一直这么远。《日出》，你们4个人的调度不好，声音也不好。萌萌的独白很好，还是那个问题，个别字要注意。德鑫的"绳子"，德鑫最后的地方也是要收住，匆匆忙忙走了特别难受。

冯远征：收住以后，1、2、3，再动。

肖英：国栋，你很好，激动的时候不要吃字，还有尾音不要送得那么快。佳钰，你的高声，气息要拽住了，声音是好的。

冯远征：就是你刚才说的"这是战争"什么的那句话，气息要拽住。

肖英：国栋的独白一样，刚才那个独白非常好。

学生：我不知道前半段我应该对着哪里说？（琼斯皇）

冯远征：挺好的。大家找不到对象的时候，就冲观众说，明确。这样的话观众感觉你是在跟他交流，找到感觉可以跟对象，没有对象就找观众。还有什么问题？

学生：我走路像将军怎么办。

冯远征：手臂自然就好。关于舞台还有什么问题吗？

学生：我拿把刀，我拿完之后这个刀一直在头顶上吗？

冯远征：放地上。好，舞台上还有什么问题？两个人完事之后，1、2、3，很自然地把椅子放这儿一摆就走。四个人上去排吧。

来吧，《日出》。

对白 《日出》 陈白露 方达生　　肖露　梁志港/杨凯如　李德鑫

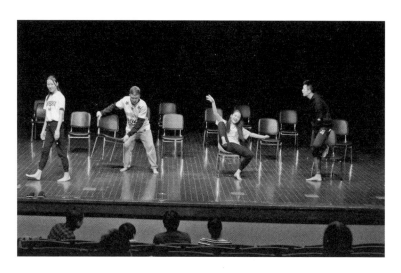

冯远征：你们基本保持这样的状态做，我觉得挺好的。记得别互相挡。

学生：尽量不要挡住别人。

肖英：对。

冯远征：还有谁对舞台有问题？

学生：老师我静止不动没有关系吗？我觉得很奇怪，我们俩没说的时候。

冯远征：你听就行了，假如说肖露说的时候，如果你有感觉，你心跟他读就完了，其实就是你心里有就可以了。

学生：有时候心里想看他。

冯远征：那就看他，你心里有，它就会表现在你脸上，你心里没有就是木的，你就认真听就行了。包括志港跟他说的时候，你也要认真听，你的表情是有的。

肖英：你们俩不交流也不干啥，我感觉你们俩空空的。

冯远征：关键是德鑫。

肖英：凯如总感觉在怀疑自己。

肖英：凯如的独白比对白好，有些字再说清楚一点。我记不清哪一句了。

肖英：你冷不丁会有一点点想说清楚的欲望，速度就突然变慢了。你为了说清楚，你就把那个东西断了，就开始想每一个字了，就从里面出来了。

肖英：你们当时有一个画面能量特别好，露露坐中间，你往那边看，他往那边看，明显感觉在用能量关注对方，露露说的是你的内心独白，某一个瞬间感觉特别好。每一句话都要有这种能量交互。

肖英：你给我的感觉，就好像换了一个人物。你尽量沉浸多一点，不要停。

冯远征：还有问题吗？

学生：我们在两边候场是吗？

冯远征：你要下观众席吗？浩然还有什么问题？

学生：现在没有什么了。

冯远征：现在大家还有什么问题没有？

学生：没有，老师明天问。

冯远征：台词的问题有没有？你先把词儿说一段我听听。

独白 《纪念碑》 斯科特　　李德鑫

（学生说台词）

冯远征：这段你的心态是什么？昨天我跟你说了一个状态，你前面的那个，你是要杀他的。一个漂亮姑娘坐在你跟前，你突然变了。你突然想起来我是干吗的。我是杀她的！然后呢？

学生：我全忘了。一切变得严重起来，我只记得我最后到了这里，然后我下车。前面有棵树，我拿绳子把她捆住，我把她拉得高高的。

冯远征：这个时候你的心态是什么？怎么说？

学生：她的衣角露出来了，她的皮肤光光滑滑的。

冯远征：光光滑滑的是什么样？你得有想象。

学生：我可以跟她干那事儿，我觉得我跟她干的话，我可以达到高潮。我不像其他男人，他们只关心高潮，我在乎的，我在乎的只是那个过程。我问她她怕吗？她说她不怕，可她求我放过他，求我放过她，我可能放了你吗？

冯远征：你觉得你现在缺的是什么？

学生：就是那股想搞她的劲。

冯远征：前面呢？

学生：缺那种幸福感。

（冯老师带领学生边跑圈边说词）

冯远征：怎么样？你自己觉得怎么样？

学生：我想问问大家。

学生：他放松了很多。我看到最后，觉得他整个人轻松了很多，没有之前那么木。

肖英：他后面很舒服。

冯远征：他停顿虽然长，但是非常好。你不觉得有内容吗？

学生：觉得。

肖英：我还想跟你说。你根本没体验。不是说你做几个动作就行了，而是你身体要有那个反应。

肖英：德鑫现在前面很好，你是看到这个人，露出了白肉才一时起了冲动，你拉着他，怎么出现？白肉一出来，你的欲望立刻出现。

学生：我是看见了之后才有欲望。

肖英：很神奇。

学生：并不是跑一跑的问题，主要是老师带我跑，我自己领悟。

学生：后面我自己也有处理，我感觉是一种下意识。

冯远征：你心理负担太重，老想去处理好。

学生：老师，我这次感觉我根本没想那么多。要把握动作的东西和愿望的东西，不要那么多杂念。

学生：我觉得有一句，"像你前女友"那句，莫名有点感动。

冯远征：不要问他感觉，他不知道。还有问题吗？

学生：我呢？

冯远征：你今天挺好的，千万要感受。

肖英：没事儿了，我们就下课了。

冯远征：还有问题吗？真没问题吗？

学生：老师，我觉得独白后面有点怪。

冯远征：不挺好吗？非常好，真的非常好。

学生：老师，我今天休息的时候，在外面跑了两三圈，我的感觉特别好。

冯远征：来，我们聊一会儿，明天我们课就结束了，有什么想说的。

学生：我爱你。

冯远征：感受，说说感受。

学生：一切尽在不言中。

学生：我觉得这两天我收获更大了。

学生：老师，10天太短了。

学生：为什么电影学院就有30天。

学生：老师，你欠我们的30天，要在电影学院还给我们。

冯远征：那个组还说我们欠他们时间。

学生：老师，那是他们的选择。

冯远征：来，浩然说自己的感受。

学生：我想一想。

冯远征：王川说。

学生：我就觉得刚进入状态就完了。

冯远征：那就继续进入吧。

学生：开启了大门。

冯远征：别说舍不得，说你的感受。

学生：你说收获是吗？收获就是，哪怕是三分热度，至少我们燃起来了，练嘴皮子，虽然说不一定每天都练，但是我觉得让我们燃起了那个热度。

学生：老师我要说的，都录在像里面了。

冯远征：因为今天是第10天，明天是第11天。其实今天我们的课就彻底结束了，明天只是一个公开课，是要见观众。

学生：老师我有问题，明天来的人都是谁？

冯远征：我不知道。

学生：是特邀嘉宾还是群众演员？

冯远征：其实都是报名的，外面有100多人，学校还有。明天会有外校的，还有就是本校的。

学生：我刚才在录像里说了，您是去哪坐飞机？

冯远征：回家，回你的家。五一回不去，我今儿占你两天假。

学生：没什么说的，挺好的，我以后会经常练您的口腔做型。

冯远征：我昨天也跟你们的老师谈过，昨天你们有排练课，那个时候可以读读剧本，大家分角色，第一幕你读，第二幕他读，一个是读，一个是听，你读别人听，别人读你听，其实你会发现不一样的。当我们自己在读剧本的时候，我们往往容易忽视掉的就是，我们只是在读自己演的，特别是做演员。其实第一次在读剧本的时候，我就觉得一定要看故事，他说的是什么，一定不要看我演的是什么。因为这个对于我们演员来说，可能最容易犯的错误就是只关注我演的是什么。后来你排练的时候，你突然发现，我有时候也会发现，或者别的演员也会说，原来它是这个意思。原因就是，我们自己读剧本的时候，缺少客观性。所以第一次读剧本一定要客观，就是看故事。你会下意识地关注自己，这个下意识不要控制，但是你一定要随时把自己拉回来，客观看剧本。看完以后你想想这个故事，你再看第二遍的时候，你再关注自己的角色，你才能感觉到这个剧本就会通了，你就知道你这个人物在这个剧本当中的行动线，包括人物命运各方面。其实我为什么一直强调，你在某一段台词或者某一段戏当中，所有的表述，剧本当中都有交代。只是有时候我们不注意，这也是我们这次犯的毛病，我独白就读独白。再翻开剧本的时候，第二天就对了。就像汶樯，他第二天为什么对了？因为他头一天晚上看了剧本，他明白他说的是什么。

所以每一段独白和台词，你要非常清楚自己的逻辑是什么，你必须把剧本读通了，特别是话剧剧本。不长，其实你用两个多小时就读完了。所以为什么我说，如果你们愿意的话，一定要在每个星期，拿两节课，利用起来，发发声，玩会儿游戏热热身。我一直觉得如果没有时间出早功，就出晚功。你就每天口腔做型，就是练喷口、嘴皮子，不用多，就两年。你考北京人艺，大家就知道你嘴皮子功夫好；你如果不练，一张嘴我就知道。就像我第一天上课，大家一张嘴，我就知道问题在哪。其实还是要好好地下功夫，夯实自己的基本功。其实我教给你们的不多吧。

学生：基本功，还有很多方向，说话要有对象、愿望、呼吸、节奏，人最重要的是气息，还有黄金停顿。

冯远征：我说的是基本功。

学生：基本功没教很多。口腔做型，地上爬的呼吸，包含"八百标兵

奔北坡"，还有"α——"（发声），还有两个人靠着呼吸等等。

冯远征：但是最基本的是什么？除了热身以外最基本的基本功就是发声，发声很简单，只要你找对气息，你只要把这个打开放松，不要使劲。前面前额往鼻子这儿归，简单吧？每个字是圆的，这个其实就是口腔开始的一个练习，然后就是"八百标兵奔北坡"，不要开说，而是喷口，这其实就是练嘴皮子的力量，还有就是口腔做型。其他就是改变体位，为了你们在不同身体状态下，能够把声音发出来，把台词说出来。这其实就是最基本的东西，这些东西你们坚持一年到两年，你们基本功就会很扎实，即使你练得少了，但是起码能够让你在舞台上找到。今天台上大家能够感受到，这个剧场并不大，但是我们每个人声音可以都送到后面。明天坐满了，每个观众都是吸音的，所以你们的声音还要传送。他们会把你们的声音吸掉，最后一排。比如说我现在这个声音，你们可能都听得见，观众如果坐满了，最后一排就听不清了，所以还是需要把音量放大一点。

还有？

学生：还有一句话，最后那个字，一定要咬紧，说话要像弹球一样。

冯远征：其他没了吧？

学生：眼神。都是方向，老师，还有人生的方向。

冯远征：还有吗？

学生：突然点到我，有点紧张。就是找准了人生的方向。刚开始第一次问我们每个人的目标，我当然说能吃饭就行。后来您又说，你是把它当事业还是把它当饭碗，当时觉得挺不对劲的。因为，有的时候自己心里有那种渴望，但是又纠结于梦想和现实两个部分。你可以为了梦想奋斗，但是你要在现实中奔波。可能舞台是你的梦想，但是你需要为了这个梦想去奔波。我想以这个为事业，但是在这个前提下，得先让自己有保障，得先活下来。可能说得有点夸张，但是我觉得挺现实的。

我想 4 年以后，老师你记住我这张脸，我就去考北京人艺，您等着我，我绝对去考。那些资料您都留着，记准了这张脸。

冯远征：感觉我这 4 年就不见了，那我就不来了。（笑）

学生：想去考，我真的觉得这种地方，我面对这种地方任何感觉都没有，一旦站在那个凳子上，我习惯坐在那儿，我习惯看舞台，看着他们演，我自己也有感觉。我可能没有那么大的梦想，那天每个人挨个说的时候，我就在想——可能就是玩笑话——我想可能有一天，不夸张地说，

（北京）人艺、国话、上话、天津人艺，我可以经常在这些大舞台上演出。我的梦想就是，哪怕有一天，哪怕进不了北京人艺，我就在那种大剧院里，演一场哪怕小角色，茶馆最后一幕"将"也可以。最后谢幕，没有人给我献花，我爸妈给我献花。我觉得那样我就满足了。

冯远征：有梦想就好，一定会实现。

学生：我说说我学到了什么吧，可能跟专业无关，因为专业方面的东西，每天都有笔记上交了。我觉得这个练习，其实很多人可能在培训班做过，但我是第一次做。当时让谁第一个上，他不敢上，就换成我第一个。当时我内心是有点害怕的，因为我对大家没有那么信任，但是倒下去那一瞬间，大家完全不害怕，我觉得对手真的很重要。在舞台上面也要信任他，老师你说过，你在舞台上也出过一些意外状况。这时候你的对手就是台上的亲人，你就需要完全信任他们。可能舞台是根，他们有些时候也是，还有就是不能用生活中的态度，生活中这个人给你的印象是这样的，但是不要带到舞台上，舞台上给你很多不同的感受。我们前两天做爬行，我发现很多人跟他生活中不一样了。我就觉得不要以生活的眼光看待。

演员还是一个很幸福的职业。

冯远征：这句话说对了。

学生：我中途过来的，我不知道说什么。我觉得最大的感受，之前我们不是前段时间有一次小结，开小会那次，我那次也是，我觉得我这次还是一样的——就是知道了自己更多的问题。我知道自己身上都有哪些毛病，需要怎么改。对，第一天的时候，老师您不是问我们现阶段在表演这方面有什么问题吗？我说我不敢演。现在的话，我可以找到这种方法，让我自己敢去做，敢去表演。之前，如果没有老师给我方向，或者同学告诉我，应该怎么样，我就不敢，我觉得自己没底。其实我不太自信，现在老师您平时上课，教我们那些刺激，怎么样把自己挖开那样，我觉得我以后再遇到新的台本或者剧本，我会用这种新的方法让自己打开。

冯远征：你们有机会去北京，我可以带你们参观一下北京人艺博物馆，如果演出没票我可以带你们到后台看看大咖们。

学生：老师你就说说你对我这10天来的印象。那你觉得我跟艺考的时候有什么改变？

冯远征：当然改变了很多，就是意外，没想到。其实挺好的，我觉得这10天来，他在努力寻找，每一个人打开的方式不同，打开的方向也不

一样，努力其实就会打开。我觉得这一两天其实他进步得还是蛮快的，还是在努力。其实开窍不在于什么，在于你必须下功夫。你晚，你得开窍，你做这行只要认真做，早晚有一天你会捅破那个窗户纸，有人早有人晚，有人可能上来就把这个窗户推开了就过去了。但是，虽然可能有的时候，会晚，但是我觉得只要你努力。我觉得，他其实因为可能自身的性格的问题，或者自身其他的问题，有时候他会刚打开就关上了。但是这其实需要我们同学帮助，慢慢来，不是说一下就可以。你帮他打开他也会关上，其实要帮助他，直到哪天愿意主动打开。但是你一直在寻找打开的方式。

学生：对，他们一直说我放不开，而且每个人听我读的时候，心里都很憋得慌，为我着急，好像我自己没事儿，他们却很难受。我知道应该打开，或者我需要怎么样，但是我就做不到，很难。就觉得门在那，但是撞不开。

冯远征：得去找，也许等你找到的时候，你轻轻推一个手指头就可以打开。抓住那一瞬间，往前走一步就突破了，但是你往后退了一步，这一下没有再往前走。

学生：这 10 天来，我们大家就好像一个家庭一样。觉得每天朝夕相处，我们跟您也不像是老师和学生，就像好朋友，很温馨的感觉。

学生：冯老师你有一种魔力，我今天才跟王川说，大家并不是很熟，我们都是分组上课，像我就跟周佳钰比较好，大家关系一开始并不是特别紧密，但是经过这 10 天，真的像是一家人一样。老师您就是一个爸爸，带了一群孩子，我们这群人全部都是兄弟姐妹，早上我 7 点钟起来，我会遇到雅钦和孙萌，我们 3 个人一起讨论剧本。老师你给了我们理想，以前谁也不告诉大家谁成功了，我们就自己努力。以前会有隔阂，现在关系变好了，关系变紧密了。

学生：现在我们相互之间也不会客气了，也不像以前那样光说好了。

冯远征：如果我明天走，在座也有老师。我希望你也给他们打开，他们其实非常容易打开的，要互相信任。因为我们 10 天的朝夕相处，才会这样。你们可能跟其他老师一个星期接触一次，接触两次，但是彼此只要交心，一定会通的。如果我要是一个星期只跟你们接触一天或者半天的话，我们可能也不会这么近。但是，要相信老师，其实老师都是为你们好。这一点，你们只有在毕业之后才会感受到老师的好，老师的爱。所以要学会打开自己，学会和老师谈心里话。为什么一开始我让你们说问题，大家不

敢说，就是因为有隔阂。尽管大家在一起半年多了，一个多学期了，因为大家大多是独生子女，所以大家封闭一些，在家里过于受宠，我凭什么帮你。但是，真正你会发现，当我们通了的时候，我们没有那么多隔阂的时候，我们开始互相谈问题的时候，你会发现我们的关系反而变得越来越近。

学生：大家都互相帮助，晚上在宿舍里面大家会你听听我的，我听听你的，提出问题，然后排练，排练到很晚，以前根本没有这种事情发生。

冯远征：希望你们用别的剧本的时候也是这样，别变成吃吃喝喝了。

学生：我觉得最不可思议的是老师您跟我们玩游戏的时候。老师，您回去看录像就知道了。

学生：老师，您说说您对我们的感受。

冯远征：其实 10 天，说长不长，说短不短，我们现在想起来就是一瞬间的感觉。10 天前我们刚刚认识，今天我们很熟络，我起码知道每个人都叫什么名字了。

学生：我就说我今天上午的感受，第一次感觉到"打开自己"，以前不知道什么叫"打开自己"。听别人说，老师说你看他内心是打开的，但是我不知道，我自己没有这种感受。我感觉今天早上也是一种释放。我以前没有觉得我有多压抑，以前没有。以前遇到什么不开心的事情，我一会儿就忘了。我以为会忘了，其实我今天才知道，其实我没有，只是放在心里某个角落里，自己不知道而已。今天早上做这个练习之后，当时我说我哭了，我是有意识的，但是我不知道我会收不住那种感觉，哭成那样。就是自己也没有想到，哭成那样，收不住了。哭完之后，感觉整个人很放松，很松弛。以前从来没有这种感受，我第一次有这种感受。

感觉很久都没有这么打开过，很想记住这种感受。以后老师说打开自己，我就会想到今天早上这种感受，发自内心的，从心里往外流露出来的感觉。我其实平时很少表达东西，老师在上面说完之后问"你有什么想说的？"其实我心里觉得自己知道就行，我不会说出来。但是这 10 天里，我就会说出来。我经常感觉到我会主动说出来，他们哪有问题，并不是我知道而已，我也想让大家知道。我以前是一个不太善于表达的人。有的时候我也觉得太紧了，别人在很嗨的时候，我就像在另外一个空间一样，不在同一个频道，而且我也能感觉到，为什么冯老师老是让我调动起来，跑起来。到我的时候，别人都在高 8 度这个点，我在低 8 度，整个状态不够

兴奋。上课的时候，感觉总是有理智的一面，把生活的东西带到舞台上，不能说不好，生活中理智的东西带到舞台上，在舞台上不够自如，也不够放开，我也不知道用什么词形容。

好，谢谢！

学生：觉得不只是专业上进步了，感觉像改变了我整个人一样，我以前特别胆小。我的专业是我们班倒数第一，以前台词老师每天骂我，我特别难受。我觉得现在我可能更会表达自己了，也不那么害怕了。平时在生活中，我身边同学会说我特别闷，特别内向，有什么也不说，就什么都不敢。包括平时上表演课，大家都在，上台之前都在那儿发表感想，我自己坐在最后面的角落里看着大家。觉得这几天有较大的进步，我整个人有很大的改变。然后就是特别舍不得您。感觉您给我们的感觉，就像父亲一样，让我们很信任您。

冯远征：谢谢，今天师傅已经要下班了，我们已经超时了，我做总结性发言，我只想说一句，我爱你们。明天早上 8 点 30 分。

附录一　教学展示暨汇报演出

时　间：2017 年 4 月 30 日　上午
地　点：端钧剧场

（热身游戏丢手绢）

冯远征：好，我们休息一下，喝点水，然后我们开始。

各自找一个地方，然后四肢着地，呼吸调匀，用手和脚感受地面，呼吸调匀，安静一会儿。感觉自己的脚和手在地面开始慢慢地深蹲，往下深蹲。感受大地给我们的力量，安静一会儿。

当我们的身体想动的时候，用声音带动我们的身体，用声音带动我们的身体。慢慢地，先闭上眼睛，需要出声的时候，慢慢地出声。动的时候用声音带动身体，用声音带动。

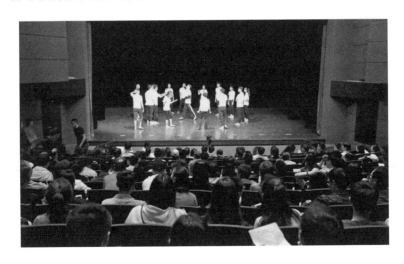

（同学发声 a——）

冯远征：慢一点，不要太着急，慢慢地睁开眼睛，寻找声音的方向，声音传送出去需要方向，眼睛看到的位置就是声音传出去的位置。

（同学发声 a——）

冯远征：把眼睛睁开去寻找方向，先寻找自己的方向。

去寻找自己和谐的声音，用声音寻找自己喜欢的声音。

（同时发声说"八百标兵奔北坡，炮兵并排北边跑，炮兵怕把标兵碰，标兵怕碰炮兵炮"）

冯远征：休息 1 分钟，我们进行口腔做型。

来，每个人找个人组合，背靠背。上又你来，我们是口腔做型练习，上又带着，从 ba、bi、bu、bai、bo 开始，用下面拉住了，越往后，腹肌会越来越紧张。来，上又。

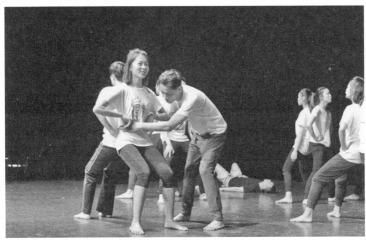

（学生开始口腔做型练习，过程略去）

冯远征：休息 1 分钟，揉一揉肚子，喝水，然后摆凳子。

现在是台词片段和独白，我们不再报幕，就一个个上了。谢谢大家。

独白 《山楂树之恋》 静秋 张雅钦

学生：你现在还好吗，我已经在这儿等你三天了，在这三天里，我感觉仿佛回到了 1974 年的春天，我的脑海里不断闪现出那个春天里的一幕又一幕。我记得那天阳光很好，然后我在河边洗衣服，然后一不小心衣服差一点漂走了，这个时候你突然出现了。你在阳光底下对着我笑，你一笑起来有皱皱的笑纹，然后眼睛眯成了一条缝，还有一口大白牙！我有点不敢看你，我觉得害羞，我觉得不好意思。但是我觉得你是全心全意地在对我笑，不是那种嘲讽，也不是装出来的，就是全心全意地对我笑。（跑）

可是我多么希望此刻你能在我身边，你现在在哪儿？我找不到你，我们在一起有两年的时光了，但是真正在一起的时光只有十次，一次、两次、三次、四次、五次、六次、七次、八次、九次、十次。第一次的时候，我印象特别深的是他帮我赶走那些小痞子，特别英武，他站在那里拿着滚子，那些小痞子就倒地了。他还告诉我，贫困和困难可以造就人，那时候我就不懂，我不懂他干吗要跟我说这些。但是我一想他，一看到他，我脑袋就一片空白。但是现在我知道了，无论是对待自己或者对每个人，都要抱着爱的想法，我们要爱自己，要爱别人。我觉得他为我的人生打开了一扇窗户，我觉得我走出来了，我觉得我看到了阳光，我很幸福，我真的很幸福。

最后一次，最后一次，我知道你得了绝症。我想告诉你，我想和你在一起，但是你看到了，就像刚刚那样，我找不到他。我连摸都摸不到他，每一次我找到了的时候，我觉得我摸到的是空气。我觉得我有病。我想和你在一起，我连这个机会，我都没有时间告诉你。他把我的未来，留给了我自己，你不觉得你这样特别地自私吗？你不觉得你自私，你不觉得你自私吗？

当时你还问我，你能等我多长时间？我当时不知道怎么回答你。我害怕，特别特别害怕，我想告诉你，我不能等你一年零一个月，也等不到你25岁了，但是我想等你一辈子，我的一辈子。你看见了吗？听见了吗？我想等你一辈子。

独白　《日出》李石清　　王川

学生： 别说了，别说了，你难道看不出我心里整天难过？你看不出来我自己总觉得自己是个穷汉子吗？我恨我自己为什么没有一个好父亲生来就有钱，叫我少低头，少受气。我不比他们坏，这帮东西，你是知道的，我没有脑筋，没有胆量，没有一点心肝。他们跟我不同的地方是他们生来有钱，有地位，而我生来没钱没地位。我告诉你，这个社会没有公理，没有平等。什么道德，服务，那都是他们骗人！你按部就班地干，你做到老也是穷死。你只有大胆跟他们破釜沉舟地拼，还也许有翻身的那一天！孩子！要不是为我们这几个可怜的孩子，我肯这么厚着脸皮拉着你，跑到这儿来？

陈白露，陈白露她是个什么东西？舞女不是舞女，娼妓不是娼妓，姨太太又不是姨太太，这么一个贱货！这个老混蛋看上了她。老混蛋有钱，我就得叫她小姐，她说什么，我也说什么。你就看不出来，我有时我是多么地恶心我自己，我李石清，我这么大个人了，我这么不要脸地巴结她，我怎么什么人格都不要地巴结他们，我做这一切到底都是为了什么？

对白　《奥赛罗》奥赛罗　苔斯狄蒙娜　　李汶樯　孙萌

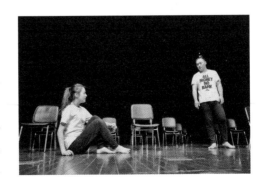

A： 只是为了这一个原因，只是为了这一个原因。我的灵魂，纯洁的星星啊，不要让我向你们说出她的名字！只是为了这一个原因……可我不愿溅她的血，也不愿毁伤她那比白雪更皎洁、比石膏更腻滑的肌肤。让我熄灭了这一盏灯，然后我就熄灭

你的生命的火焰。融融的灯光啊，我把你吹熄，要是我心生后悔，仍可以把你重新点亮；可是你，造化最精美的形象啊，你的火焰一旦熄灭，我不知道什么地方有那天上的神火，能够燃起你的原来的光彩。

B：谁？奥赛罗吗？

A：是我。

B：你要睡了吗？

A：你今晚有祈祷过吗？苔丝狄梦娜。

B：祈祷过了。

A：要是你想到在你一生之中还有什么罪恶是不被上帝所宽恕的，赶快恳求他的恩释吧。

B：您说这话是什么意思？

A：祈祷吧，干脆点，我就在一旁看着你呢。我不愿伤害你没有准备的灵魂，不，上天禁止这种行为。我不愿伤害你的灵魂。

B：您在说杀人的话吗？

A：是的。

B：我希望，希望您不至于把我给杀死。可是我怕您，每当您的眼珠这样滚转的时候，您是要杀人的，虽然我不知道我为什么要害怕，因为我不知道我有什么罪恶，我总觉得害怕。

A：好好想想你的罪恶吧，好好想想。

B：除非我对您的爱是罪恶，否则我不知道我有什么罪恶。

A：好，你必须因此而死。

B：不，我现在还不能死。

A：你必须死，知道为什么吗？你把我送给你的那块我最心爱的手帕送给了凯西奥。

B：不，我用我的生命和灵魂起誓，我没有给他什么。

A：好人儿，留心不要发伪誓，你的死已经在眼前了，你必须死。

B：愿您也大发慈悲，我生平从未得罪过您，也从不曾用上天所滥施的爱情在凯西奥的身上，我没有给过他什么东西。

A：苍天在上，我亲眼看见那手帕在他手里。

B：您叫他来问，您在什么地方看到的？让他来，让他供认事实的真相。

A：欺骗神明的妇人，你使我的心变得坚硬，我本想把你作为献祀的

牺牲，现在却被你激起我屠夫的恶念来了，我明明看见那手帕的。

B：您在什么地方见到的？我没有给过他任何东西。

A：他已经承认了。

B：承认什么？

A：承认你和他发生关系了。

B：怎么？非法的吗？

A：对，非法的关系。

B：他不会这么说的。

A：他已经闭嘴了，正直的伊阿古已经把他解决了。

B：他死了吗？

A：即使他每一根头发都有生命，我复仇的怒火也会把他们一起吞没。

B：他被人陷害，我的一生也就此葬送了。

A：不要脸的娼妇，你当着我的面为他哭泣吗？

B：让我活过今天。

A：我让你倒下，你要是再有半点挣扎。

B：让我再做最后一次祷告吧。

A：我已经决定了，不要再迟疑了。

B：让我再做最后一次祷告吧。

A：太迟了。

独白　《雷雨》　蘩漪　　杨上又

学生：我一个人静悄悄地独坐在院子里，院子里连风吹树叶的声音也没有。我把我的爱、我的肉、我的灵魂，我把我的整个都给了你。可你却撒手走了，我们本该共同行走，去寻找光明，而你却把我留给了黑暗。今夜如果有一杯毒酒在面前，我恐怕已经在极乐的世界里。醒来时，你用一双惊恐的眼睛瞪着我，我只需要一个同伴，你说过，一个同伴。我不该放走你，我后悔啊。

这里，有一堵堵的墙把我们隔开，它在建筑一座牢笼，把我像鸟一样关在笼子里。而现在，喂我的是无穷无尽的苦药，你如果真的懂我、信我，就不该再让

我过半天这样的日子。我并不逼迫你，可你我之间的恋情要是真的，那就帮我打开这笼子吧，放我出来，即使是渡过死的海，你我的灵魂也会结合在一起。我不如娜拉，我没有勇气独自出走，我也不如朱丽叶，那本是情死的剧。我不想让我的爱到死里实现，几时，我们竟变成了这般陌生的路人。我在梦里呼喊着，我冷啊，快用你热的胸膛温暖我；我倦了，想在你的臂弯里得到安息。可醒来时，面对我的还是一碗苦药，一本写给你的日记。心是火热的，可浑身依然是冰凉的，眼泪就又流下了，这一天的希冀又没有了。

独白 《美国丽人》 伯哈姆　　杨凯如

学生：听说人在死前一秒钟，他的一生会闪过眼前，其实不是一秒钟，而是延伸成无止境的时间，就像时间的海洋。对我来说，我的一生上是躺在草地上看着流星雨，还有街道上枯黄的枫叶，或是奶奶手指一样的皮肤，还有那个托尼表哥那辆全新的火鸟跑车。还有我最爱的人，珍妮。我猜我死了，应该生气才对，但世界这么美，不该一直生气，有时候一次看完所有的画面，会无法承受，我的心就像涨满的气球一样，随时都要爆炸。可是为什么？可是为什么我的心会爆炸？可是后来我记得，我要放轻松，别一直想要紧抓着不放，所有的美就像雨水一样洗涤着我，让我对这卑微、愚蠢的生命在每一刻都充满感激。你们一定听不明白我说什么，不，别担心，总有一天你会明白的。

对白 《原野》 仇虎　焦大星　梁国栋　方洋飞

A：虎子，你先坐下，虎子，刚才你那么看我做什么？

B：我没有。

A：那么你看她做什么？

B：我看她？你说金子？怎么？

A：我的头，头里面乱哄哄

的。虎子，刚才我走了，我妈就没找你谈谈？

B：谈谈？谈你，谈我，谈金子。

A：金子？她说什么，她告诉你什么？

B：什么事？

A：金子她，金子她！那么她没有跟你提，提到金子在她屋里。她，哎呀，虎子，你说她怎么能做出这种事，对我这样啊。你说我怎么办，我怎么办？

B：什么？你说什么？

A：没有什么，没有什么，我喝多了。

B：大星，喝酒挡不了事情。

A：我知道，可是你不明白，我刚才一看见她，我心里就难过得发冷，就仿佛是死就在头上似的。

B：为什么？

A：也说不上为什么，你刚才看见她看我的那个神气吗？

B：我没有。

A：她看我厌气，我知道。

B：为什么？

A：我娶了她三天，她突然就跟我冷了，我就觉出怎么回事，但是我不敢说。我总是对她好，我给她弄这个买那个，为她我受了许多苦。今天她，她居然当着我的面跟我说她外面另外有一个人，她要走。这太难了，太难了。

B：大星，该出手就出手，男子汉要有种。

A：没有种？你看看我是谁？

B：你是谁？

A：阎王的儿子。

B：那你预备怎么样？

A：我要把那个人抓出来。

B：抓出来怎么样？

A：我要杀了他。

B：大星，放下酒杯。

A：干什么？

B：放下酒杯，你看看我，你看看我是谁？

A: 你是谁？

B: 嗯。

A: 你是我的好朋友，虎子，你要帮我？你要帮我抓他对不？你怕我还是以前的窝囊废，还是一个连蚂蚁都不敢踩的受气包。我要让金子看看，我不是，我不是！我要一刀，你看，我要让金子瞧瞧阎王的种。

B: 可是大星你没有明白。

A: 我明白，我明白，虎子，我俩是这么大的朋友，你是个血性汉子，我知道，你吃了官司，瘸了腿，吃了官司，哼都不哼，你现在自己的事都还没完，又想把人家的事当作自己的管。

B: 我……

A: 你吃了官司，我爸爸只让我看了你两次，再去看你，你就解走了，上十年找不着你，今天见了你，你还是我的热忱哥们。虎子，就许你待你老弟好，就不许你老弟有点心了。虎子，这是我一件丢人的事，我不愿意别人替我了。不过我找到他，万一我对付不了他，我不成了，虎子，等我死后，你得替我……

B: 可是……

A: 那你不用说，我知道，万一我有个长短，虎子。

B: 可是你应该先认认他是谁，你为什么不去问问金子？

A: 金子护着他，不肯说。不过，一会儿我还得去问问金子，她不说，白傻子会告诉我的。

B: 什么？你找白傻子？

A: 我托人找了白傻子的，他待会儿和我一同去找，傻子认识他。

B: 他什么时候来？

A: 就来。

B: 来了呢？

A: 就走。

B: 你喝多了，糊涂了。

A: 糊涂了？

B: 事情用不着你想的那么费事，你没有明白。

A: 那么你明白？

B: 嗯。

A: 你说说。

B：你先把这个要人脑袋的玩意儿收起来，我看着有点胆战，说不出话。

A：笑话。

B：笑话？那就当个笑话讲了，可这个笑话你不一定笑得出来。这个笑话……大星，咱俩得先喝一盅热烧酒，喝了这酒，咱俩的交情，大星。

A：怎么？

B：好！也就像这酒似的，该变成什么就算什么吧。干。

A：干。

B：大星，从前有一对好兄弟，一小就在一处，就仿佛你我一样。

A：也是一兄一弟？

B：嗯，一兄一弟，两个人都是好汉子，可偏偏小兄弟的父亲是个恶霸，仗势欺人，压迫老百姓，他看上老大哥的父亲有一块好田地，就串通土匪，把老大哥的父亲架走，活埋，强占了那一片好土地。

A：你说的是谁？

B：你先慢慢听，后来小兄弟的父亲生怕死人的后代有强人，就暗暗串通当地的官长，诬赖死人的儿子是土匪，抓到狱里，死人的女儿也被变卖到外县，流落为娼。

A：那个朋友小兄弟呢？

B：他不知道，他是个傻子。他父母瞒哄着，他瞒不知情。那老大哥自然也就不肯找他。

A：你说的这个跟我们现在的事有什么关系？

B：你先慢慢听，后来那老大哥不顾性命危险逃了回来，还瘸了一条腿，就跟我的腿一样。

A：那他怎么跑的回来？

B：两代人的冤仇结在心里，劈天，天也得开，他要毁了这仇人一家子。

A：不要朋友了？

B：朋友？世界上什么东西叫朋友？接二连三遭遇到这样的事情，在狱里受活生生快十年，上十年的地狱呀！他早什么心思都没有了，他现在心里只有一个字。

A：什么字？

B：恨。他回到那个老地方，他看到从前下了定的姑娘也嫁给了仇人的儿子。

A：就那个小兄弟？

B：对。

A：你这个笑话说得越来越不像真的了。

B：谁说不是真的。

A：那么那个小兄弟怎么能要她？

B：他不知道。

A：他又不知道？

B：是啊，我也奇怪呀，可他妈看他是个奶孩子，他爸当他是个姑娘，他媳妇儿也不肯把这事告诉他，因为他媳妇儿从第一天嫁给他开始，看不上他，嫌他。

A：什么，她也嫌他？

B：你听，那回来的人看见那小媳妇儿的第一天，第一天！就跟她，就跟她睡了。

A：就那个朋友？

B：朋友？朋友早没有了，朋友早没有了！朋友就是仇人，他的心里只有恨，他专等那小兄弟回来等了十天，他想这一刀。那小兄弟回来了，那家伙回来了，两个人见了面，可是那家伙，那家伙是个糊涂虫，他朋友把他媳妇儿都睡了，他还在那跟他谈朋友，论交情，他还——

A：是不是你！

B：大星，我仿佛就是那个老大哥，而你仿佛……

独白 《阳光灿烂的日子》 于北蓓　　肖露

学生：我叫于北蓓，蓓蓓？（摇头）宝贝？臭流氓。我还是喜欢他们叫我培培（音），培培听着多带劲啊。你们在说什么呀？往马小军的脸上印唇印吗？这个我擅长，我来。马小军来了，321，mua，mua，我趁马小

军不注意，在他脸上一顿猛亲，谁知道马小军一把推开我，"培培，培培你没事儿吧？""你给我起开。""培培，你没事儿吧？我不是故意的。""你给我起开，起开，起开，起开。""哎呀，培培，不是，你知道的……""我说了，让你给我起开。"

"培培"，mua，我趁马小军不注意，又在他脸上一顿猛亲。什么？让我就这么算了？做梦吧你。

我趁那帮男孩子洗澡的时候，我就提着个手电筒，我就冲进浴室了。为什么？因为我得报报仇，我把灯全都关了。"培培，培培，你给我出去。培培，你出去！你出去！""我不，我不，我就不。""培培，你再这样。""行了行了，我出去，我出去还不行吗？"我看见门口有一堆衣服，我管它是谁的呢，我抱着就往外面跑。我叫于北蓓，这就是我的十八岁，属于于北蓓的十八岁。

独白 《麦克白》 麦克白　　沈浩然

学生：在我面前摇晃着，它的柄对着我的手的，不是一把刀子吗？来，让我抓住你。我抓不到你，可是仍旧看见你。你的不祥的幻象，你只是一件可视不可触的东西吗？或者你不过是一把想象中的刀子，从狂热的脑筋里发出来的虚妄的意象？我仍旧看见你，你的形状正像我现在拔出

的这一把刀子一样明显。你指示着我所要去的方向，告诉我应当用什么利器。我的眼睛倘不是上了当，受其他知觉的嘲弄，就是兼领了一切感官的机能。我仍旧看见你，你的刃上和柄上还流着一滴一滴刚才所没有的血。没有这样的事，杀人的恶念使我看见这种异象。现在，在半个世界上，一切生命都已经死去。

罪恶的梦境扰乱着平常的睡眠，作法的女巫在向惨白的赫卡忒献祭；形容枯瘦的杀人犯，听到了替他巡哨、报更的豺狼的嗥声，仿佛淫乱的塔昆蹑着脚步像一个鬼似的向他的目的地走去。坚固结实的大地啊，不要听见我的脚步声是向什么地方去的，我怕路上的砖石会泄漏我的行踪，把黑夜中一派阴森可怕的气氛破坏了。我正在这儿威胁他的生命，他却在那儿活得好好的；在紧张的行动中间，言语不过是一口冷气。我去，就这么干，钟声在招引我。不要听它，邓肯，这是召唤你上天堂或者下地狱的丧钟。

对白 《家》 觉慧 鸣凤　　王川 张雅钦

A：鸣凤。

B：我在这儿呢。

A：好长的时间，你不知道我有多想你。

B：您还要去钓鱼吗？

A：不，不，先不，我要在月亮下好好地看看你。

B：三少爷。

A：鸣凤，你想明白了？

B：嗯，想明白了。

A：你怎么？

B：不，我还是不，您知道我多爱多爱您，可是……

A：鸣凤，你别想那么多，我们中间并没有什么障碍的。

B：有的，三少爷，在上面的人是看不见的，三少爷您为什么非要想着将来那些您娶不娶我嫁不嫁的事呢？您不觉得现在就很好吗？现在这样多待一天多好啊，就待一天就好。

A：可鸣凤，我不愿意这样待着，这样待下去，这样瞒着就等于是在欺负你，我要喊，我要叫，我要告诉人，我要给大家说。

B：不行三少爷，您不能这样喊。您一喊，就把我给毁了，把我的梦给毁了。

A：这不是梦。

B：这是梦，三少爷。三少爷我求您了，求您了，我求求您了，您不要告诉他们好不好，就我们俩，就现在这样特别好。

A：鸣凤我明白你，在黑屋子住久了，你会忘记天地有多大、多亮、多自由。

B：我怎么尝不出苦是苦，甜是甜，我难道不想要一个自由的地方吗？

A：那你就去闯啊，你去闯一下，鸣凤！

B：你让我怎么去闯呀！要是您不是您，我们就是一起长大的朋友呢？

A：要是不相识不认识呢？

B：都是主人就不稀奇了，都是奴婢也不稀奇了，正因为您是您，我是我，我们才可以。

A：鸣凤我跟你说过多少次，你为什么还是"您"呀"您"呀地称呼我？

B：因为我这样称呼您称呼惯了，我就是一个人在屋子里的时候我就

是这样叫您的，喊您，跟您讲话的时候也是这样称呼您。跟您说话的时候，也是这样喊。

A：你一个人在屋里说话？

B：我一个人在屋里说话。

A：你都说些什么。

B：我说我第一次见到你，我第一次见到你的时候，你很白，很好看。我就说啊说，有好多话要跟您说，说着说着，我觉得您对我笑了，说着说着我觉得我又对您哭了，我就这样说呀说呀，一个人说到了半夜。

A：鸣凤，你就这样地爱，鸣凤？

B：嗯，我就这样地爱。

A：可这样太苦啊你，鸣凤。都是我，都是我，都是我你才这样苦，不，我还是要告诉人，我要跟太太讲，我要娶你，我要娶你。

B：三少爷，不可以讲的，三少爷。三少爷您不要觉得您害了我，您欺负我，一样都不是的，我就是这样的倔脾气，我就是这样的，这样守护着您，看着您，望着您，哪怕为您递一杯茶，说一句话，我都愿意。而且我在公馆的这些年我都学会忍耐了。

A：鸣凤，鸣凤，一个人不该这样认命。

B：我不是认命，您为什么听不进去我讲的那些。您不觉得我们这样，就这样有多好吗？三少爷您听我说，听说太太让我嫁人了，那我就争了，可是命运让我这样干，这就是我的命呀，这就是我的命。您让我这样我就这样，您不让我这样我就不这样了，可是我爱您，我爱您，我爱您啊。

A：鸣凤，也许，也许是我想得太早了。但不过早晚有一天我要对太太讲。

B：你不要想着那些做不到的事了好吗？您为什么想着将来，把我们现在的事给毁了，您不觉得心里就特别特别好吗？就这样待着，不管有多远，就这样待着，我就这样待着，我愿意，我愿意。三少爷，您不是说要给我讲段月亮的词吗？走吧，我们进屋去讲吧，好吗？

A：好。

独白 《琼斯皇》 琼斯　　方洋飞

学生：到了，再过一会儿，这树林就黑得什么也看不见，那些土人就别想再找到我了。哈哈，我气都喘不过来了。我太累了，束缚的皇帝太久

没有训练了。不过在这样火热的阳光下，跑过这么宽大的平原，可真不是一件容易的事。肚子饿了？我早就预先把罐头放在一块白石头下面，没有了？那儿还有一块白石头。没有了？也没有了？天哪，我走错路了吗？怎么这里有好多白石头？我发疯了？这四周的景象一点也不像我先前所看见过的，我一定是迷路了，赶快离开这里。

我在这儿树林子里跑了好久了，这晚上好长！啊！等到了明天早上我跑出了这树林子，到了海边上，那里有法国的军舰，就可以把我带走了。我早就做好了离开这里的准备，我把钱全都藏在了外国的银行里了，口袋里有了大把的钞票，就什么都不用怕了，哈哈哈。你这傻瓜，笑这么大声干什么？想让别人听见吗？什么声音？那里好像有个人，啊！你是谁？啊？你是杰夫？你不是被我杀死了吗？你怎么来到这儿了？你是鬼！什么也没有，鬼？你是个文明人，这个世界上没有鬼的。

那里怎么有那么多人？都是犯人，你是看守，你，你为什么打我？我打死你！那里还有一条鳄鱼，我他妈打死你！我他妈打死你。不，主啊，饶恕我吧，听我祷告，我是个可怜的犯罪的人，我知道错了，我因为杰夫在赌钱的时候骗了我，我当时一生气就把他给杀了。后来我又越狱逃跑，我从美国逃到了这个岛上来。这岛上的人推举我做皇帝，可是虽然我也是个黑人，但我却骗了他们，我搜刮了他们所有的金钱。我知道错了，我真的知道错了，主啊，饶恕我吧？不要再让我看见鬼了。

独白 《三姐妹》 伊丽娜 孙萌

学生：是真的，安德烈自从跟那个女人在一起以后，浑身都变得庸俗，人也老了，憔悴了。他还说他想当教授呢，可是昨天呀，一当了自治会议的委员，地方自治会议的委员，普罗托夫当主席的自治会，全城到处都在讥讽这件事，都在取笑这件事，可是只有他一个人什么也不知道，什么也没看见。就说现在吧，家里失火了，所有人都跑去救火了，他一个人坐在自己的屋子里什么也不管，什么也没看见，他不理不睬，这太可怕了，这太可怕了！把我赶出去吧，我受不住了，我再也受不住了。都去哪

了？都去哪儿了？过去的一切都去哪儿了？什么都没有了，我把什么都忘了，我连意大利文管窗子或者管天花板的叫什么都忘了，我忘得一天比一天多，我把什么都忘了。可是时间一去就不会回头了，莫斯科，我回不去了，我看得很清楚，我回不去了。

独白　《纪念碑》斯科特　　李德鑫

学生：是这儿，我肯定。我开着吉普车，我笑着，最后只剩下我一个人，我只好我自己开车带着她。这个女孩儿，我真的觉得挺好的。天一直是晴的，阳光灿烂，我就一边开车，一边看着她。（唱歌）她没有笑，就那么目不斜视地盯着前方。是我唱得不好吗？我唱得不好吗？问你话呢，是我唱得不好吗？我都快忘了我是来干吗的，我都快忘了，我是来干吗的。我全忘了，我是来杀你的。

我是来杀你的，我全忘了。然后一切却变得严重起来，我只记得，最后我们到过这儿，我让她下车。我让她把手伸出来，我看见前面有棵树，我拿绳子把她捆住，我把她吊到树上，我使劲拉绳子，使劲拉绳子，我把她吊得高高的。她的衣角露出来，她的皮肤白白嫩嫩的，特别光滑。我琢磨着，我可以跟她干那事儿，我觉得我跟她干的话，我不像其他男人，他们只关心高潮，我在乎的，我在乎的只是那个过程。我问她你怕吗？她说她不怕，可她求我放过她，求我放过她，放过你？我可能放了你吗？如果我放了你，那群当兵的，就不会放过我！

这个女孩儿真的挺好的，她的眼睛大大的，像麋鹿一样。她让我想起了我曾经的一个女朋友，可是我没有办法不杀她，我没有办法！

对白　《日出》陈白露　方达生　　肖露　梁志港/杨凯如　李德鑫

肖露：谁？

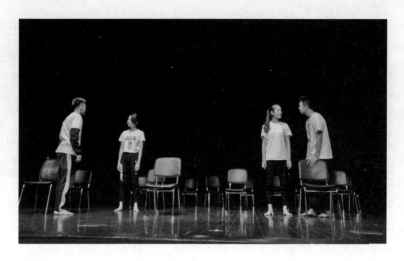

梁志港：我。

肖露：刚回来吗？

梁志港：刚回来一会儿了，我听见顾太太在里边，我就没进来。

肖露：怎么样，小东西找到了吗？

梁志港：没有，那个地方我一间一间去看了，但是没有她。

肖露：这事我早就料到了，你累了？

梁志港：有一点。不过我很兴奋，我很兴奋，我很兴奋。这两天我不断地想着一个问题。

肖露：怎么？你又想起来了？

梁志港：没有办法，我又想起来了，我问你，为什么人与人之间要这么残忍呢？

肖露：这就是你所想的问题吗？

梁志港：不，不，竹均，我想的问题要比这个大得多，实际得多。我不明白，为什么你们允许金八这么一个混蛋活着。

肖露：你这傻孩子，你还是没有看清楚，那么现在我告诉你，不是我们叫不叫金八活着，而是金八叫不叫我们活着的问题。

梁志港：我不相信他有这么大本事，他只不过是一个人。

杨凯如：你怎么知道他是一个人？

李德鑫：你见过他吗？

杨凯如：我没有那么大福气，那你想见他吗？

李德鑫：嗯，我倒想见见他。

杨凯如：那还不容易，金八多得很，大的、小的、不大不小的，有时候就像臭虫一样，到处都是。

李德鑫：对，金八、臭虫，这两个东西同样让人厌恶，只不过臭虫的厌恶外面看得见，可是金八的厌恶是外面看不见的，所以说他更加凶狠。

杨凯如：达生，你仿佛有点变了。

李德鑫：我似乎也这么觉得，不过我应该要感谢你。

杨凯如：为什么？

李德鑫：是你给了我这么一个机会。

杨凯如：我不大明白你的意思，你的口气似乎有点后悔。

梁志港：不，不，我毫不后悔，我毫不后悔。你的话是对的，我应该多观察观察他们，现在我看清楚他们了，不过我还没有看清楚你，我不明白，为什么你要跟他们一起混？难道你看不出来他们是鬼，是一群禽兽吗？竹均，我看你的眼，我就知道你厌恶他们。可是你天天装出一副满不在意的样子，自己欺骗自己，你这样会把自己闷死的。

肖露：你……

梁志港：你这样看着我干什么？

肖露：你似乎很相信你自己的聪明。

梁志港：不，竹均，我不聪明，但是我相信你的聪明，你看在老朋友的份上，请你相信我。你不要瞒我，我知道你心里痛。你故意说着谎，叫人相信你很快乐。可是你的眼神软，你的眼神里包不住你的恐慌、你的犹豫、你的惶恐。竹均，一个人可以骗别人，可是你骗不了你自己，你不要再瞒我了，再这样下去，你会被自己闷死的。

肖露：不过你叫我干什么好呢？

梁志港：很简单，跟我走，先离开这儿。

肖露：离开这儿？

梁志港：嗯，远远地离开他们。

肖露：可是我这个人，我热闹的时候想着寂寞，寂寞的时候又想着热闹，我整天不知道干什么，你说这样的我，离开这儿哪去呢？

梁志港：那有一个办法，你应该结婚，你需要嫁人，你该跟我走！

肖露：你的拿手好戏又来了。

梁志港：不，不，我并不是向你求婚，我也没让你嫁给我。我是说你跟我走，这一次我替你找个丈夫。

肖露：你替我找个丈夫？

梁志港：对，没错，你们女人只知道嫁人，却不知道嫁哪一类人。这一次我替你找一个真正的男人。

肖露：你的意思是，你一手拉着我，一手敲锣打鼓，满世界帮我找一个真正的男人是吗？

梁志港：那有什么的？你需要结婚，你应该嫁人，他一定很结实，很傻气，整天只知道干活，就像这两天打夯的人一样。

肖露：你的意思是我应该嫁给一个打夯的？

梁志港：那有什么不好，他们有哪点不像一个真正的男人，你应该结婚，你应该立刻离开这儿。

肖露：离开？是啊，不过结婚……

梁志港：竹均，那有什么，生活不应该有冒险吗？结婚是里面最险的一段。

肖露：可是这个险我冒过了。

杨凯如：可是这个险我冒过了。

梁志港：什么，你结过了？

李德鑫：什么，你结过婚？

肖露：你那么惊讶做什么？

杨凯如：你这么惊讶做什么？

肖露：你这么惊讶干什么？难道你不替我去找，我就不能冒这个险了吗？

杨凯如：你这么惊讶干什么？难道要你替我去找，我才能冒这个险了吗？

梁志港：那个人是谁？

李德鑫：那个人是谁？

肖露：这个人有点像你。

杨凯如：这个人有点像你。

梁志港：像我？

李德鑫：像我？

肖露：嗯，像，他是个傻子。

杨凯如：嗯，像，他是个傻子。

梁志港：哦。

李德鑫：哦。

肖露：因为他是个诗人，这个人呐，思想起来很聪明，做起事来却很

糊涂，你让他一个人自言自语他最可爱，多一个人跟他搭话，简直别扭得叫人头痛。他是最忠心的伙伴，却是最不贴心的情人。

杨凯如：他骂过我，而且还打过我。

梁志港：但是你爱他?

李德鑫：但是，你爱他?

肖露：嗯，我爱他。

杨凯如：嗯，我爱他。

肖露：他叫我离开这儿跟他结婚，我就离开这儿跟他结婚。

杨凯如：他叫我陪他到乡下去，我就陪他到乡下去。

肖露：他说你应该为我生个孩子，我就为他生个孩子。结婚后的几个月，我们简直过的天堂般的日子。他最爱看日出，他就每天清晨拉着我的手要我陪着他去看太阳，他那么高兴，

杨凯如：他多像个小孩子，那么天真，那么高兴。

肖露：你知道吗，他也写过一本小说，也叫《日出》，因为他相信一切都是那么有希望。

杨凯如：他总是说，太阳出来了，黑暗就会过去的，他永远都是那么乐观。

梁志港：那以后呢?

李德鑫：那以后呢?

肖露：以后? 这有什么提头。

杨凯如：以后? 那有什么提头?

梁志港：为什么不叫我也分一点他的希望呢?

李德鑫：为什么不叫我也分担一点他的希望呢?

肖露：以后，以后他就一个人追他的希望去了。

杨凯如：以后，以后他就一个人追他的希望去了。

梁志港：怎么说?

李德鑫：怎么说?

肖露：你不懂。后来新鲜的渐渐不新鲜了，两个人相处久了就觉得平淡了，无聊了，但还都忍着。直到有一天，他忽然说我是他的累赘，我也忍不住，我说他简直是讨厌。

杨凯如：从那天以后，我们就不打架也不吵嘴了，他也不骂我，也不打我了。

梁志港：这样不是很好吗？

李德鑫：那不是很好吗？

杨凯如：不不，你不懂。结婚最可怕的事情，不是穷，不是嫉妒，不是打架，而是平淡、无聊、厌烦，两个人互相觉得对方是累赘，懒得再吵嘴打架，只盼望哪一天天塌了等死。于是，我们仿佛捆在一起，扔进水里，向下沉沉沉。

肖露：直到后来，他想动一动，我不让他动，我想走一步，他也不让我走。我们两个，仿佛被捆在一起，扔到了水里，向下沉沉沉。

梁志港：但是你们逃出来了？

李德鑫：所以说你们逃出来了？

肖露：那是因为那根绳子断了。

杨凯如：那是因为那根绳子断了。

李德鑫：什么？

梁志港：什么绳子？

杨凯如：孩子死了。

肖露：孩子死了。

梁志港：你们就这样分开了？

肖露：嗯，他也一个人追他的希望去了。

独白 《哈姆雷特》 克劳迪斯　　梁国栋

学生：我的罪恶是上天所不能饶恕的，我杀害了自己的哥哥，夺取了他的王位和王后，我的手上沾满了兄弟的血，难道天上所有的甘霖都不能把它洗得像雪一样洁白吗？祈祷的目的，不是一方面预防我们堕落，一方面是使我们在堕落之后得到拯救吗？可是，哪一种祈祷才是为我所用的呢？求上帝赦免我的杀人重罪吧，不，那不能，因为我现在还占有着那些引起我犯罪的东西，我的王冠、我的野心和我的王后，像死亡一样黑暗的心胸，越是挣扎，越是不能解脱。救救我吧，天使们，试一试吧，跪下来，顽强的膝盖，钢丝一样的心弦，变得柔软些吧，但愿一切都能转祸为福。

　　一想到哈姆雷特，我就痛

苦不安，他的神魂颠倒、长吁短叹究竟是为了什么？人们说是为了恋爱。不，我看不像，老臣波洛涅斯躲在王后房间的帷幕里，偷听他们母子的谈话，竟然被哈姆雷特刺死。要是我在那，也会照样被他刺死。如果放任他这么胡作非为，这对我是一个极大的威胁。

可是我又不能把那些严刑峻法加在他身上，他是被那些糊涂的群众所害的。我要派专人护送他到英国去。对，对！这是一种适宜的策略，为了避免夜长梦多，我要他今天晚上就离开国境，我要在公函里要求英格兰把他立即处死。哈哈哈，照着我的意思去做吧，英格兰，我要借你的手，除去我的心腹之患。

独白 《灵魂拒葬》 凯瑟琳　　周佳钰

学生：我讨厌这战争，我只是一个普通的农村姑娘，不幸的是我生在边境，当战争来临的时候，我也不可避免地卷入其中，一队队的士兵从我们的村庄路过、驻扎、开往前线，也有无数的伤员从前面运回来，发出鬼哭狼嚎的叫声。每一次我都堵住耳朵，不敢去听，战争永远不属于我们平民，永远不。

那一天，又有一些人来到我们家，其中有一个人有一些特别，每当我到厨房做饭的时候，他就在一旁一边擦枪，一边看着我。弄得我心烦意乱，总是做错事情。我的姐姐们，总是放肆地和那些士兵们胡闹，为了只是得到一些钱和小玩意。我知道，他从来不做那些事情。有一些士兵也想对我做一些这个那个的，我怕得要命，每次只有匆匆逃开。有时我能感觉他愤怒的目光。

直到有一天有一个家伙喝醉了酒，将我扑倒在地，我拼命地哭喊挣扎，于是他出现了，他拿枪抵着那家伙的头，那家伙立刻站了起来。"兄弟不过是个女人，你犯得着动枪吗？"他丝毫不为所动，"她是女人不错，可她也是人。"那家伙拨掉他手中的枪，喊道："兄弟这他妈脑子坏了？这他妈是战争，她不被咱们干，也要被别人干，谁把谁当成人看？"他再次把枪举起来，"没错，这是一个狗屁的战争，我们都将死去，只为

一个莫须有的名义。可那又怎么样呢？肉体是注定要被埋葬的，可难道连灵魂也一定要深藏地下吗？死亡不是终点，更不可以当作理由。"那家伙愤愤不平地跑了，我也慌慌张张地站了起来，轻声说了声谢谢，连头也不敢抬，便跑掉了。但我却记住了他那句话"肉体是注定要被埋葬的，不管在哪里。可难道连灵魂也注定深藏地下吗？"我想我遇到了一个真正的英雄。

（学生表演结束后，一起走上舞台）

学生：八百标兵奔北坡，炮兵并排北边跑，炮兵怕把标兵碰，标兵怕碰炮兵炮。

（鞠躬谢幕）

学生：下面有请我们这次工作坊的老师——冯远征老师。

冯远征：谢谢大家能够在今天上午，过节之前，看我们工作坊的汇报演出，下面我请出和我一起工作的肖英老师，还有宋颂老师。请上来。我现在说一下，我们这个工作坊从这个月 20 号

开始工作到今天是 11 天。这是宋颂老师，谢谢。今天的汇报演出，我其实没有给他们特意地编排，是他们在舞台上自己调度走的地位，确实今天给我很大的惊喜，谢谢你们。

10 天前，我刚刚接触他们的时候，他们在台词上还是很青涩的，我用了一些其实并不复杂的训练，和他们一起玩耍，一起工作，高高兴兴地度过了这 11 天。我记得我说，我希望你们说人话，国栋很不忿地跟我说，什么叫说人话。今天我看到他们在舞台上说"人话"，真的很惊喜，给了我很大的一个惊喜，今天你们在舞台上都非常棒，掌声是送给你们的。看到你们今天的成绩，我特别高兴，我也希望今后的 4 年，我可以陪你们度过。今天还有一位特别的来宾，我非常感谢她，因为她是我爱人的一个恩人。我爱人在铁路文工团演的第一部话剧《奥赛罗》就是由她指导的，我们上海的著名导演，陈薪伊导演，我爱人是她的干女儿，所以我是她的干女婿。

陈薪伊：特别高兴，其实现在我家还有人等着我，我特别过来看一下冯远征的教学方法。我个人认为一个导演或者一个老师，用一个科学的方法帮助演员或者学生是最要紧的。我记得1958年，这里大概没有我的同龄人，1958年出生的人有吗？没有，这是20世纪的中间阶段，那个时候华罗庚提出了一个科学的方法叫优选法。1958年我20岁，和你们现在一样，20岁就在想"优选法"这三个字，我觉得方法永远都是最重要的。

10天的台词训练，用这样的方法，我会投赞成、赞成、赞成、赞成、赞成、赞成，6个赞成票。第一个阶段，大家寻找呼吸的那种感觉，然后慢慢出声，然后慢慢交流。我和肖英是一个剧院出来的，西北戏曲研究院，我是她的师长，师长的师长，我13岁进的那个剧院。那个时候，我曾经被一个训练搞哭过，什么训练呢？就是山西话叫"大雪地里砸石子"，就是一个戏曲动作，就这个动作，在雪地里，站40分钟。冬练三九，夏练三伏。越热越在操场里站，所以今天你的训练，就让他们慢慢地爬到地下呼吸，那样长的时间，只有这个方法，我特别赞成。没有45分钟的训练肌肉和心灵是没有记忆力的，是不是这样？就是你必须耗到45分钟，你的肌肉就记住了，然后再拉起来，我今年80岁照样可以。我觉得这就是优选法，今天你练许多台词包括之前所有的练习，我觉得就是还需要时长。假如有时间的话，整个上午两钟头4个姿势就过去了，肌肉才能记住，否则记不住。

第二个感想，冯远征这个人是个大腕，是吗？

全场：是！

陈薪伊：当他出来给他们检场的时候，我眼圈红了。知道什么叫检场吗？孩子们把凳子搞乱了，他出来归位，有那么多学生，为什么不让学生出来归位？这就是师表，远征，我爱你！

第三句我想讲的，上戏把冯远征引进来，给大家上课，你们赚了。我认为他最重要的还不是德国留学，他最重要的素质就是真诚。一个艺术家，最重要的基本功就是真诚，远征是一个真诚的艺术家。不要装，孩子们，

我最受不了的一种人，大腕，就是装。不要装！装是装不了艺术的。艺术是用真诚的心完成的，所以最后我想说，你把真诚教给了孩子们，谢谢！

冯远征：谢谢您。另外我还要谢谢上海戏剧学院的何雁老师，谢谢，谢谢。

陈薪伊：何雁赚了。

冯远征：其实就是 10 天的时间，我不想改变他们，我想让他们悟到一些东西，今天在舞台上他们展现的都是他们天然的东西，我希望开发他们本真的东西，让他们在艺术道路上，首先有一颗真诚的心。今天下午 1 点 30 分，在这里有个讲座，我想谈谈"表演那点事"。如果大家有时间，我希望大家赏光。

附录二　主题讲座：冯远征谈表演那些事儿

时　　间：2017 年 4 月 30 日　下午
地　　点：端钧剧场

何雁：今天非常有幸请到北京人民艺术剧院的著名表演艺术家、上海戏剧学院客座教授冯远征，有请冯远征老师。

冯远征老师在我们这里是第一年任教，他工作了 10 天。我告诉大家 10 天之内学生没有逃课的，因为他就在我办公室前面上课，学生会早早地来练习。冯老师上课魅力之大，就甭说了。下面我还有一个想法，为什么我们上海戏剧学院要邀请业内表演艺术家给我们上课，虽然我说这句话有点武断，但实际上我们全国的艺术学生质量在下降，话说不清，戏演不明白。全指望那漂亮小脸蛋。没有漂亮脸蛋，他基本上就不是演员。最近因为我们正好在西藏招生，西藏文化厅厅长给我们提出要求说，你们给我们招学生，毕业之后到剧院必须会演戏。但是我知道我们以前培养的学生，很多人已经不能做演员，他们不会演戏。因此，这次我们为什么邀请冯老师，因为他多少年来在影视界，在舞台上有非常好的经验。我们现在学校恰恰缺的就是这方面的老师。我们现在的教学理念、教学方法，可能有些东西必须调整了，要不然我们的学生出去是没法儿工作的。当然也有好的学生，我不占用冯老师的宝贵时间，下面把话筒交给冯

老师。

今天的讲座题目是《冯远征谈表演那些事儿》，大家鼓掌有请。

冯远征：谢谢何雁老师。

大家好，我是北京人民艺术剧院演员冯远征，也是上海戏剧学院客座教授。来之前学校的陆老师一直给我发微信说，冯远征老师你要给你的演讲起个题目。我也不知道起什么题目，我想了好几天，不知道是取个高大上的还是什么样的。我就问肖英老师，我问你们那儿的讲座一般深奥到什么程度？她说随便，可以很高大上也可以很接地气。我想了想，今天的讲座就应该跟大家谈一谈"表演那些事儿"。这就是我这次带的同学们，因为下面没地儿坐，为了让更多人有地方坐，他们就在台上。我曾经问他们，什么是表演，他们说是塑造人物，个性化人物，讲了很多。今天是我一家之言，我相信在座的各位有很多是专家，希望讲完以后大家拍砖，可能我的一家之言有时候有点偏激，可能有时候没有那么深奥，所以我希望下来以后我们可以探讨。

我问他们什么是表演，他们谈了很多，后来我说，表演很简单，表演是两个字。表是什么？他们给我讲了，表象、表述、表达、表情、表面。什么是演？演艺、演化、演示。其实表的词更多，演的词少。但是在我们当今来说，我们的表演，我们很多人的表演是演在前，表在后，而表是什么？表就是我们的外表，表就是我们要表达，表就是我们用自己的身体告诉人们我们内在的东西。那么往往我们在这个时候可能会忽视这个，特别是作为戏剧演员。我看很多演员就是自己在台上演，缺少的是传递。什么是传递？其实就是说观演关系，在我们现在当今舞台上，我们缺少了一个我们对观众的理解，即观众怎么样看待演员的表达和表现，就是表演。

那么，作为一个演员，其实怎么样去表演？他是怎样传递给观众的？我曾经跟你们说过，由内而外。为什么由内而外？因为我们演艺的是编剧的剧本，编剧写的台词。我们怎么样去理解，化解内心的感受是什么？我们表达出来。所以观众看到的是我们的表象，但是观众从我们的表象中看到的是什么？是我们内在的东西，是剧本赋予我们内心，赋予我们身体以

后，我们要传递给观众的剧本内容和角色是什么。观演关系是什么？就是我作为演员，是由内而外传递给观众的，就是我要表达的是什么。观众是由外而内的，是由演员的表达，外在的东西，然后看到演员需要传达的内容是什么。往往我们在忽视这个的时候，我们容易把我们自己内在的传达表面化，这种表面化就是表演的演在前。我们用夸张的也好，或者虚假的也好，进行一些空洞的表演，我们表达出来，那么传递给观众的就是空洞的。往往我们现在对表演的理解，就是理解成我在演戏。

那么作为一个表演工作者，其实我觉得，如何正确地和准确地把自己的感悟能力和感受能力传递给观众，这其实是我们要做的。

中国过去有一些很好的艺术，京剧艺术、戏曲艺术还有其他门类的艺术。我个人认为戏曲艺术当今来说是很高级的表演，但是它是很古老的。我曾经发表过一篇文章，也是我在电影学院做演讲时讲过的一个观念。从当年刚入行接触理论开始学表演的时候，我们就知道有一个"表演体系"。中国人认为，世界上有三大表演体系，我今天想重复一下我的观点。我刚到德国留学的时候，我学的是格洛托夫斯基学派。此人是波兰人，他发明了自己的表演方法，他有一个理论——贫困戏剧。什么是戏剧？戏剧可以没有灯光，可以没有布景，可以没有化妆，可以没有一切外在的东西，但是一定要有演员和观众，形成了观演关系的就是戏剧。此人是斯坦尼斯拉夫斯基的学生，他在跟斯坦尼斯拉夫斯基学习的时候，发现有些东西已经过时了。因此，他离开斯坦尼斯拉夫斯基的时候，他自己产生了一些愿望，他希望产生自己的一套方法，去训练演员。那么，他通过对自己的一些经历，吸收了印度的瑜伽和中国气功的东西，创造了自己的一套方法。他最基础的东西是 32 个动作，这 32 个动作是我们人体不常做的，但我们人体是绝对能够做到的一些动作。比如蛇形、猫形、跳、翻滚，在地上爬等一系列动作。那么他为什么要用这些动作？其实他提出一个理念，人是有潜能的。人有两个极限，一个是心理极限，一个是生理极限。当运动到很累的时候，我们的身体会告诉我们的大脑说，我累了，那我们的大脑就会告诉身体说，好，你可以休息了。那么这个时候是我们生理极限告诉我们的心理说我累了。但是如果反之，身体告诉心理说，大脑说我累了，但是我的大脑一直在告诉我说，我不累，我不累。有 15—20 分钟的持续期，过了这个持续期，人可能进入了一种不累的状态，就是"永动"的状态。

我记得我在德国曾经做过一次热身，超过极限以后，我那天一共做了

5 小时，做完之后我没有感觉到极限，反而很精神，这就是人体极限的超越。我们人都经历过熬夜，熬夜的时候我们会有一段时间非常困。但是你坚持熬过这段时间以后，发现你已经不困了，后半夜你可以很精神地把自己该干的事情干完，甚至第二天你可以带着自己的成果去上课或者上班。这就是人超越潜能的开发。

格洛托夫斯基有一个观点——这是我自己感受到的，也是我的德国教授跟我讲的——在座的任何人，无论你是干什么职业的，都是好演员，或者说都有成为好演员的潜质。为什么这么说，我以前也举过这个例子。如果 10 个婴儿在我们面前，这 10 个婴儿具备世界上所有职业的特性和可能性。只是因为后天开发，后天家庭社会、成长环境，以及你自己的偏好慢慢在社会当中形成了兴趣，那么你可能选择了你终生性的职业或者暂时性的职业，但是每个人身上都具备表演素质，都具备等量的表演素质。就像我，大家都说冯远征你会演戏。但其实我和在座的每一位身上表演的能量是一样的，只是如何去把它开发出来的问题。所以我说表演老师不是一个教授者，表演老师是一个表演的开发者。

举一个例子，比如说我们身上的表演元素是黄金，那我身上有 1 公斤的黄金，那我现在可能开发出了半公斤，或者是 0.6 公斤。那可能在座的有些人只开发了 0.1 公斤，可能有些人开发得更少，可能有人开发得比我还多。所以你表现出来的表演能力是不一样的，但是其实我们身上的表演素质是等量的，是一样的。靠什么人来做？就是靠老师来开发。所以我一直坚持：表演不是教出来的，是开发出来的。就像我 10 天在这儿做这个工作坊一样，这些孩子他们身上的表演素质我没有办法教授他们，你应该这样说台词，就像今天上午他们的表演，对于一个学生，我没有说你这一句话应该怎么说，怎么说，都是对他们本能的开发。他们今天在台上所有的表现都是他们自身潜能的爆发，那么他们今天在台上的走位，今天他们在台上每一句台词的诉说，都是来自他们自己内心的愿望。所以我给他们进行表演训练的时候我一直说方向，你说台词的方向，你表演的方向，你眼睛的方向和你内心的愿望是什么。所以表演是什么？表演我觉得最初阶段就是一个开发的过程，人体潜能的开发过程。我记得我当初在学员班学习的时候，我最早没有感觉，就是学习。学习过程当中，我特别讨厌的练习就是模仿动物练习。为什么讨厌？我觉得学这个没有用，我跟同学一起跑到动物园，观察虎、豹子、猩猩，最后我们同学最喜欢模仿的就是大猩

猩，因为很容易。舌头一顶，在台上一走，大家一笑就完了，但我觉得不是。

今天为什么我们要解放天性？每个人自己都会解放天性，我相信在座每个人自己把自己关在家里，很私密的情况下，脱了衣服，洗个澡在家里溜达溜达，就是解放天性。一个很闷骚的人在 KTV 唱歌，你会发现这个人怎么是这样的，这就是解放天性。我们用什么方法来开发演员的本能和解放天性呢？有很多方法，我们选择了一个最违背人性的方式。为什么？我经常在问一些人，老师总是教我们解放天性，你要演一个有血有肉的人。那我们为什么要模仿动物？我们做了那么多年模仿动物练习，我们谁演过动物，中国只有几个人演过动物，就是演《西游记》的演员们，他们还是用了拟人化的动作。既然我们没有机会演动物，我为什么要演动物？我开始质疑这些事情。当我真正到了德国，我接受了格洛托夫斯基的理论，我发现我们误解了很多年的表演，我们误解了很多年斯坦尼斯拉夫斯基，当我会一点德语的时候，我会问一些演员。我学斯坦尼斯拉夫斯基流派，你哪个流派？他会很茫然地看着我，我说我斯坦尼斯拉夫斯基流派的，你是什么？他说我不知道，他说我第一年学什么，第二年学什么，第三年学什么，第四年学什么，我都没听说过，他说的是方法而不是流派。我说我应该想想学表演的前半阶段学的是什么。

当我真正走入课堂的时候，我发现跟我们的表演教学完全不同，我不会了，我的技术非常好，但是我想象力不如外国学生，我的肢体表现力不如外国学生。那怎么办？我只能靠我的自身感悟。这么多年到今天我突然意识到，世界上没有三大流派。如果世界上真正有表演三大流派的话，好，我们且说，世界上更多人会承认斯坦尼斯拉夫斯基的东西，但是布莱希特呢？中国除了三大公认的艺术大学以外，还有 400 多所学校有表演系，哪个学院学过布莱希特，哪个学院在表演课上，真正把梅派认认真真教给学生？我们有谁，除了戏曲学院之外。为什么没有？我们既然承认了三大流派，那我们为什么没有教授那两大流派？

除了学一些戏曲的形体以外，恐怕没有真正体系性的东西。什么原因？我们被专家误导了，而格洛托夫斯基是什么？斯坦尼斯拉夫斯基是什么？布莱希特是什么？其实布莱希特就是方法，在演戏上的一种形式，间离也好，什么也好。他其实做得更多的是，演员如何从演员转变成人物，从人物角色又转变回演员，他在舞台上很自如转换身份的时候，是让你从

观众中间离出来，跳离出来。是戏剧的形式，而不是表演的方法。其实除了导演构思和剧本这些内容以外，他考验的是演员的表演能力，演员是不是能够迅速从角色转换成自我跟观众交流，再转换成角色继续演戏。所以它只是一种方法和形式，我不认为它是流派。

再说回斯坦尼斯拉夫斯基，斯坦尼斯拉夫斯基是什么？我们这么多年传递出来的斯坦尼斯拉夫斯基是现实主义的、体验派的，或者是其他样式的。但是他到底能够让我们做到多少？我们继承了这样的衣钵，我们是斯坦尼斯拉夫斯基流派。但是今天我们有多少人真懂得斯坦尼斯拉夫斯基是什么？而斯坦尼斯拉夫斯基在座很多专家知道，晚年他对自己的方法也不满意了。为什么？因为必须要进化，我相信如果斯坦尼斯拉夫斯基还活着，我们假设他还活着的话，他的方法一定不是现在我们流传的这个样子，一定会比现在好得多，先进得多。

斯坦尼斯拉夫斯基，我们中国的初级表演教学是什么？什么放松练习、注意力集中练习、无实物动作练习、模仿动物练习、解放天性练习等。但是学生通过这些练习得到的是什么？反正我从 2013 年开始教授表演课，在电影学院也好，在其他学校传授表演课的时候也好，我会发现很多问题，特别是学过两三年的学生，他们很困惑，他们不会演戏，他们在舞台上，就是老师教的那一套。但是他上台以后，人物的东西没有了。但是也有那种每门功课 5 分的学生，他更不会演戏了。包括分到我们剧院的有些演员，招进来的时候，都认为很好。但是这么多年以来，很少用他，他不会演戏。原因是什么？

往回倒的话，20 世纪 50 年代我们真正引进斯坦尼斯拉夫斯基的教学方法。那（20 世纪）50 年代来到中国的这群专家，我相信他们都是很好的专家，但是他们从斯坦尼斯拉夫斯基那儿得到的是多少真传？我们说 70% 应该是很多了，那他教授的第一批学生，从他们身上学到了多少？说再有 70%，那这个第一波学生，再教到第二波学生的时候，第二波学生从第一波学生身上学到了多少？我们再说 70%，那是 70% 的 70% 的 70% 的 70%，走到今天是多少呢？我相信可能都快负数了，或者已经是负数了。当我们的教学不再往前推进的时候，我们的学生学到了多少？我曾经在我们剧院考学生，毕业生到我们剧院考试的时候，我是复试的考官，我问考官这个学生初试的时候朗诵的是什么？他说就是这个。等学生表演之后，我说同学你除了这个以外，你还有什么？他说老师就让我准备了这一个。

我说那你在上学期间，你有过什么独白，或者有过什么表演的片段？他说有，我说演过什么？说了几个包括《日出》。我说那你能不能把其中一段演给我看，他很茫然地说老师我忘了。我当时很吃惊，我说你连一句都想不起来了吗？他说老师我想想，想了3分钟。抬起头来说了一句：老师我忘词了。

这就是我说中国表演一塌糊涂的现实，就是为什么两年人艺一个毕业生都没要。学生没有让我看到他的能力，如果他进来他可以给剧院带来什么，或者让他进来能不能支撑住台。当我真正想这些事情的时候，我想可能我们的教学出现了问题，问题在哪。我反思斯坦尼斯拉夫斯基体系的时候，我发现斯坦尼斯拉夫斯基体系有一个致命的问题，他所有分科的表演训练，都是在让我们的学生穿衣服。我今天穿一件"无实物动作练习"，明天穿一件"解放天性练习"，后天穿一件"放松练习"，再穿一件"注意力集中练习"。等他穿得像个球外面还要穿一件大衣的时候，这个人还会动吗？恰恰我们在斯坦尼表演体系当中，没有学会组装这些零件，所以当我们做一堆零件做得很精致的时候，摆在我们面前的时候，我们不知道怎么把斯坦尼斯拉夫斯基表演体系组装起来的时候，我们的学生就茫然了，我们的学生就会感觉我该怎么办。当他站在侧幕条的时候，我相信他是放松、注意力集中的，解放天性——我上不去了，真的上不去了。

所以为什么4年大学毕业以后，到北京人艺，我真见过上来哆嗦的人，而且控制不住自己哆嗦。为什么？其实我们就是缺乏探索，我觉得斯坦尼斯拉夫斯基没有错，斯坦尼斯拉夫斯基的方法也没有错。我们只是在继承，我们一代一代继承的时候，我们缺少的是重新研究斯坦尼斯拉夫斯基。当然也有专家在研究，我相信这个研究的专家，他的理论扩散能力相对小一些，没有那么大传播能力。或者我们老师是否能真正往前走一步，我不是夸上海戏剧学院，不是因为你们把我请来了。我觉得现在上海戏剧学院的教学改革，真的在全国艺术教育当中跨了一大步，尽管你们认为跨的步子不大，但是真的是一大步。

很多表演艺术学院的表演教学还是非常非常落后的，我说一个学校本科的表演老师，是2014年的硕士，可怕吗？这是事实。一个表演的硕士一年级的学生，去教大学本科一年级的学生，笑话吗？这是事实，它不是笑话。

今天我站在这儿，那是从一个笑话开始的。我曾经和王竞导演拍过电

影，我一直跟他聊斯坦尼斯拉夫斯基。他突然有一天跟我说，冯老师，你明年能不能到我们摄影系教表演，我以为是玩笑，我说行啊。他说太好了。他说什么时候有时间？我说明年3月份，这个事儿就过去了，因为是2012年夏天的事儿。到2012年12月份他给我打电话，说冯老师明年3月份我给您留下时间了，您过来教表演。因为我当时不知道他是摄影系主任，我以为他就是普通老师。我说你说的真话假话，他说真的。我说你说话算数吗？他说算数。我说你等等，我查一下我的行程。我突然发现我三月份有一个多星期时间在巡回演出，我没有那么多时间了。我就跟他说，我没有一个月时间，我说我最少需要一个月，你能不能把课程再往后推十天。他说冯老师不可以，他说我们学校每一段时间的课都是安排好的，你下面的老师已经定了这个时间，我们没法儿让人家老师再往后推。我就赶紧问别的老师，我说王竞是你们系什么人？他说是系主任，我才相信是真话。

这时候我再回到北京电影学院上课的时候，我只有18天时间。我从一群零表演基础的孩子教起，一直到后来给他们做了一台《哈姆雷特》。当时我们学校的肖英老师在电影学院做访问学者，她是我们当时的一个见证者。后来她极力在咱们学校表演系说，让冯老师来吧。从那以后，我在电影学院每年给摄影系做表演训练和演出。之后每年有30天时间给他们上课。他们上台演的是《死无葬身之地》全本，带有很好全景的，第三年导的是《日出》，今年是我们剧院非常好的话剧叫《屠夫》，后3个话剧都被天津大剧院邀请去演出，最后这个是北京南锣鼓巷戏剧节的参演剧目和天津大剧院和哈尔滨大剧院邀请剧目。

我为什么说这些？我为什么愿意教摄影系，我发现当我给一群零表演基础的孩子做戏的时候，他们能够真正从零表演基础到最后上台做一场演出。我觉得是可以做到的。把一群没有表演基础的人，给他们推到舞台，让他们真真正正像模像样演出，是应该可以做到的。那并不是说，我从此就能够把他们培养成演员。我一直在跟他们说，你们不可能做演员，你们还是做你们的摄影师、导演、后期剪辑，或者调色工程师。但是王竞导演当初请我的初衷就是，他作为一个摄影师的时候，他不懂表演，永远只注重画面，他忽略了表演。但是电视电影表演，是展现演员最重要的手段。画面的美或不美，可能某些时候，在演员好的表演状态下，它已经是不重要的了，重要的是捕捉演员最好的表演，这是他自己的感悟。那么他做导

演的时候，他发现自己不会跟演员沟通，自己不会跟演员讲戏。所以他才决定让他的学生学习表演。

那么现在我在电影学院摄影系的学生，已经有毕业的，每次我回去上课他们看我的时候，也会谈到表演那段经历对现在很重要。包括现在他们导戏，当摄影师的时候，对演员表演的捕捉，起码他们有一定的经验可以积累起来，可以拿我教给他们的方式方法，启发演员和开发演员的表演。

2014 年我在电影学院表演系，给他们带了一个学期的 MFA，这次在上戏因为我没有时间了，10 天时间有点短。每一次我在电影学院给他们上课的时候，包括 30 天摄影系的课，我都会让他们最少读 5—6 个剧本，带他们读。那次在 MFA 的时候，我带他们前 10 天做了表演训练之后，带他们花了一个多月的时间读了 13 个剧本，古今中外的剧本。开始读的时候，我觉得学生很开心，读完之后有学生开心地跟我说冯老师读剧本太好了，我当时眼睛放光，他跟我说他一直在睡觉。我当时崩溃了。等到读第五个剧本的时候，他们慢慢抢着读。开始我说谁读？都没有人说话。到第五个的时候，他们抢着读。原来我说你演哪个，他们说演哪个都行。后来我说你们演哪个，他们说老师我哪个也演不了，都是名著。阅读量增加，对演员来说是能力的提升。

对于表演能力的提升，特别是学生，需要一步一个脚印。原来叫广播学院，现在叫传媒大学的两个导演系的学生，我演出完，在后台对我说，我们想做好导演，怎么办？我说你们是一年级学生，刚刚入学，还充满着梦想。我说你们如果听我的话，你们一个礼拜读一个剧本，4 年大学你们能够读多少你们算一算。我说这个量，除了其他专业课你们认真学以外，这个量到你们大学毕业以后，你们足以傲视所有毕业生。我不知道这个话他们当时听不听，我说如果你们真读了，4 年以后我们再交流你的体会。

其实作为我个人来说，我所做的这些就是希望能够慢慢地渗透，慢慢地让更多的人知道，表演教学也好，或者作为一个学生也好，怎么样教授，就是传播。我觉得我是一个传播者，我不是一个能够把技术传播得那么好的人。我曾经跟表演系的学生说，中国大学太好混了。打打篮球，玩玩游戏，谈谈恋爱，顺便完成作业就完了。我在德国起床就花 20 分钟，刷牙洗脸，拿着三明治拿着包到学校。这个教室上完课，就到那个教室上课，因为你过不去这个课，就没有学分，所以你必须自觉上课。现在我们

这逃课很正常，学校又不能开除，大家就混呗。

当 2014 年我给他们做 MFA 的时候，13 个剧本真正读完之后，才真正开始进行大戏排练。一个班排了两个戏，一个是《足球俱乐部》，因为还有女生，我就给他们排了《等待戈多》。《等待戈多》参加了第 34 届莫斯科大学生戏剧表演艺术节的戏剧单元，其中一个学生，是学唱歌的，不是表演出身。她在别的地方是唱歌的老师，她得了那一届最佳女主角奖。这是电影学院唯一一个在校学生获戏剧国际大奖和个人表演奖。这并不是说我的能力，并不是在表现我的能力。我是说，如果我们做得好，学生是完全可以做到的。我的表演教学，其实我是选择了很多，这些年包括我在外国学的，包括我在人艺学的，包括我在舞台上总结的一些经验。其实特别简单。从热身开始，当然格洛托夫斯基没有用，是因为我没有时间，我只有 10 天的时间，我只能用游戏的方式，让他们尽快热身，热身之后有一个发声的训练。然后我选择了一个简单的吐字归音的方法，就是"八百标兵奔北坡"。我为什么选择这个？是因为我也觉得，我们在做这些训练的时候，我们选择了很多的绕口令或者快口练习。最后我们学生每一个人嘴皮子练得非常快，甚至比我要强大。但是他们的吐字，归音没有到位。绕口令的练习，特别是"八百标兵奔北坡""吃葡萄"等这些很容易练，但是缺的是喷口练习。我们让他们练的是"八百标兵"，找不到就是吐唾沫，说"呸"。但是真的管用，所以喷口练习是"八百标兵"。我们的学生经常是"八百标兵奔北坡"，我们的嘴皮子没有使劲，嘴皮子没有力度的时候，再说词就说不清楚。我刚到上海第三天，剧场给我打电话，说出事了。有人投诉演员，坐在第五排的观众投诉听不见演员说词，我们剧院年轻演员真的有这个问题。追根溯源是哪的问题？是教学的问题，他们在上学的时候，没有学好吐字归音，那么到了舞台上就没有办法。所以这又得溯源到这个地方。

当我给他们练归音的时候，归音是什么？我们只是"八百标兵奔北坡"，但是我们没有把"pō"音结尾的口腔位置归回来。但是中国的吐字归音，我们不是点，我们不是直线，我们是圆。比如说"好"，我们经常说"你好"。你知道说你好，但是舞台上却会说"你好"。为什么？这就是吐字归音我们没有掌握好。我们在台上应该是"你好"（归音），所以"好"。

我们练吐字归音找不到怎么归，我们就用汉语拼音"hǎo"，你最后归

到这个口型你发音一定是准确的，发音一定是送出去的。中国台词在说的时候，它不是一条一条的线和一个一个的箭头，它是一个一个的球，弹出去才能够散发到你耳朵里，而且是有弹性的。你好，"hǎo"。如果你找不到那个归音的时候你就用汉语拼音找，找到最好做型的时候。"bā"，口型不一样的时候，出来的声音就不一样，归音也不知道。这是我说的字头、字腹、字尾。昨天我还提醒他们，我们说台词的时候，我们最容易忽视的是什么？方向，还有？归音，还有？当我们说一段话的时候，我们往往最强调的是开头，我们忽视掉的是什么？结尾。

其实，你记住如果你把结尾四个字、三个字、两个字或者一个字强调出来的话，你的台词就是最清楚的。比方说，好，我们先说这个。如果我强调前面的话，我们先说这个"草莓事件"，真正的事实是，我被人整了，欺骗了，出卖了。当然我还是有点强调。如果想清楚说：好，我们先说这个，草莓事件，真正的事实是，我被人整了，欺骗了，出卖了。它的台词就清楚了。我说的什么意思？我们往往会只强调开头，我们没有归到结尾。在台上不可能强调每个字，一字一字强调的话，这个就不是"人话"了。好，我们先说这个"草莓事件"（演示）。对吧？这就不是人话了。

返回来说，如果忽视了中间的话。好，我们先说这个"草莓事件"，先说这个，我轻声了，但是我把"草莓事件"说出来，依然清楚我大概说的是什么意思。所以我们往往说台词的时候，我们容易强调开头，忽视结尾。好，我们先说这个"草莓事件"，真正的事实是，我被人整了，欺骗了。永远是开始是强调的，后面是忽视的，恰恰让我们听不清说的是什么。大家学表演的同学，一定要记住，台词重点是清晰度和方向。

这 10 天我一直强调方向！方向！无论你发出的声音多小，也要有方向，观众才能听清楚，如果没有方向就很难。还有一个，我们嘴皮子如果松了，我们说话就很不容易。比方说，北京人说话就是这样。我说的意思是，嘴皮子如果松的情况下，我们的台词吐字归音就永远说不清楚。这 10 天，包括在电影学院 30 天，带他们练声的时候，每天必不可少的是"八百标兵奔北坡"，这个"坡"一定要送出去。我今天上午还做了一个 5 音的口腔作形训练，比如说 ba、bi、bu、bai、bo，它练的是嘴皮子，口腔做型的操。比如说舌中间怎么练，我们往往很难有这样的发音。ga、gi、gu、gai、guo。还有什么？sa、si、su、sai、suo，练的就是唇齿。每天练，你发现口腔里面的力量也会好，你发音的时候，说台词的时候，你可

以很轻松、很清晰地把台词传递出来。

其实我觉得表演教学，我们应该是做什么？我们除了积累很多经验以外，我们除了一些方法以外，我们真正的方法到最后应该做减法。我们用最合适、最好、最恰当的这些训练方法来训练他们。我这 10 天，每天带他们做发声训练，首先就是热身，然后是练"ɑ"发声。这个"ɑ"的发声也是跟过去美声发声不一样。首先是腹式呼吸，是用整个腔体，不是就在腹部这一小块，而是从两边到后腰到前面整个打开。然后发什么呢？不是那种美声"ɑ"的发声，因为要放松下来。因为软腭发声最不适合中国字的发声。为什么？比如说"你好"，它含在里头，它的字没有往前送。硬腭打开，软腭要下来，这可能很难。归前鼻音，我们往往说词如果往后鼻音走的时候，我们永远是在腔体里面转，我们转不出来。所以，打开硬腭，吐字归音，说出来的话才清晰，而且要拽住底下。因为如果你不拽住的话，特别是高音的话，嗓子就劈了。为什么我们学生容易喊，有学生开始掌握不好，后来有那么两天嗓子是哑的。如果我喊也会哑，那时我完全用的是上面的气。但是我用下面的气，出来的力量就是不一样的，他的声带没有使那么大的力量。

所以如果我用气拽住的话，声音在声带上的摩擦就会少。我稍微给一点力量，声音就出来了，就像人在车上睡着了的时候，人在自然的状态下（演示发声），这个发声是哪来的？是在胸腔往下，我丝毫没有用更多的头腔。我们有的时候很难打开胸腔，但当我们一旦打开了腹肌，吸气！我们的学生刚开始就会有这个，胸就起来了。他们下面打开了，胸腔也用上了。恰恰在这个时候你让他说台词，他气息一下就上来了。我让他们放松到很垮的状态，但一掐腰我们的气就起来了。我是让他们放松，就这么起胳膊就可以了，你的气息是在下边。这个时候你再说台词，或者再发声的

时候，你一定不是那么紧了，为什么？一笑的时候，我下意识往里收的时候，我会压迫声带。我所谓两边挂钩最放松的时候，我这儿是开的，是通的。这儿开了，通了，你在说台词的时候，你不光是要传递，你还有一个胸腔共鸣。这个胸腔共鸣绝不是歌

剧那种。

那么我们再把台词传递出来，就有了一定的厚度和穿透力。中国字用什么样的方式最合适？就是曲艺，我们剧院有两个演员，一个是说相声的，一个是唱京剧的。他俩在台上的台词最清楚，原因是什么？因为戏曲和曲艺的东西，包括相声的东西。他们是真正用的中国吐字归音的方法。特别是小彩舞的《丑末寅初》，这个对于我们来说可能稍微枯燥了。比如说我们用它唱她的《四世同堂》主题曲——《重整河山待后生》，她第一句"千里刀光影"，是归上来的。中国的曲艺，对于我们训练中国的吐字归音是最好的。我们加上话剧演员，还需要一些穿透力，靠的是胸腔的打开。

所以我的方法，现在完完全全告诉大家，其实很简单："八百标兵奔北坡"、五音训练，发声的时候胸腔打开传递声音。今天上午大家看到，他们发声并没有那么强。我就是让他们"a——"，这样的发声，你发现每一个孩子做独白和对白的时候，他们是打开的，声音是相对清晰的。跟我比是没法儿比，但是跟他们10天前比的话，他们已经有了飞跃性的突破。其实没有那么复杂，就是基础训练没有那么复杂。举一个形象的例子，如果说现在我拿一个当初的大哥大交给各位，谁还愿意用？大哥大只能干什么？打电话，连发信息都不行。那么最早的电脑，PC机刚出来的时候，586、286（CPU的主频为586、286的电脑），这些电脑有什么？显示器、主机、键盘、鼠标，还有什么？音响。他们当初能干什么？打字，还没有互联网的时候，邮件都发不了。储存一些照片，开机10分钟，如果给你，你会用吗？发展到现在，手提电脑5斤重，我们拎都觉得轻得不得了。后来发展成平板电脑，有了折叠手机，大家已经觉得很先进了。现在呢？智能手机。它能干什么？打电话、发信息、发微信、上微博、叫外卖，甚至付款。所以它的外观越来越简单，功能越来越强大，表演教学我觉得也应该这样。表面越简单，实际功能应该是越来越强大。

如果我们还像286和586的PC机一样的表演教学手段教学生的话，学生谁愿意学？在家玩手机、玩游戏不好吗？这就是我自己的一些个人观点，就是表演教学需要我们不断地更新，不断寻找新的方式和方法，让它变得看似更简洁，看似更方便，但是它的功能越来越强大。这才能够让学生在看似简单的方式当中，学到有用的东西。当然这10天对于他们来说，可能是一个很大的提升，但是摆在他们面前的路还很远很长。他们还没有

真正地进入角色的塑造，但是他们用他们自己的身体和本能，开始完成一些对角色的认知。

今天，有一个朋友向我提了一个问题，说你给他们排过这些人物吗？我说没有排过，他说为什么？我说剧本都有，其实我就让他们解读剧本，剧本已经规范了这个人物，你不用给他分析人物。你不用分析每一句词，在开发本能对于剧本理解和表现的时候，他们其实心里是有视象的，是有形象的。你看今天在座的孩子，他们演每一个角色，我们似乎都能看到那个角色的影子，而不是单纯的本色出演。原因是什么？原因是文本已经规范了。我们往往开始教学的时候，我们都让他分析这个分析那个，最后他一脑子浆糊了，最后他就开始"装"了。

最开始是德鑫，他今天也演了方达生。在演方达生的时候，我们的志港，说他不是方达生，方达生是文弱书生。后来我说文弱书生应该怎么表现？这就是我们学生对于文本的最初解读。但是方达生到底是什么人物，就像我们老师都在跟大家说。一千个人演哈姆雷特应该是一千个哈姆雷特，但是我们有些老师教的时候，三五个学生站在一起，都演哈姆雷特的时候，老师经常是说，哈姆雷特是这么笑吗？哈姆雷特是这么说词吗？哈姆雷特应该怎么笑？哈姆雷特应该这么笑。最后他教了 10 个自己理解的哈姆雷特。这是为什么？这就是我们的理念当中"我在教你"的传统思路。我当时跟一个很著名的外校老师沟通，说千万不能给学生示范，当着学生面我也这么说。原因是什么？你一旦给学生示范，就会出现两个结果。我为什么不给你们示范，今天我告诉你们原因。第一，学生演不出来的时候，你一旦示范了，他就会学你。一旦他学你以后，你就不好意思再说他演得不好了。第二，你遇到聪明的学生，他就瞧不起你，你演得也不怎么样。所以我从来不会给学生示范，为什么？因为你用了一个简洁的方法给他做了一个示范，他学到手的时候是假的、空的，他没有理解的。我们为什么给不能他们示范，因为我是在告诉你怎么演戏，不是在手把手教。一旦手把手教，他出去以后导演一问，跟谁学的？会演戏不会？他心里应该怎么看他的老师？所以千万不要给学生示范。老师示范你们也不要学。

但是我说的是我自己的体会，在北京人艺，我当时刚刚成为演员的时候。我还没有成为演员，我在学员班一年不到（就）调到剧院演话剧，扮演《北京人》中的曾文清，我当时 24 岁。前任曾文清扮演者是蓝天野老师，我的起点很高。我就开始分析，也做了很多案头工作。导演是夏淳老

师，我们终于下地，我们的下地就是终于到排练场了，终于走地位了，景也搭好了。我就在外面有对白，曾文清上场是跟奶妈有一个对话，陈奶妈来了就说。然后撩帘出来。一撩刚出来站好，导演说下去，我就下去了。再对词，对好，再一撩帘一出来，导演说下去。这一上午，我一直在撩帘下去，撩帘下去，真的就撩了一上午帘，就是没上来。到中午该吃饭了，我就傻了。我上来走到排练厅我们夏淳导演桌子前。特别毕恭毕敬看着他，他就开始跟人交代，这个那个这个那个，就没看我。我特别害怕！因为我当时是一个学生，我还不是正式演员。我特别害怕，我害怕他让我回去，说"明天你回班吧"。我就看着他。"小冯什么事儿？"我说我不知道怎么办。怎么了？我说我上了一上午的场，您能告诉我为什么吗？我那会儿头发还比现在多，他看着我，他就说："你留一个背头吧。"那个时候20多岁，1986年，我留一背头，多难看！而且他还让我用头油、发蜡之类的，那会儿没有发胶，我就买上海的"金刚钻"，反正就是上海出的头油。每天早上给我们弄的，我爸看着特别扭。他说你穿一双布鞋，别穿皮鞋。我又买了双布鞋，松紧口的，圆口布鞋。20多岁的人，穿得跟老头似的。他说你这样，你借一大褂，你回家没事儿穿，他说你上街就别穿了，上街就一神经病。结果，我就买了一双布鞋，每天留一背头，借了一大褂，回去一进门就穿了。我爸妈觉得我跟神经病似的，吃饭也是。这才发现穿上大褂不对了。为什么？哪都别扭，你一夹菜，袖子沾菜汤了。你坐也是，没坐好就踩着了，一起来就揪地上了，就得撩，就在家里这么练。上厕所也是，弄不好尿上面了，所以就开始练。

后来自如了，开始变化了，经过了一段时间，大概一周左右，我在家里跟神经病似的。上排练厅排练的时候，都穿大褂，那一段时间一直穿着布鞋，留着背头。慢慢发现导演已经不会说我感觉的问题。他会告诉我怎么演戏，人物的东西。其实这就是你要体验，你在体会塑造人物的时候，需要有一些辅助的东西，来帮助你完成角色，完成人物。当我第一次这么经历之后，我会去发现体验，在你为一个角色做准备的时候，是需要付出代价的，是需要花时间的。

还有一个最重要的，可能我们现在还没到这个阶段，就是观察生活。我最初在上课的时候，我的班主任是林连昆老师、童弟老师，还有授课的苏民老师、谢延宁老师、张童老师，很多人艺的表演艺术家都给我们上过课。我们排练片段和小品的时候都给我们上课。因为我们是人艺训练班，

专业课密度相对大一些。我们几乎每个礼拜都有两个半天的观察生活练习的汇报。那时候我压力很大，要学文化课，晚上还要跑龙套，所以没时间。我跟班里的同学高冬平，我们说没有时间，真没时间观察。怎么办，我们就在家里编了两个，第二天上课，他一个我一个。编完之后，自己觉得还不错，演完以后，林连昆老师笑，同学也笑。我俩坐那儿以后，就觉得很不错，特别得意，觉得我俩还行。总结的时候，我们老师说今天不错，冯远征、高冬平，我觉得你俩不错，你们都笑了吧，反正我笑了，同学说，笑了笑了。我俩正得意呢，老师突然说："编的吧，编得不错，明儿交俩，交俩观察生活练习。"从那儿以后我们再也不敢编了，从那儿以后我开始下意识地观察生活。

　　包括在生活当中，我遇到一个事儿，遇到一个人，到一个陌生环境，我会下意识地观察。举一个例子，《非诚勿扰》演完之后很多记者问我，你这角色太难演了，你怎么演的？我说不难啊，他说怎么不难？其实这就是观察生活！我说因为我在生活当中接触过这样的人，特别是时尚圈这样的人比较多。所以我遇到之后，觉得挺新鲜的，就是那样，反正就是跟大部分男人不太一样。观察完以后那个印象就一直记在我的脑子里。就在小刚导演给到我这个剧本的时候，我说是这样的人物吗？他说是！确定这样的人物吗？是！后来我说要谈谈，就把葛优叫到一起，我说这个人物能通过吗？他说我不知道能不能通过，反正我要拍。我说怎么演？如果夸张地演，就怎么夸张怎么来。最后我们商量来商量去，必须按照现实中这样的人来演。我马上说要造型，就把化妆师和造型师找来，我很兴奋。我不是这样的人，我很兴奋的原因是，这个人物我没有尝试过。我很兴奋的是，这个人在我们现实生活中有，所以我当时跟造型师特别高兴，这边给我一个钻石的耳钉，小拇指上一边染一个红指甲。当时季节不对了，很紧身的服装没有了，不像现在。现找一个大的T恤给我做的紧身的那个衣服。然后我特别高兴，然后造型也不错。双眼皮粘的也不错，因为剧中不是说韩国做的嘛。结果拍的那天，化妆弄完了说，您这个都染成红指甲，一个小手指头红指甲不够，看不见。我说你放心，我肯定让他看见。化妆之后，双眼皮怎么也粘不好。因为我本来眼睛就一大一小，原来还可以粘成一样大，那天怎么都是一大一小。然后我很兴奋，我说眼睛不管了就这样。造型师就特别着急说，不行，一大一小。我说没事儿，韩国做的，就这样上去就开始拍。

拍的时候，我就想这个当中我来一个即兴创作，大家如果回看的时候，你们会看到这个。拍我俩见面坐下来，他说哎，看着眼熟，我说谁？建国。他说，哎哟你不是小白脸吗？你不是那什么吗？他就起来跟我握手，就在演的时候，拍我俩侧的镜头的时候，我站起来一瞬间，就觉得绝不能松开葛优的手。然后就起来，我握着他的手，他说是是是，他刚要往后坐，我就拽了他一下。葛优就坐不下去了，当时就有尴尬的感觉了，这就是即兴的感觉。我就一直拉着他的手，他就说说说，最后我用依依不舍的方式，撒开他的手让他坐下。最后导演说停。葛优说，哎呀，我浑身直起鸡皮疙瘩。我跟他说，哥，我也起了一身鸡皮疙瘩。

后来，我俩依然按照这个演。到后来说，这个红指甲怎么体现的？当时我找了一个点，后来他说"你不是单眼皮吗，怎么变成双眼皮了？"然后我说韩国做的（伴随小拇指抬起来放到眼睛上的动作）。不管你们看见没看见，起码我作为演员，我把这个细节在这个时候表现出来了。那这种创作，其实就是在丰富一个角色。如果是我接到这个角色，我临时去观察，再去找谁。其实你过于刻意的时候，反而会忽略掉一些细节的东西。你接触这种人，不断观察她，放到自己（的）记忆库。有一天，剧本当中这个人物突然出现在你面前，一下就唤醒了你当时观察这些东西的那些瞬间，你就会用你的联想和你观察的这些东西，去丰富这个人物。可能再刻意观察的时候，你会更加地丰富这个人物。

再说一个即兴的，就是《天下无贼》（的）打劫片段。打劫是这么回事儿，当时这个剧本成型的时候，原来有这场戏。后来成为真正拍摄剧本的时候，这场戏被拿掉了，因为大家都觉得这场戏太跳了，当时不知道什么状态，就说算了拿掉。因为列车车厢是搭出来的，当时快拍完列车车厢这出戏了，之后要拆，导演说不行，必须把这场戏找出来。副导演就懵了，说你找什么样的劫匪，他说找一胖一瘦。他说胖的你不用管了找范伟。因为范伟刚刚跟他合作完《手机》，交情也在，一说范伟也愿意参加。副导演就问瘦的，导演说瘦的找冯远征那样的，然后副导演又懵了，他在家里想了两天，就开始找瘦的。第三天他突然想明白了：我找别人干什么，我就找冯远征。他说找瘦的，我找别人，他不同意怎么办？我把冯远征找来，你不是说找冯远征这样的。结果他给我打电话，说远征老师，能不能来演这个。我说不行，我正在导一个戏，我看看时间。正好那个戏从北京转到上海，有一个星期的时间。我说正好我有这个时间。他说好，那

你赶紧来，我就去了。那个戏没法儿设计造型，只给我传了两页纸过来，也不愿意让我看全部剧本，因为保密。我说这是什么玩意儿？！

"打劫，严肃点，不许笑，什么IC、IP、IQ卡，通通告诉我密码。"什么玩意儿？我说那个劫匪找谁？他说那个劫匪找范伟。我说那这是喜剧吗？喜剧应该怎么演呢？正剧好办，"打劫，交出来"。这什么意思？没让我们试妆，也没干什么，那天就去了现场了。我去了现场，去了之后导演没来。过一会儿"华仔"（刘德华）来了，一会儿葛优来了，我去的时候范伟老师还没来，我一个人琢磨这两页纸。那个组我很熟。我就说哥们儿过来，咱们这是喜剧吗？他疑惑地说，喜剧？过一会儿葛大爷在那儿坐，我就过去了。我说葛大爷，我问你个事儿。"葛大爷，咱们这是喜剧吗？""喜剧？不是吧？不是吧！"啊？我就懵了，我不相信，他可能逗我玩，找他来演，能不是喜剧嘛。我觉得"华仔"不会骗我吧，我就过去问"华仔"。"什么事？"我说咱们这戏是喜剧吗？"喜剧？不是吧？"我就没办法，在那儿等着。一会儿范伟来了，我说范老师，咱这儿是什么意思？他说，我也不知道。我说那咱俩这怎么办？"不知道。"我说咱俩就对词吧。我俩就"严肃点，不许笑，我俩打劫呢"，两人对着就觉得什么玩意儿。一会儿小刚导演来了，跟我说"好好，您等会儿"，就看景去了。我俩就坐那儿，一会儿他来了。"小刚导演，我们这戏怎么演？""不知道。""不知道你让我俩干吗来了？""这场戏是没有的，我就觉得这景要拆了，我要拍了就拍了。我要不拍呢，没准儿就留下遗憾。"我说那是什么意思？他就开始看着范伟，我觉得你这个戏就按"药匣子"（电视剧《刘老根》中角色）那么演，那会儿《刘老根》刚火。范伟说又是"药匣子"。那段时间，可能他老去演"药匣子"的小品了。然后他就开始在那背"IC、IP、IQ"，就在那儿背。

一会儿轮到我，他说你让我想想，我说好。反正我也没想法，因为没法儿有想法，你不知道他要求的是什么。他一会儿看着我，走了，一会儿又看着我。他说远征，你有一戏演得特好，我说什么戏，他说《百花深处》。他说你就按那个来，按那个来也不行。那我俩就开始对词，那这么着，准备好了，你们俩到车厢里，我俩就到车厢里。先是我那一句，把葛优劫住以后，我也没有想就打劫。他说这没有技术含量，我就给了他一拳，这个范伟就开始说"IC、IQ、IP卡，通通告诉我密码"。结果群众演员就看着笑，小刚导演就说不许笑，拍戏呢。

这范伟老师，他没办法，作为喜剧演员，他就怕有人捧场，这一笑就"IC、IP、IQ卡，通通告诉我密码"，啪就出来了。我一想这不行，我如果要是再按照我正常那么演，我就"瞎"了。给我急得就开始说"严肃点，不许笑，我们这儿劫呢！"就把我逼成那样了，结果排了两遍就过了。万万没有想到，这个戏放映的时候，观众很喜欢。那天我正在家里面，那会儿演了我都觉得把这事儿忘了，《天下无贼》，我觉得我没有参加这个戏。那天就接到一短信说冯远征你太逗了，我现在坐在电影院的地上乐呢。我说你乐什么呢？他说我看《天下无贼》呢。我说你看《天下无贼》乐什么，他说乐你呢。我俩发短信，我说乐我什么？他说你不是打劫吗？我才想起来。那会儿正好赶上春节呢，所有拜年短信都是：严肃点不许笑，我这儿拜年呢。

这是给我的意外收获，包括《非诚勿扰》，因为我觉得我就演了一场戏。《非诚勿扰》首映的时候我去了，很多记者冲我笑，说"白"，我说"白"什么呢。因为这个词儿演过了我就忘了。我正好见到车晓，她一上来见是我，她就笑。最后她笑得就开始拍我的大腿，我说妹妹别拍了，我的腿。但是其实这两个小角色，是我不经意演的。因为《非诚勿扰》，小刚导演也找过几个演员，后来说，还是找远征吧。这其实就是一个导演对我的信任，他相信我能塑造人物，能完成这个角色。

我举这两个例子，其实一个是生活当中要多观察，还有一个是想说这是我跟一个好演员范伟老师现场碰撞出来的戏，没有生活依据。这两个很"二"的劫匪，要在生活当中不可能出现这样的人，但是戏里有。怎么样让观众看了很愉悦，又能够相信这一对傻乎乎的劫匪，可能就是靠表演的碰撞。一个演员，怎么样塑造人物，可能他不一定用一种方法，他可以通过各种各样的方式。

下面再说一个创造的人物，就是安嘉和，其实我跟大家一样，都不知道怎么打老婆。去年我演《司马迁》的时候，换场的时候，我们剧院有一个和我一起工作30年的工作人员看着我。我一般去得比较早，一般5点钟就去了，他在那儿喝茶看着我。"冯远征。"我说什么事。"嘿嘿，没事儿。"过了一会儿，又看着我问"冯远征，你真不打老婆？"我说咱俩认识30年了，你相信我打老婆吗？"那你怎么演安嘉和打老婆那么好？"我说你去问梁丹妮，梁丹妮坐那屋里呢。他说哦。一会儿梁丹妮出来了。"梁丹妮我问你，他打不打你？"梁丹妮说："什么意思？"等演出完了，

该走了，他说，"我还是不相信你不打老婆"。在接到这个角色的时候，实际上，当时找到我的时候，我觉得我看到一个好剧本，我看到了一个中国荧幕或者电视屏幕上没有出现过的人物。我丝毫没想到，他后来的影响是什么。我只觉得这个人物可以去塑造。

后来揭秘的时候我才知道，张建栋导演不喜欢我演。他觉得应该是一个大帅哥，觉得是一个特别帅的人，他再打老婆反差会比较大，我觉得他想得特别好。结果他找了5个男演员，我是最后一个候选人。他认为如果这4个都不演，我只能是这第五个人。后来很不幸的是，那四位演员都以各种理由给推掉了。后来他找我谈，说冯远征我跟你谈谈，因为每个演员都要见一面，我见他第一句话说，导演我很喜欢这个剧本，安嘉和不是坏人。他就觉得挺逗，那几位都跟他说安嘉和是坏人。他说你怎么想的，我就跟他讲，我怎么想的这个事，他说我问你个问题。我说什么问题？他说你觉得徐静蕾和梅婷谁合适。因为徐静蕾当时演了他的《让爱作主》。我说梅婷。他说为什么？我说梅婷像"受气包"，徐静蕾有点厉害。他说你知道梅婷怎么说的，我给她说了5个男演员，她说只有冯远征能演这个角色。他问你认识梅婷？我说我不认识。导演问她为什么选冯远征？她说她看了你的一个电视剧，叫《月亮背面》，是冯小刚导演导的最后一个电视剧，她说我看过那个，我觉得他能演。因为《月亮背面》后来没播，所以我红得稍微晚了点。（笑）

结果，后来这个角色终于落到我头上了，落到我头上我就傻了。我就说哎呀，真有这样的人打老婆吗？博士呀，十佳青年，市里的先进工作者，胸外科主治医生。我说怎么办？我也不能说"你打老婆吗？我打老婆打得特好"，谁也不会告诉我打老婆是怎么回事。谁也不会告诉我打老婆的方式。这怎么办？我觉得我还是比较聪明的人，我想来想去，我就打了一个妇女热线。我说我想问一下关于打老婆的事情。妇女热线那头工作人员，就很委婉地问了我一些问题。她其实可能把我当作了施暴者，就问了我很多问题。我按照剧本说的，给她提供一些东西。她就开始劝导我，给我讲解打老婆的危害性。然后就给我列举了很多关于打老婆的事情，我听了以后真的诧异了。我是2001年接的这个戏，听说2000年那一年有家庭暴力的家庭不少。什么是暴力？就是从吵架推一下开始。37%的家庭是大专以上的学历，就是说高知的比例占得多一些。我说有博士吗？有啊，她给我举了一个例子，就是说有一个研究生毕业的，就是这个人是研究生的

身份。他不是打老婆，他是折磨。……别学啊！其实很残酷。

后来南京那边给我提供了一个南京最残酷的案例，也是一个博士。我听了这个案例以后，特别震惊。同时这也坚定了我，演这个人物的依据有了。这样身份的人，这样学历的人，他是有可能打老婆的，而且他的手段可能很残忍。当然这些手段我们没有用到戏里面，我们怕传播出去不好。但是真的是在这样心理依据很充实的情况下，我才开始演绎安嘉和这个人物的。

演绎过程当中，我跟梅婷、张建栋商量最多的是，怎么打和打完了以后怎么办。我一直觉得这个人物之所以让人害怕，是因为不在于怎么打老婆，而在于怎么会开始打老婆。还有一个打完以后，他怎么样把这件事情圆回来，再接着打。因为按张建栋最早的说法是，打老婆有什么可拍的，整部剧打 6 回，打 6 回完了。你们去数，真的就打了 6 次，没有更多了。所以当时我在跟张建栋研究的时候，就是觉得怎么样把这个人的心理依据做出来。其实，安嘉和不是坏人，他如果是坏人的话，他面对强奸自己的妻子的犯人要做胸外科手术的情况下，他完全会一刀下去结束他的生命，最后他把他救活了。当然他最后的死是为了报复安嘉和。我当时找到了一个依据，他太爱梅湘南了，他是一个心里有阴影的人。我就是这样寻找到了安嘉和的"种子"。

在这之后拍摄的过程当中，我有个特别强烈的愿望，特别希望能够把安嘉和打老婆的起因找一个机会表述出来。我跟张建栋导演谈了以后，张建栋导演说不用了，这个人物已经够了。我为什么能够打老婆？我给安嘉和设计了前景的戏。所以这样的一个心理依据，从童年产生的阴影过来以后，就更强烈了。我当时设计得可能有点阴暗：安嘉和的父亲跟母亲分开了，父亲不知去向了，只有他和弟弟跟母亲相依为命，母亲带着他俩。其实父亲可能就是有一个原因，不一定是施暴，但这个家庭是破裂的。他唯一相信的就是母亲，他觉得母亲的爱也是全部给予他和弟弟的。突然有一天，他放学回家早了，发现母亲和另外的男人在一起。所以他开始痛恨女人，他不能痛恨自己的母亲，但是他会痛恨女人，这是他的心理依据。所以我在塑造这个人物的时候，始终在心里贯彻这样的"种子"，他对女人的报复，什么时候都是有"道理"的。

我在这个戏拍完之后没有看过《不要和陌生人说话》。我本来觉得过去了就不要再看了，但是这个戏播完之后那段时间，所有法治节目谈到家

庭暴力，一定把我叫去，一定是放最惨烈那一段让我看，看完以后让我评判，我第一次看的时候，我背着身，我眼睛含着眼泪，我是停了半天才转过来去评判。因为什么？我觉得太惨了，太狠了。但是，我后来看过几次，稍微麻木一些的时候，我开始客观地想，这个人是怎么演这场戏的。就是他给家里打电话，打不通，占线，他很着急。他就跑回家，跑回家一开门。梅湘南在跟那个妇女热线的男人打电话，正讲自己的遭遇。那个人在劝导她。然后他就说我打了半天电话，你为什么不接电话？原来你在打电话，你在给谁打电话，你是给男人打电话吗？梅湘南说不是！不是！然后安嘉和说你是不是给男人打电话，最后说你无耻，就一巴掌打到梅湘南。

当时这场戏，我准备的时候我是这么设计的，就是说打不通电话很烦，最后觉得不行我必须回家了。开门一瞬间，我想的是停顿，而且没有表情看着这个电话，看着她打电话这个事儿。慢慢地走过去，导演是从梅湘南坐在玻璃茶几后打电话拍起。然后一个人走进这个画面，玻璃反光的就是我。梅湘南一愣，一抬头，然后我看着她，电话掉地上。

我当时设计的这场戏，第一，要把自己放在一个弱势群体的角度上，我跑回来了，我很冤。我打电话家里没有人接，家里占线，我回来以后发现你在给人打电话，问你跟谁打电话？她不说。然后我问你是不是给一个男人打电话？你知道我打了两个多小时电话，家里没有人接吗？她说安嘉和你干吗？我问你是不是给男人打电话，你告诉我你在干什么？我在祈求她。我用了一个弱势的感觉，为的什么？是为了气她。当时我说的时候，我自己觉得我想哭，求求你了，告诉我，为什么？我不是和你说不要和陌生人说话？你为什么要给他打电话，你告诉我，告诉我！

我觉得作为一个演员，如何把这种爆发力的东西体现出来，其实就是用一个反作用力。就是在这个角色当中，其实我自己一些设计的东西，我觉得还算是比较没有表演痕迹地流露出来。原因是我觉得这样一个人，如果完完全全按照一个暴君演，其实很难，反而它会缺少真实性。我爱人不怎么看这个剧，真正原因是我不是这样的一个人。我的一个朋友叫张晞临，现在也火了，他一看到《不要和陌生人说话》他就换台，他说这不是我哥。但是梁丹妮和我说为什么不看《不要和陌生人说话》。最可怕的是你不打她，最可怕的是你不说话，站梅湘南后面，看她打电话而你面无表情的时候，她说那时候最可怕。她说因为我不知道你什么时候

出手。我觉得表演就是这样，当你已经做到一个极致的时候，你再下来的时候，你一定把情绪拉到最低，然后你再启动的时候，它的一个波浪，你起得只能再高。

但是往往演戏的时候，我们会忽视一个问题。就是我演坏人，我就一味坏下去，其实是不对的。原因是什么？因为你也要找到他的另外一面。这一面恰恰可以反衬出来，他的坏也好，不怎么样也好，或者什么样也好，这样的情况下你才能够让这个人物丰满或者立体。安嘉和这个角色，并没有一个现实生活中的模子让我模仿或者看，或者寻找，或者跟他交谈。所以作为一个演员怎么寻找一个人物的"种子"，或者完成一个人物塑造，我个人觉得你需要动脑子，你需要足够的聪明才智，去丰富不可能的东西。

还有一个戏叫《建党伟业》，我在里面演陈独秀。我当时接到这个角色的时候，最麻烦的是我在里面演讲。第一场是在北大校园里面的演讲，我当时看了历史资料以后，觉得陈独秀在中国共产党历史上真的是非常伟大的一个人，那怎么做？这场演讲其实是奠定观众对于陈独秀的认知的，因为开篇就是陈独秀这场演讲。当时我在家里面用了一天多的时间，准备了4套表演方案。一套就是现在戏里呈现的，嘶吼式的演讲，还有一个，上了年纪的老师知道，《列宁在1918》列宁式的那种，"同志们"那种演讲。还有一种近于两者之间，最后一种就是说教式的演讲。我在家第一次看剧本的时候，最大的感受是陈独秀应该是以嘶吼来开篇，原因是什么？因为他要鼓动学生游行，一群热血青年。如果你作为一个教授，比热血青年还理智的话，你的热血烧不过他们的话，可能这群人不会到街上游行。但是我觉得如果这套方案被导演否定的话，我还有第二套第三套第四套，我总有一套是导演需要的。但是我的第一感觉真就是这个，这场戏是陆川导的。虽然这个戏是韩三平、黄建新导演导的，但是每一场戏需要几个导演联合导戏，包括李少红导演导的莫斯科那一组，就是刘少奇那些戏。

当时那天是在一个通州的学校，那个学校很老，很像过去北大的校园。我以前没有和陆川合作过，所以他很紧张。他说远征哥你怎么准备的？我说我准备了，怎么着你看一下？他说行，五六台机器，有抓我的几台，同时还有抓群众演员的几台。这个时候，我就觉得我应该用第一套方案给他看。他说咱们试一下。我说不用试，因为我需要大量的力气，需要

下面拽住了。我说咱们就实拍，就开始试机器，说可以了就开始。当时在家里面练的时候，就是 4 套方案，每一套练得非常熟，张嘴必须有词，不能背，必须是演讲的感觉、完全做好的感觉，开始的时候，我说："同学们！"我整段的，什么什么。这一套下来，我当时感觉所有的学生，真是找了一群学生，眼睛就红了，眼看着就想去游行了。然后我就下来了，陆川就跑过来了。我说导演怎么样，他说好好好，太好了。我说再来一遍？不要了，不要了，就这样。群众演员就鼓掌，副导演过来说，哥，太棒了，太棒了，感觉这帮演员都要去游行了。他自己都已经起来了。所以我觉得寻找一个怎么样的表演方式很重要。

我那天一共拍了 10 个机位，从头到尾 10 遍，嗓子没哑。副导演就过来说，哥，嗓子为什么没有哑？我说因为我是话剧演员。他说你不知道，有的演员他们一遍没完就全哑了。

我们作为话剧演员，一定要不断练功，基本功要打好了。我记得我的一个学生，也是我在电影学院的一个助教，他在西藏拍戏，他演的是一个军人，一个连长，导演觉得他不像连长。忽然有一天，他在西藏给我打电话，他说哥，什么什么的。我说你怎么了？"我这嗓子哑了。"我说为什么？"导演嫌我年轻。"我最近又抽烟什么的，把嗓子弄哑了。我说孩子你这样就完了，这戏演完了，你这嗓子就完了，他说那怎么办？我说你用气，你用气说。我要喊，我也要哑。所以后来，他真的在那个戏里就开始用气说词，他演完那场戏回来，嗓子还是很好。到今天嗓子也很好，而且他经常会说有气用气。他说我当时在西藏拍戏的时候，远征让我用气说话，我学会了用气改变声带的摩擦，完成角色的塑造。作为一个演员来说，你需要的是什么？你的功夫，同时不断探索，用什么样的方法适合自己，怎么样的方法更能够在不伤自己身体情况下，去演绎这个角色。

其实，我今天为什么举这几个例子，就是角色塑造的时候，你不可能完全用同一个方法应付所有的角色。每一个角色的塑造都应该有自己独特的方式，或者自己寻找到塑造角色的那个"种子"也好，或者那个依据也好。那么艾茉莉是在生活中有原型的，能够有感觉，能够在生活当中看到。但是打劫是即兴来的，在没有安嘉和原型让你看的情况下，你只能寻找另外的方式，我选择的是打妇女热线。可能有更聪明的人，会寻找到更有意思的方式也可以。那么像陈独秀这样的塑造，除了你读一些他的历史资料之外，你怎么找到更恰当表现这个人物的方式，在这部戏当中最合适

的表现方式和方法，这可能就是塑造人物的一个方式，每个人都不一样。

其实我作为一个演员来说，还算是一个清晰的演员，我还算是一个有自知之明的演员。我在每年年末或者年初，都会对头一年做总结，这一年我演了什么样的戏，这一年我的电影或者电视剧，哪个受欢迎。那我这个角色可能就被大家认可了，那好明年开始这样的表演我就不会再要了。因为它已经过时了，它已经留在那个角色身上了。我会重新寻找。我跟他们一直在说，说要把自己逼到一个墙角。当我接到新角色的时候，我要重新再来，我要重新寻找塑造人物的方式和方法。其实这样，可能你才能够塑造出不同的角色。

对于我个人来说，你们说冯远征似乎演了很多不同的角色，你很会演戏。我觉得我用了挺聪明的方式，也用了很笨的方法，就是努力。作为演员你不努力，你演了角色成功了，你以后所有的角色都用这种方式演绎的话，我相信演不过 5 部戏，你就不会被人喜欢了。当时在《不要和陌生人说话》播出之后，起码有 20 个剧本找过我。绝大部分剧本，都是因为我不接，最后下马了。制片人找我，说你不演，我没有办法拍。我说我为什么要演？他说你为什么不演？是因为这个角色没有安嘉和那么变态。我当时真是这么说的，我说你写一个比安嘉和更变态的我还能演，但是这个不行。你说的话都是安嘉和说的话，你这个情节设置都是和安嘉和的差不多，还不如这个《不要和陌生人说话》，那我演它干什么？所以如果那个时候我去挣钱的话，我能挣大笔的钱。但是我觉得作为一个演员，如果你想保持艺术生涯的长久，对不起，这个在我艺术生涯当中已经翻过去了。除非你有一个更能够让我激发创造欲望，让我有热情创造的变态角色，那我也可以。真的是这样的。

返回来说，《非诚勿扰》也是，拍完之后有剧组带着一大堆那样的角色找我，我说对不起，不能演，演不了。演多了，人家也会跟你做比较，何况写得真的没有那场戏那么精彩，我有什么必要演。我记得特别逗，有一个小孩去跑组，他说远征哥，那个组是不是找你了，我说没有。谁说的？那个制片人和导演拍桌子说，你在全中国找找，有比冯远征还"变态"的吗？都不如他！我肯定不会接，接了之后就把自己前途毁了。实际上塑造人物，你能够清醒地认识到自己表演的问题，或者自己好和不好在哪里的时候，你真正把不好回避掉，把好的抛弃掉，重新寻找的时候，尽管很艰难，但是完成之后你会发现你很幸福。

其实我今天讲的表演那些事儿，讲了我自己的经历，当时对表演教学的看法，有不对的希望大家批评，在座的专家，向我拍砖没有问题，因为我在教学战线上还是一个新兵，所以接下来有问题，我希望大家可以提。我们做一些交流。

观众：冯老师，我也看过《迈向质朴戏剧》的读本，我是复旦研究生，来自非职业的综合性大学，不像上戏是职业的。我对书里面格洛托夫斯基关于眼神训练的方法很有兴趣，毕竟纸上得来终觉浅。今天上午看您让所有演员的声音和眼光在一条直线上，我看他们互相之间有剧情，并且有变换的，我想问一下这个东西是事先设计好的，还是他们即兴的？

冯远征：即兴的，每天他们的碰撞是不一样的。

观众：事先没有和对方交流是吗？

冯远征：没有，首先是发声，我说你们寻找自己认为的和谐声音或者不和谐声音的话，他们是自己找到的，他们每天接受对象是不一样的，今天他们出来的东西也是让我很惊讶的。

观众：这个就需要培养你与合作对象的默契感，我不知道接下来的剧情。

冯远征：这个是训练方式不是剧情体现，剧情体现还需要更深一步做，但是这一步是让你自己发现，你可以和谁交流。他们也有那种情况，互相"啊"半天，谁也不理谁，两个人就分开了，他们的交流是下意识的。其实一个简单的"a"，或者"八百标兵"，并没有剧情和内容，但是他们可以"a"出内容或者说出内容，一个是他们互相信任，再一个他们互相之间的和谐或者不和谐，都可以用声音表达出来。

观众：这个在旁边的所谓导演对于角色，有进行干预或者引导吗？

冯远征：我干预了，我跟肖露说，你用"八百标兵"干扰他们。这是没有剧情的，这只是形体和声音训练的东西，但是让他们之间这样默契地配合，就是说他们自己寻找到和谐和默契，单音的"a"也可以听出节奏，也可以听出高低不同。

观众：针对我们非职业的学生，对于演员的发声方式你有什么建议？

冯远征：第一，别看那么多理论的书。第二，《迈向质朴戏剧》一般人都看不懂，因为他画的动作都是那些，怎么做你还是不知道。第三，翻译有时候不准，会让我们被误导。理论书看多了，让我们专业人士不知道怎么回答。多看剧本，多读文本，慢慢用你自己的知识理解剧本，你们就

先动着来。慢慢你再找专业的人士，给你们做一点表演上的指点、小的练习。千万别做特别专业的练习，慢慢从文本进入。

我读剧本的时候，首先拿到一个剧本，往往读剧本的时候，我们都是在关注我演谁。特别是学表演的这些学生，或者演员，但是其实第一遍看剧本一定不要看我演谁，要看这个剧讲的是什么。之前我希望他们是看过剧本的，你在读这个或者表演这段独白或者对白的时候，一定要看全部剧本。他们当中有人没有看全部剧本，就看了这段独白。后来我发现问题，当他们头一天晚上读剧本，第二天再朗读的时候，我发现他们变了。电视剧也是，我先看这个剧是不是我喜欢，我喜欢我再看。当然你演这个角色的时候，第一次读剧本你不得不注意这个角色，但是尽量削减对于它的重视。第二次你再通过人物来进行解读的时候，你就清楚你这个人物和整个剧情和这些人物之间的关系是怎么回事，你会清晰。你一页一页翻，只找自己的时候，你会找不到这个戏说的是什么。

就像之前我给电影学院摄影系做表演课，加拿大来了一个干表演主持的老师，她也是中国这边过去的，她到这边和我一起进修。她表演的是阮玲玉的独白，前面是说四先生、唐先生，第三个她说的是穆导演，你是大导演什么什么。后面又说小报先生什么的。她读到穆导演的时候，穆导演你怎么怎么着。我说不对，穆导演是好人，他是帮助阮玲玉的人。我说你

看过剧本吗？她说没有，我说那你怎么这样读？她说我们老师让我们这样读。我说你赶紧看，正好我们徐帆老师在演阮玲玉，她看完剧本以后恍然大悟，她说我十几年就是这么读下来。他们老师也是，我说你们老师也没有看过阮玲玉的剧本，她说只看过独白。很可怕！他们现在当然清楚了，读剧本要读全部剧本。

　　还有表演系的学生，他们准备演一场戏的时候，一定要看10遍以上对手的台词，这是我的一个经验。你先不要看自己的台词，你就看对手，你就默读10遍。要知道这个戏说的是什么，你就知道自己要说什么，那时候你连台词都不要背就知道张嘴要说什么。所以读剧本首先不要看，不要拿过来就背词，你先整个默读。为什么？当我们自己下意识主动标那些重音的时候，我们往往不知道他说的是什么意思。但是你发现没有，当你在读小说的时候，看小说或者看剧本，没有读出声来的时候，所有的台词都是准确的，所有的动作都是准确的，为什么？因为我们有想象力，因为我们有阅读能力。我们读小说的时候，男女老幼，都能够感受题目给你的信息，为什么？因为你有阅读的能力。当我们一读出声来，就下意识标注重音的时候，你发现在舞台上经常是错误的。原因是什么？我们很少关注对手说什么。如果我们不关注对手说什么，我们只是在说自己的词的时候，你发现你和他是没有交流的。所以为什么今天上午，我发现我的学生，10天来他们学会了专注。我和很多年轻演员说，现在在外面拍戏的那些年轻演员，包括中年演员，基本上在现场是不真听、真看、真感受。我跟很多年轻演员聊，他们说远征老师你给我们讲讲表演，我说别，你先学会真听、真看、真感受。因为你没有从我身上得到我传递给你的东西，你也没有传递给我。

　　所以当你真正读剧本，你默读找不到这个戏的动因的时候，这场戏我应该怎么说。你默读10遍，你再张嘴你的重音全是对的。还有什么问题？

　　观众：冯老师您好，我是谢晋影视艺术学院2016级学生，我现在正在进行的是双人交流的一个教学学习。我遇到了一个问题，未知性和已知性的，我们在演双人小品的时候，往往第一次做的时候，我的感受是最真实的，但是慢慢经过一些工作之后，我发现到最后我们的行动也好，调度也好，可能我们第一遍是真听、真看、真感受，但是到后面，我们就把这个东西给演死了。刚开始遇到的是未知性，一切接受对手的都是未知性，

但是最后一切都是已知性。我知道对手接下来给我什么刺激，或者给我什么反应，我才会过去。

冯远征：你们训练做的是什么？

观众：就是各自分组，进行双人交流，自己选主题。

冯远征：你怎么样调整自己的心态？

观众：现在我们还是主要以自己为主，自己的工作老师给予一些建议。但是我现在发现，我们每一个工作小组，就只有第一次有状态，后来状态慢慢地就不对了，包括接受对手的东西，我没有下意识的反应，没有第一次的反应。

冯远征：第一次都是下意识的，如果演100场话剧，你没有新鲜感，都不是有意识。其实所有表演都应该是有意识的，我们现实生活当中，所有交流都是有意识的。我们如何把有意识变成下意识。首先你应该把这个剧本读熟，包括听清楚对手台词的意思，还有一个就是要真听真看。你们可以做这样的练习，变换这个台词的意思。比如说你吃饭了吗？我说成你吃饭了吗？你吃饭了吗？你吃饭了吗？（意思不同）你变化一下，看对手是否能听出，我觉得有意识培养下意识，这需要听力。但是做小品，我觉得排一个小品，和你如何保持新鲜感，是需要用一种开心的方式。我的学生开始也是，完全是在这儿说，完全是未卜先知。但是今天他们的表演，让我感到很惊讶，他们知道了，怎么样把自己的心打开。用心交流的时候，你会发现你永远会保持你的新鲜感。不然的话，你不把心打开，你不相信对手，这还有一个信任的问题。我教会他们信任对方，练声也是，"八百标兵"也好，除了寻找和谐声音以外，更主要的是我跟你有信任感。

还有把心打开，我教他们说台词。比如说他们说的台词，很多时候我希望他们能把心打开，很多时候他们永远是浮在上半部分说话。"四凤，四凤"，他没有沉下去那种"四凤，四凤"。什么是新鲜感，《茶馆》演了600多场，我演了300多场。我们怎么样保持新鲜感？除了表演经验以外，还有你每天需要真正打开自己，投入进去。其实舞台的魔力就在于此，戏剧魔力在于每一次的那种不一样。不信你看，300多场《茶馆》演出，每一场都看的话，你看了300场不同的演出。因为每天节奏不一样，每天心情不一样，每天观众不一样，舞台表演节奏也会整体不一样。我们有时候演学生场的时候，爆笑，笑得我们都毛了。还有从第一幕演到第三幕，一声都没有，吓死了。我们会觉得今天观众怎么了。演的过程中你会觉得今

天没有观众，谢幕的时候，你会觉得今天观众在啊。每天会调整不同的心态，打开心的时候，你会发现你的传递是真实的，但是我们往往排练多了就会觉得疲了，往往未卜先知就全出来了。你要做的是也要感受对方，变换一些表演的方式，或者变换一些台词的意思，让对方感受到我变了。你演戏的时候，也应该采取这种真的感受，当然了，表演其实是有技术的。所以我自己认为表演有 3 个阶段，从大俗到大雅到大俗。雅好说，但是第一个俗和第二个俗是两个境界，第一个俗指我们初入行的演员一定是真的，你演哭戏怎么也出不来，导演威胁、利诱都出不来。最后只能说，你跟你们家谁最亲，"我跟我姥姥"，你姥姥怎么了，"我姥姥死了"。情绪来了马上说词。基本上这个年轻的演员就收不住了，最后等了很久拍不了，就回去吧。这是真的，但是这种真不是人物身上的，她哭不是哭人物，她是哭她姥姥。

第二阶段是雅，技术第一，这场戏需要哭，导演说来吧，眼泪下来了，说词。但是你会发现他不生动，他不感人。他就是流了两滴眼泪而已，但是经常有演员会认为这是最高境界，我们导演也会说，只要哭就是好，牛，太好了。我认为 80% 的演员都是在用这样的技术演戏。横店你去找吧，很多人都是这样：导演什么戏，你来演哭，好，哭，哇——

第三个阶段，很多好的演员，第一他有技术，雅的技术，但是同时也有生活的历练和生活的体验。他把生活的历练和生活的体验，放到了角色当中，这段台词的情感表达中。他用自己的体验把角色的感情充斥进去，他那个时候的情感出来，既有技术的，同时又有真情实感，这个真情实感不是哭姥姥。他是用角色的语言和心理状态，把自己的感情充斥进去。所以高级的演员，是有技术，是演员通过自己的真情实感，投入人物角色当中。所以他可以很清晰地处理，哪一段台词怎么说，哪一段台词怎么表达，很真实地表达出来，这是高级表达。所以大俗到大雅再到大俗，第二个俗才是高级表达，是把真情实感带到台词角色当中。

观众：如何抛弃更好的第一自我，在演戏的时候抛弃第一自我。

冯远征：这是很多学表演的人的误区，抛弃第一自我，可能抛弃吗？在座有经验的演员，请告诉我，谁能完完全全投入角色当中？我曾经听说老演员进入后台就进入人物了。我也试着进入人物过，但我经常进不去。什么原因？这就说到一个，演员能完完全全投到人物当中吗？如果我真的要投到人物当中，我一天要打多少次梁丹妮？但我不能打呀，所以演员永

远是跳进跳出。特别简单的例子，在舞台上会发生舞台事故，如果我按照人物动作走向走的话，这个时候这个道具应该放在这，但是当天这个重要道具不在那，你怎么办？如果我还按照人物动作走的话就不对了。反过来说，做演员就要有自己的道德标准，演出之前不吃带异味的食物，但是真有演员吃，一上台，你心里一定说又吃韭菜了。但是你不能这么演，怎么办？你要按照人物走，但是你内心瞬间一定是出来的。我们在拍摄现场，你正演着戏，这段戏是挺好的激情戏，灯光在这里了，你不能偏，眼往这里走。摄影说了，你要走移动轨正中间，我既要演着戏，还要走着移动轨。怎么演？所以你必须学会控制。

那么舞台上的事故出现了之后，会是什么结果？它改变了你的人物，但是你还要在人物当中。怎么办？这就靠信任对手。比方说这个人上来了，瞬间忘词了，你怎么办？你等着他说词，说词，不可能；你总得想办法圆这个事，去暗示他，提醒他，最后想起来了。我们剧院有一个老演员，（20世纪）50年代的事儿，忘词儿了，走一圈下去了。那哥们儿就在台上自己表演，老演员下去了之后想起来自己忘词了，上来又忘了。老演员急的，演员一定不要抛弃第一自我，但是你要控制。我认为表演的最高境界是自我控制，一切表演都在你的掌控之下。

关于舞台事故，还有一个特别经典的例子，我演《哗变》中的魁格，就是接替了朱旭老师，格林渥是现在最火的"达康书记"（吴刚）来演。我们在前两年演的时候，有一天演戏过程当中，下半场我上场以后，我有8分钟独白。前面有20多分钟的戏，我上来很淡定往那儿一坐。他开始提问，我也咔咔咔说词，突然间不知道他怎么了，把最后一个问题问出来了。下来就是我8分钟的独白。当时我瞬间想的就是，完了，我20分钟（的）戏没了。但是我得演，所以我就开始说这8分钟独白。"草莓事件！"什么什么的开始说，但是说的时候我瞬间感觉到，吴刚一定会把那20分钟戏找回来。因为他问完了以后，我一说话，他当时就（低头）回到他那个桌子边，因为《哗变》那个戏有很多东西在桌子上，剧本可以在桌子上，但是不能看。我们法官在桌子前，很多戏是吴刚问我。吴刚问完我，我第一句话一出来，那个法官（惊讶），那些陪审员（惊讶），坏了，20分钟（的）戏没了。给我辩护的检察官也是（惊讶），吴刚（惊讶）。吴刚坐在那儿听我讲，我还有3句词结束的时候，吴刚准备站起来，我说完应该是法官接词。结果话音刚落，吴刚马上就把前面那个词接上了，我就

把前 20 分钟又演了一遍。这就是舞台事故，是一个比较大的舞台事故。但是由于我俩是同班同学，我们在舞台上 30 多年的配合，已经很默契了。我就相信他，即使这 20 分钟我不演了，我也要相信他，我也要说下去，也要认认真真把戏做下去。那天也有朋友看戏，我说我们出大事故你知道吗？他说不知道。所以演员怎么能抛弃第一自我？我演一杀人犯，我先上街杀人？这是不可能的。所以演员最重要的就是我存在，我用我的身体演戏。我的身体是工具，你永远摆脱不了这个工具。所以演戏，其实千万不要老想着说，我进入那个人物。很多演员吃饭皱眉头，叹气。别人说怎么了？出不来，出不来。我说俩月出不来，我不信。演的，出不来您在横店棚里待着，您别回北京，您跟我们吃饭干吗？您还跟我们说出得来出不来。出不来您应该回去，再穿着行头，在宫殿里面待着。怎么能出不来？对吧？所以演员永远不要忘了第一自我，我是创作角色的工具。

观众：老师您是在德国学的格洛托夫斯基，他对你的影响是什么？

冯远征：他对我的影响主要是改变了戏剧观、表演观，以前我认为，斯坦尼斯拉夫斯基是我们表演的祖师爷，是我们最崇拜的。但是其实你会发现，当我接触了格洛托夫斯基之后，我会重新审视，我不是说斯坦尼斯拉夫斯基不好。我是在说可能他在中国已经落后了，我们想继续研究斯坦尼。我们研究斯坦尼应该怎么办，应该往哪个地方发展，我们应该重新审视斯坦尼哪些东西是好的，把它提炼出来，哪些东西是不行的，应该放弃掉。因为斯坦尼斯拉夫斯基对中国表演的影响太深入了，我们永远固守 20 世纪 50 年代苏联专家给我们的原理和思想。那么到今天，说实在的，当然现在窝头、野菜成了绿色食品。现在很多老人不吃，是因为吃吐了，吃腻了，吃怕了。如果天天让你吃那样的东西，你还会吃吗？所以应该换花样的，斯坦尼到底哪些东西是好的，我们应该重新审视。格洛托夫斯基对我的影响就是，像我这样的演员还能够在中国有自己的位置，能够改变自己塑造角色，真的对我有很大的帮助。还有就是，我在用他原理中的东西。我现在在教学当中没有完全用格洛托夫斯基的 32 个动作，但是我用原理中的东西帮助他们。所以我觉得格洛托夫斯基对我的影响，真的让我的表演观、戏剧观，还有做人方面改变了很多。

观众：《百花深处》中你演的这个角色，这个人是怎么来的，你觉得怎么看待这个角色？是生活中的人物还是自己想象的？

冯远征：生活当中有这样的人物，在北京可能会遇到这样的人，但

是上海可能遇不到。陈凯歌是受戛纳的委托拍个片子。2002 年的开幕式有一个首映的片子，让十几个著名导演统一拍 10 分钟长短的关于年华老去的一个微电影。凯歌导演就想到了他童年时候的"百花深处"，当时北京也在到处拆迁，所以他就想到了这么一个题材。当时找到我以后，我跟他最多探讨的是怎么样演人物，实际上是从外形开始的。当时剧本放在这儿了，不知道怎么演。到他那儿试妆，他准备了三套衣服，我一下就看中了当时戏里穿的这套，红秋衣、红秋裤，外面有一个外衣，有一个小黄帽。那时候在北京很多小孩都戴小黄帽。然后我开始先试别的，试了那两套，他觉得不满意，我就知道他不会满意。最后试到这套的时候，嗯，不错。然后就是这样的，我们这个戏拍了 8 天。第一天到现场我们坐在那儿就面对面相面，为什么相面？不知道怎么办。他就跟我聊，我也跟他聊，都聊的不是这个戏，不是这个人物。就是在聊北京，聊这个地方，你怎么找到这个景，这个大树什么的。聊着聊着，他突然跟我说，我看了你的《茶馆》，我觉得你演的松二爷挺好的。我说我知道你要找什么人物了，其实我并不是按照松二爷演的，但是他给我一个提示，就是"遗老遗少"这个词。我知道了这是一个清朝当官的家里的遗老遗少，所以我是这样寻找到这个人物的状态的。那么这个人走路是这样的，我当时设计这个人是平足。在走路姿势和细节上面，或者外部形体方面，包括穿衣方面寻找到这个人的元素。当你把他画到自己内心的时候，在你内心活起来的时候，你可以把你的表演释放出来了。

观众：冯老师您好，我是表演系专升本的，我想请教一下。刚才那位同学说，在表演上，下意识和有意识之间，从下意识到有意识之后，感觉会有跳戏的感觉，这个有什么方法解决？

冯远征：有方法，跟他们学。其实就是需要一些技术性的东西，但是可能每个老师对学生要求不一样或者训练方式不一样。我觉得通过形体的东西，通过热身，把自己（的）情绪，生活中压抑的情绪释放以后，你发现你会容易寻找到一些下意识的感觉。但是这个需要一些技术手段。光靠我告诉你怎么解决，其实不容易做到。光靠我怎么说，说怎么回事，可能解决不了。还是需要我针对你的表演，我看清楚你的表演，我才知道用什么方式。包括我第一天见他们的时候，我都不知道用什么方式，我跟他们聊天我才知道我应该怎么做。所以下意识和有意识，是我们通常学习表演的人最矛盾的。但是我还是说你先从真听真看做起，你试一试，我相信会

对你有帮助，再改变一下自己传统意义上的表演上那套东西。

我最反对的是读完剧本就写人物小传，这些年来我突然发现每次我写完人物小传，在排练厅真正排的时候，我发现我对人物某些理解是错的。为什么？因为我自己在家里对所有人物设计的时候，我设定一个人物经历：我妈难产，她哭着喊着，我爸要把我扔了，最后没扔了，我是这么活到今天的悲惨的经历。但是你演的时候发现，对手说一句词，他是这么演这句话的。所以最开始，如果我们自己在家里闭门造车看完剧本，杜撰一个人物小传的时候，往往方向是错的。当你真正跟对手对戏的时候，你会发现原来你认为他应该这么说词，但是他是那么说这句话的。导演给你解释，他的意思也是另外一个意思的时候，你发现这个剧本你误读了。所以人物小传真的是不应该在演戏之前写，应该是不断地在排练当中慢慢在自己的心里完全成熟，结束以后你才应该再写一篇人物小传，那其实就是一个总结了。人物是在你不断排练当中，慢慢像一个种子一样长起来的，绝不是你先按一棵树，按照一棵树长。这是我的个人观点。我个人认为，真的这些年我不再写人物小传，是因为我觉得，我经常会被人物小传误导，这个不作为教学内容，只是我个人的工作方式，但是这是我的经验之谈。

怎么样演好一个人物，怎么样教好学生，我觉得大家各有高招。作为我个人来说，有一点点实践，有一点点表演经验和大家分享，大家可以忍耐这么长时间听我分享，非常感谢，谢谢大家。

今天演讲结束了，希望大家批评指正，谢谢，谢谢我的学生坐在台上。

何雁：非常感谢冯老师，因为他今天说了几个对戏剧学院非常重要的词，一个是现实主义，一个是斯坦尼斯拉夫斯基体系，还有动物模拟、无实物练习，还有一个词特别有意思，叫克隆老师，还有一个是挖掘潜质。刚才网友也说了，教育牵扯到对学生的挖掘，这实际上是教育最根本的问题，你是挖掘还是教他，我觉得今天受益匪浅。无论是在戏剧观念、教育教学还是创造角色上，可能同学们都有非常大的收获。那么10天结束了，我们把冯老师和同学们很多的精彩瞬间都已经存到这里面了，这里是几百张照片，一会儿我们再把今天的补进去，送给你作为永久纪念。

这个是我们戏剧学院70周年的一个校徽，只有我们上戏人才会被授予的，是一个镀金校徽，我不知道是不是镀金，戴了的肯定都是我们上戏人，

哪个人帮助别一下。我们现在遵守规定，不送礼，我们送花。

冯远征：感谢上海戏剧学院，我也成为它的一员了，谢谢！我会为上海戏剧学院效力的。

何雁：2011 年，我花了狠心对待我们 2011 年的同学，每周把同学们逼到图书馆看书，逼了 1 年，他们说何雁你太武断了，剥夺了我们的自由。我后来含泪说这个活动取消，你说每周看书，看 10 本。今天我说 2017 年我们两个班必须看书。他们 2016 年不知道，反正就那样了。因为非常丢人的是，田老师在那边问我们的学生，你们知不知道德国的表现主义戏剧，他们眼睛一瞪，一个一个像羊似的，说不知道。

其实，在我们戏剧史上都已经讲过，我不知道学生干什么去了？是睡觉了还是怎么了。我们 2017 年，下狠心必须读书。还有冯老师已经答应他们了，4 年。明年他肯定还来到这儿做工作坊，这只是开头，非常感谢冯老师，代表我们学生谢谢你。

冯远征：谢谢待了这么久的各位同学还有朋友，谢谢你们，给你们鞠躬，谢谢各位观众。

何雁：谢谢同学，谢谢老师，希望大家以后多关注上海戏剧学院表演系，再见。